CW00552723

O imperador Maximiliano I,
a alta finança alemã e os Descobrimentos Portugueses

PASSAGEM

ESTUDOS EM CIÊNCIAS CULTURAIS
STUDIES IN CULTURAL SCIENCES
KULTURWISSENSCHAFTLICHE STUDIEN

Herausgegeben von
Peter Hanenberg und Marilia dos Santos Lopes

BAND 13

Zu Qualitätssicherung und Peer Review der vorliegenden Publikation

Die Qualität der in dieser Reihe erscheinenden Arbeiten wird vor der Publikation durch beide Herausgeber der Reihe sowie externe Gutachter geprüft.

Notes on the quality assurance and peer review of this publication

Prior to publication, the quality of the work published in this series is reviewed by both editors of the series as well as by external referees.

Jürgen Pohle

O imperador Maximiliano I, a alta finança alemã e os Descobrimentos Portugueses

PETER LANG

Bibliographic Information published by the Deutsche Nationalbibliothek
The Deutsche Nationalbibliothek lists this publication in the Deutsche
Nationalbibliografie; detailed bibliographic data is available in the
internet at http://dnb.d-nb.de.

A publicação do presente volume foi exequível graças ao
suporte financeiro da Bartholomäus Brüderschaft der Deut-
schen in Lissabon (Associação de São Bartolomeu dos
Alemães em Lisboa), originalmente fundada, há mais de
700 anos, por mercadores alemães estabelecidos em Lisboa.

Realizada com o apoio financeiro da Fundação para a Ciência e a Tecnologia
(FCT - Ref.: SFRH/BPD/64785/2009) e do CHAM – Centro de Humanidades,
FCSH, Universidade NOVA de Lisboa, através do projecto estratégico
UID/HIS/04666/2013, financiado pela FCT.

Cover Design: © Olaf Gloeckler, Atelier Platen, Friedberg
Printed by CPI books GmbH, Leck

ISSN 1861-583X
ISBN 978-3-631-79036-6 (Print)
E-ISBN 978-3-631-79355-8 (E-PDF)
E-ISBN 978-3-631-79356-5 (EPUB)
E-ISBN 978-3-631-79357-2 (MOBI)
DOI 10.3726/b15789

© Peter Lang GmbH
Internationaler Verlag der Wissenschaften
Berlin 2019

All rights reserved.

Peter Lang – Berlin · Bern · Bruxelles · New York ·
Oxford · Warszawa · Wien

All parts of this publication are protected by copyright. Any
utilisation outside the strict limits of the copyright law, without
the permission of the publisher, is forbidden and liable to
prosecution. This applies in particular to reproductions,
translations, microfilming, and storage and processing in
electronic retrieval systems.

This publication has been peer reviewed.

www.peterlang.com

Meinen lieben Eltern

Agradecimentos

A realização do presente estudo não teria sido exequível sem os apoios financeiros da *Fundação para a Ciência e a Tecnologia* (FCT) da qual fui bolseiro de pós-doutoramento nos anos de 2010 a 2015 (Ref.: SFRH/BPD/64785/2009) e da Faculdade de Ciências Sociais e Humanas da Universidade NOVA de Lisboa da qual usufruo uma bolsa de pós-doutoramento desde 2016 (Ref.: UID/HIS/04666/2013). A ambas as instituições presto os meus mais sinceros agradecimentos.

A publicação deste livro foi generosamente patrocinada pela *Bartholomäus Brüderschaft der Deutschen in Lissabon*. A esta associação e ao seu presidente, Constantin Ostermann von Roth, o meu muito obrigado.

Gostaria ainda de agradecer ao Prof. Dr. João Paulo Oliveira e Costa, meu estimado orientador, que, entre 2010 e 2015, acompanhou com muita dedicação os projectos que levei a cabo. Estou também muito grato aos colegas e funcionários do Centro de Humanidades (CHAM, FCSH, Universidade NOVA de Lisboa), instituição acolhedora, à qual me encontro vinculado desde 2009, pelas múltiplas ajudas. Muito agradeço, em particular, à Dottoressa Nunziatella Alessandrini, coordenadora da linha de investigação «Economias, sociedades e culturas mercantis», pela constante disponibilidade e profícuo apoio. No mesmo sentido dirijo uma mensagem de gratidão aos Professores Doutores Marília dos Santos Lopes e Peter Hanenberg, editores da série *passagem*. Não me posso esquecer, nestas palavras de agradecimento, do pessoal das bibliotecas e dos arquivos portugueses, alemães e austríacos nos quais efectuei as minhas pesquisas.

Gostaria, por fim, de agradecer à minha família, nomeadamente à minha mulher Helena e aos meus filhos Catarina e Tomás, que há tantos anos acompanham com imensa paciência e compreensão as minhas investigações. Muito obrigado, Leninha, pelo carinho que se tornou um pilar fundamental para mim e também por todo o auxílio prático e mental, com o qual sempre apoias os meus trabalhos.

Índice

Abreviaturas e siglas

ANTT	Arquivo Nacional da Torre do Tombo
BA	Biblioteca da Ajuda
BSB	Bayerische Staatsbibliothek / München (Munique)
cap./ Kap.	capítulo(s)/ Kapitel
CC	Corpo Cronológico
CHAM	Centro de Humanidades (Univ. NOVA de Lisboa)
Chanc.	Chancelaria
Cod./ Cód.	Codex/ Códice
col.	coluna
coord.	coordenação
DHDP	Dicionário de História dos Descobrimentos Portugueses
DHP	Dicionário de História de Portugal
dir.	direcção
Diss.	(Philosophische) Dissertation; Dissertação
doc(s)./ Dok.	documento(s)/ Dokument(e)
ed.	edição; editor; editado
eds.	editores
fasc.	fascículo
FCSH	Faculdade de Ciências Sociais e Humanas
Fol./ fl./ fls.	Folio/ fólio/ fólios
Frhr. v.	Freiherr von
GNM	Germanisches Nationalmuseum / Nürnberg (Nuremberga)
HHStA	Haus, Hof- und Staatsarchiv / Wien (Viena)
HZ	Historische Zeitschrift
introd.	introdução; introduction
Jr.	Junior; Júnior
liv.	livro
MIÖG	Mitteilungen des Instituts für Österreichische Geschichtsforschung
MVGN	Mitteilungen des Vereins für Geschichte der Stadt Nürnberg
NdA	Nota do autor
NDB	Neue Deutsche Biographie
Nr./ n.°	Nummer/ número
ÖNB	Österreichische Nationalbibliothek / Wien
port.	português; portuguesa

pref.	prefácio
reed.	reedição
Rep.	Reprint
s.d.	sem [indicação da] data/ano [da publicação]
s.l.	sem [indicação do] local
Sep.	Separata
StadtAN	Stadtarchiv Nürnberg
Tl./ Tle.	Teil/ Teile [port.: parte(s)]
TLA	Tiroler Landesarchiv / Innsbruck
trad.	tradução
ÚKSAV	Ústredná knižnica Slovenskej akadémie vied [port.: Biblioteca Central da Academia Eslovaca de Ciências] / Bratislava
Univ.	Universidade; Universität
v.	verso
vol(s).	volume(s)
VSWG	Vierteljahresschrift für Sozial- und Wirtschaftsgeschichte

1. Introdução

A ideia de trabalhar o presente tema surgiu durante a execução de um outro estudo sobre *Os mercadores-banqueiros alemães e a Expansão Portuguesa no reinado de D. Manuel I*.[1] Nesse estudo constatei que o sacro imperador romano-germânico, Maximiliano I, seguia com muito interesse o desenrolar dos Descobrimentos Portugueses, quer por motivos humanísticos, quer por motivos políticos e económicos e, evidentemente, também por razões familiares, uma vez que era filho da irmã de D. Afonso V, D. Leonor, e primo direito de D. João II e D. Manuel I. Deparei-me, ainda, com o facto de que o envolvimento de Maximiliano, neste capítulo tão importante da História de Portugal, não havia sido suficientemente destacado na historiografia portuguesa. Até ao momento existem apenas dois artigos em língua portuguesa, da autoria de Peter Krendl[2] e de Manuela Mendonça[3], respectivamente, que abordam esta temática. Esta circunstância é duplamente surpreendente: primeiro, porque se trata de uma personagem de grande relevo no Ocidente, nada mais, nada menos do que a mais alta autoridade profana da *res publica christiana*. E, em segundo lugar, porque este imperador tinha, como já referi, raízes portuguesas. Por isso, propus-me dar maior enfoque a esta figura histórica com a intenção de facilitar uma aproximação das Histórias de Portugal e do Sacro Império Romano-Germânico.

Em 2019 comemora-se o quinto centenário da morte de Maximiliano I pelo que é expectável que, a nível internacional, tenha lugar uma vasta ocupação intelectual com a história do imperador e do mundo que o rodeava. Nesta conjuntura

1 Jürgen POHLE, *Os mercadores-banqueiros alemães e a Expansão Portuguesa no reinado de D. Manuel I*, Lisboa, 2017 [Disponível em https://run.unl.pt/bitstream/10362/38843/2/MercadoresAlemaes.pdf].

2 Peter KRENDL, «O Imperador Maximiliano I e Portugal», in Ludwig Scheidl/ José A. Palma Caetano, *Relações entre Portugal e a Áustria. Testemunhos históricos e culturais*, Coimbra, 2002, pp. 87–110 [1.ª ed.: 1985].

3 Manuela MENDONÇA, «D. João II e Maximiliano, Rei dos Romanos. Contribuição para a História das Relações luso-germânicas (1494)», in *idem, Relações externas de Portugal nos finais da Idade Média*, Lisboa, 1994, pp. 91–124. Este artigo foi publicado anteriormente sob o título «Alguns aspectos das relações externas de D. João II» (in *Congresso internacional 'Bartolomeu Dias e a sua época'. Actas*, vol. 1, Porto, 1989, pp. 333–358).

é minha intenção apresentar, em língua portuguesa, um pequeno contributo no contexto desta comemoração.

O presente estudo divide-se em cinco capítulos temáticos. Inicia-se com uma abordagem da génese das relações político-diplomáticas entre as Casas de Avis e de Habsburgo no século XV, dando destaque ao casamento real de 1451 entre o sacro imperador Frederico III e D. Leonor e às relações diplomáticas estabecelecidas entre Maximiliano I e D. João II. O capítulo subsequente (3.) é dedicado à recepção dos acontecimentos relativos aos Descobrimentos Portugueses em Nuremberga em finais do século XV, dado que um círculo de mercadores e humanistas daquela cidade viria a chamar a atenção de Maximiliano relativamente às viagens dos Descobrimentos. No início de Quinhentos encontramos a alta finança alemã em Portugal como, por exemplo, as célebres casas comerciais dos Fugger e dos Welser de Augsburgo. Gozando da ajuda do imperador estes mercadores-banqueiros da Alta Alemanha[4] conseguiram fixar-se em território português com um estatuto privilegiado, outorgado por D. Manuel I, e participar directamente em viagens portuguesas à Índia. Estes temas encontram-se em foco no capítulo 4.1. Um segundo subcapítulo ocupa-se com dois intermediários relevantes neste contexto e com as suas colecções de documentos sobre os Descobrimentos Portugueses, mais precisamente com Conrad Peutinger, humanista e conselheiro de Maximiliano, e Valentim Fernandes. O capítulo 5, subdividido em três partes, aborda os múltiplos contactos, que se deixam documentar desde 1499, entre Maximiliano I e D. Manuel I. No centro deste capítulo encontram-se as relações político-dinásticas e as ideias imperiais dos dois monarcas que se revelaram como verdadeiros Príncipes do Renascimento. Por último, o capítulo 6 dedica-se às actividades das casas comerciais da Alta Alemanha em Portugal e no ultramar, bem como à vida dos seus representantes na colónia alemã em Lisboa.

4 No Sacro Império Romano-Germânico há que distinguir, entre outras regiões, uma Baixa Alemanha, que se refere às planícies do Norte, e uma Alta Alemanha, que se situa no Sul com uma topografia mais montanhosa. Nesta Alta Alemanha destacavam-se, na Idade Média Tardia e no início da Idade Moderna, as cidades de Nuremberga e de Augsburgo, onde se encontrava a alta finança alemã.

O presente estudo baseia-se em diversas comunicações proferidas nos últimos anos[5], bem como em estudos recentemente publicados.[6] Em todos estes contributos a minha intenção crucial consistiu em destacar o papel do imperador e dos mercadores-banqueiros alemães no contexto da História da Expansão Portuguesa. Desde a sua infância até à sua morte os Descobrimentos fascinaram Maximiliano I e conduziram indubitavelmente a um aumento muito significativo das relações luso-alemãs, nomeadamente as ligações económicas entre a Coroa portuguesa e a alta finança alemã ganharam uma outra dimensão, atingindo, precisamente neste tempo, o seu expoente máximo.

5 Trata-se mais precisamente das seguintes comunicações: «D. Manuel I e o imperador Maximiliano I: as ligações político-dinásticas entre dois Príncipes do Renascimento» [no âmbito do *workshop* «Renascimento(s) em Portugal ou Renascimento Português?» (CHAM, FCSH, Universidade NOVA de Lisboa, 21.-22.10.2014)]; «Maximiliano I, os mercadores e humanistas de Nuremberga e a Expansão Portuguesa (em finais do século XV)» [no âmbito do *workshop* internacional «Renaissance Craftsmen and Humanistic Scholars: European Circulation of Knowledge between Portugal and Germany» (Biblioteca Nacional de Portugal, 20.-21.11.2014)]; «Maximiliano I e a alta finança alemã estabelecida em Lisboa» [no âmbito do *workshop* «Comunidades estrangeiras em Lisboa (séculos XV a XVIII)» (CHAM, FCSH, Universidade NOVA de Lisboa, 21.1.2015)]; «Açúcar, pimenta, pedras preciosas: o impacto económico da Expansão Portuguesa na Alemanha na viragem do século XV para o século XVI» [no âmbito do Colóquio Internacional "Novas fronteiras – novas culturas. O impacto económico da Expansão Portuguesa na Europa (séculos XV–XVII)" (Faculdade de Ciências, Universidade de Lisboa e CHAM, FCSH, Universidade NOVA de Lisboa, 24.-26.11.2016)]; «"Sem cobre e prata nada de especiarias": notas sobre a importação de metais alemães em Portugal no início do século XVI» [no âmbito do Congresso Internacional "Portugal e a Europa nos séculos XV e XVI. Olhares, relações, identidade(s)" (FCSH, Universidade NOVA de Lisboa, 20.-21.4.2017)]; «A discussão dos Descobrimentos Portugueses no círculo erudito de Nuremberga em finais do século XV» [no âmbito do Colóquio Internacional "Renascimentos europeus: diálogo(s) sem fronteira(s)?" (CHAM, FCSH, Universidade NOVA de Lisboa, 4.-5.12.2017)].

6 Cf. J. POHLE, *Os mercadores-banqueiros alemães*, cit.; *idem*, «Os primeiros alemães a procurar a Índia*: Maximiliano I, Conrad Peutinger e a alta finança alemã estabelecida em Lisboa», *AMMENTU. Bollettino Storico e Archivistico del Mediterraneo e delle Americhe*, 7 (2015), pp. 19–28 [Disponível em http://www.centrostudisea.it/attachments/article/205/ Ammentu%20007%202015.pdf]; *idem*, «Rivalidades e cooperação: algumas notas sobre as casas comerciais alemãs em Lisboa no início de Quinhentos», *Cadernos do Arquivo Municipal*, 2.ª série, n.º 3 (2015), pp. 19–38 [Disponível em http://arquivomunicipal. cm-lisboa.pt/fotos/editor2/Cadernos/2serie/3/03_alema.pdf]; *idem*, «Kaiser Maximilian I. und die Rezeption der portugiesischen Entdeckungen im Nürnberger Kaufmanns- und Gelehrtenkreis am Ende des 15. Jahrhunderts», in Thomas Horst/ Marília dos Santos Lopes/ Henrique Leitão (eds.), *Renaissance Craftsmen and Humanistic Scholars: Circulation of Knowledge between Portugal and Germany*, Frankfurt am Main, 2017, pp. 57–71.

2. As relações político-dinásticas entre as Casas de Avis e de Habsburgo até 1495

A partir da segunda metade do século XV, é notória uma intensificação gradual das relações luso-alemãs, seja em termos económicos e culturais, seja a um nível político-diplomático.[7] Até aí os contactos tinham sido esporádicos, com a excepção do comércio entre Portugal e a Hansa, que já havia alcançado alguma intensidade desde finais do século XIV.[8] No tocante às relações diplomáticas houve, no início do segundo quartel de Quatrocentos, uma primeira aproximação entre a Casa de Avis e os imperadores do Sacro Império Romano-Germânico estabelecida pelo infante D. Pedro[9], duque de Coimbra. Este realizara uma extensa viagem às principais cortes europeias entre os anos de 1425 e 1428.[10] Após as suas estadias em Inglaterra e na Borgonha entrou, em Fevereiro de 1426, no território do Sacro Império. Dirigiu-se para Viena para se encontrar com o

7 Cf. *idem, Deutschland und die überseeische Expansion Portugals im 15. und 16. Jahrhundert*, Münster/Hamburg/London, 2000; *idem*, «As Relações luso-alemãs no Reinado de D. Manuel I (1495–1521)», in Maria Manuela Gouveia Delille (coord. e pref.), *Portugal – Alemanha: Memórias e Imaginários*, vol. 1, Coimbra, 2007, 61–74.
8 Cf. A. H. de Oliveira MARQUES, *Hansa e Portugal na Idade Média*, 2.ª ed., Lisboa, 1993. Vd. *infra*, cap. 6.1.
9 Cf. João Paulo Oliveira e COSTA, «Pedro, Infante D. (1392–1449)», in *Enciclopédia Virtual da Expansão Portuguesa*, Lisboa, s.d. [Disponível em http://www.fcsh.unl.pt/cham/eve].
10 Sobre a missão de D. Pedro, vd. Domingos MAURÍCIO, «O Infante D. Pedro na Áustria--Hungria», *Brotéria*, 68 (1959), pp. 17–37; António Alberto Banha de ANDRADE, *Mundos Novos do Mundo. Panorama da difusão, pela Europa, de notícias dos Descobrimentos Geográficos Portugueses*, vol. 1, Lisboa, 1972, pp. 17–23; Virgínia RAU, «Relações Diplomáticas de Portugal durante o Reinado de D. Afonso V», *Portugiesische Forschungen der Görresgesellschaft, Erste Reihe: Aufsätze zur portugiesischen Kulturgeschichte*, 4 (1964), pp. 247–249; A. H. de O. MARQUES, *Portugal na crise dos séculos XIV e XV*, Lisboa, 1987, p. 545; Joaquim Veríssimo SERRÃO, *Portugal e o Mundo (nos séculos XII a XVI): Um Percurso de Dimensão Universal*, Lisboa/São Paulo, 1994, pp. 93–97; István RÁKÓCZI, «Hungria, Relações de Portugal com a», in *DHDP*, vol. 1 (1994), pp. 502–504; Wilhelm BAUM, *Kaiser Sigismund: Hus, Konstanz und Türkenkriege*, Graz/Wien/Köln, 1993, p. 196; Horst PIETSCHMANN, «Deutsche und imperiale Interessen zwischen portugiesischer und spanischer Expansion im 15. Jahrhundert», in Alexandra Curvelo/Madalena Simões (eds.), *Portugal und das Heilige Römische Reich (16.-18. Jahrhundert) – Portugal e o Sacro Império (séculos XVI–XVIII)*, Münster, 2011, pp. 23–25.

imperador Sigismundo da Casa de Luxemburgo, acompanhado por 300 cavaleiros.[11] A Crónica de Klosterneuburg documenta a chegada dos militares portugueses a este mosteiro perto de Viena em finais de Março de 1426.[12] D. Pedro aceitou, desta maneira, um convite de Sigismundo de quem tinha recebido, já em 1418, a marca de Treviso.[13] Nos dois anos seguintes, D. Pedro permaneceu na corte do imperador participando em várias campanhas militares contra os Turcos. As façanhas do infante ainda foram destacadas no célebre *Liber Cronicarum* de Hartmann Schedel de 1493, no qual D. Pedro foi designado como «um homem de grandes feitos, que antes, a soldo de Sigismundo, alcançara grande louvor e glória na luta contra os Turcos»[14].

Enquanto regente de Portugal, D. Pedro manteve relações diplomáticas com o sucessor de Sigismundo, Frederico III da Casa de Habsburgo. Destes contactos surgiram, nos anos 40 do século XV, os primeiros planos sobre uma ligação dinástica entre as casas reinantes.[15] É de notar que este projecto era fortemente

11 H. G. ZEIBIG, «Die kleine Klosterneuburger Chronik (1322 bis 1428)», *Archiv für Kunde österreichischer Geschichtsquellen*, 7 (1965), p. 250. Cf. Antonia HANREICH, «D. Leonor de Portugal, esposa do Imperador Frederico III (1436–1467)», in Ludwig Scheidl/ José A. Palma Caetano, *Relações entre Portugal e a Áustria. Testemunhos históricos e culturais*, Coimbra, 2002, p. 52. Segundo Jörg K. HOENSCH (*Kaiser Sigismund. Herrscher an der Schwelle zur Neuzeit 1368–1437*, München, 1996, p. 342), o contingente português que participou na guerra contra os Turcos chegou aos 800 cavaleiros.
12 H. G. ZEIBIG, art. cit., p. 250.
13 Esta doação foi confirmada, em 1443, pelo imperador Frederico III. Cf. Achim Thomas HACK, «Friedrich III. und Alfons V., Enea Silvio Piccolomini und João Fernandes da Silveira. Briefliche Kommunikation zwischen Portugal und dem Reich in den 1450er- -Jahren», in Thomas Horst/ Marília dos Santos Lopes/ Henrique Leitão (eds.), op. cit., p. 38.
14 Hartmann SCHEDEL, *Weltchronik 1493*, ed. por Stephan Füssel, Augsburg, 2004 [Rep. ¹1493], Fol. CCLXXXV: «(…) *ein man grosser Thate, der ettwen under kaiser Sigmunden mit fechten wider die Türcken grossen rum und lobe erlannget.*» Cf. Justino Mendes de ALMEIDA, «Portugal nas "Crónicas de Nuremberga"», *Arquivo de Bibliografia Portuguesa*, ano 5, n.º 19–20 (1959), pp. 213–216.
15 Acerca dos preparatórios do casamento luso-alemão de 1451, vd. A. HANREICH, «D. Leonor», cit., pp. 45–56; Aires A. NASCIMENTO (ed.), *Princesas de Portugal. Contratos matrimoniais dos séculos XV e XVI*, Lisboa, 1992, pp. 62–87; Visconde de SANTARÉM, *Quadro elementar das relações politicas e diplomaticas de Portugal com as diversas potencias do mundo, desde o principio da monarchia portugueza até aos nossos dias*, vol. 1, Paris, 1842, pp. 348–351; Hermann WIESFLECKER, *Kaiser Maximilian I. Das Reich, Österreich und Europa an der Wende zur Neuzeit*, vol. 1, München, 1971, p. 58; J. V. SERRÃO, *História de Portugal*, vol. 2, 3.ª ed., Lisboa, 1980, pp. 78–80; A. H. de O. MARQUES, *Portugal na crise*, cit., p. 322.

apoiado pela corte borgonhesa que desempenhou um papel decisivo na mediação do futuro enlace. Felipe *o Bom*, duque de Borgonha, era, por sua vez, casado com uma princesa da Casa de Avis, mais precisamente D. Isabel, irmã de D. Pedro. Felipe *o Bom* pretendia uma aproximação da sua dinastia à Casa de Habsburgo e com a mediação do casamento luso-alemão tentava levar os seus planos políticos a bom termo.[16] Em 1448, o duque foi informado pelo chanceler de Frederico III sobre a intenção do imperador de enviar uma embaixada à corte portuguesa com a delicada missão de apurar aspectos sobre o carácter e aparência física da infanta D. Leonor. Nos dois anos seguintes, foi encaminhado o enlace entre Frederico III e a irmã de D. Afonso V. Este chegou ao poder em Portugal em 1449, favorecendo inicialmente uma ligação matrimonial da infanta com o delfim de França. Mas em Dezembro de 1450, na corte de Afonso V de Aragão em Nápoles, os representantes do imperador e do rei português acordaram o casamento entre Frederico III e D. Leonor.[17] Poucos meses depois, os emissários do habsburgo, Jacob Motz e Nicolaus Lanckmann von Valckenstein, deslocaram-se para Lisboa, onde se realizou, no dia 1 de Agosto de 1451, o casamento luso-alemão *per procurationem*.[18] Seguidamente, acompanharam D. Leonor e a sua comitiva

16 Acerca das relações entre as dinastias de Avis e de Borgonha no século XV, vd. Jacques PAVIOT, *Portugal et Bourgogne au XVe siècle (1384–1482)*, Lisboa/Paris, 1995; Jan A. van HOUTTE, «As relações políticas e dinásticas entre Portugal e a Bélgica», in John Everaert/ Eddy Stols (dir.), *Flandres e Portugal. Na confluência de duas culturas*, Lisboa, 1991, pp. 11–31; Yves RENOUARD, «Borgonha, Relações de Portugal com o ducado de», in *DHP*, vol. 1 (1985), pp. 358–359; *idem*, «Isabel, Duquesa da Borgonha», in *DHP*, vol. 3 (1985), p. 341.
17 Sobre o papel de Afonso V de Aragão (Afonso I de Nápoles) em redor da preparação do enlace luso-alemão, cf. J. P. O. e COSTA, *Henrique, o Infante*, Lisboa, 2009, pp. 331–332.
18 O capelão imperial, Nicolaus Lanckmann von Valckenstein, deixou um relato pormenorizado sobre a missão, publicado com uma trad. port. por A. A. NASCIMENTO (ed.), *Leonor de Portugal: Imperatriz da Alemanha. Diário de Viagem do Embaixador Nicolau Lanckman de Valckenstein*, Lisboa, 1992. Sobre o casamento de D. Leonor, sua viagem à Itália e a sua coroação em Roma, vd. também: Lopo de ALMEIDA, *Cartas de Itália*, ed. por Rodrigues Lapa, Lisboa, 1935; *Crónicas de Rui de Pina*, introd. e revisão de Manuel Lopes de Almeida, Porto, 1977, pp. 759–764; A. HANREICH, «D. Leonor», cit., pp. 56–58; H. WIESFLECKER, *Kaiser Maximilian*, cit., vol. 1, pp. 59–61; E. A. STRASEN/ Alfredo GÂNDARA, *Oito Séculos de História Luso-Alemã*, Lisboa, 1944, pp. 69–76; Erwin KOLLER, «Die Verheiratung Eleonores von Portugal mit Kaiser Friedrich III. in zeitgenössischen Berichten», in A. H. de Oliveira Marques/ A. Opitz/ F. Clara (eds.), *Portugal – Alemanha – África: do imperialismo colonial ao imperialismo político. Actas do IV Encontro Luso-alemão*, Lisboa, 1996, pp. 43–56; Gerhard WIEDMANN, «Der Nürnberger Nikolaus Muffel in Rom (1452)», in Rainer Babel/

para Siena, local acordado para o encontro dos noivos antes de rumarem para Roma.[19] Na Cidade Eterna foram recebidos pelo papa Nicolau V que, no dia 16 de Março de 1452, celebrou as núpcias. Passados três dias, Frederico e D. Leonor foram coroados na Basílica de São Pedro. Seria esta a última vez que um sacro imperador receberia a coroa de ouro pelas mãos do papa em Roma. Enquanto Frederico alcançou, deste modo, a dignidade profana mais elevada da cristandade, D. Leonor tornou-se imperatriz. Mas, para a Casa de Avis, esta nova aliança era, sobretudo, um triunfo diplomático e fundamental no âmbito dos planos políticos relacionados com a Expansão Portuguesa. É de realçar que Portugal, nos anos 50 do século XV, conseguiu estabelecer fortíssimas relações com as duas mais elevadas autoridades do mundo cristão. Três anos depois do casamento luso-alemão em Roma, o próprio papa Nicolau V concedeu à Coroa portuguesa, mediante a afamada bula *Romanus Pontifex* (8.1.1455), os direitos exclusivos referentes à navegação, conquista, missionação e comércio a sul dos cabos Bojador e Não até à Índia. As outras nações cristãs foram expressamente excluídas das descobertas e proibidas de interferir no monopólio português. Com a bula *Romanus Pontifex*, que também é designada como a «carta do imperialismo português»[20], Portugal cimentou legalmente as suas possessões no ultramar. Através da confirmação do conteúdo da bula pelos sucessores de Nicolau V, a diplomacia portuguesa conseguiu, nas décadas seguintes, salvaguardar o apoio da Santa Sé em relação à política da Expansão.[21]

Em consequência do casamento luso-alemão, alguns diplomatas portugueses passaram pela corte de Frederico III, entre estes o marquês de Valença e Lopo de Almeida.[22] Por outro lado, apareceram em Portugal diversas personagens ligadas

Werner Paravicini (eds.), *Grand Tour. Adeliges Reisen und europäische Kultur vom 14. bis zum 18. Jahrhundert*, Ostfildern, 2005, pp. 105–114; Daniel Carlo PANGERL, «Sterndeutung als naturwissenschaftliche Methode der Politikberatung. Astronomie und Astrologie am Hof Kaiser Friedrichs III. (1440–1493)», *Archiv für Kulturgeschichte*, 92/2 (2010), pp. 309–327; A. T. HACK, «Friedrich III.», cit., pp. 37–56.

19 A frota que transportou D. Leonor para Itália fez uma escala em Ceuta, permanecendo três dias nesta cidade norteafricana. Na costa italiana, em Livorno, D. Leonor foi recebida por uma comitiva imperial que a levou para Siena. Salienta-se que fez parte desta comitiva Enea Silvio Piccolomini, o futuro papa Pio II.

20 Charles R. BOXER, *O Império Marítimo Português (1415-1825)*, Lisboa, 2012, p. 38 [Título original da 1.ª ed. da trad. port. de 1977: *O Império Colonial Português (1415-1825)*].

21 Cf. J. P. O. e COSTA, *Henrique*, cit., p. 345.

22 Cf. E. A. STRASEN/ A. GÂNDARA, op. cit., p. 82; A. H. de O. MARQUES, *Hansa e Portugal*, cit., pp. 71–72.

à Casa Imperial como, por exemplo, Georg von Ehingen[23], Leo von Rožmitál[24] e Niclas von Popplau[25]. A embaixada, liderada pelo barão Leo von Rožmitál, reuniu-se, em meados dos anos 60 de Quatrocentos, duas vezes com o rei de Portugal. No primeiro encontro, em Braga, entregou cartas da imperatriz e no segundo, que teve lugar em Évora, recebeu cartas de D. Afonso V destinadas a D. Leonor. Também no reinado de D. João II[26] passaram mensageiros do imperador por Portugal, que transmitiram notícias entre as Casas de Habsburgo e de Avis, como comprova a viagem de Niclas von Popplau cm 1484.[27] Após o casamento em Roma, Frederico III e D. Leonor estabeleceram-se na Áustria. Na sua residência principal, em Wiener Neustadt, nasceram os primeiros dois filhos do casal.[28] O primeiro filho, Christoph, faleceu em Março de 1456, poucos meses após o seu nascimento. No dia 22 de Março de 1459, D. Leonor deu à luz ao segundo filho, Maximilian ou Maximiliano, que iria suceder ao seu pai na qualidade de sacro imperador. Antes disso, aos oito anos de idade, Maximiliano perdeu a mãe, que faleceu em Setembro de 1467. Hermann Wiesflecker, na sua vasta obra biográfica sobre Maximiliano, sublinha o relacionamento carinhoso que ligava mãe e filho.[29] Outros historiadores sustentam esta opinião

23 Georg von Ehingen e os seus acompanhantes permaneceram vários meses na corte de D. Afonso V e nas residências dos infantes D. Henrique e D. Fernando, participando, em 1457, numa campanha militar que os Portugueses travaram em Ceuta. Uma cópia do seu relato encontra-se na BIBLIOTECA DA AJUDA [BA], Cód. 52-XIII-33. Cf. E. A. STRASEN/ A. GÂNDARA, op. cit., pp. 52–65; J. Garcia MERCADAL, *Viajes de extranjeros por España y Portugal*, Madrid, 1952, pp. 233–249.

24 Werner PARAVICINI, «Bericht und Dokument Leo von Rožmitál unterwegs zu den Höfen Europas (1465–1466)», *Archiv für Kulturgeschichte*, 92/2 (2010), pp. 253–307; J. G. MERCADAL, op. cit., pp. 259–305.

25 Piotr RADZIKOWSKI (ed.), *Reisebeschreibung Niclas von Popplau Ritters, bürtig von Breslau*, Kraków, 1998. Cf. J. G. MERCADAL, op. cit., pp. 307–325; Javier LISKE, *Viajes de Extranjeros por España y Portugal en los siglos XV, XVI y XVII*, Madrid, 1878, pp. 9–65.

26 Sobre a biografia de D. João II, vd. Luís Adão da FONSECA, *D. João II*, 2.ª ed., Lisboa, 2011; M. MENDONÇA, *D. João II. Um Percurso Humano e Político nas Origens da Modernidade em Portugal*, Lisboa, 1991.

27 Cf. Paulo Drumond BRAGA, «Um polaco em Portugal no tempo de D. João II: Nicolaus von Popplau», in *idem, Portugueses no Estrangeiro, Estrangeiros em Portugal*, Lisboa, 2005, pp. 221–235.

28 Dos cinco filhos que o casal teve, três morreram muito prematuramente. Além de Maximiliano, apenas a sua irmã Kunigunde (nascida em 1465) sobreviveu à infância.

29 Cf. H. WIESFLECKER, *Kaiser Maximilian*, cit., vol. 1, p. 81.

e salientam ainda o grande fervor religioso que caracterizava tanto D. Leonor como também o futuro imperador.[30]

> Maximiliano guardou toda a vida uma profunda veneração por sua mãe. (…) Se considerarmos a índole e o temperamento de Maximiliano, verificamos que ele apresenta mais os traços caprichosos e a alegria meridional da mãe do que a natureza reservada e avessa à acção do pai. O gosto da aventura, do perigo, de empreendimentos ousados vem certamente de D. Leonor e não de Frederico III. Foi da mãe que herdou a curiosidade pelo exótico (…) e o seu interesse por tudo o que era novidade, assim como decerto o fundo humano do seu carácter, o seu prazer do convívio social e também a sua profunda religiosidade.[31]

Por intermédio da mãe, Maximiliano desde cedo entrou em contacto com a cultura portuguesa e o mundo dos Descobrimentos. D. Leonor tinha um orgulho profundo na sua origem portuguesa[32] e nas façanhas dos seus conterrâneos no além-mar. Certamente transmitiu este fascínio ao filho, que até aprendeu danças portuguesas.[33] Poucos meses antes da morte da imperatriz chegaram à corte imperial alguns presentes oriundos de África que D. Afonso V havia enviado. Destes faziam parte dois mouros, dois macacos, peles de leopardo e diversas armas de indígenos.[34] Tais curiosidades exóticas originaram, para além das narrações, as primeiras impressões que o jovem Maximiliano ganhou acerca da Expansão Portuguesa.

A infância de Maximiliano foi marcada pelas preocupações causadas pelos avanços otomanos no Este da Europa após a queda de Constantinopla em 1453. Além disso, existiram vários conflitos familiares e externos que ameaçaram o poder do pai.[35] Nestas circunstâncias, a aproximação política entre Frederico III e Carlos *o Temerário*, duque de Borgonha, significava um certo alívio para a Casa de Habsburgo. Os dois monarcas encontraram-se, em 1473, em Trier e prepararam

30 Cf. A. HANREICH, «D. Leonor», cit., pp. 60–61. Sobre a vida de D. Leonor, vd. também A. T. HACK, «Eleonore von Portugal», in Amalie Fößel (ed.), *Die Kaiserinnen des Mittelalters*, Regensburg, 2011, pp. 306–326; *idem,* «Das Geburtsdatum der Kaiserin Eleonore», *MIÖG*, 120 (2012), pp. 146–153.

31 P. KRENDL, «O Imperador Maximiliano», cit., p. 101.

32 Cf. A. HANREICH, «D. Leonor», cit., pp. 59–60.

33 Vd. J. A. SCHMELLER (ed.), «Des böhmischen Herrn Leo's von Rožmital Ritter-, Hof- und Pilgerreise durch die Abendlande 1465–1467. Beschrieben durch Gabriel Tetzel von Nürnberg», *Bibliothek des Literarischen Vereins in Stuttgart*, 7 (1844), pp. 194–195.

34 *Ibidem*, pp. 182–183 e 195. Cf. Gregor M. METZIG, «Maximilian I. (1486–1519), Portugal und die Expansion nach Übersee», *Jahrbuch für Europäische Überseegeschichte*, 11 (2011), p. 13.

35 Cf. H. WIESFLECKER, *Kaiser Maximilian*, cit., vol. 1, *passim*; *idem,* «Maximilian I.», in *NDB*, vol. 16 (1990), pp. 458–471.

um projeto dinástico que iria influenciar a política europeia nas próximas décadas. Em 1477, realizou-se o casamento entre Maximiliano, arquiduque da Áustria, e Maria de Borgonha, filha de Carlos *o Temerário*. O duque de Borgonha e a sua filha faleceram em 1477 e 1482, respectivamente, o que conduziu à sucessão dos Habsburgos na Borgonha. Deste modo, o casamento de Maximiliano tornou-se o primeiro grande passo na ascensão fulgurante da Casa da Áustria. Após a morte de Maria de Borgonha, o ducado caiu numa grave crise. Na Flandres, que era a província mais próspera de todo o território borgonhês, várias cidades revoltaram-se contra o novo soberano, apoiando as pretensões do rei de França na denominada «luta pela herança borgonhesa». É nesta situação conflituosa que se verificam, pela primeira vez, sinais de contacto entre Maximiliano e D. João II. O rei de Portugal colocou-se ao lado do primo e impôs um bloqueio comercial contra as cidades rebeldes.[36] D. João II proibiu aos seus súbditos, por um período de dois anos e sob ameaça de penas dolorosas, actividades comerciais com Gante e Bruges e suspendeu os privilégios que os Flamengos gozavam em Portugal. Além disso, ordenou a deslocação dos mercadores portugueses para a Zelândia ou para outros portos neerlandeses.[37] Estas medidas constituíram um golpe muito duro para os interesses económicos flamengos. Bruges era o empório principal para o comércio luso-neerlandês, sede da poderosa Feitoria de Flandres. Os negócios desta feitoria tinham alcançado no terceiro quartel de Quatrocentos o apogeu, principalmente em consequência da comercialização do açúcar madeirense e de outros produtos ultramarinos. Além disso, os comerciantes flamengos ocupavam uma posição muito forte entre as comunidades estrangeiras estabelecidas em Lisboa e nos arquipélagos da Madeira e dos Açores.[38] Na Madeira, a influência dos mercadores

36 Sobre o papel de D. João II no conflito entre Maximiliano e as cidades flamengas, vd. A. H. de O. MARQUES, «Notas para a História da Feitoria Portuguesa na Flandres», in *idem, Ensaios da História Medieval Portuguesa*, 2.ª ed., Lisboa, 1980, p. 175; idem, «Relações Luso-Germânicas em Períodos de Crise», in O. Grossegesse *et al.* (eds.), *Portugal – Alemanha – Brasil. Actas do VI Encontro Luso-Alemão*, vol. 1, Braga, 2003, pp. 21–22; V. RAU, *A Exploração e o Comércio do Sal de Setúbal*, Lisboa, 1951, p. 106; Hans POHL, *Die Portugiesen in Antwerpen (1567-1648). Zur Geschichte einer Minderheit*, Wiesbaden, 1977, pp. 25–26.
37 Carta régia, Santiago do Cacém, 21.6.1484 (publicada por João Martins da Silva MARQUES, *Descobrimentos Portugueses. Documentos para a sua História*, vol. 3, Lisboa, 1988, p. 277).
38 Cf. J. EVERAERT/ E. STOLS (dir.), *Flandres e Portugal. Na confluência de duas culturas*, Lisboa, 1991; J. PAVIOT, «As relações económicas entre Portugal e a Flandres no séc. XV», *Oceanos*, 4 (1990), pp. 28–35; *idem*, «Les Flamands au Portugal au XVᵉ Siècle (Lisbonne, Madère, Açores)», *Anais de História de Além-Mar*, 7 (2006), pp. 7–40;

de Flandres era tão grande que na historiografia se fala dos «barões flamengos do açúcar»[39].

No Verão de 1485, a situação política nos Países Baixos acalmou-se temporariamente, após as cidades flamengas se terem submetido a Maximiliano. Mas para Bruges estes anos marcaram o início de uma profunda mudança.[40] Nas décadas seguintes, verifica-se um processo de transferência que conduziu gradualmente à saída das nações dos mercadores de Bruges em direcção a Antuérpia.[41] Este processo foi estimulado pelo assoreamento do Zwin, que era o porto marítimo de Bruges, e por novas crises políticas nos Países Baixos no fim dos anos 80.

Entretanto, no dia 16 de Fevereiro de 1486, ou seja, ainda em vida do pai, Maximiliano foi eleito «rei dos romanos» em Frankfurt e coroado dois meses depois em Aachen. Ascendeu ao trono de Frederico III após a morte deste, em

Charles VERLINDEN, «Quelques types de marchands italiens et flamands dans la Péninsule et dans les premières colonies ibériques au XVe siècle», in H. Kellenbenz (ed.), *Fremde Kaufleute auf der Iberischen Halbinsel*, Köln/Wien, 1970, pp. 31–47; *idem*, «Petite proprieté et grande entreprise à Madère à la fin du XVème siècle», in *Actas do II Colóquio Internacional de História da Madeira*, Coimbra, 1990, pp. 7–21; *idem*, «A colonização flamenga nos Açores», in J. Everaert/ E. Stols (dir.), op. cit., pp. 81–97; *idem*, «Le peuplement flamand aux Açores au XVe siécle», in *Os Açores e o Atlântico (Séculos XIV–XVII). Actas do Colóquio Internacional*, Angra do Heroísmo, 1984, pp. 298–307; Eddy STOLS, «Lisboa: um portal do mundo para a nação flamenga», in Jorge Fonseca (coord.), *Lisboa em 1514. O relato de Jan Taccoen van Zillebeke*, Vila Nova de Famalicão, 2014, pp. 7–76; *idem*, «Os Mercadores Flamengos em Portugal e no Brasil antes das Conquistas Holandesas», *Anais de História*, 5 (1973), pp. 9–54; J. EVERAERT, «Marchands flamands à Lisbonne et l'exportation du sucre de Madère (1480–1530)», in *Actas do I Colóquio Internacional de História da Madeira*, vol. 1, Funchal, 1989, pp. 442–480; António Ferreira SERPA, *Os flamengos na Ilha do Faial. A família Utra (Hurtere)*, Lisboa, 1929; Martim Cunha de SILVEIRA, «Os Flamengos nos Açores», *Oceanos*, 1 (1989), pp. 69–71.

39 J. EVERAERT, «Os barões flamengos do açúcar na Madeira (ca. 1480 – ca. 1620)», in *idem*/ E. Stols (dir.), op. cit., pp. 99–117; *idem*, «L´économie de la première expansion portugaise. Les Barons flamands du sucre à Madère (ca 1480–1530)», in *Os Descobrimentos e a Expansão Portuguesa no Mundo. Curso de Verão 1994. Actas*, Lisboa, 1996, pp. 133–148.

40 A. H. de O. MARQUES, «Notas», cit., p. 175.

41 A mudança da nação portuguesa de Bruges para Antuérpia realizou-se em várias etapas. Em 1498, o feitor da Feitoria de Flandres e uma parte dos mercadores mudaram-se definitivamente para Brabante. Os restantes membros da nação portuguesa seguiram até 1511. Neste ano, os mercadores portugueses receberam no novo empório os mesmos privilégios que haviam gozado em Bruges. Cf. Anselmo Braamcamp FREIRE, *Notícias da Feitoria de Flandres*, Lisboa, 1920, doc. XXVII, pp. 170–171.

1493.[42] Já em 1488 havia-se desencadeado uma nova rebelião na Flandres contra Maximiliano que culminou no aprisionamento do monarca em Bruges. Quando as notícias chegaram à corte portuguesa, D. João II não hesitou em ajudar fervorosamente o seu primo. Segundo Garcia de Resende, o *Príncipe Perfeito* tomou, desta vez, uma atitude mais drástica em relação a França que, por sua vez, apoiou os rebeldes.

Com a qual noua el Rey moatrou muyto nojo, e assim toda a sua corte. E el Rey por isso se vestiu de panos pretos (...). E tanto que el Rey soube de sua prisam mandou logo, que a embaixada que estaua pera partir nam partisse. E depois de sobre o dito caso ter conselho, mandou logo por embayxador Duarte Galuão do seu conselho com cartas ao Emperador, e a el Rey de França (...) e com poder de desafiar e romper guerra com os inimigos do dito Rey dos Romãos, e com quaesquer que pera sua soltura lhe parecesse necessario. E assim leuou grandes creditos, prouisões, e letras, e procurações abastantes pera receber e poder despender ate cem mil ducados de ouro em tudo o que podesse aproueitar pera logo ser solto.[43]

Em Maio de 1488, dezasseis semanas após ser preso, Maximiliano foi libertado quando um exército imperial se aproximou de Bruges. Ainda no mesmo ano, D João II enviou Duarte Galvão aos Países Baixos, para mediar o processo de pacificação das cidades de Bruges, Gante e Ypern.[44] O «rei dos romanos» agradeceu os serviços do embaixador português e elevou-o a cavaleiro apto a entrar em torneios, oferecendo-lhe ainda uma armadura de placas muito valiosa.[45] A revolta de 1488 teve consequências económicas gravíssimas para Bruges. Em

42 De facto, Maximiliano era imperador a partir desta data. Apenas quinze anos depois, com o consentimento do papa Júlio II, foi-lhe atribuído oficialmente o título imperial. Em Fevereiro de 1508, o habsburgo foi proclamado sacro imperador na catedral de Trento.

43 Garcia de RESENDE, *Crónica de D. João II e miscelânea*, Lisboa, 1973 [reed. da versão de 1798], pp. 105-106. O episódio da prisão de Maximiliano em Bruges também foi mencionado por Álvaro Lopes de CHAVES (*Livro de apontamentos, 1438-1489. Códice 443 da Colecção Pombalina da BNL*, introd. e transcrição de Anastásia Mestrinho Salgado e Abílio José Salgado, Lisboa, 1983, p. 203) e Rui de PINA (*Crónicas de Rui de Pina*, introd. e revisão de Manuel Lopes de Almeida, Porto, 1977, pp. 946-947) que dedicou a este incidente na sua *Crónica d'El Rey Dom João II* o capítulo XXXII: «Prisam d'El Rey dos Romãos, e sua soltura».

44 Sobre Duarte Galvão e a mediação de Portugal referente a disputa pela «herança borgonhesa», vd. Jean AUBIN, «Duarte Galvão», *Arquivos do Centro Cultural Português*, 9 (1975), pp. 51-59; A. B. FREIRE, *Notícias*, cit., pp. 77-78; J. A. Telles da SYLVA, *Manuscritos & Livros Valiosos*, vol. 2, Lisboa, 1971, pp. 73-87; L. F. OLIVEIRA, «Galvão, Duarte», in *DHDP*, vol. 1 (1994), pp. 446-447.

45 Cf. P. KRENDL, «O Imperador Maximiliano», cit., p. 102.

25

Junho do mesmo ano, Maximiliano privilegiou o comércio das nações estrangeiras em Antuérpia[46], o que levou a uma segunda onda de transferência dos mercadores para Brabante. Bruges perdeu, pouco a pouco, a sua posição privilegiada no comércio internacional em relação a Antuérpia. A maioria das nações forasteiras estabeleceu-se, na viragem do século XV para o século XVI, definitivamente na cidade do Escalda.[47]

As duas revoltas, que abalaram a Flandres nos anos 80 do século XV, documentam claramente as relações amigáveis entre Maximiliano e D. João II. Estes contactos eram motivados não apenas pelos íntimos laços familiares, mas também pelos fortes interesses políticos e económicos que ambos tinham nos Países Baixos. Poucos anos depois, as ligações político-diplomáticas intensificaram-se. Em 1492, a guerra franco-habsburguesa tinha rompido novamente e o rei de França, Carlos VIII, criou, em Janeiro de 1493, uma aliança com os Reis Católicos.[48] Existia nesta altura uma desconfiança mútua entre Maximiliano e Fernando de Aragão referente à política dinástica.[49] Além disso, aumentaram as rivalidades luso-castelhanas na questão dos direitos das possessões no ultramar. Este conflito havia entrado na sua fase mais intensa em consequência da primeira viagem de Colombo às Índias Ocidentais e à polémica divisão do

46 Cf. A. B. FREIRE, Notícias, cit., doc. XVIII, pp. 159–160.
47 Sobre a história da Feitoria de Flandres, vd. idem, «Maria Brandoa, a do Crisfal. Cap. II», cit., pp. 322–442; idem, «Maria Brandoa, a do Crisfal. Documentos», Archivo Historico Portuguez, 7 (1909), pp. 53–79, 123–133, 196–208, 320–326 e vol. 8 (1910), pp. 21–33; A. A. Marques de ALMEIDA, Capitais e Capitalistas no Comércio da Especiaria. O Eixo Lisboa-Antuérpia (1501-1549). Aproximação a um Estudo de Geofinança, Lisboa, 1993; idem, «Antuérpia, Feitoria de», in DHDP, vol. 1 (1994), pp. 75–77; J. A. GORIS, Étude sur les colonies marchandes méridionales (portugais, espagnols, italiens) à Anvers de 1488 à 1567, Louvain, 1925, pp. 37–55, 215–244 e passim; A. H. de O. MARQUES, «Notas», cit., pp. 159–193; Émile vanden BUSSCHE, Flandre et Portugal, Bruges, 1874, pp. 170–201 e passim; J. A. van HOUTTE, «O comércio meridional e a "nação" portuguesa em Bruges», in J. Everaert/ E. Stols (dir.), op. cit., pp. 33–51; Manuel Nunes DIAS, O Capitalismo Monárquico Português (1415-1549). Contribuição para o estudo das origens do capitalismo moderno, vol. 2, Coimbra, 1964, pp. 257–318; J. V. SERRÃO, Portugal e o Mundo, cit., pp. 200–203; João Luís LISBOA, «Bruges, Feitoria de», in DHDP, vol. 1 (1994), pp. 145–146; C. VERLINDEN, «Bruges, Relações comerciais de Portugal com», in DHP, vol. 1 (1985), pp. 388–389; idem, «Antuérpia, Relações comerciais de Portugal com», in DHP, vol. 1 (1985), pp. 160–161; H. POHL, Die Portugiesen, cit., pp. 22–27.
48 Cf. P. KRENDL, «O Imperador Maximiliano», cit., pp. 102–103 e passim.
49 Cf. H. WIESFLECKER, Kaiser Maximilian, cit., vol. 5, p. 449.

Atlântico[50] pela bula *Inter Caetera* (4.5.1493) do papa Alexandre VI. D. João II contestou veementemente a decisão do papa aragonês, pretendendo mover a linha de demarcação, estabelecida na bula, mais para oeste. Nesta disputa, o *Príncipe Perfeito* teve a ajuda de Maximiliano que propôs ao primo uma viagem de descoberta por via ocidental, que tencionava apoiar materialmente.[51] Mediante a recomendação do habsburgo, Diogo Fernandes Correia[52] deslocou-se, ainda no mesmo ano, para Augsburgo para negociar com os Fugger e os Gossembrot, que eram nesta altura os dois credores mais importantes do imperador.[53] As duas poderosas casas comerciais disponibilizaram-se a pagar ao enviado português 100 *Gulden*[54], uma quantia que deve ter sido muito aquém daquilo que D. João II esperava.[55] No Inverno seguinte, Diogo Fernandes Correia dirigiu-se à corte de Maximiliano.[56] A sua missão deveria estar relacionada com o reforço das relações diplomáticas entre Portugal e o Sacro Império, que ganhou os seus contornos mais evidentes em 1494. No início de Junho desse ano, uma delegação

50 Sobre a diplomacia portuguesa entre os Tratados de Alcáçovas e de Tordesilhas, vd. Jorge Borges de MACEDO, *História diplomática portuguesa. Constantes e linhas de força*, Lisboa, 1987, pp. 65–69; José Manuel GARCIA *O Mundo dos Descobrimentos Portugueses*, vol. 5, Vila do Conde, 2012, pp. 30–79.

51 Cf. H. WIESFLECKER, *Kaiser Maximilian*, cit., vol. 1, p. 395. Vd. *infra*, cap. 3.

52 Diogo Fernandes Correia foi entre 1488 e 1491 feitor da Feitoria de Flandres. Até 1494 ainda o encontramos nos Países Baixos e na Alemanha. Cf. A. B. FREIRE, «Maria Brandoa, a do Crisfal. Cap. II», cit., pp. 365–368; A. H. de O. MARQUES, «Notas», cit., pp. 178 e 190–191.

53 Cf. Tiroler Landesarchiv/ Innsbruck [TLA], *Maximiliana XIII/ Pos.* 241 (1. Teil), 1493, Gossenbrot; Christoph BÖHM, *Die Reichsstadt Augsburg und Kaiser Maximilian I.: Untersuchungen zum Beziehungsgeflecht zwischen Reichsstadt und Herrscher an der Wende zur Neuzeit*, Sigmaringen, 1998, p. 108.

54 Port.: florins (renanos).

55 TLA, *Älteres Kopialbuch* 1493, Fol. 5. Agradeço ao Doutor Christoph Haidacher do Tiroler Landesarchiv para esta informação. Cf. Götz Frhr. v. PÖLNITZ, *Jakob Fugger*, vol. 1, Tübingen, 1949, p. 48 e vol. 2, Tübingen, 1951, p. 18; Hermann KELLENBENZ, «The Role of the Great Upper German Families in Financing the Discoveries», *Terrae Incognitae*, 10 (1978), p. 46; *idem*, «La participation des capiteaux de l'Allemagne méridionale aux entreprises portugaises d'outremer au tournant du XVe siècle», in *Les aspects internationeaux de la découverte océanique aux XVe et XVIe siècles. Actes du Cinquième Colloque international d'histoire maritime*, Paris, 1966, p. 313.

56 HAUS-, HOF- UND STAATSARCHIV, Wien [HHStA], *Maximiliana* 2 (alt 1b), Fol. 289 [vd. também: *Maximiliana, alter Zettelkatalog* "Portugal" (18.12.1493)]; J. F. BÖHMER (ed.), *Regesta Imperii XIV: Ausgewählte Regesten des Kaiserreiches unter Maximilian I. 1493–1519*, vol. 1, Wien/Köln/Weimar, 1990, p. 360.

portuguesa chegou à corte imperial[57] para preparar um tratado de aliança com Maximiliano e seu filho, o arquiduque Filipe *o Belo*, regente nos Países Baixos. O resultado das negociações foram os denominados «Capitolos de Pazes»[58], concluídos no dia 23 de Junho de 1494 em Colónia. Neste tratado, D. João II, por um lado, e o «rei dos romanos» e seu filho, por outro, prometeram mutuamente «(…) ser bons e leaes parentes e amigos huns dos outros em suas necessidades e trabalhos e couzas, em tal maneira que não he necessario fazerse antre nos outra amizade ou alliança»[59]. Declararam que «(…) serão deste dia avante, suas vidas durando, bons e verdadeyros e leaes parentes, amigos e aleados e confederados hum ao outro»[60]. Ficou ainda estipulado que «(…) ajudarão e socorrerão hum ao outro verdadeyramente contra todos, excepto (…) contra El Rey de França nem semelhavelmente (…) contra o Reyno de Inglaterra, amigos»[61]. Relativamente ao último trecho, é de realçar que o rei de França aparece nesta altura como «amigo» de Maximiliano devido ao Tratado de Senlis, estabelecido em Maio de 1493, com o qual terminou mais um conflito entre as Casas de Habsburgo e de Valois em torno da luta pela herança borgonhesa. Dado que França e Inglaterra haviam sido excluídas como rivais militares, a aliança estabelecida em Colónia deve ter-se dirigido, em primeiro lugar, contra os reinos de Castela e Aragão, não sendo estes, no entanto, mencionados nos Capitolos de Pazes. Poucos dias antes foram concluídas as negociações de Tordesilhas. É, porém, de notar que D. João II não ratificou o célebre tratado logo a seguir, mas apenas no início de Setembro de 1494, ou seja, na data limite para o fazer.[62]

No entender de Manuela Mendonça[63] e Jean Aubin[64], existe uma estreita ligação entre os Capitolos de Pazes e o Tratado de Tordesilhas. Os dois historiadores salientam que o rei de Portugal tinha procurado, perante a crescente ameaça de uma guerra ibérica, o apoio de um aliado de relevo. Com o imperador ao

57 Cf. TLA, *Maximiliana* I/38 (2. Teil), Fol. 156; J. F. BÖHMER (ed.), op. cit., vol. 1, p. 379.

58 *Capitolos de Pazes do Emperador Maximiliano e Phelippe, seu Filho, com El Rey Dom Joao o 2º de Portugal.* Uma cópia do documento encontra-se na Biblioteca da Ajuda (cód. 51-VI-38, fls. 114–117v.). Cf. M. MENDONÇA, «Alguns aspectos», cit., pp. 333–358; *idem*, «D. João II e Maximiliano», cit., pp. 91–124.

59 BA, 51-VI-38, fl. 114.

60 *Ibidem*, fl. 114v.

61 *Ibidem*, fl. 115.

62 Cf. J. M. GARCIA, *O Mundo*, cit., vol. 5, p. 48.

63 M. MENDONÇA, *D. João II*, cit., p. 463; *idem*, «Alguns aspectos», cit., pp. 344–347.

64 J. AUBIN, «D. João II devant sa succession», *Arquivos do Centro Cultural Português*, 27 (1990), pp. 101–140.

seu lado, tentava exercer uma certa pressão sobre os Reis Católicos. Também para Maximiliano a aliança luso-alemã significava um sucesso diplomático. Serviu-lhe, como sublinha Jean Aubin, para se interceder nos assuntos políticos na Península Ibérica e manifestar os seus interesses dinásticos.

En prévoyant que de troupes impériales stationnent au Portugal pour le protéger d'une invasion, le traité de Cologne ramène le cas de figure d'un concours armé espagnol à une campagne militaire de Maximilien pour succéder à D. João II à ce qu'il est, un chantage diplomatique. Il paraît évident que les Rois [= os Reis Católicos (NdA)] n'auraient pas toléré que l'Empereur devînt roi de Portugal, ni davantage l'archiduc Philippe. Le traité de Cologne procure à Maximilien une nouvelle occasion de manifester pour les affaires de la Péninsule un intérêt que les Rois ne verraient pas d'un bon œil.[65]

No entanto, o pacto luso-alemão não se relevou uma ameaça latente para Castela e Aragão, que terminou logo no ano seguinte, devido à morte de D. João II. Entretanto, Maximiliano seguia com grande interesse os acontecimentos políticos nos reinos ibéricos e no ultramar, inicialmente sobretudo através dos contactos de que dispunha em Nuremberga.

65 *Ibidem*, p. 116.

3. Maximiliano I, os mercadores e humanistas de Nuremberga e os Descobrimentos Portugueses (em finais do século XV)

A Expansão Portuguesa despertou, desde cedo, o interesse alemão pelos descobrimentos geográficos no ultramar e contribuiu, assim, decisivamente para um aumento significativo das relações entre Portugal e o Sacro Império Romano--Germânico. Sabe-se que vários indivíduos de origem alemã, já no século XV, haviam entrado em contacto com o espaço colonial português.[66] Entre estes encontram-se alguns nobres, mercenários e agentes comerciais como, por exemplo, Martin Behaim[67], famoso mercador e aventureiro oriundo de Nuremberga. Foi precisamente nesta cidade que se verifica, em finais de Quatrocentos, uma ocupação intelectual mais intensa com a História dos Descobrimentos. Existia em Nuremberga um círculo erudito ao qual pertenciam ilustres humanistas como Hartmann Schedel, Hieronymus Münzer[68] e Conrad Celtis. Além disso, havia um poderoso patriciado dedicado ao comércio, no qual se destacaram famílias mercantis de relevo internacional como as dos Holzschuher, Imhoff, Stromer e Hirschvogel.[69] Ambos os grupos seguiram atentamente e com muita curiosidade as novas vindas do ultramar.[70] O informador principal destes grupos foi o referido Martin Behaim que se deslocara, em meados dos anos 80, para Portugal. Quando voltou temporariamente à sua cidade natal, no início dos anos 90, conseguiu chamar a atenção dos seus conterrâneos em relação à Expansão

66 Cf. J. POHLE, *Deutschland*, cit., pp. 47–52.
67 Do nome de Martin Behaim existem na documentação e literatura portuguesa diferentes formas de grafia como, por exemplo, Martinho (ou Martim) de Boémia (Beheim/Bohemia).
68 Nos estudos portugueses é habitualmente designado por Jerónimo Monetário.
69 Sobre a ascensão de Nuremberga na viragem da Idade Média para a Idade Moderna, vd. Dieter J. WEIß, «Des Reiches Krone – Nürnberg im Spätmittelalter», in Helmut Neuhaus (ed.), *Nürnberg. Eine europäische Stadt in Mittelalter und Neuzeit*, Nürnberg, 2000, pp. 23–41; H. NEUHAUS, «Zwischen Realität und Romantik: Nürnberg im Europa der Frühen Neuzeit», in *idem* (ed.), *Nürnberg*, cit., pp. 43–68; Rolf WALTER, «Nürnberg in der Weltwirtschaft des 16. Jahrhunderts. Einige Anmerkungen, Feststellungen und Hypothesen», in Stephan Füssel (ed.), *Pirckheimer-Jahrbuch 1992*, vol. 7, Nürnberg, 1992, pp. 145–169.
70 Cf. Dieter WUTTKE, *German Humanist Perspectives on the History of Discovery, 1493–1534*, Coimbra, 2007.

Portuguesa. Foi precisamente nesta altura que foram elaboradas em Nuremberga três das principais fontes que surgiram no Sacro Império Romano-Germânico referentes às expedições marítimas quatrocentistas de Portugal. Trata-se nomeadamente dos seguintes documentos: o denominado «globo de Behaim», o capítulo «*Portugalia*» da Crónica de Nuremberga de Hartmann Schedel e a carta de Hieronymus Münzer a D. João II datada de 14 de Julho de 1493.[71] Todos estes documentos mostram que os mercadores e eruditos alemães, inspirados pelas informações que Behaim havia trazido para Nuremberga, tentaram formar uma visão mais precisa da dimensão do império colonial português e de uma imagem do mundo significativamente transformada. Neste debate tomou parte também Maximiliano I, menos por motivos humanísticos, mas, sobretudo, por razões políticas e dinásticas, dada a sua proximidade de parentesco com a Casa de Avis, que foi ilustrada no capítulo anterior. Quando morreu o príncipe herdeiro D. Afonso, em Julho de 1491, Maximiliano deixou bem claro que ambicionava subir ao trono de Portugal. Poucos meses depois da morte do único filho legítimo de D. João II, Maximiliano solicitou ao primo que salvaguardasse os direitos da Casa de Habsburgo à sucessão.[72]

Para iluminar as três fontes acima mencionadas que ligaram Nuremberga e Maximiliano à Expansão Portuguesa teremos, primeiro, de nos dedicar a Martin Behaim, a figura principal neste contexto. A história deste mercador e aventureiro é um dos capítulos mais enigmáticos no âmbito da história das relações luso-alemãs. Misturaram-se em torno desta personagem polémica factos e lendas que distorceram a sua biografia.[73] Os supostos méritos de Martin Behaim na História dos Descobrimentos como, por exemplo, o de ser um grande navegador e cosmógrafo, causaram durante séculos controvérsias tenazes e duradouras.[74] Nas últimas

71 Cf. J. POHLE, *Deutschland*, cit., pp. 81–96.
72 Vd. P. KRENDL, «O Imperador Maximiliano», cit., p. 102.
73 As primeiras biografias críticas sobre Martin Behaim surgiram com as obras de Christoph Gottlieb von MURR (*Diplomatische Geschichte des portugiesischen berühmten Ritters Martin Behaims. Aus Originalurkunden*, 2.ª ed., Gotha, 1801 [¹1778]) e de F. W. GHILLANY (*Geschichte des Seefahrers Ritter Martin Behaim nach den ältesten vorhandenen Urkunden bearbeitet*, Nürnberg, 1853), que conseguiram reunir praticamente toda a documentação disponível em Nuremberga. Embora o *curriculum vitae* de Behaim, em consequência destas duas obras, ficasse isento de alguns exageros, a historiografia não se soube libertar de todas as lendas que giraram à volta do célebre mercador nuremberguês.
74 Os apologistas de Behaim atribuíram-lhe, com base em algumas fontes escritas que surgiram décadas após sua morte, alguns méritos como, por exemplo, o de ser um grande descobridor, amigo de Cristóvão Colombo, membro da misteriosa Junta de

décadas surgiram, no entanto, diversos estudos sobre esta temática que evidencia-ram que a maioria dos méritos atribuídos a Behaim não se deixa provar.[75] Martin Behaim provinha de uma família de patrícios.[76] Encontrava-se familiar e profissionalmente ligado aos Hirschvogel, uma das casas comerciais

Matemáticos, excelente cartógrafo e cosmógrafo, que tinha introduzido em Portugal o astrolábio, a balestilha a as tábuas astronómicas do famoso matemático e astrónomo alemão Regiomontanus, do qual Behaim «se gloriáva ser discipulo» [João de BARROS, *Ásia* (I. década, 4. liv., cap. 2)]. Ernest George RAVENSTEIN (*Martin Behaim, his life and his globe*, London, 1908) mostrou, já no início do século XX, que nenhum destes supostos méritos se deixa corroborar por falta de provas conclusivas, sendo apoiado por Joaquim Bensaúde e outros historiadores portugueses que atribuíram a Behaim um papel insignificante na História dos Descobrimentos, o que contrastava claramente com uma historiografia alemã nacionalista que continuou a louvar as façanhas do compatriota. Apenas desde a segunda metade do século XX se nota uma tendência para relativizar o papel do mercador de Nuremberga, partindo, em geral, da voz crítica de Ravenstein. Sobre a avaliação de Martin Behaim na historiografia portuguesa até meados do século XX, cf. Joaquim BENSAÚDE, *L'astronomie nautique au Portugal à l'époque des grandes dé-couvertes*, Amsterdam, 1967 [¹1912]; *idem* (ed.), *Regimento do Astrolábio e do Quadrante (Tractado da Spera do Mundo. Nach dem einzigen bekannten Exemplar in der Münchener K. Hof-, und Staatsbibliothek)*, München, 1914; *idem, Les légendes allemandes sur l'histoire des découvertes maritimes portugaises*, Genève, 1917-1920; Luciano Pereira da SILVA, *Obras completas*, vol. 2, Lisboa, 1945, *passim*; H. KELLENBENZ, «Portugiesische For-schungen und Quellen zur Behaimfrage», *MVGN*, 48 (1958), pp. 79-95.

75 Cf. Johannes WILLERS, «Leben und Werk des Martin Behaim», in *Focus Behaim-Globus*, Tl. 1, Nürnberg, 1992, pp. 173-188; Peter J. BRÄUNLEIN, *Martin Behaim: Legende und Wirklichkeit eines berühmten Nürnbergers*, Bamberg, 1992; Ulrich KNEFELKAMP, «Martin Behaims Wissen über die portugiesischen Entdeckungen», *Mare Liberum*, 4 (1992), pp. 87-95; *idem*, «Die Neuen Welten bei Martin Behaim und Martin Waldseemüller», in Michael Kraus/ Hans Ottomeyer (eds.), *Novos Mundos – Neue Welten. Portugal und das Zeitalter der Entdeckungen*, Dresden, 2007, pp. 73-88; J. POHLE, *Deutschland*, cit., pp. 52-77; *idem, Martin Behaim (Martinho da Boémia): Factos, Lendas e Controvérsias*, Coimbra, 2007; Reinhard JAKOB, «Wer war Martin Behaim? Auf den Spuren seines Lebens», *Norica*, 3 (2007), pp. 32-47.

76 Martin Behaim nasceu em Nuremberga, no dia 6 de Outubro de 1459, filho de Martin Behaim von Schwarzbach e de Agnes Schopper. Os Behaim pertenciam à classe pri-vilegiada de Nuremberga e ganharam a sua vida, como quase todos os patrícios desta cidade, com o comércio. Martin Behaim obteve uma formação mercantil nos Países Baixos, onde se encontrava ainda em 1484, ano em que partiu para Portugal. Em 1494 perde-se o rasto de Behaim até a alguns meses antes da sua morte. Sabe-se que se encontrava em 1507 em Lisboa, onde morreu no dia 29 de Julho, completamente empobrecido.

de Nuremberga que viriam a investir mais tarde no comércio das especiarias. Martin Behaim partiu em meados de 1484 para Portugal. Não se sabe se viajou ao serviço dos Hirschvogel ou por conta própria e também os motivos principais da sua viagem permanecem ocultos. Certo é, que, em Fevereiro de 1485, foi armado cavaleiro em Alcáçovas por D. João II.[77] A seguir deslocou-se, pelo menos uma vez, à costa ocidental de África. Não é possível comprovar a sua participação numa expedição de Diogo Cão[78], embora tal seja indicado na Crónica de Nuremberga de Hartmann Schedel.[79] A partir das investigações de Ernest George Ravenstein supõe-se como mais provável uma participação de Behaim numa empresa portuguesa à costa da Guiné que teve sobretudo fins comerciais como, por exemplo, a empresa de João Afonso de Aveiro ao Benim.[80] É incerto também se Behaim pretendia participar na projectada expedição de Fernão Dulmo à lendária Ilha das Sete Cidades.[81] Facto é, porém, que Behaim viveu

77 STADTARCHIV NÜRNBERG [StadtAN], E11/II. *FA Behaim*, Nr. 570. Behaim é apenas um entre vários dos seus conterrâneos que foram nobilitados em Portugal nos reinos de D. João II e D. Manuel I. Cf. Marília dos Santos LOPES, «Ao serviço do Império: a nobilitação de estrangeiros na corte joanina e manuelina», in *Pequena Nobreza nos Impérios Ibéricos de Antigo Regime*, Lisboa, 2012, pp. 1–9.
78 Acerca do problema das viagens de Diogo Cão e da sua cronologia, cf. Abel Fontoura da COSTA, *Às portas da Índia em 1484*, Lisboa, 1990 [¹1935]; Damião PERES, *História dos Descobrimentos Portugueses*, 3.ª ed., Porto, 1983 [¹1943], pp. 197–226, 245–246 e *passim*; Carmen RADULET, *As viagens de Diogo Cão. Um problema ainda em aberto*, Lisboa, 1988; *idem*, «As Viagens de Descobrimento de Diogo Cão. Nova Proposta de Interpretação», *Mare Liberum*, 1 (1990), pp. 175–204. Sobre uma possível participação de Martin Behaim numa viagem de Diogo Cão, vd. Günter HAMANN, *Der Eintritt der südlichen Hemisphäre in die europäische Geschichte. Die Erschließung des Afrikaweges nach Asien vom Zeitalter Heinrichs des Seefahrers bis zu Vasco da Gama*, Wien, 1968, pp. 190–217; Richard HENNIG, *Terrae Incognitae*, vol. 4, 2.ª ed., Leiden, 1956, pp. 379–390; Bailey W. DIFFIE/ George D. WINIUS, *A Fundação do Império Português 1415–1580*, vol. 1, Lisboa, 1989, pp. 179–183; P. J. BRÄUNLEIN, *Martin Behaim*, cit., pp. 56–60; J. POHLE, *Deutschland*, cit., pp. 69–77.
79 Vd. *infra*.
80 Cf. E. G. RAVENSTEIN, *Martin Behaim*, cit., pp. 20–25. Sobre a viagem, cronologicamente problemática, de João Afonso de Aveiro à costa da Guiné, vd. António GALVÃO, *Tratado dos descobrimentos*, 3.ª ed., Porto, 1944 [¹1563], p. 130; A. F. da COSTA, *Às portas*, cit., pp. 29–30; Octávio Pais de CARVALHO, «Aveiro, João Afonso de», in *DHDP*, vol. 1 (1994), p. 104.
81 Cf. J. M. da S. MARQUES, op. cit., vol. 3, p. 327; Alfred KOHLER, *Columbus und seine Zeit*, München, 2006, pp. 79 e 151–153. Como no respectivo documento é mencionado um «cavaleiro alemão», que pretendia participar na projectada viagem, alguns

temporariamente na corte de D. João II[82] e que esteve em contacto com navegadores portugueses. Através de Diogo Gomes de Sintra tomou conhecimento da história do descobrimento da Guiné como mostra o denominado *Manuscrito Valentim Fernandes*[83], que inclui o documento intitulado «*De prima inuentione Guinee*», também conhecido por Relato Behaim-Gomes.[84] Não se sabe ao certo em quantas expedições marítimas Behaim esteve presente mas, pelas indicações que se encontram no globo e noutras fontes, é provável que este tenha visitado o litoral do Golfo da Guiné e participado na luta contra os «*affricanos mauros*»[85]. Conheceu também o arquipélago dos Açores, onde o prendiam laços

historiadores vêem neste cavaleiro Martin Behaim. Vd. J. M. GARCIA, *O Mundo*, cit., vol. 2, p. 36 e vol. 5, pp. 23-29.

82 J. WILLERS, «Leben und Werk», cit., p. 182.

83 BAYERISCHE STAATSBIBLIOTHEK, München [BSB], *Cod. hisp.* 27; BIBLIOTECA NACIONAL DE PORTUGAL, *Manuscritos Iluminados* [*IL*], 154 (Cópia do original existente na Biblioteca Nacional de Munique concluída em 1848). Cf. António BAIÃO (ed.), *O Manuscrito Valentim Fernandes*, Lisboa, 1940. Surgiu, em finais do século passado, uma nova edição do *Manuscrito* sob o título: *Códice Valentim Fernandes*, leitura paleográfica, notas e índice de José Pereira da Costa, Lisboa, 1997.

84 BSB, *Cod. hisp.* 27, Fol. 270-291. O Relato Behaim-Gomes constitui uma das fontes principais no que se refere à história das viagens portuguesas à costa da Guiné no século XV. Daniel López-Cañete QUILES («El Globo de Martin Behaim y las Memorias de Diogo Gomes», *Mare Liberum*, 10 (1995), pp. 553-564) conseguiu mostrar que o contacto entre Behaim e Gomes foi estabelecido entre os finais de 1484 e o início de 1490. Sobre Diogo Gomes de Sintra e este importante relato, cf. A. A. NASCIMENTO (ed.), *Diogo Gomes de Sintra: Descobrimento Primeiro da Guiné*, Lisboa, 2002; J. M. GARCIA (ed.), (*As*) *Viagens dos Descobrimentos*, Lisboa, 1983, pp. 25-54; A. A. B. de ANDRADE, *Mundos Novos*, cit., vol. 1, pp. 121-140; Luís Filipe OLIVEIRA, «Gomes, Diogo», in *DHDP*, vol. 1 (1994), pp. 467-468; Aurélio de OLIVEIRA, «As missões de Diogo Gomes de 1456 e 1460», in Francisco Ribeiro da Silva *et al.* (eds.), *Estudos em homenagem a Luís António de Oliveira Ramos*, Porto, 2004, pp. 805-814.

85 Referente à hipótese de uma participação de Behaim numa campanha militar dos Portugueses em África escreveu E. G. RAVENSTEIN (*Martim de Bohemia (Martin Behaim)*, Lisboa, s.d., pp. 23-24 e 59):
É possível até que Behaim tivesse ido a Ceuta, tomando parte alli n'uma das frequentes escaramuças que se feriam contra os mouros, pois diz que combatera estes com bravura, uma inscripção contida n'um candelabro commemorativo existente em Nuremberg. (…) Este candelabro, que se encontra hoje no museu germanico [= GNM (NdA)], apresenta a seguinte inscripção: «*Martinus Beheimus, miles auratus Affricanus Mauros fortiter debellavit, et ultra finem orbis terre uxoravit*».

familiares.[86] É plausível que Behaim tenha trazido para Portugal instrumentos que se utilizavam nas empresas ultramarinas, fabricados em Nuremberga, uma vez que esta cidade era, precisamente nesta época, um centro de reconhecimento internacional para a construção de instrumentos astronómicos.[87]

Apesar de todas as especulações e dúvidas que restam sobre a vida de Behaim e seu papel na história dos Descobrimentos, é indiscutível que este mercador de Nuremberga se tornou num dos principais transmissores de notícias que chegavam à Alemanha acerca da Expansão Portuguesa. Tal é nitidamente evidenciado pelo globo ao qual foi atribuído o seu nome. Em 1490, Martin Behaim viajou de Lisboa para Nuremberga, onde permaneceu até 1493. Por volta de 1492 surgiu o célebre *Erdapfel*, o mais antigo globo terrestre ainda existente, cujo original se encontra no *Germanisches Nationalmuseum* em Nuremberga.[88] Foi fabricado por um conjunto de artesãos, em conformidade com as informações de Behaim e vários outros documentos.[89] O *Erdapfel*

Acerca desta fonte, cf. P. J. BRÄUNLEIN, *Martin Behaim*, cit., pp. 50–52; R. JAKOB, «Wer war Martin Behaim?», cit., pp. 40–41; *Focus Behaim-Globus*, Tl. 2: Katalog, Nürnberg, 1992, pp. 729–732.

86 Na segunda metade dos anos 80 teve lugar o seu casamento com Joana de Macedo, filha do flamengo Josse van Hurtere, capitão-donatário das ilhas do Pico e Faial. Do matrimónio de Behaim nasceu, em Abril de 1489, um filho, que recebeu o mesmo nome do pai.

87 Theodor Gustav WERNER, «Nürnbergs Erzeugung und Ausfuhr wissenschaftlicher Geräte im Zeitalter der Entdeckungen. Das Martin-Behaim-Problem in wirtschaftsgeschichtlicher Betrachtung», *MVGN*, 53 (1965), pp. 69–149; Walther L. BERNECKER, «Nürnberg und die überseeische Expansion im 16. Jahrhundert», in H. Neuhaus (ed.), *Nürnberg*, cit., pp. 189–191; Ernst ZINNER, «Nürnbergs wissenschaftliche Bedeutung am Ende des Mittelalters», *MVGN*, 50 (1960), pp. 113–119.

88 Sobre o globo de Behaim e a sua história, vd. Oswald MURIS, «Der „Erdapfel" des Martin Behaim», *Ibero-Amerikanisches Archiv*, 17 (1943/44), pp. 49–64; *idem*, «Der Globus des Martin Behaim», *Mitteilungen der Geographischen Gesellschaft Wien*, 97 (1955), pp. 169–182; J. WILLERS, «Der Erdglobus des Martin Behaim im Germanischen Nationalmuseum», in R. Schmitz/ F. Krafft (eds.), *Humanismus und Naturwissenschaften*, Boppard, 1980, pp. 193–206; *idem*, «Die Geschichte des Behaim-Globus», in *Focus Behaim-Globus*, cit., Tl. 1, pp. 209–216; U. KNEFELKAMP, «Der Behaim-Globus und die Kartographie seiner Zeit», in *Focus Behaim-Globus*, cit., Tl. 1, pp. 217–222.

89 Um membro da família dos Glockengießer, conhecidos fundidores de Nuremberga, tinha produzido em argila moldes para uma esfera que foi aperfeiçoada por Ruprecht Kolberger e finalmente pintada por Georg Glockendon, um famoso artesão e artista nuremberguês. Sobre a construção do globo, vd. Ursula TIMANN, «Der Illuminist Georg Glockendon, Bemaler des Behaim-Globus», in *Focus Behaim-Globus*, cit., Tl. 1,

de Behaim é um globo que «fala» através das suas legendas, constituindo-se, assim, como uma combinação entre um documento cartográfico e uma narração histórica. Este globo, apesar de transmitir ainda, na sua generalidade, o mundo pré-colombiano, revela que a expansão marítima portuguesa contribuiu para uma nova imagem do mundo. No entanto, não contém os resultados mais recentes das expedições ultramarinas de Portugal.[90] Esta insuficiência é curiosa, sobretudo se tivermos em conta que Behaim esteve pessoalmente em contacto com os Descobrimentos Portugueses, conhecendo, parcialmente, pela sua própria experiência o Espaço Atlântico.[91] Todavia, é óbvio que Behaim dispunha de certos conhecimentos sobre os contornos do império colonial português, apesar alguns deles serem muito vagos, particularmente no tocante ao hemisfério sul. Os contemporâneos de Behaim salientaram o contributo excepcional deste na elaboração do globo. Hartmann Schedel sublinhou este facto com as palavras: «Hic globus labore et opera M. b. absolutus est»[92]. Behaim era, portanto, uma espécie de «director de projecto», responsável por toda a concepção referente ao conteúdo do globo.[93] As informações fornecidas por ele baseiam-se em material geográfico que, infelizmente, já se perdeu. De acordo com um documento de 1494, em que são apresentados os custos do globo, Behaim vendeu ao conselho da cidade de Nuremberga um «mapa mundi» impresso.[94] Embora não esteja esclarecido o que este mapa de facto representava, a maioria dos investigadores partiu do princípio que a superfície do *Erdapfel* foi desenhada com base neste mapa. Outras fontes que entraram no conteúdo do globo foram facultadas pelos

pp. 273–278; *idem*, «Die Handwerker des Behaim-Globus», *Norica*, 3 (2007), pp. 59–64; Friedemann HELLWIG, «Zur Herstellungstechnik des Behaim-Globus», in R. Schmitz/ F. Krafft (eds.), op. cit., pp. 207–210; Bernd HERING, «Zur Herstellungstechnik des Behaim-Globus. Neue Ergebnisse», in *Focus Behaim-Globus*, cit., Tl. 1, pp. 289–300; Günther GÖRZ «Altes Wissen und neue Technik. Zum Behaim-Globus und seiner digitalen Erschließung», *Norica*, 3 (2007), pp. 78–87.

90 Cf. U. KNEFELKAMP, «Martin Behaims Wissen», cit., *passim*.

91 Cf. J. POHLE, «Martin Behaim (Martinho da Boémia) e os Açores», *Boletim do Núcleo Cultural da Horta*, 21 (2012), pp. 189–201.

92 Cf. *Focus Behaim-Globus*, cit., Tl. 2, p. 737. Cf. Richard STAUBER, *Die Schedelsche Bibliothek*, Freiburg, 1908, pp. 60–62.

93 R. JAKOB, «Wer war Martin Behaim?», cit., p. 41.

94 Cf. J. WILLERS, «Leben und Werk», cit., p. 184; *Focus Behaim-Globus*, cit., Tl. 2, pp. 744–745. Trata-se de um documento, elaborado pelo senador Georg Holzschuher, após a finalização do globo, nos meses de Agosto e Setembro de 1494.

humanistas de Nuremberga.[95] Análises das legendas e da imagem do globo, efec-
tuadas nos últimos anos, mostram que foi utilizado também material cartográfi-
co e literário muito recente. Pertencem a estes documentos o mapa de Henricus
Martellus de 1489[96] e o já referido Relato Behaim-Gomes.

Partindo do princípio que o projecto do globo deriva do próprio Behaim,
coloca-se coerentemente a questão sobre as razões que o teriam motivado. Os
historiadores Götz Freiherr von Pölnitz[97] e Hermann Kellenbenz[98] julgam que o
globo deve ter sido construído primeiramente para convencer mais facilmente o
patriciado da cidade, dedicado ao comércio, a investir numa expedição ultramari-
na portuguesa. Esta hipótese ganha credibilidade pelo facto de serem muito men-
cionados no globo de Behaim locais de origem e comercialização de especiarias,
como salientou Ulrich Knefelkamp.[99] Embora demorasse ainda uma década até ao
estabelecimento das primeiras casas comercias alemãs em Lisboa, é de realçar que
vários mercadores de Nuremberga tinham, entretanto, passado por Portugal.[100]
São os casos de Kaspar Fischer e Nikolaus Wolkenstein que, em 1494/95, acom-
panharam o médico e humanista Hieronymus Münzer numa extensa viagem pelo

95 Obras de autores antigos, como Ptolomeu, Estrabão e Plínio, bem como relatos de
 viagem, como o de Marco Polo, faziam parte destas fontes.
96 Cf. G. GÖRZ, art. cit., p. 83; U. KNEFELKAMP, «Die Neuen Welten», cit., p. 75.
97 G. Frhr. v. PÖLNITZ, «Martin Behaim», in Karl Rüdinger (ed.), *Gemeinsames Erbe.*
 Perspektiven europäischer Geschichte, München, 1959, pp. 135–136.
98 H. KELLENBENZ, «Die Beziehungen Nürnbergs zur Iberischen Halbinsel, beson-
 ders im 15. und in der ersten Hälfte des 16. Jahrhunderts», *Beiträge zur Wirtschafts-*
 geschichte Nürnbergs, 1 (1967), p. 468.
99 U. KNEFELKAMP, «Die Neuen Welten», cit., p. 73.
100 Já antes de 1490 encontramos outras personagens pertencentes ao patriciado de Nu-
 remberga em terras portuguesas. São os casos de Gabriel Muffel e Gabriel Tetzel que
 acompanharam Leo von Rožmitál no âmbito da peregrinação deste nobre da Boémia
 à Santiago de Compostela, passando pelo território português em 1465/66 (vd. H.
 KELLENBENZ, «Die Beziehungen Nürnbergs», cit., p. 464; Peter FLEISCHMANN,
 Rat und Patriziat in Nürnberg. Die Herrschaft der Ratsgeschlechter in der Reichsstadt
 Nürnberg vom 13. bis zum 18. Jahrhundert, vol. 2, Neustadt an der Aisch, 2008,
 p. 720). Cerca de duas décadas depois surgiu o mercador Hans Stromer em Portugal.
 De acordo com uma fonte quinhentista, Stromer foi condestável-mor e cavaleiro de
 D. João II (cf. Wolfgang Frhr. STROMER VON REICHENBACH, *Die Nürnberger*
 Handelsgesellschaft Gruber-Podmer-Stromer im 15. Jahrhundert, Nürnberg, 1963,
 p. 156). Morreu, em 1490, em Lisboa e foi sepultado na capela de S. Bartolomeu
 (cf. Johann Gottfried BIEDERMANN (ed.), *Geschlechtsregister des Hochadelichen*
 Patriciats zu Nürnberg, s.l., 1748, Tabula CCCCLXVII).

sudoeste da Europa.[101] O próprio Münzer estava familiarmente ligado aos Holzschuher, uma das casas comerciais mais antigas e conceituadas de Nuremberga. Vários membros desta família encontravam-se, na viragem do século XV para o século XVI, em Portugal e no ultramar. O mais conhecido deles, Wolfgang Holzschuher, foi armado cavaleiro por D. Manuel I em Fevereiro de 1503, depois de ter participado em campanhas militares travadas pelos Portugueses no Norte de África.[102] No mesmo ano, Peter Holzschuher deslocou-se à Ásia a bordo da frota dos primos Albuquerque.[103] «Morreu durante a viagem oceânica para Calicut, na busca da pimenta, no ano de 1504»[104], como consta numa obra genealógica da família. Também em 1504 faleceu, em Lisboa, Jacob Holzschuher.[105] Todos os acima mencionados praticavam ou observavam o comércio em Portugal. As informações obtidas *in loco* foram decerto úteis para as empresas de Nuremberga, que pretendiam apostar nas relações económicas com Portugal. Enquanto no caso dos Holzschuher não se sabe se terão fundado uma filial em Lisboa[106], está provado que tal tenha acontecido em relação aos Imhoff e aos Hirschvogel.[107] Estas duas casas comerciais estabeleceram-se, no início do século XVI, na cidade do Tejo, investindo no comércio ultramarino português. Perante este cenário traçado poderemos, portanto, concluir que o globo de Behaim teria, no sentido da referida tese de Pölnitz e Kellenbenz, cumprido sua finalidade.

A segunda fonte de inspiração para os eruditos e mercadores de Nuremberga relativamente à Expansão Portuguesa surgiu na segunda metade de 1493. Trata-se aqui do capítulo intitulado «*Portugalia*», que se integra no *Liber chronicarum* de Hartmann Schedel.[108] A *Weltchronik* ou Crónica de Nuremberga, como também é designada, foi elaborada em conjunto com vários autores. Além de Hartmann Schedel, outros humanistas, nomeadamente Conrad Celtis e Hieronymus Münzer, forneceram textos que entraram na famosa obra que constitui indubitavelmente

101 Vd. *infra*.
102 StadtAN, E 49/I Nr. 605; E 3 Nr. 48, Fol. 119v.-125; E 49/II Nr. 745 (I; Ib; II; IX).
103 Cf. J. POHLE, *Deutschland*, cit., pp. 202–204.
104 StadtAN, E 49/III Nr. 1, Fol. 30: «*peter holzschuher (…) starb auf der merfart gen Calykutt nach dem pfeffer Jm 1504 Jar*».
105 StadtAN, E 49/III Nr. 1, Fol. 28.
106 É de referir que encontramos em Lisboa, na primeira década de Quinhentos, um outro membro da família Holzschuher, mais precisamente nos anos de 1507 e 1510. Trata-se aqui do genro de Hieronymus Münzer, Hieronymus Holzschuher.
107 Vd. *infra*, cap. 4.1.
108 H. SCHEDEL, *Weltchronik 1493*, cit., Fol. CCLXXXV-CCLXXXVv. A versão latina com uma trad. port. em: J. M. de ALMEIDA, art. cit., pp. 213–216.

uma das maiores produções da arte tipográfica desta época.[109] Existem duas versões da Crónica de Nuremberga, uma em latim e outra em alemão.[110] Ambas as edições contêm o mencionado capítulo denominado «*Portugalia*», que narra sucintamente alguns episódios da história portuguesa do século XV, do tempo do infante D. Pedro nos anos 20 à fase das viagens de descobrimento de Diogo Cão. Os conteúdos dos dois textos, que derivam muito provavelmente de Hieronymus Münzer[111], correspondem quase na íntegra. A versão latina contém, porém, uma adenda que se refere ao comércio da malagueta pelos Portugueses. Quase todos os temas abordados neste capítulo estão ligados aos Descobrimentos Portugueses. É aqui expressamente mencionada uma expedição marítima, iniciada em 1483, que juntou Martin Behaim e Diogo Cão.[112] Muitos historiadores excluem esta conjectura dada a incompatibilidade desta data com outros dados da biografia de Behaim, mas não é, de todo, de afastar a hipótese que a data em questão poderia ter sido mal transmitida ou que o próprio Münzer se pudesse ter enganado quando redigiu o texto. Suposições deste género revelam-se, porém, pouco credíveis, uma vez que Behaim e Münzer estiveram em contacto directo, debatendo questões relativas às expedições marítimas dos Portugueses. Prova inequívoca desta troca de ideias é o conteúdo duma carta que o médico de Nuremberga dirigiu, precisamente nesta altura, ao rei de Portugal.

No dia 14 de Julho de 1493, Hieronymus Münzer assinou uma carta, endereçada a D. João II, que constitui mais um exemplo que testemunha o impacto dos Descobrimentos Portugueses no Sul da Alemanha.[113] Neste escrito, o autor

109 Cf. Elisabeth RÜCKER, «Nürnberger Frühhumanisten und ihre Beschäftigung mit Geographie. Zur Frage einer Mitarbeit von Hieronymus Münzer und Conrad Celtis am Text der Schedelschen Weltchronik», in R. Schmitz/ F. Krafft (eds.), op. cit., pp. 181–192.

110 A versão latina foi publicada em 12 de Julho, a alemã em 23 de Dezembro de 1493.

111 Cf. E. RÜCKER, art. cit., p. 190; *Focus Behaim-Globus*, cit., Tl. 2, p. 734.

112 Surpreendentemente existem nas duas versões da Crónica de Nuremberga indicações diferentes no tocante a duração da suposta viagem de Martin Behaim e Diogo Cão. Enquanto se fala, na primeira versão do *Liber chronicarum*, em 26 meses, a segunda, a alemã, refere-se apenas a 16 meses.

113 Da carta original, escrita em latim, existe apenas uma cópia incompleta, redigida por Hartmann Schedel (BSB, 4º *Inc.c.a.* 424/ último documento). Conservou-se, porém, uma tradução portuguesa da carta, que deriva do monge dominicano e pregador de D. João II, Álvaro da Torre (BSB, *Rar.* 204, Beiband 1, Fol. 18v.-19v.). Foi editada em data incerta, provavelmente no início do século XVI, no *Guia Náutico de Munique*. O texto português foi publicado no primeiro volume do *Archivo dos Açores* (pp. 444–447) e por Hermann GRAUERT, «Die Entdeckung eines Verstorbenen zur

elogia a política expansionista da Coroa portuguesa desde o tempo do infante D. Henrique, o sucesso económico resultante desta política e o zelo do rei português referente à missionação em África. Seguidamente toca no assunto principal: «Considerando estas cousas Maximilian inuictissimo rey de Romanos quis conuidar tua magestade a buscar a terra orientall de Catay muy ricã»[114]. Isto significa que Maximiliano propôs ao monarca português a realização de uma empresa marítima conjunta, com a finalidade de procurar um caminho marítimo às terras do Oriente. O restante conteúdo da carta manifesta o especial interesse de Maximiliano nas viagens dos Descobrimentos e deixa inequivocamente claro que o imperador não pretendia apenas estimular o primo a concretizar uma expedição a Catay, mas que estava também disposto a colaborar com recursos materiais e humanos. Foi recomendada a participação de Martin Behaim na função de «companheiro deputado» de Maximiliano, bem como uma execução rápida do plano, indicando os Açores como ponto de partida. Olhemos para o fim do texto:

Mais se esta espediçam acabares, aleuãtar team em louuores como deus: ou outro Hercules e teras tam ben se te apraz pa[ra] este caminho por companheiro deputado do nosso rey Maximiliano ho senhor martinho boemio singularmente pa[ra] esto acabar: e outros muy muytos marinheiros sabedores que nauegarã ha largura do mar tomãdo caminho das jlhas dos açores per sua industria p[or] q[ua]drãte chilindro e astrolabio e outros jngenhos: õ[nde] nem frio nẽ calma os anojara. e mais nauegarã a praya orientall sob huũa tẽperãça muy temperada do aar: e do maar. muytos jnfindos argumentos sam pellos q[ua]es tua magestade pode seer estimada. Mais q[ue] a p[ro]ueita esporear aquem corre. Et tu mesmo es tall: q[ue] todalas cousas cõ tua jndustria ate a vnha examinas. e portãto escreuer muytas cousas desta cousa he jmpedir aq[ue]m corre: q[ue] nam achegue ao cabo. ho todo poderoso conserue aty em teu p[ro]posito e acabado o caminho do maar de teus caualleiros, seias celebrado com jmmortalidade: vale. de numberga vila da alta alemanha a. 14. de julho: salutis de mill e quatroçemtos e nouenta e tres ãnos.[115]

O conteúdo da carta evidencia que no círculo erudito de Nuremberga se pensava, tal como Toscanelli teria suposto, poder chegar mais rapidamente à terra das especiarias, navegando para oeste.[116] Münzer e Behaim partilharam, portanto, a mesma ideia estratégica que estimulara Cristóvão Colombo, no ano anterior, a

Geschichte der großen Länderentdeckungen. Ein Nachtrag zu Dr. Richard Staubers Monographie über die Schedelsche Bibliothek», *Historisches Jahrbuch der Görres-Gesellschaft*, 29 (1908), pp. 315–316. Cf. *Focus Behaim-Globus*, cit., Tl. 2, pp. 734–736.
114 BSB, *Rar*. 204, Beiband 1, Fol. 19.
115 *Ibidem*, Fol. 19v.
116 Vd. J. M. GARCIA, *D. João II vs. Colombo – Duas estratégias divergentes na busca das Índias*, Vila do Conde, 2012; *idem, O Mundo*, cit., vol. 2, pp. 35–49; Hans Gerd RÖTZER, «Kolumbus kam ihm zuvor. Hieronymus Münzer und der Seeweg westwärts»,

partir para a sua primeira viagem às Índias Ocidentais. Quando Münzer estava a redigir a carta ao rei de Portugal, já deviam ter chegado a Nuremberga algumas notícias sobre esta expedição. O historiador Walther Bernecker considera que os doutos de Nuremberga deviam ter ficado algo cépticos relativamente às informações divulgadas, não acreditando que Colombo teria chegado à terra das especiarias, mas antes a umas ilhas, aliás, como de facto tinha acontecido.[117] Esta presunção explicaria, certamente, a grande urgência que é expressa na carta em relação à execução da viagem proposta a Catay, no sentido de alcançar o alvo desejado mais rápido do que a concorrência. Já foi referenciado que, ainda em 1493, na tentativa de subsidiar o projecto, Maximiliano serviu de mediador entre dois dos seus mais poderosos banqueiros, Jacob Fugger e Sigmund Gossembrot, e o diplomata português Diogo Fernandes Correia.[118]

Não se sabe quando terá D. João II recebido a carta de Münzer. Segundo José Manuel Garcia, o próprio Behaim a teria trazido quando regressou a Portugal em 1493. Esta afirmação é plausível, mas não se deixa provar.[119] Também desconhecemos se o rei português respondeu à carta. Não obstante, deve ter ficado satisfeito pelo facto de o imperador lhe oferecer o seu apoio, principalmente numa fase em que discutia veementemente com os Reis Católicos os direitos territoriais no além-mar.[120] O imperador, por sua vez, apoiou neste conflito o rei de Portugal, na perspectiva de participar ao lado deste na expansão ultramarina.[121] A carta de Münzer é mais um exemplo que deixa transparecer o bom relacionamento entre D. João e Maximiliano que culminou, no ano seguinte, na já referenciada aliança estabelecida em Colónia.[122]

Entretanto, Martin Behaim tinha viajado de Portugal para os Países Baixos. Não se sabe se esta deslocação se prendera com uma missão diplomática no âmbito das negociações que conduziriam ao pacto luso-alemão. Certo é apenas que, em Março de 1494, em Antuérpia, esteve envolvido em negócios referentes ao açúcar, representando Josse van Hurtere.[123] Logo a seguir voltou para Lisboa,

 Montfort. Vierteljahresschrift für Geschichte und Gegenwart Vorarlbergs, 57/3 (2005), pp. 223–227.

117 W. L. BERNECKER, art. cit., pp. 190–191.
118 Vd. *supra*, cap. 2.
119 Vd. J. M. GARCIA, *O Mundo*, cit., vol. 2, p. 39.
120 Cf. H. KELLENBENZ, «Martin Behaim», *Fränkische Lebensbilder*, 3 (1969), p. 78.
121 Cf. H. WIESFLECKER, *Kaiser Maximilian*, cit., vol. 5, pp. 448–449.
122 Vd. *supra*, cap. 2.
123 StadtAN, E11/II, *FA Behaim* Nr. 569,4 (carta de Martin Behaim para Michel Behaim, «*Brabant*» [Antuérpia?], 11.3.1494, publicada em C. T. de MURR, *Histoire*

precisamente para casa do sogro, com a intenção de partir, em breve, para os Açores.[124] Infelizmente perde-se aqui o rasto de Behaim e só o reencontramos em 1506, um ano antes da sua morte na capital portuguesa. Num estudo recente, Horst Pietschmann tentou estabelecer uma ligação entre Behaim e Maximiliano, destacando o papel fundamental que os Países Baixos tinham nos planos económicos do imperador. Neste contexto, segundo o autor, Behaim tinha-se tornado muito interessante para Maximiliano, uma vez que o nuremberguês era genro de um influente flamengo estabelecido em Portugal.[125] Não sabemos, porém, se Behaim havia sido, de facto, alguma vez intermediário entre o habsburgo e os prósperos flamengos fixados em terras portuguesas.

Em Agosto de 1494, Hieronymus Münzer partiu de Nuremberga em direcção à Península Ibérica. Na sua extensa viagem pelo sudoeste do Ocidente desempenhou múltiplas funções como, por exemplo, a de enviado de Maximiliano I.[126] Münzer foi acompanhado por Anton Herwart de Augsburgo e pelos já referidos Kaspar Fischer e Nikolaus Wolkenstein. O facto de todos os seus companheiros serem mercadores permite supor que o interesse económico desempenhava um papel fulcral nesta missão. Após passar por diferentes sítios em Aragão e Castela, os viajantes entraram, em Novembro de 1494, em Portugal. Chegados a terras lusas procuraram a residência real em Évora, onde chegaram no dia 16. Nos dias seguintes, Münzer encontrou-se várias vezes com D. João II e teve com este uma conversa prolongada sobre questões relativas à cosmografia, às viagens dos Descobrimentos e aos aspectos económicos da expansão colonial portuguesa. Nestas conversações participou uma outra personagem importante da História

Diplomatique du Chevalier Portugais Martin Behaim de Nuremberg. Avec la description de sou globe terrestre, Strasbourg/Paris, 1802, doc. IV; F. W. GHILLANY, op. cit., doc. XI; J. POHLE, *Martin Behaim,* cit., pp. 80–81.

124 Num *post scriptum,* na carta acima referida, Behaim indicou os Açores como a sua futura morada.

125 H. PIETSCHMANN, «Bemerkungen zur „Jubiläumshistoriographie" am Beispiel „500 Jahre Martin Waldseemüller und der Name Amerika"», *Jahrbuch für Geschichte von Staat, Wirtschaft und Gesellschaft Lateinamerikas,* 44 (2007), pp. 384–385.

126 Sobre as funções e missões que Münzer desempenhou na sua viagem, vd. Klaus HERBERS, «„Murcia ist so groß wie Nürnberg" – Nürnberg und Nürnberger auf der Iberischen Halbinsel: Eindrücke und Wechselbeziehungen», in Helmut Neuhaus (ed.), *Nürnberg. Eine europäische Stadt in Mittelalter und Neuzeit,* Nürnberg, 2000, pp. 151–183; René HURTIENNE, «Arzt auf Reisen. Medizinische Nachrichten im Reisebericht des *doctoris utriusque medicinae* Hieronymus Münzer († 1508) aus Nürnberg», in Franz Fuchs (ed.), *Medizin, Jurisprudenz und Humanismus in Nürnberg um 1500,* Wiesbaden, 2010, pp. 47–69.

das relações luso-alemãs, nomeadamente Valentim Fernandes, na função de intérprete.[127] A 26 de Novembro a comitiva alemã deixou Évora e dirigiu-se para Lisboa. Na véspera da partida, Anton Herwart foi armado cavaleiro de espada dourada pelo rei.[128] Os viajantes alemães permaneceram na capital portuguesa até 2 de Dezembro, dia em que iniciaram a sua viagem de regresso à Alemanha. Münzer encontrou-se, na Primavera de 1495, com Maximiliano no *Reichstag*, ou seja, na Dieta Imperial, que se realizava nessa altura em Worms.[129] Münzer fixou as impressões ganhas na sua viagem num relato, o denominado *Itinerarium*.[130]. Desta forma, surgiu no círculo erudito de Nuremberga mais uma fonte de relevo que realça pormenores sobre Portugal e os Descobrimentos.[131] No *Itinerarium*, Münzer destacou as grandes capacidades políticas e comerciais de D. João II e sublinhou o comércio rentável que os Portugueses praticavam na

127 Vd. *infra*, cap. 4.2.
128 Cf. Basílio de VASCONCELOS, «"Itinerário" do Dr. Jerónimo Münzer», *O Instituto*, 80 (1930), pp. 548–549; M. dos S. LOPES, «Ao serviço do Império», cit., p. 1.
129 Cf. H. G. RÖTZER, art. cit., p. 226.
130 O título completo: *Itinerarium suie Peregrinatio Exellentissimi viri, artium as utriusaz medicine doctoris, Hieroni monetarii de Feltkirchen, Civis Nurembergensis*. O original do relato perdeu-se, mas existe uma cópia do manuscrito, redigida entre 1502 e 1506, por Hartmann Schedel. Esta foi redescoberta em 1845 e encontra-se hoje na *Bayerische Staatsbibliothek* em Munique (BSB, *Clm* 431, Fol. 96–274v.). Acerca da história do códice *Clm* 431, vd. R. HURTIENNE, «Ein Gelehrter und sein Text. Zur Gesamtedition des Reiseberichts von Dr. Hieronymus Münzer, 1494/95 (Clm 431)», in H. Neuhaus (ed.), *Erlanger Editionen. Grundlagenforschung durch Quelleneditionen: Berichte und Studien*, Erlangen/Jena, 2009, pp. 255–272.
131 O *Itinerarium* de Hieronymus Münzer não é somente uma descrição pormenorizada nos quais se reflectem os conhecimentos, que circularam em Nuremberga, referentes a Portugal. Albrecht CLASSEN («Die Iberische Halbinsel aus der Sicht eines humanistischen Nürnberger Gelehrten Hieronymus Münzer: *Itinerarium Hispanicum* (1494–1495)», *MIÖG*, 111 (2003), pp. 317–340) considera esta obra, na perspectiva alemã, como o relato de viagem mais importante que, em toda a Idade Média e início da Idade Moderna, foi escrito sobre a Península Ibérica. Sobre o *Itinerarium*, vd. também: B. de VASCONCELOS, art. cit., pp. 541–569; Jerónimo MÜNZER, *Viaje por España y Portugal: 1494–1495*, introd. de Ramón Alba, Madrid, 1991; J. G. MERCADAL, op. cit., pp. 327–417; K. HERBERS, «Die »ganze« Hispania: der Nürnberger Hieronymus Münzer unterwegs – seine Ziele und Wahrnehmungen auf der Iberischen Halbinsel (1494–1495)», in Rainer Babel/ Werner Paravicini (eds.), *Grand Tour. Adeliges Reisen und europäische Kultur vom 14. bis zum 18. Jahrhundert*, Ostfildern, 2005, pp. 293–308.

Guiné, apontando alguns produtos, provenientes de Nuremberga[132], que trocavam na costa ocidental africana por ouro, escravos, malagueta e marfim. Fala *expressis verbis* de um «lucro incrível»[133] que D. João II tirava anualmente dos negócios ultramarinos, com excepção das possessões norteafricanas, afirmando «Daí tira o Rei mais honra que proveito»[134]. É, aliás, de notar que Münzer concedeu particular atenção às questões económicas, referindo, por exemplo, a produção abundante de sal, azeite e vinho nas margens do rio Tejo, a riqueza em uvas, figos e amêndoas no Algarve e a prosperidade dos comerciantes judeus e flamengos estabelecidos em Lisboa. Ficou muito impressionado pela visita da Casa da Mina e pelo grande número de escravos negros que viu na cidade do Tejo.

No entanto, surpreende o facto de não ser mencionada no relato de Münzer a projectada viagem a Catay, nem o papel de Martin Behaim nesta ou noutra empresa marítima. Ao que parece, após a partilha de Tordesilhas, D. João já não se deve ter ocupado com a realização do projecto proposto por Münzer e Maximiliano no ano anterior.[135] Seja como for, as fontes acima apresentadas provam, claramente, o crescente interesse na Expansão Portuguesa em Nuremberga que conduziu, na viragem do século XV para o século XVI, a um incremento das relações entre a Alemanha e Portugal. O Atlântico ganhou, entretanto, uma nova dimensão, e alguns nuremberguenses, particularmente comerciantes e cosmógrafos, aperceberam-se disso.[136] Entre estes destacam-se, como vimos, duas personagens, Martin Behaim e Hieronymus Münzer. Com a divulgação dos conhecimentos sobre a História dos Descobrimentos, essencialmente fundados nas suas experiências pessoais feitas em terras portuguesas, inspiraram, de uma forma decisiva, não só o círculo erudito e mercantil de Nuremberga, mas também Maximiliano I. O imperador permaneceu muito atento à política expansionista de Portugal, procurando nos anos seguintes novas fontes de informação. Estas surgiram, na primeira década de Quinhentos, principalmente em Augsburgo.

132 B. de VASCONCELOS, art. cit., p. 548: «muitas caldeiras de cobre, bacias de latão, pano vermelho, pano amarelo».
133 *Ibidem*, p. 562.
134 *Ibidem*, p. 568.
135 Sobre a posição de D. João II relativamente a uma expedição à Índia por via ocidental, cf. J. M. GARCIA, *D. João II vs. Colombo*, cit., *passim*.
136 Cf. K. HERBERS, «Murcia», cit., p. 183.

4. Maximiliano I e a participação da alta finança alemã nas expedições ultramarinas de Portugal

4.1 «Os primeiros alemães a procurar a Índia»

Em consequência da descoberta do caminho marítimo para a Índia, as relações económicas entre Portugal e a Alemanha encaminharam-se para a sua fase mais intensa. Quando se espalharam as notícias sensacionais da chegada das riquezas orientais à Europa, através da Rota do Cabo, vários mercadores-banqueiros alemães resolveram dar aos seus planos económicos uma nova orientação, estendendo os negócios para Portugal.[137] Este processo foi favorecido pela ascensão de Antuérpia, que se tornou, no início do século XVI, o centro económico mais poderoso nos Países Baixos.[138] Antuérpia, o tradicional entreposto dos mercadores de Colónia e da Alta Alemanha, ultrapassou nesta fase Bruges na qualidade de mercado mais importante no que se refere à distribuição dos produtos coloniais na Europa setentrional.[139] Um outro factor que contribuiu para a intensificação das relações económicas luso-alemãs prende-se com as dificuldades em que se encontrava o comércio levantino praticado pelos mercadores venezianos. A guerra entre Veneza e o Império Otomano bloqueou, a partir de 1499, as

137 Sobre o estabelecimento das grandes casas comerciais da Alta Alemanha em Lisboa no início do século XVI, cf. H. KELLENBENZ, «Die fremden Kaufleute auf der Iberischen Halbinsel vom 15. Jahrhundert bis zum Ende des 16. Jahrhunderts», in idem (ed.), *Fremde Kaufleute*, cit., pp. 265–376; idem, *Die Fugger in Spanien und Portugal bis 1560: ein Großunternehmen des 16. Jahrhunderts*, vol. 1, München, 1990; J. POHLE, *Deutschland*, cit., pp. 97–134; Walter GROSSHAUPT, «Commercial Relations between Portugal and the Merchants of Augsburg and Nuremberg», in Jean Aubin (ed.), *La découverte, le Portugal et l'Europe: actes du colloque*, Paris, 1990, pp. 359–397; K. S. MATHEW, *Indo-Portuguese Trade and the Fuggers of Germany (Sixteenth Century)*, New Delhi, 1999; A. A. M. de ALMEIDA, *Capitais e Capitalistas*, cit., pp. 55–61 e *passim*. Vd. também *infra*, cap. 6.

138 Cf. Herman van der WEE, *The growth of the Antwerp market and the European economy, fourteenth-sixteenth centuries*, The Hague, 1963; idem, «Der Antwerpener Weltmarkt als nordeuropäischer Stützpunkt der internationalen Geschäftsaktivitäten der Welser im 16. Jahrhundert», in Angelika Westermann/ Stefanie von Welser (eds.), *Neunhofer Dialog I: Einblicke in die Geschichte des Handelshauses Welser*, St. Katharinen, 2009, pp. 29–40.

139 H. KELLENBENZ (ed.), *Handbuch der europäischen Wirtschafts- und Sozialgeschichte*, vol. 3, Stuttgart, 1986, p. 245.

rotas pelas quais as especiarias orientais habitualmente chegavam ao velho continente. Precisamente no mesmo ano regressou a Portugal a frota de Vasco da Gama, criando expectativas económicas enormes no Ocidente.[140] Ainda no ano de 1499, a Crónica de Augsburgo continha já notícias acerca «da descoberta do caminho marítimo para Calicut pelo rei de Portugal»[141] e de «Calicut na Índia, onde cresce especiaria»[142]. Poucos anos depois, as armadas portuguesas viriam a transportar grandes quantidades de mercadorias orientais para a Europa. Em consequência disso e devido aos problemas com que se viram confrontadas em Itália, diversas casas comerciais de Augsburgo e de Nuremberga, interessadas no comércio de especiarias, decidiram enviar os seus representantes para Portugal.[143] As respectivas firmas tinham a intenção de investir directamente nas viagens portuguesas à Ásia.

Até meados do século XX, a investigação histórica partia, geralmente, do princípio de que a primeira participação de agentes comerciais alemães em expedições portuguesas à Índia teria acontecido em 1505. Esta visão errónea prende--se, em primeiro lugar, com uma afirmação de Conrad Peutinger.[144] Numa carta

140 Cf. Urs BITTERLI (ed.), *Die Entdeckung und Eroberung der Welt. Dokumente und Berichte*, vol. 1, München, 1980, pp. 200–201; Mark HÄBERLEIN, *Die Fugger. Geschichte einer Augsburger Familie (1367–1650)*, Stuttgart, 2006, pp. 52–54.

141 «„Cronica newer geschichten" von Wilhelm Rem. 1512–1527», in *Die Chroniken der schwäbischen Städte: Augsburg*, Leipzig, 1896, p. 273 *apud* M. dos S. LOPES, «Tradition und Imagination: 'Kalkutische Leut' im Kontext alt-neuer Weltbeschreibungen des 16. Jahrhunderts», in Denys Lombard/ Roderich Ptak (eds.), *Asia Maritima: Bilder und Wirklichkeit (1300–1800)*, Wiesbaden, 1994, p. 13: «*Wann der kunig von Portigall zu dem ersten mal die scheffart auff dem mör gen Kalacut gefunden hat.*»

142 *Ibidem*: «*Calacut in India, da spetzerei wechst*». Cf. M. dos S. LOPES, *Coisas maravilhosas e até agora nunca vistas. Para uma iconografia dos Descobrimentos*, Lisboa, 1998, p. 34; idem, «Os Descobrimentos Portugueses e a Alemanha», in M. M. G. Delille (coord. e pref.), op. cit., pp. 29–30.

143 Quando o conflito otomano-veneziano começou a ameaçar os negócios no *Fondaco dei Tedeschi* em Veneza, os mercadores-banqueiros alemães colocaram, primeiramente, a hipótese de se transferirem para Génova. Em vez disso, resolveram perante esta situação mudar-se para Portugal. Cf. *I Diarii di Marino Sanuto*, tomo IV, Venezia, 1880, p. 28; João Lúcio de AZEVEDO, *Épocas de Portugal Económico. Esboços de História*, 4.ª ed., Lisboa, 1978 [¹1929], pp. 91–93; Franz HÜMMERICH, *Die erste deutsche Handelsfahrt nach Indien 1505/06. Ein Unternehmen der Welser, Fugger und anderer Augsburger sowie Nürnberger Häuser*, München/Berlin, 1922, pp. 9–10.

144 Sobre Conrad Peutinger e o seu papel nas relações luso-alemãs, vd. Heinrich LUTZ, *Conrad Peutinger. Beiträge zu einer politischen Biographie*, Augsburg, 1958, pp. 54–64; M. dos S. LOPES, «Os Descobrimentos Portugueses», cit., pp. 30–34; J. POHLE,

datada de 13 de Janeiro de 1505, o afamado humanista de Augsburgo informou o secretário de Maximiliano I, Blasius Hölzl, da partida iminente da armada comandada por D. Francisco de Almeida num tom elogioso:

(...) *die scheff zu Portengall schier gen India faren werden. Und uns Augspirgern ains groß lob ist, als für die ersten Teutschen, die India suchen.Und ku. Mt. zu eren hab ich in die brief gesetzt, wie er als der erst Romisch kunig die schickt: dan solchs von kainem Romischen kunig vor nie geschehen ist.*[145]

[(...) os barcos em Portugal navegarão, em breve, para a Índia. E nós, de Augsburgo, merecemos o grande louvor, de sermos os primeiros alemães a procurar a Índia. E em honra de sua majestade real salientei nas cartas[146] que foi ele o primeiro rei dos Romanos que os enviou, pois tal nunca antes tinha acontecido com nenhum outro imperador.]

Na realidade, encontramos já antes de 1505 mercadores oriundos do Sacro Império Romano-Germânico a rumar para as terras das especiarias pela Rota do Cabo que ficaram no anonimato, mas pelos relatos que deixaram, é evidente que se tratavam de agentes comerciais alemães.[147] Dois deles acompanharam a armada de Vasco da Gama na segunda viagem do famoso navegador à Índia em 1502/03.[148] Na expedição seguinte, que partiu para a Índia em 1503, houve

«Peutinger, Conrad (e a sua colecção de documentos referentes à Expansão Portuguesa)», in *Enciclopédia Virtual da Expansão Portuguesa*, Lisboa, 2014 [Disponível em http://www.fcsh.unl.pt/cham/eve].

145 *Apud* Erich KÖNIG (ed.), *Konrad Peutingers Briefwechsel*, München, 1923, p. 50.

146 Trata-se aqui das cartas que Peutinger tinha elaborado em nome de Anton Welser para solicitar uma carta de recomendação de Maximiliano I destinada a D. Manuel I.

147 Sobre as participações alemãs nas viagens dos Portugueses à Índia no primeiro quartel do séc. XVI, vd. Marion EHRHARDT, *A Alemanha e os Descobrimentos Portugueses*, Lisboa, 1989; H. KELLENBENZ, «The Portuguese Discoveries and the Italian and German Initiatives in the Indian Trade in the first two Decades on the 16th Century», in *Congresso internacional 'Bartolomeu Dias e a sua época'. Actas*, vol. 3, Porto, 1989, pp. 609–623; Miloslav KRÁSA *et al.* (eds.), *European Expansion 1494–1519. The Voyages of Discovery in the Bratislava Manuscript Lyc. 515/8 (Codex Bratislavensis)*, Prague, 1986; Horst G. W. NUSSER (ed.), *Frühe deutsche Entdecker: Asien in Berichten unbekannter deutscher Augenzeugen 1502–1506*, München, 1980; J. POHLE, *Deutschland*, cit., pp. 189–218.

148 ÖSTERREICHISCHE NATIONALBIBLIOTHEK, Wien [ÖNB], Cod. 6948, Fol. 35–48v.; ÚSTREDNÁ KNIŽNICA SLOVENSKEJ AKADÉMIE VIED (Biblioteca Central da Academia Eslovaca de Ciências/ Bratislava) [ÚKSAV], Rkp. fasc. 515/8, (fls.) 173–175. Cf. Christiane von ROHR, *Neue Quellen zur zweiten Indienfahrt Vasco da Gama*, Leipzig, 1939; Josef POLIŠENSKÝ/ Peter RATKOŠ, «Eine neue Quelle zur

também pelo menos um viajante alemão a observar o comércio ultramarino.[149] Perante este contexto, o acima citado depoimento de Conrad Peutinger parece algo estranho, sobretudo se tivermos em consideração que se trata, no caso deste humanista, como destacou Marília dos Santos Lopes, de uma pessoa muito interessada e bem informada sobre assuntos relacionados com a Expansão Portuguesa. Segundo esta historiadora, a intensa ocupação de Peutinger com os Descobrimentos fica patente «pelos numerosos volumes dedicados a esta temática na sua biblioteca, e (...) o facto de (...) ter vertido para o alemão um relato sobre a segunda viagem de Vasco da Gama»[150]. Não há dúvida que Peutinger havia reconhecido, desde cedo, as excelentes oportunidades económicas que a abertura do novo caminho marítimo para a Ásia oferecia às companhias[151] da Alta Alemanha. O facto de Peutinger desconhecer, em data anterior a 1505, qualquer participação alemã em viagens portuguesas à Índia alimenta a ideia de que os viajantes germânicos não pertenceriam ao seu círculo próximo. É pouco provável, portanto, que estes estivessem vinculados às grandes casas comerciais de Augsburgo. Há que ter também em consideração que o próprio Peutinger era genro do mercador-banqueiro Anton Welser e sócio da companhia dos Welser-Vöhlin.[152] A célebre empresa de Augsburgo tinha estabelecido contactos

zweiten Indienfahrt Vasco da Gamas», *Historica*, 9 (1964), pp. 53–67; M. EHRHARDT, *A Alemanha*, cit., pp. 41–70.

149 Trata-se aqui da empresa marítima comandada por Afonso e Francisco de Albuquerque e António de Saldanha nos anos de 1503/04. Sobre o relato do viajante alemão, cf. Karl Otto MÜLLER, *Welthandelsbräuche (1480–1540)*, Wiesbaden, 1962 [¹1934], pp. 201–213; M. EHRHARDT, *A Alemanha*, cit., pp. 71–91.

150 M. dos S. LOPES, «Os Descobrimentos Portugueses», cit., p. 31.

151 Nos documentos originais quinhentistas é habitualmente utilizado o termo «companhia» no que se refere às grandes firmas de Augsburgo e de Nuremberga. É, no entanto, de notar que se trata nesta altura, em geral, de casas ou sociedades comerciais dirigidas por uma família. Do ponto de vista organizacional não se pode comparar estas empresas com as grandes companhias comerciais por acções (*joint-stock companies*), como a *East India Company* (EIC) ou a *Vereenigde Oost-Indische Compagnie* (VOC), que surgiram apenas na viragem do século XVI para o século XVII.

152 Em finais do século XV, a casa comercial de Anton Welser criou, com os Vöhlin de Memmingen, uma companhia (ca. de 1498–1517) que se tornou fundamental para a ascensão da casa dos Welser. Com esta fusão, a nova empresa juntou um capital de cerca de 250.000 florins, constituindo, na altura, a maior companhia de mercadores-banqueiros em todo o território alemão. Sobre os Welser-Vöhlin e os seus negócios com a Coroa de Portugal, cf. M. HÄBERLEIN, *Aufbruch ins globale Zeitalter. Die Handelswelt der Fugger und Welser*, Darmstadt, 2016; *idem*, «Asiatische Gewürze auf europäischen Märkten: Das Beispiel der Augsburger Welser-Gesellschaft von

directos com a Coroa portuguesa no início de 1503 e fundado uma filial em Lisboa ainda no mesmo ano.[153] É de notar também que já anteriormente tinham passado por Portugal membros de diversas casas comerciais de Nuremberga, como é o caso dos Holzschuher. Desta família deve derivar, na pessoa de Peter Holzschuher, o alemão que acompanhou a frota portuguesa que rumou à Índia em 1503.[154] Também no caso de um dos alemães anónimos que fizeram a viagem no ano anterior existem pistas que apontam para uma ligação entre este viajante e a cidade de Nuremberga.[155]

Independentemente do problema referente à origem dos «primeiros alemães a procurar a Índia», fica por esclarecer uma outra questão: porque queria Conrad Peutinger apelar ao interesse do imperador Maximiliano I em relação a uma expedição marítima portuguesa direccionada à Índia? Para clarificar esta pergunta temos de retornar a 1503, ano que marca o início do estabelecimento da alta finança alemã em Portugal.

Depois do retorno a Lisboa das primeiras armadas portuguesas, carregadas de pimenta e de outras riquezas oriundas do Espaço Índico, a valiosíssima mercadoria foi vendida, a partir de 1502, também em Antuérpia, causando o espanto entre os comerciantes aí presentes.[156] Alguns mercadores e empresas

1498 bis 1580», *Jahrbuch für Europäische Überseegeschichte*, 14 (2014), pp. 41–62; *idem*, «Fugger und Welser: Kooperation und Konkurrenz 1496–1614», in *idem/* Johannes Burkhardt (eds.), *Die Welser. Neue Forschungen zur Geschichte und Kultur des oberdeutschen Handelshauses*, Berlin, 2002, pp. 223–239; Peter GEFFCKEN, «Die Welser und ihr Handel 1246–1496», in M. Häberlein/ J. Burkhardt (eds.), op. cit., pp. 27–167; *idem/* M. HÄBERLEIN (eds.), *Rechnungsfragmente der Augsburger Welser-Gesellschaft (1496–1551). Oberdeutscher Fernhandel am Beginn der neuzeitlichen Weltwirtschaft*, Stuttgart, 2014; Raimund EIRICH, «Die Vöhlin in Memmingen und ihre Handelsgesellschaft», *Memminger Geschichtsblätter*, 2009, pp. 7–172; Konrad HÄBLER, *Die überseeischen Unternehmungen der Welser und ihrer Gesellschafter*, Leipzig, 1903, pp. 1–37; J. POHLE, *Deutschland*, cit., pp. 99–107; R. WALTER, «Die Welser und ihre Partner im „World Wide Web" der Frühen Neuzeit», in A. Westermann/ S. von Welser (eds.), op. cit., pp. 11–27; Jörg DENZER, *Die Konquista der Augsburger Welser-Gesellschaft in Südamerika (1528–1556)*, München, 2005, pp. 42–46; H. KELLENBENZ, «Welser, Os», in *DHP*, vol. 6 (1985), pp. 348–350; A. A. M. de ALMEIDA, «Welser», in *DHDP*, vol. 2 (1994), p. 1085.

153 Vd. *infra*.
154 Vd. *supra*, cap. 3.
155 Cf. J. POHLE, *Deutschland*, cit., pp. 194–199, 204.
156 Segundo o historiador florentino quinhentista, Ludovico GUICCIARDINI (*Descrittione di tutti i Paesi Bassi, altrimenti detti Germania Inferiore*, Anversa, 1588), foi um mercador de Aachen (Aquisgrana, Aix-la-Chapelle), cujo nome era Nicolaus

tentaram, desde logo, estabelecer contactos com a Coroa portuguesa, enviando representantes tanto para a Feitoria de Flandres como para Portugal. A primeira firma alemã que reagiu a estas mudanças significativas ocorridas no comércio de especiarias foi a já referida casa dos Welser-Vöhlin. No inverno de 1502/03, a companhia enviou uma delegação, composta por Simon Seitz, Lucas Rem e Scipio Löwenstein, para a Península Ibérica.[157] Durante esta viagem, o grupo dividiu-se. Ao alcançar Saragoça, Lucas Rem permaneceu ainda três meses em Aragão, enquanto os seus companheiros seguiram directamente para Portugal. Em Lisboa, Simon Seitz entrou em contacto com D. Manuel I, o qual concedeu, no dia 13 de Fevereiro de 1503, privilégios muito vantajosos aos mercadores alemães.[158] O rei de Portugal estava convencido que os mercadores-banqueiros germânicos poderiam desempenhar um papel fundamental como investidores e fornecedores de metais, especialmente no que se refere à prata e ao cobre. Estes dois metais eram imprescindíveis para efectuar as trocas comerciais no espaço colonial de Portugal, seja em África, seja na Ásia.[159] A carta de privilégio de 1503 valia em princípio para todas as firmas e mercadores alemães que estivessem dispostos a investir em Portugal um mínimo de 10.000 cruzados. Os privilegiados estavam isentos de pagar tributos e impostos pela prata importada. Pelo cobre que trariam, tal como no caso de latão, vermelhão, mercúrio, mastros, pez, alcatrão e munições, pagavam apenas a dízima. No que respeita à compra dos produtos ultramarinos por parte dos mercadores alemães, os Welser deveriam pagar inicialmente um tributo não superior a 5%, enquanto as restantes compa nhias e mercadores tinham de pagar 10% de sisa. No que concerne à questão do mediador oficial entre as autoridades portuguesas e os comerciantes germânicos, do qual se fala também na carta de privilégio, Simon Seitz solicitou que Valentim Fernandes desempenhasse esta função. D. Manuel I correspondeu ao pedido e

von Rechterghem, o primeiro a comprar especiarias indianas ao feitor português de Antuérpia e o primeiro que as expediu para a Alemanha: «Niccolo Rechtergem (...) fu il primo, che facesse partito di spetierie col Fattore di Portogallo, & il primo che di qua ne mandasse in Germania» (p. 111).

157 Cf. B. GREIFF (ed.), Tagebuch des Lucas Rem aus den Jahren 1494-1541. Ein Beitrag zur Handelsgeschichte der Stadt Augsburg, Augsburg, 1861, pp. 7-8.

158 BA, 44-XIII-54, n.º 20j e 44-XIII-58, doc. 9c; Johann Philipp CASSEL, Privilegia und Handlungsfreiheiten, welche die Könige von Portugal ehedem den deutschen Kaufleuten zu Lissabon ertheilet haben, Bremen, 1771, pp. 5-10; Jean DENUCÉ, «Privilèges commerciaux accordés par les rois de Portugal aux Flamands et aux Allemands (XVe et XVIe siècles). Document», Archivo Historico Portuguez, 7 (1909), pp. 381-383.

159 Cf. Vitorino Magalhães GODINHO, Os Descobrimentos e a Economia Mundial, 4 vols., 2.ª ed., Lisboa, s.d., passim; M. N. DIAS, O Capitalismo, cit., vol. 2, passim.

nomeou, no dia 21 de Fevereiro de 1503, o ilustre impressor da Morávia como corretor e tabelião dos mercadores alemães.[160]

Em Maio de 1503, Lucas Rem chegou a Lisboa, onde adquiriu, em Setembro do mesmo ano, uma casa para os seus patrões, fundando, assim, a primeira feitoria alemã em solo português.[161] Lucas Rem foi incumbido do cargo de feitor, permanecendo vários anos na sua função. O seu relato autobiográfico, o denominado *Tagebuch*[162], constitui um dos documentos principais que iluminam a história das relações luso-alemãs no início do século XVI.

As notícias sobre o acordo alcançado pelos Welser na corte portuguesa muito rapidamente se disseminaram na Alta Alemanha. Irrequietaram, em primeiro lugar, os Fugger que se apressaram a entrar em contacto com D. Manuel I. Este concedeu à companhia de Ulrich Fugger e Irmãos, em Outubro de 1503, os mesmos privilégios que havia outorgado aos Welser.[163]

Aos privilégios de 1503 seguiram-se até 1511 outros direitos e liberdades concedidos aos mercadores alemães pela Coroa portuguesa. Todos estes privilégios formaram o denominado *Privilégio dos Alemães* que evidencia o estatuto excepcional que as companhias alemãs possuíam em terras portuguesas. As historiadoras Virgínia Rau[164] e Maria Valentina Cotta do Amaral[165] salientaram o valor único destes privilégios que eram os mais cobiçados pelas nações mercantis estabelecidas em Portugal no alvorecer da Modernidade.

160 ARQUIVO NACIONAL DA TORRE DO TOMBO [ANTT], *Chanc. de D. Manuel*, liv. 35, fl. 53; Venâncio DESLANDES, *Documentos para a história da tipografia portuguesa nos séculos XVI e XVII*, Lisboa, 1988 [¹1888], pp. 2–3.

161 B. GREIFF (ed.), op. cit., p. 8; ANTT, *CC*, I-25-75.

162 Port.: diário.

163 ANTT, *Chanc. de D. Manuel*, liv. 22, fls. 25–25v. Sobre a casa dos Fugger e as suas actividades em Portugal no primeiro quartel de Quinhentos, vd. H. KELLENBENZ, *Die Fugger*, cit., vol. 1, pp. 49–61 e 165–166; *idem*, «Fuggers em Portugal», in *DHP*, vol. 3 (1985), pp. 84–86; G. Frhr. v. PÖLNITZ, *Jakob Fugger*, cit., *passim*; *idem*, *Die Fugger*, Frankfurt am Main, 1960, pp. 25–135; K. HÄBLER, *Die Geschichte der Fugger'schen Handlung in Spanien*, Weimar, 1897, pp. 21–34; M. HÄBERLEIN, *Aufbruch*, cit., *passim*; *idem*, *Die Fugger*, cit., pp. 52–59 e *passim*; *idem*, «Fugger und Welser», cit., pp. 223–228; J. POHLE, *Deutschland*, cit., pp. 107–109; A. A. M. de ALMEIDA, «Fugger», in *DHDP*, vol. 1 (1994), pp. 438–439.

164 V. RAU, «Privilégios e legislação portuguesa referentes a mercadores estrangeiros (séculos XV e XVI)», in H. Kellenbenz (ed.), *Fremde Kaufleute*, cit., pp. 15–30.

165 Maria Valentina Cotta do AMARAL, *Privilégios de mercadores estrangeiros no reinado de D. João III*, Lisboa, 1965.

Sem dúvida, estes [privilégios (NdA)] são os mais importantes a serem concedidos nos séculos XV e XVI por reis portugueses, a mercadores estrangeiros.[166] (…) São os únicos privilégios que conhecemos que se referem directamente ao comércio da especiaria em geral e ao da pimenta, em especial.

Mas o grande privilégio dos alemães, aquele que despertava o interesse dos outros mercadores, era o de poderem ir comerciar «in loco», na Índia.

Além disso, a sua situação no Reino era altamente beneficiada, mandando o Rei, entre outras coisas, que se lhes fosse dada pousada, cama e mantimentos por seus dinheiros, tanto na Corte como em todos os lugares para onde fossem. Eram ainda favorecidos com os privilégios, liberdades e isenções dos naturais do Reino.[167]

Foi precisamente nos anos de 1504, 1508, 1509, 1510 e 1511 que D. Manuel I alargou os privilégios de 1503, melhorando, desta forma, os direitos pessoais dos mercadores alemães em Lisboa.[168] Estes privilégios dirigiam-se, em primeiro lugar, aos membros da alta finança alemã, composta pelos mercadores-banqueiros de Augsburgo e de Nuremberga. Os mercadores dos *Estrelins*, ou seja, da Hansa, gozaram o Privilégios dos Alemães apenas a partir de 1517.[169]

Já no primeiro documento do Privilégio dos Alemães é mencionado *expressis verbis* o nome do imperador Maximiliano I. Olhemos para o teor inicial da carta de 13 de Fevereiro de 1503:

Dom Manoel por Graça de Deos Rey de Portugal (…) Chegando a nós O approvado Varão Simão Sejes (…) elle veyo a nos em nome dos speitaueis Varoens Antonio de Belzerem Conrrado Felim em nome Seu e de sua Companhia dos Nobres Mercadores da Imperial Cidade Augusta e de outras villas de Alemenha, significando nos que elles queriam em esta Nossa Cidade de Lisboa asentar caza de Sua Companhia para Negocear, e tratar mercadorias em Nossos Reynos Se a nós aprouvesse outorgandolhe algumas Graças, e Liberdades e priuilegios que nos pedião segundo em outras terras lhe erão dadas, e nós entendendo em seu Requerimento, (…) como tambem por serem Cidadoens imperiaes do muy Augusto Maximiliano Emperador dos Romanos, nosso muito amado

166 *Ibidem*, p. 22.
167 *Ibidem*, p. 31.
168 BA, 44-XIII-54, n.º 20k-o; BA, 44-XIII-58, doc. 9d; ANTT, *Chanc. de D. Manuel*, liv. 3, fl. 10 e livro 36, fl. 41; J. P. CASSEL, *Privilegia*, cit., pp. 10–16; *idem, Privilegien und Handlungsfreiheiten von den Königen in Portugal ehedem den deutschen Kaufleuten und Hansastädten ertheilet, Bremen, 1776*, pp. 7–12; J. DENUCÉ, art. cit., pp. 383–388; J. A. Pinto FERREIRA, «Privilégios concedidos pelos reis de Portugal aos alemães, nos séculos XV e XVI», *Boletim Cultural da Câmara Municipal do Porto*, 32 (1969), pp. 339–396.
169 J. P. CASSEL, *Privilegien*, cit., pp. 13, 15–18; J. DENUCÉ, art. cit., pp. 378–380, 388–389.

Sobrinho[170] pello qual Com boa vontade demos consentimento a sua petição outorgan-
dolhe as Liberdades e priuilegios as quaes a nenhuns outros Nem aos nossos Subditos
ainda forão concedidos.[171]

É de reparar, portanto, que Maximiliano figura neste privilégio como uma
das razões pela concessão do mesmo. Existiam estreitos laços familiares entre
D. Manuel e Maximiliano e o imperador apoiava a intensificação das relações
comerciais dos mercadores-banqueiros alemães com Portugal. Este facto prende-
-se com vários motivos. Maximiliano terá certamente beneficiado do sucesso
económico dos seus banqueiros principais, entre os quais se destacavam, há
anos, Jacob Fugger e os dirigentes dos Welser, Höchstetter e Gossembrot, todos
eles agora interessados em estender os seus negócios de Augsburgo para Lisboa.
Uma outra razão importante é de ordem político-económica. Com a importação
das especiarias orientais, através da Rota do Cabo, a economia de Veneza ficou
seriamente prejudicada, sendo a *Serenissima*, nesta altura, uma das principais
rivais do imperador no contexto das Guerras de Itália.[172]

Existem diversas fontes que documentam o especial interesse que Maximilia-
no nutria pela Expansão Portuguesa, cujo desenvolvimento seguiu atentamente,
em primeiro lugar por intermédio de Conrad Peutinger que era um dos seus
conselheiros mais próximos.[173] Peutinger não tinha apenas, como já foi referido,
íntimas ligações económicas e familiares com os Welser, mas dispunha também
de excelentes contactos com Valentim Fernandes, que era um dos seus princi-
pais informadores em Portugal.[174] Deste modo, Maximiliano I esteve a par dos
acontecimentos que ligaram os mercadores-banqueiros alemães à economia dos
Descobrimentos. Além disso, o imperador desempenhou um papel decisivo no
que se refere à participação directa da alta finança alemã em empresas portugue-
sas com destino à Índia.[175] Através da correspondência que Conrad Peutinger
trocou, nos anos de 1504 e 1505, com Valentim Fernandes, Anton Welser e o

170 É de notar que Maximiliano I não é sobrinho de D. Manuel I como consta no docu-
mento. Na realidade são primos direitos.

171 BA, 44-XIII-58, doc. 9c, fls. 86v.-87 (na paginação manuscrita: 84v.-85).

172 Cf. G. M. METZIG, «Maximilian I. (1486–1519)», cit., p. 28.

173 Cf. H. WIESFLECKER, *Kaiser Maximilian*, cit., vol. 5, p. 355.

174 Sobre Valentim Fernandes, a sua colecção de escritos e notícias acerca das viagens
dos Descobrimentos e a transmissão destes documentos a eruditos e mercadores na
Alemanha, vd. o capítulo seguinte.

175 Cf. Harald KLEINSCHMIDT, *Ruling the Waves. Emperor Maximilian I., the Search
for Islands and the Transformation of the European World Picture c. 1500*, Utrecht,
2008, pp. 182–185.

secretário de Maximiliano, Blasius Hölzl, conseguimos apurar alguns pormenores relativamente à viagem de agentes comerciais alemães à Índia em 1505 e perceber o envolvimento do imperador nesta mesma expedição.[176] As referidas cartas revelam que, a partir do Verão de 1504, algumas companhias alemãs tencionavam transferir prata para Portugal. Todavia, surgiram inicialmente alguns problemas por causa de uma lei que proibia a exportação deste metal através dos Países Baixos. Quando Anton Welser foi informado, em Dezembro de 1504, sobre esta situação, dirigiu uma carta a Conrad Peutinger, para que este solicitasse, por intermédio de Maximiliano I, uma suspensão da interdição.[177] Os Welser argumentaram que todo o comércio da prata no Sacro Império iria sofrer consequências negativas caso não houvesse livre passagem deste metal pelos Países Baixos, sendo que o prejuízo para o próprio imperador não seria de pouca monta. Maximiliano deveria convencer o seu filho, o arquiduque Filipe o Belo, neste sentido, pois também os danos económicos nos Países Baixos seriam enormes, uma vez que o comércio da prata desviar-se-ia, certamente, para Génova ou para os portos franceses e espanhóis.

A argumentação dos Welser deve ter convencido os dois monarcas. Nos anos seguintes, deparamo-nos com barcos carregados de prata no percurso dos Países Baixos para Portugal.[178] Os Welser esperavam também que Maximiliano lhes concedesse uma carta de recomendação, destinada ao rei de Portugal, referente à expedição à Índia. A correspondência entre Peutinger e o secretário do imperador confirma a urgência que o assunto teve para a companhia.[179] Em finais de Março de 1505, a armada portuguesa, que contava com vinte navios, saiu do porto de Lisboa. A bordo das naus Lionarda, São Rafael e São Jerónimo viajaram pelo menos três agentes comerciais alemães. Entre estes encontrava-se Balthasar Sprenger, o representante dos Welser, que deixou um relato muito conceituado sobre as suas experiências no ultramar.[180]

176 Cf. E. KÖNIG (ed.), op. cit., pp. 45–50, 56–59; «Briefe und Berichte über die frühesten Reisen nach Amerika und Ostindien aus den Jahren 1497 bis 1506 aus Dr. Conrad Peutingers Nachlass», in B. Greiff (ed.), op. cit., pp. 163–166; 171–172; J. F. BÖHMER (ed.), op. cit., vol. 4, pp. 1088, 1098–1099.

177 E. KÖNIG (ed.), op. cit., pp. 45–48.

178 STAATS- UND STADTBIBLIOTHEK AUGSBURG, 2° Cod. Aug. 390, Fol. 469v.-472; H. LUTZ, op. cit., p. 57.

179 Cf. E. KÖNIG (ed.), op. cit., pp. 48–50.

180 O relato intitula-se: Die Merfart uñ erfarung nüwer Schiffung vnd Wege zuº viln onerkanten Inseln vnd Künigreichen, von dem großmechtigen Portugalische Kunig Emanuel Erforscht, funden, bestritten vnnd Ingenomen. Auch wunderbarliche Streyt,

Na altura, em que os Welser ergueram em Lisboa uma feitoria própria, encontravam-se também na capital portuguesa alguns membros da casa dos Holzschuher.[181] Enquanto no caso concreto desta empresa não se sabe se terão fundado uma filial na cidade do Tejo, é muito provável que tal tenha acontecido em relação aos Fugger em 1503 ou 1504, em consequência dos privilégios alcançados. Aos Welser e Fugger, seguiram-se, entre 1504 e 1507, pelo menos mais três companhias comerciais da Alta Alemanha, que ergueram uma feitoria em Lisboa. É o caso dos Imhoff[182] e dos Hirschvogel[183] de Nuremberga, bem como

ordenung, Leben wesen, handlung vnd wunderwercke des volcks vnd Thyrer, dar iñ wonende, findestu in diessem Buchlyn warhaftiglich beschryben vñ abkunterfeyt, wie ich, Balthasar Spre[n]ger, sollichs selbs in kurtzuerschyne zeiten gesehen vñ erfaren habe. GEDRVCKT ANNO MDIX. Cf. Franz SCHULZE, Balthasar Springers Indienfahrt 1505/1506. Wissenschaftliche Würdigung der Reiseberichte Springers zur Einführung in den Neudruck seiner „Meerfahrt" vom Jahre 1509, Straßburg, 1902; H. WIESFLECKER, «Neue Beiträge zu Balthasar Sprengers Meerfahrt nach „Groß--India"», in Klaus Brandstätter/ Julia Hörmann (eds.), Tirol – Österreich – Italien (Festschrift für Josef Riedmann zum 65. Geburtstag), Innsbruck, 2005, pp. 647–660; Thomas HORST, «The Voyage of the Bavarian Explorer Balthasar Sprenger to India (1505/1506) at the Turning Point between the Middle Ages and the Early Modern Times: His Travelogue and the Contemporary Cartography as Historical Sources», in Philipp Billion et al. (eds.), Weltbilder im Mittelalter – Perceptions of the World in the Middle Ages, Bonn, 2009, pp. 167–198.

181 Vd. supra, cap. 3.

182 Sobre a casa dos Imhoff (port.: In Curia, Incuria, Encuria etc.) e suas relações com Portugal, vd. Helga JAHNEL, Die Imhoff: eine Nürnberger Patrizier- und Großkaufmannsfamilie. Eine Studie zur reichsstädtischen Wirtschaftspolitik und Kulturgeschichte an der Wende vom Mittelalter zur Neuzeit (1351–1579), Diss., Würzburg, 1950; Christoph Frhr. v. IMHOFF, «Die Imhoff – Handelsherren und Kunstliebhaber», MVGN, 62 (1975), pp. 1–35; P. FLEISCHMANN, op. cit., vol. 2, pp. 606–612; J. POHLE, Deutschland, cit., pp. 125–130; idem, «Rivalidade e cooperação: algumas notas sobre as casas comerciais alemãs em Lisboa no início de Quinhentos», Cadernos do Arquivo Municipal, 2.ª série, n.º 3 (2015), pp. 19–38 [Disponível em http://arquivomunicipal.cm-lisboa.pt/fotos/editor2/Cadernos/2serie/3/03_alema.pdf]; H. KELLENBENZ, «Imhoff», in DHP, vol. 3 (1985), pp. 245–246.

183 Sobre os Hirschvogel e suas ligações a Portugal, vd. Christa SCHAPER, Die Hirschvogel von Nürnberg und ihr Handelshaus, Nürnberg, 1973, pp. 205–251; idem, «Die Hirschvogel von Nürnberg und ihre Faktoren in Lissabon und Sevilla», in H. Kellenbenz (ed.), Fremde Kaufleute, cit., pp. 177–196; Hedwig KÖMMERLING-FITZLER, «Der Nürnberger Kaufmann Georg Pock († 1528/29) in Portugiesisch-Indien und im Edelsteinland Vijayanagara», MVGN, 55 (1967/68), pp. 137–184; C. Frhr. v. IMHOFF, Berühmte Nürnberger aus neun Jahrhunderten, 2.ª ed., Nürnberg, 1989,

dos Höchstetter[184] de Augsburgo. Todas estas empresas estiveram directamente envolvidas no financiamento da expedição que partiu para a Índia em 1505.[185] Ao que parece, alguns agentes alemães já tinham tentado negociar na corte portuguesa uma participação directa na empresa de Lopo Soares de Albergaria.[186] Contudo, as negociações com a Coroa falharam e os mercadores-banqueiros alemães apostaram na expedição seguinte. No Verão de 1504, Lucas Rem deslocou-se à corte de D. Manuel I para preparar um acordo sobre este assunto. O feitor dos Welser anotou nos seus apontamentos autobiográficos: «No dia 1 de Agosto fizemos o contrato com o rei de Portugal sobre a armação de três navios com destino à Índia»[187].

Para a armação dos três navios, era necessário um capital de 65.400 cruzados. 75% da soma tinha de ser paga em dinheiro e o resto em metais preciosos. Os Welser desempenharam, entre os investidores estrangeiros, um papel preponderante, seja na preparação, seja no que respeita ao volume do negócio. Disponibilizaram 20.000 cruzados, quase um terço do total do investimento estrangeiro. Os outros mercadores-banqueiros alemães contribuíram com 16.000 cruzados, mais precisamente os Fugger e os Höchstetter com 4.000 cada, os Imhoff e os Gossembrot com 3.000 cada e os Hirschvogel com 2.000 cruzados. Os restantes 29.400 cruzados foram liquidados pelos investidores italianos, entre os quais se destacam os Marchionni, os Affaitati e os Sernigi.[188] Após o regresso da armada,

pp. 57–58; H. KELLENBENZ, «Die fremden Kaufleute», cit., pp. 317–319; J. POHLE, *Deutschland*, cit., pp. 131–134.

184 Cf. Ernst KERN, «Studien zur Geschichte des Augsburger Kaufmannshauses der Höchstetter», *Archiv für Kulturgeschichte*, 26 (1936), pp. 162–198; Richard EHRENBERG, *Das Zeitalter der Fugger. Geldkapital und Creditverkehr im 16. Jahrhundert*, vol. 1, 3.ª ed., Jena, 1922, pp. 212–218; J. POHLE, *Deutschland*, cit., pp. 110–113.

185 Sobre a participação alemã na expedição portuguesa à Índia nos anos de 1505/06, cf. F. HÜMMERICH, *Quellen und Untersuchungen zur Fahrt der ersten Deutschen nach dem portugiesischen Indien 1505/6*, München, 1918; R. WALTER, «Nürnberg, Augsburg und Lateinamerika im 16. Jahrhundert – Die Begegnung zweier Welten», in Stephan Füssel (ed.), *Pirckheimer-Jahrbuch 1986*, vol. 2, München, 1987, pp. 47–51; Pius MALEKANDATHIL, *The Germans, the Portuguese and India*, Münster, 1999, pp. 47–54. Vd. também *infra*, cap. 6.1.

186 Cf. *I Diarii di Marino Sanuto*, tomo VI, Venezia, 1881, col. 28; A. A. M. de ALMEIDA, *Capitais e Capitalistas*, cit., p. 102.

187 B. GREIFF (ed.), op. cit., p. 8: «*Primo Aug° tat wir den vertrag mit portugal king der armazion 3 schiff, per Indiam*».

188 Cf. «Cronica newer geschichten», cit., p. 278. Sobre os mercadores italianos em Lisboa no início do século XVI, vd. Nunziatella ALESSANDRINI, «La presenza italiana

o consórcio tirou grande lucro desta empresa marítima que terá rondado, pelas indicações de Lucas Rem e outras fontes, os 150 a 175%.[189]

Menos favoráveis foram os resultados financeiros quando os Welser participaram uma segunda vez, em 1506, numa armação de uma frota da Índia. A companhia investiu, juntamente com a casa dos Imhoff e o português Rui Mendes, em três navios da armada de Tristão da Cunha[190], mas não tiraram qualquer lucro, porque se perderam dois dos três navios logo na ida para a Índia.[191]

Nas décadas seguintes, os mercadores-banqueiros alemães desistiram da função de armadores nas expedições marítimas portuguesas, o que se explica não apenas pelo insucesso da empresa de 1506, mas, sobretudo, pela política monopolista de D. Manuel I que, aparentemente, temeu uma queda do preço da pimenta. Não obstante vários representantes das companhias alemãs continuaram a participar em viagens com destino à Ásia para observar o comércio ultramarino dos Portugueses no Atlântico e no Oceano Índico.[192]

4.2 A colecção de Conrad Peutinger e a de Valentim Fernandes sobre os Descobrimentos Portugueses

Conrad Peutinger nasceu em meados de Outubro de 1465, em data incerta, em Augsburgo, onde também faleceu, aos 82 anos, no dia 28 de Dezembro de 1547. Estudou direito em Bolonha e Pádua e tornou-se um dos mais afamados

a Lisbona nella prima metà del Cinquecento», *Archivio Storico Italiano*, 164, n.º 607 (2006), pp. 37–54; *idem*, «A comunidade florentina em Lisboa (1481–1557)», *Clio*, 9 (2003), pp. 63–86; Francesco Guidi BRUSCOLI, «Bartolomeo Marchionni: um mercador-banqueiro florentino em Lisboa (séculos XV–XVI)», in N. Alessandrini *et al.* (coord.), *Le nove son tanto e tante buone, che dir non se pò. Lisboa dos Italianos: História e Arte (sécs. XIV–XVIII)*, Lisboa, 2013, pp. 39–60.

189 Os valores encontrados nas fontes variam: Lucas Rem indicou no seu *Tagebuch* um rendimento à volta dos 150% (cf. B. GREIFF (ed.), op. cit., p. 8). K. HÄBLER (*Die überseeischen Unternehmungen*, cit., pp. 23–24) estimou, baseado num documento encontrado no ANTT (*CC*, I-9-79), um lucro de 160%. E na *Cronica newer geschichten* de Wilhelm Rem, que surgiu entre 1512 e 1527, fala-se até de 175%. Cf. R. WALTER, «Nürnberg, Augsburg», cit., p. 49.

190 Sobre a expedição de Tristão da Cunha e a participação alemã, cf. A. A. B. de ANDRADE, *História de um Fidalgo Quinhentista Português. Tristão da Cunha*, Lisboa, 1974, pp. 54–116; A. A. M. de ALMEIDA, *Capitais e Capitalistas*, cit., p. 104; F. HÜMMERICH, *Die erste deutsche Handelsfahrt*, cit., pp. 142–143; W. GROSSHAUPT, art. cit., pp. 375–376.

191 ÚKSAV, *Rkp.* fasc. 515/8, (fl.) 179v.; B. GREIFF (ed.), op. cit., p. 8.

192 Vd. *infra*, cap. 4.2. e 6.

humanistas e bibliófilos alemães da sua época. Peutinger desempenhou, entre 1497 e 1534, a função de *Stadtschreiber*[193] de Augsburgo, participando por várias vezes, como delegado desta cidade, nas denominadas Dietas Imperiais. Actuou como diplomata e economista, sendo também conselheiro dos imperadores Maximiliano I e Carlos V.

Peutinger nutria um interesse muito especial pelo mundo dos Descobrimentos. Como sócio da companhia dos Welser teve, como foi exposto no capítulo anterior, um papel de relevo na preparação da participação de diversas firmas alemãs nas expedições ultramarinas de D. Francisco de Almeida e de Tristão da Cunha. Em Abril de 1507, dirigiu uma carta ao humanista Sebastian Brandt, na qual contou que tinha recebido da Índia, através dos feitores dos Welser («*nostris factoribus*»), papagaios que falavam e outros presentes exóticos.[194]

Um dos principais informadores de Peutinger relativamente aos assuntos relacionados com a Expansão Portuguesa foi Valentim Fernandes. Não se sabe quando este célebre impressor, oriundo da Morávia, nasceu. Viveu em Portugal a partir dos anos 90 do século XV até à sua morte, que ocorreu ou em 1518 ou no ano seguinte.[195] Depois de uma estadia em terras portuguesas antes de 1494, em data incerta[196], Valentim Fernandes deverá ter entrado novamente em Portugal, em Novembro de 1494, vindo de Sevilha e acompanhando Hieronymus Münzer.[197] Entrou na corte de D. João II ao serviço do humanista e médico de

193 O *Stadtschreiber* (escrivão-mor; chanceler; *Syndicus*) era o mais alto funcionário administrativo de uma cidade, responsável para toda a documentação (actas, processos etc.). Conrad Peutinger (1465–1547) foi incumbido desta função entre 1497 e 1534.
194 E. KÖNIG (ed.), op. cit., pp. 77–78.
195 Sobre Valentim Fernandes e os Descobrimentos Portugueses, cf. Artur ANSELMO, *Origens da imprensa em Portugal*, Lisboa, 1981, pp. 146–198 e *passim*; João José Alves DIAS (coord.), *No quinto centenário da "Vita Christi": os primeiros impressores alemães em Portugal*, Lisboa, 1995; A. F. da COSTA, *Cartas das Ilhas de Cabo Verde de Valentim Fernandes (1506–1508)*, Lisboa, 1939; A. A. B. de ANDRADE, *Mundos Novos*, cit., vol. 1, pp. 354–355 e *passim*; Helga JÜSTEN, *Valentim Fernandes e a literatura de viagens*, Lagos, 2007; Yvonne HENDRICH, *Valentim Fernandes – Ein deutscher Buchdrucker in Portugal um die Wende vom 15. zum 16. Jahrhundert und sein Umkreis*, Frankfurt am Main, 2007; idem, «"De insulis et peregrinatione lusitanorum" – Valentim Fernandes als Vermittler von Informationen zwischen Portugal und Oberdeutschland», in Thomas Horst/ Marília dos Santos Lopes/ Henrique Leitão (eds.), op. cit., pp. 103–120.
196 Cf. Y. HENDRICH, *Valentim Fernandes*, cit., pp. 48–49.
197 Cf. J. J. A. DIAS, «Os primeiros impressores alemães em Portugal», in *idem* (coord.), *No quinto centenário*, cit., p. 17.

Nuremberga, na função de intérprete.[198] Valentim Fernandes tornou-se, pelas palavras de Artur Anselmo, «certamente a maior figura da arte tipográfica portuguesa nesta época»[199]. Não actuou apenas como tipógrafo e tradutor em Portugal, era também escudeiro de D. Leonor, viúva de D. João II, gozando de uma posição privilegiada na corte de D. Manuel I.[200] Valentim Fernandes destacou-se pela recolha de escritos e notícias acerca das viagens dos Descobrimentos e pela disseminação internacional destas. Nomeadamente na Alta Alemanha, em Nuremberga e Augsburgo, vários eruditos e mercadores satisfizeram a sua curiosidade referentes às novas sobre as «coisas maravilhosas e até agora nunca vistas»[201] através do famoso tipógrafo.[202] Valentim Fernandes desempenhou, a partir de Fevereiro de 1503, a função de corretor e tabelião dos mercadores alemães estabelecidos em Lisboa.[203] Em Maio do mesmo ano, remeteu para Peutinger notícias da viagem de Pedro Álvares Cabral ao Brasil. O respectivo documento, conhecido como «o Auto notorial de Valentim Fernandes», tem o título *Navigatio Portugallensium ultra aequinoctialem Circulum* e contém uma breve descrição da população autóctone e da flora e fauna da Terra de Vera Cruz, fornecendo também informações sobre alguns produtos exóticos que os Portugueses importavam.

Em meados do século XIX, foram encontradas no espólio de Conrad Peutinger, na *Staats- und Stadtbibliothek* em Augsburgo, outras fontes sobre a Expansão Portuguesa que o humanista alemão recebeu, em parte, de Valentim

198 A. BAIÃO (ed.), op. cit., p. 127.
199 A. ANSELMO, op. cit., p. 147.
200 Em diversos trabalhos tipográficos foram-lhe concedidos privilégios reais como, por exemplo, para a impressão da *Glosa famosíssima* (1501) e do *Marco Paulo* (1502). Mais tardiamente, a partir de 1512, foi encarregado pelo rei de imprimir as *Ordenações Manuelinas*, a monumental codificação da legislação portuguesa editada em cinco volumes. Cf. J. J. A. DIAS, «A primeira impressão das *Ordenações Manuelinas*, por Valentim Fernandes», in A. H. de Oliveira Marques/ A. Opitz/ F. Clara (eds.), op. cit., pp. 31–42; idem (coord.), *No quinto centenário*, cit., *passim*.
201 M. dos S. LOPES, «*Vimos oje cousas marauilhosas*. Valentim Fernandes e os Descobrimentos Portugueses», in A. H. de Oliveira Marques/ A. Opitz/ F. Clara (eds.), op. cit., pp. 13–24.
202 Cf. J. P. O. e COSTA *et al.* (coord.), *História da Expansão e do Império Português*, Lisboa, 2014, p. 95. De acordo com João Paulo Oliveira e Costa (*ibidem*), «o maravilhamento de Valentim Fernandes reflecte, sem dúvida, o entusiasmo de uma civilização por esta verdadeira revolução por que passava a sua concepção da geografia e da Natureza.»
203 Vd. *supra*, cap. 4.1.

61

Fernandes.[204] Em 1861, Benedikt Greiff publicou a respectiva colecção[205] que contém os seguintes escritos, redigidos em alemão (docs. I a X) e latim (doc. XI):

I. a tradução alemã de um «relato sucinto do mundo novo do ano de 1501» acerca da viagem de Américo Vespúcio com Gonçalo Velho ao Brasil[206];

II. uma relação sobre a primeira viagem de Vasco da Gama à Índia[207];

III. um relato, datado de 27 de Junho de 1501, referente à expedição de Pedro Álvares Cabral[208];

IV. uma carta sobre a segunda viagem de Vasco da Gama à Índia, traduzida do italiano para o alemão, por Conrad Peutinger e Christoph Welser, seu cunhado[209];

V. o relato de Francisco de Albuquerque, escrito na Índia no dia 27 de Dezembro de 1503, acerca da primeira parte da expedição portuguesa de 1503/04[210];

VI. o fragmento de uma carta dirigida a Augsburgo, também sobre a viagem à Índia em 1503/04 (Lisboa, 10.10.1504)[211];

VII. uma descrição do percurso da armada de Lopo Soares de Albergaria, de Lisboa para Calicut, em 1504[212];

VIII. uma «carta comercial» de Anton Welser a Conrad Peutinger (Augsburgo, 11.12. 1504), com um trecho de uma carta que havia chegado dois dias

204 STAATS- UND STADTBIBLIOTHEK AUGSBURG, 2° Cod. Aug. 382ᵃ. *Zu Konrad Peutingers Literar. Nachlass*, 1.

205 «Briefe und Berichte», cit., pp. 112–172.

206 *Ibidem*, pp. 113–119: «*Kurzer Bericht aus der neuen Welt vom Jahre 1501. Reise des Alberici Vespuccj*».

207 *Ibidem*, pp. 120–128: «*Reise des Vasco de Gama. 9. Juli 1497*». Trata-se aqui de uma versão alemã de uma carta redigida pelo mercador genovês Girolamo Sernigi (Lisboa, 10.7.1499). Cf. A. A. B. de ANDRADE, *Mundos Novos*, cit., vol. 1, pp. 212–214.

208 «Briefe und Berichte», cit., pp. 129–132: «*Bericht über die Expedition des Admirals Pedro Alvarez Cabral ddo. 27. Junio 1501*». Trata-se possivelmente de uma tradução alemã de um texto italiano de autor anónimo.

209 *Ibidem*, pp. 133–138: «*Brief von der Portogalesischen Meerfahrt ddo. 30. März 1503. Aus dem Longobardischen ins Deutsche übersetzt von Dr. Conrad Peutinger, und Christoph Welser, seinem Schwager. Vasco de Gama zweite Reise nach Indien 1. April 1502*».

210 *Ibidem*, pp. 139–157: «*Reisebericht des Franciscus Dalberquerque vom 27. December 1503 †1504†*».

211 *Ibidem*, pp. 158–159: «*Auszug eines Briefes aus Lissabon ddo. 10. October 1504 nach Augsburg geschrieben*». Uma trad. port. do documento em Z. BIEDERMANN, art. cit., pp. 152–153.

212 «Briefe und Berichte», cit., pp. 160–162: «*Beschreibung der Meerfahrt von Lissabon nach Calicut vom Jahre 1504*».

antes a Augsburgo, sendo este último redigido, a 18 de Novembro de 1504, em Antuérpia, por um agente comercial dos Welser[213];

IX.	a cópia de um relato sobre a viagem de D. Francisco de Almeida à Índia em 1505[214];

X.	uma carta de Conrad Peutinger ao secretário de Maximiliano I, Blasius Hölzl, datada de 3 [sic] de Janeiro de 1505, que anunciou a participação directa de agentes comerciais alemães na próxima frota portuguesa com destino à Índia[215];

XI.	um trecho de uma carta de Valentim Fernandes a Conrad Peutinger, redigido, em Lisboa, no dia 16 de Agosto de 1505[216].

Nesta última carta, o remetente comunicou a partida da armada de D. Francisco de Almeida para a Índia, assim como os alegados objectivos estratégicos desta expedição.[217] O tipógrafo alemão despediu-se, anunciando, para breve, o envio de uma genealogia da imperatriz D. Leonor. De facto, Peutinger recebeu, pouco depois, uma genealogia dos reis e príncipes dos reinos ibéricos[218] e um exemplar da *Epistola ad Summum Romanum Pontificem*, uma carta de D. Manuel I originalmente dirigida ao papa Júlio II, que Valentim Fernandes tinha impresso em 1505.[219]

Seguiram-se outros documentos referentes aos Descobrimentos que chegaram às mãos de Peutinger como, por exemplo, o denominado *Manuscrito Valentim Fernandes*. Trata-se de um volume que contém vários documentos redigidos em latim e em português. Esta preciosa colecção, encontrada em meados do século XIX na *Bayerische Staatsbibliothek* em Munique[220], foi composta pelo famoso impressor provavelmente no segundo quinquénio do século XVI. Os textos, parcialmente fragmentários, referem-se a múltiplos aspectos da História da Expansão Portuguesa.

213	*Ibidem*, pp. 163–166: «*Handels-Brief Anthoni Welsers ddo. Augsburg 11. December 1504 an Doctor Conrad Peutinger und Auszug eines Briefes der Welser Comp^a. in Antorff, ddo 18. Novbr. 1504*».

214	*Ibidem*, pp. 167–170: «*Bericht einer Reise vom Jahr 1505. Unter Franciscus Almeida, Vice-Re*».

215	*Ibidem*, p. 171: «*Ein Brief Dr. Conrad Peutingers an den Kaiserl. Secretär Blasius Hölzl ddo. 3. Januar 1505*». É de notar que a carta foi redigida no dia 13 de Janeiro de 1505 e não, como consta na edição de B. Greiff, no dia 3 de Janeiro. Cf. E. KÖNIG (ed.), op. cit., pp. 49–50.

216	«*Briefe und Berichte*», cit., p. 172: «*Auszug eines Briefes des Valentinus Moravus an Dr. Conrad Peutinger aus Lissabon vom 16. August 1505*».

217	O conteúdo integral da carta em E. KÖNIG (ed.), op. cit., pp. 56–58.

218	*Ibidem*, pp. 58–59.

219	Cf. Y. HENDRICH, *Valentim Fernandes*, cit., pp. 135–136 e 262; H. LUTZ, op. cit., p. 55.

220	*Codex hispanicus*, 27. Vd. *supra*, cap. 3.

Não estão organizados por ordem cronológica, o que dificultou uma classificação exacta das fontes. A. A. Banha de Andrade dividiu os documentos em dois blocos temáticos relacionados com aspectos geográficos das navegações portuguesas, ou seja, numa série «africana» e noutra «oriental». Em conformidade com este esquema, a série oriental inclui o relato do alemão Hans Mayr sobre a expedição à Índia em 1505/06, relato este que foi provavelmente ditado por Fernão Soares, capitão da nau em que Mayr fez a viagem[221], e uma descrição da Índia e das Maldivas realizada por um autor anónimo[222]. A série africana, por sua vez, contém uma descrição da costa africana, de Ceuta à Serra Leoa, elaborada com base nos testemunhos de navegadores portugueses[223], uma relação histórico-geográfica de diversos arquipélagos e ilhas atlânticas (Canárias, Madeira e Porto Santo, Açores, Cabo Verde, São Tomé e Ano Bom) com mapas desenhados pelo próprio Valentim Fernandes[224], um sumário da Crónica de Gomes Eanes de Zurara[225], o já referido Relato Behaim--Gomes, que consiste no testemunho do navegador Diogo Gomes de Sintra acerca do descobrimento da Guiné[226], e, por fim, um roteiro para a navegação da Galiza a São Jorge da Mina[227].

Não se sabe ao certo quando os documentos do *Manuscrito Valentim Fernandes* chegaram às mãos de Conrad Peutinger. Supõe-se que os textos desta colecção terão sido enviados, de forma solta, ao humanista alemão que os mandou encadernar.[228] No início dos anos 40 de Quinhentos, Damião de Góis viu o valioso volume na impressionante biblioteca de Peutinger.[229] Esta era, nessa altura, a maior biblioteca privada na Europa setentrional, contando com cerca de 2.200 volumes.[230]

221 «Da viagem de dom francisco dalmeida primeyro visorey de India. E este quaderno foy trelladado da nao sam raffael em q hia hansz mayr por escriuam da feytoria. E capitam fernam suarez. Viagem e cousas de dom francisco viso rey de India escrito na nao sam raffael do porto, capitam fernam suarez».
222 «India. Das ylhas de Dyue».
223 «Çepta cidade em ho estreito herculeo em frõte de Gybraltar».
224 «Das Ylhas do mar oceano».
225 «Cronica da Guiné».
226 «De prima inuentione Guinee». Vd. *supra*, cap. 3.
227 «Este liuro he de rotear…».
228 Cf. Y. HENDRICH, *Valentim Fernandes*, cit., pp. 214–215.
229 Cf. Elisabeth FEIST-HIRSCH, *Damião de Góis*, Lisboa, 1987, p. 39 (nota 14). Segundo o humanista português, Peutinger, apesar de não entender a língua portuguesa, cuidava do «livro lusitânico» como uma preciosidade.
230 Cf. Hans-Jörg ZÄH/ Helmut KÜNAST, «Die Bibliothek von Konrad Peutinger. Geschichte – Rekonstruktion – Forschungsperspektiven», in *Bibliothek und Wissenschaft*, 39 (2006) pp. 43–71.

Além disso, Peutinger guardava material cartográfico. Deixam-se localizar, nas bibliotecas alemãs, pelo menos sete mapas de origem portuguesa, que derivam do primeiro quartel do século XVI.[231] A grande maioria, senão a totalidade destas obras, encontrava-se anteriormente na posse de Peutinger. O mais conhecido de entre estes valiosos documentos é um mapa, elaborado por volta de 1510, com uma representação do Oceano Índico.[232] O mapa, que se encontra agora na *Herzog-August-Bibliothek* em Wolfenbüttel é, acerca desta temática, o segundo mais antigo que ainda existe.[233] Diversos portulanos portugueses encontram-se na *Bayerische Staatsbibliothek* em Munique, tendo sido publicados no século XIX por Friedrich Kunstmann.[234]

O historiador Heinrich Lutz encontrou ainda no espólio de Peutinger uma tradução, em latim, de uma carta que Valentim Fernandes tinha enviado a um familiar ou amigo de Nuremberga em 1515.[235] A tradução, intitulada *Descriptio Indiae*, foi elaborada pelo próprio Peutinger e inclui uma descrição pormenorizada da famosa ganda de Cambaia que, em Maio do mesmo ano, chegara a

231 Cf. G. M. METZIG, «Maximilian I. (1486-1519)», cit., p. 11 (nota 5).
232 Cf. Armando CORTESÃO/ A. Teixeira da MOTA, *Portugaliae Monumenta Cartographica*, vol. 1, Lisboa, 1960, pp. 29-32. A autoria deste documento foi atribuída, pela maioria dos historiadores, a Pedro ou Jorge Reinel.
233 A mais antiga representação do Oceano Índico que se conhece, é o célebre planisfério «de Cantino» de 1502. Cf. M. dos S. LOPES, «Importing Knowledge: Portugal and the Scientific Culture in Fifteenth and Sixteenth Century's Germany», in Thomas Horst/ Marília dos Santos Lopes/ Henrique Leitão (eds.), op. cit., p. 74.
234 Na História da cartografia costuma-se designar estes mapas como «Kunstmann I - XIII». Existem vários estudos de Friedrich Kunstmann sobre os Descobrimentos Portugueses como, p.ex., *Hieronymus Münzer's Bericht über die Entdeckung der Guinea*, München, 1854; «Valentin Ferdinand's Beschreibung der Westküste Afrika's bis zum Senegal», in *Abhandlungen der Historischen Classe der Königlich Bayerischen Akademie der Wissenschaften*, vol. 8/1, München, 1856, pp. 221-285; *Die Fahrt der ersten Deutschen nach dem portugiesischen Indien*, München, 1861; «Valentin Ferdinand's Beschreibung der Serra Leoa mit einer Einleitung über die Seefahrten nach der Westküste Afrika's im vierzehnten Jahrhunderte», in *Abhandlungen der Historischen Classe der Königlich Bayerischen Akademie der Wissenschaften,* vol. 9/1, München, 1862, pp. 111-142.
235 BSB, *Clm* 4026, Fol. 170-172. Cf. H. LUTZ, op. cit., pp. 55-56. Uma tradução portuguesa da carta que Valentim Fernandes enviou ao seu «caríssimo irmão» em Nuremberga em A. F. da COSTA, *Deambulações da Ganda de Modofar, rei de Cambaia, de 1514 a 1516*, Lisboa, 1937, pp. 29-36. De acordo com o mesmo autor, a carta foi redigida depois de 3 de Junho e antes de finais de Julho de 1515. Cf. A. A. B. de ANDRADE, *Mundos Novos*, cit., vol. 2, pp. 772-775.

Lisboa, uma descrição geográfica do Espaço Índico, do Mar Vermelho à China, e informações sobre a construção de uma fortaleza em Sofala. O exemplo deste documento insinua que Valentim Fernandes deverá ter enviado, por vezes, as mesmas informações simultaneamente para Nuremberga e para Augsburgo.[236] Valentim Fernandes juntara à sua carta um desenho da ganda. Este esboço chegou às mãos de Albrecht Dürer, que o transformou na sua famosa xilogravura «*1515 RHINOCERVS*»[237]. A imagem impressa do imponente animal exótico despertou um enorme interesse no Sacro Império, onde apareceram, em poucos anos, mais oito edições.[238] O motivo do «rinoceronte» encontra-se também no *Livro de Horas* e na *Ehrenpforte* de Maximiliano I.[239]

Já em 1510, no dia 26 de Junho, Valentim Fernandes redigida uma outra carta para Nuremberga, mais precisamente ao seu «compadre» Stefan Gabler, o antigo feitor dos Höchstetter em Lisboa. O conteúdo da carta revela que existia uma troca de correspondência entre Lisboa e Nuremberga. Neste escrito, Valentim Fernandes enviou «novas histórias da Índia»[240], narrando muitos detalhes sobre as operações militares dos Portugueses no Índico, desde a expedição de Tristão da Cunha ao regresso de um dos navios da frota de D. Fernando Coutinho em Junho de 1510. Valentim Fernandes anunciou o envio de um mapa actualizado do Oceano Índico, «da costa da Índia até Malaca com indicação de distâncias e ilhas»[241], mas pretendia ainda falar com os pilotos portugueses. O ilustre tipógrafo pediu a Stefan Gabler que lhe estabelecesse contacto na Alemanha «com um homem erudito que entenda de astronomia e

236 R. JAKOB, «Zucker, Edelsteine und ein Rhinozeros. Briefe aus Portugal (1494–1522)», *Anzeiger des Germanischen Nationalmuseums*, 2002, p. 84 (nota 46); H. LUTZ, op. cit., p. 56.

237 GERMANISCHES NATIONALMUSEUM, Nürnberg [GNM], Inv. Nr. H 5582, Kapsel 15 a. Cf. E. A. STRASEN/ A. GÂNDARA, op. cit., pp. 155–158; M. KRAUS/ H. OTTOMEYER (eds.), op. cit., pp. 530–531.

238 Cf. H. KELLENBENZ, «Die Beziehungen Nürnbergs», cit., p. 480. Sobre a história do rinoceronte, vd. A. F. da COSTA, *Deambulações*, cit., *passim*; Silvio A. BEDINI, *The Pope's Elephant*, Manchester, 1997, pp. 111–136.

239 Cf. Y. HENDRICH, *Valentim Fernandes*, cit., p. 268 (nota 804).

240 GNM, *Rst Nürnberg*, XI, 1d, Fol. 1. Sobre o conteúdo da carta, cf. A. A. B. de ANDRADE, *Mundos Novos*, cit., vol. 2, pp. 672–675; J. POHLE, *Deutschland*, cit., pp. 224–226; Y. HENDRICH, *Valentim Fernandes*, cit., pp. 232–238; R. JAKOB, «Zucker», cit., p. 76.

241 *Ibidem*, Fol. 3: «*Vnd so wil ich euch die kost von India schicken biß yn malacka vnd die mayl mit den aylanden*».

cosmografia», que pudesse substituir o «caro doutor Jerónimo»[242], referindo-se aqui a Hieronymus Münzer que tinha falecido em 1508.

Gabler correspondeu a este pedido e mediou o contacto entre Valentim Fernandes e o humanista Willibald Pirckheimer, conselheiro do imperador.[243] É bem conhecida a admiração que Maximiliano I reservou por Pirckheimer, designando-o «o doutor mais erudito do Sacro Império»[244]. Nos seus encontros debateram-se várias vezes sobre questões cosmográficas.[245] Existem fontes que documentam o forte interesse de Pirckheimer nos Descobrimentos Portugueses. Já no ano de 1507, o ilustre humanista de Nuremberga esteve envolvido na divulgação dos primeiros relatos, em língua alemã, sobre a expansão dos Portugueses na Ásia.[246] Numa carta redigida por volta de 1511, confessou que apreciava muito a leitura de notícias sobre a vida indiana, pois pesquisava estes assuntos com grande curiosidade.[247] Pirckheimer esteve em contacto directo com Lazarus Nürnberger. O agente comercial da casa dos Hirschvogel de Nuremberga era um dos mercadores alemães que, pela sua própria experiência, conhecia Portugal e o império marítimo português.[248] Nürnberger elaborou um relato detalhado sobre a sua estadia no Espaço Índico, nos anos de 1517 e 1518, que enviou posteriormente a Pirckheimer.[249]

242 GNM, *Rst Nürnberg*, XI, 1d, Fol. 3: «*Ist mayn fruntlich bit (…) mich etwa ku[n]th machen mit aynem gelerten man der vol say in der astronomay vnd kosmographay saynd daß ich maynen guten doctor Jeronimo* [= Hieronymus Münzer (NdA)] *verloren hab*».
243 Cf. Y. HENDRICH, *Valentim Fernandes*, cit., pp. 239–241.
244 H. WIESFLECKER, *Kaiser Maximilian*, cit., vol. 5, p. 357.
245 Cf. *ibidem*.
246 Cf. G. M. METZIG, «Maximilian I. (1486–1519)», cit., p. 35.
247 Cf. D. WUTTKE, «Humanismus in den deutschsprachigen Ländern und Entdeckungsgeschichte 1493–1534», in U. Bitterli/ E. Schmitt (eds.), *Die Kenntnis beider 'Indien' im frühneuzeitlichen Europa*, München, 1991, pp. 14–15.
248 Cf. M. HÄBERLEIN, «Nürnberger (Norimberger), Lazarus», in *NDB*, vol. 19 (1999), pp. 372–373; J. POHLE, «Lazarus Nürnberger e os Descobrimentos Portugueses», in *Repositório Científico da Universidade Atlântica. CE/GEST – Comunicações a Conferências*, 2012 [Disponível em http://repositorio-cientifico.uatlantica.pt/handle/ 10884/630]; R. WALTER, «High-finance interrelated. International Consortiums in the commercial world of the 16th century» (Paper presented at Session 37 of the XIV International Economic History Congress, Helsinki, 21–25 August 2006), pp. 12–14 [Disponível em http:// www.helsinki.fi/iehc2006/papers1/Walter.pdf].
249 ÚKSAV, *Rkp.* fasc. 515/8, (fls.) 180–187. Cf. A. KROELL, «Le voyage de Lazarus Nürnberger en Inde (1517–1518)», *Bulletin des Études Portugaises et Brésiliennes*, 41 (1980), pp. 59–87; M. KRÁSA *et al.* (eds.), op. cit., pp. 62–70 e 139–148 (trad. port.).

A rede de informadores que fornecia a Maximiliano I notícias referentes à Expansão Portuguesa tornou-se cada vez maior. Foram já destacados os contactos de que o sacro imperador dispunha em Nuremberga e em Augsburgo, nomeadamente nos círculos eruditos e mercantis. Outras informações chegavam através de folhetos acerca das novidades sensacionais vindas do além-mar, lidos avidamente em grande parte da Alemanha.[250] Uma das mais conhecidas publicações deste género é a denominada *Copia der Newen Zeytung auß Presillg Landt* que surgiu por volta de 1515 em Augsburgo e Nuremberga em três edições.[251] Trata-se de um folheto impresso, à base de notícias transmitidas por mercadores alemães estabelecidos em terras portuguesas e em Antuérpia. A «Cópia da nova gazeta da terra do Brasil», como é habitualmente designada na historiografia portuguesa, trouxe uma nova que insinuava a descoberta de um caminho marítimo para Malaca e para a Índia por via ocidental. Esta espectacular notícia era evidentemente uma informação falsa. Na realidade, os navios portugueses[252] alcançaram, no âmbito de uma expedição que tinha por fim a exploração da costa oriental da América do Sul, ou o Golfo de San Matias na actual Argentina, ou, ainda mais provavelmente, apenas a margem norte da larga baía do Rio da

250 Cf. P. KRENDL, «O Imperador Maximiliano», cit., pp. 96–97. Sobre os folhetos que circularam na Alemanha com notícias acerca dos Descobrimentos Portugueses, cf M. EHRHARDT, «As Primeiras Notícias Alemãs acerca da Cultura Portuguesa», in *idem*/ R. Hess/ J. Schmitt-Radefeldt, *Portugal – Alemanha: Estudos sobre a Recepção da Cultura e da Língua Portuguesa na Alemanha*, Coimbra, 1980, pp. 14–16; *idem*, *A Alemanha*, cit., pp. 115–124; Francisco Leite de FARIA, «Ecos literários e impacto cultural dos descobrimentos portugueses no Atlântico», *Mare Liberum*, 1 (1990), pp. 93–103; Martin FRANZBACH, «Brasiliana», *Jahrbuch für Geschichte von Staat, Wirtschaft und Gesellschaft Lateinamerikas*, 7 (1970), pp. 146–147.

251 Cf. BSB, *Rar.* 613; *Tidings out of Brazil*, translation by Mark Graubard, commentary and notes by John Parker, Minneapolis, 1957; K. HÄBLER, «Die „Neuwe Zeitung aus Presilg-Land" im Fürstlich Fugger'schen Archiv», *Zeitschrift der Gesellschaft für Erdkunde zu Berlin*, 30 (1895), pp. 352–368; H. H. BOCKWITZ, «Die „Copia der Newen Zeytung auss Presillg Landt"», *Zeitschrift des Deutschen Vereins für Buchwesen und Schrifttum*, 3/ Nr. 1–2 (1920), pp. 27–35; M. FRANZBACH, art. cit., pp. 156–165; J. POHLE, «Notícias Alemãs sobre o Brasil em Tempos Remotos e o Eco da *Copia der newen Zeytung auß Presillg Landt*», in O. Grossegesse *et al.* (eds.), op. cit., vol. 2, pp. 33–44 (com uma trad. port. do documento no anexo).

252 Segundo o autor, dois navios faziam parte da expedição. Foram armados pelo mercador burgalês Cristóbal de Haro e por um certo *Nono*, que pode ser identificado como D. Nuno Manuel, guarda-mor do rei D. Manuel I.

Prata.[253] Na viagem de regresso, mais precisamente em Outubro de 1514, um dos navios fez escala na costa madeirense para reabastecer. Da Madeira as notícias foram encaminhadas para a Alemanha, presumivelmente transmitidas por um agente comercial ligado aos mercadores-banqueiros de Augsburgo[254] que recolheu algumas informações através do piloto do navio. Também os enviados e diplomatas do imperador proporcionaram informações ligadas à Expansão Portuguesa. Uma carta do conde de Carpi serve aqui de exemplo. O embaixador de Maximiliano em Roma enviou, em Março de 1514, um relato minucioso[255] sobre a chegada pomposa do elefante Hanno. O animal exótico, que veio da Índia via Lisboa, foi um presente de D. Manuel destinado ao papa.[256] Mais exemplos de como as notícias chegaram ao imperador serão referenciados no capítulo seguinte que se ocupa com os contactos pessoais entre Maximiliano I e D. Manuel I.

253 Esta baía foi já alcançada em 1511/12 pelos portugueses Estêvão Fróis e João de Lisboa. Quatro anos depois, uma expedição castelhana, sob o comando do navegador português João Dias de Solis, chegou ao Rio da Prata. Sobre o problema da descoberta da região do Rio da Prata, cf. Rolando A. Laguarda TRÍAS, *El predescubrimiento del Río de la Plata por la expedición portuguesa de 1511-12*, Lisboa, 1983; Filipe Nunes de CARVALHO, «Solis, João Dias de», in *DHDP*, vol. 2 (1994), pp. 999–1000; T. G. WERNER, «Das kaufmännische Nachrichtenwesen im späten Mittelalter und in der frühen Neuzeit und sein Einfluß auf die Entstehung der handschriftlichen Zeitung», *in Scripta Mercaturae*, vol. 2 (1975), pp. 21–23; H. KELLENBENZ, «Die Brüder Diego und Cristóbal de Haro», *Portugiesische Forschungen der Görresgesellschaft, Erste Reihe: Aufsätze zur portugiesischen Kulturgeschichte*, 14 (1976/77), pp. 305–306.
254 Alguns historiadores quiseram identificar o autor como um agente comercial dos Welser, dado que esta companhia possuía, nesta altura, uma feitoria na ilha da Madeira. Cf. H. KELLENBENZ, «Die Brüder», cit., p. 305; *idem, Die Fugger*, cit., vol. 1, p. 150; T. G. WERNER, «Das kaufmännische Nachrichtenwesen», cit., p. 22. Sobre a feitoria dos Welser na Madeira, vd. M. HÄBERLEIN, *Aufbruch*, cit., pp. 107–111; *idem*, «Atlantic Sugar and Southern German Merchant Capital in the Sixteenth Century», in Susanne Lachenicht (ed.), *Europeans Engaging the Atlantic: Knowledge and Trade, 1500–1800*, Frankfurt/New York, 2014, pp. 47–71; P. GEFFCKEN/ M. HÄBERLEIN (eds.), op. cit., pp. 74–76; Elmar WILCZEK, «Die Welser in Lissabon und auf Madeira. Neue Aspekte deutsch-portugiesischer Kontakte vor 500 Jahren», in A. Westermann/ S. von Welser (eds.), op. cit., pp. 91–118.
255 Vd. Paulo LOPES, *Um Agente Português na Roma do Renascimento. Sociedade, Quotidiano e Poder num Manuscrito Inédito do Século XVI*, Lisboa, 2013, pp. 399–401 (nota 73).
256 Sobre o elefante do papa, cf. *ibidem*, pp. 176–196; S. A. BEDINI, op. cit., *passim*.

5. Maximiliano I e D. Manuel I: dois Príncipes do Renascimento

5.1 Primeiros contactos

D. Manuel I ascendeu ao trono português em 1495, sucedendo ao seu primo D. João II que tinha falecido no dia 25 de Outubro desse ano.[257] A aliança luso-alemã, estabelecida no ano anterior, não foi renovada pelo novo rei de Portugal. Aparentemente, Maximiliano e D. Manuel evitaram estabelecer relações diplomáticas nos primeiros anos do reinado do *Venturoso*. As excelentes relações que antes existiam entre as Casas de Habsburgo e de Avis esfriaram, pois Maximiliano reclamava os direitos da sua dinastia referentes à sucessão em Portugal, defendendo ainda em 1498 as suas pretensões.[258] Além disso, a orientação diplomática e os planos dinásticos do imperador mudaram drasticamente após a eclosão das Guerras de Itália.[259] A invasão francesa na Península Itálica, em 1494, conduziu a uma crise prolongada no Ocidente, na qual começa a ser evidente o antagonismo franco-habsburguês que se viria a tornar uma constante na História diplomática da Europa nos séculos seguintes. O ataque de França a Milão e ao reino de Nápoles ameaçou directamente os interesses territoriais da Casa da Áustria e de Aragão na Itália e conduziu a uma aproximação político-dinástica entre Maximiliano e os Reis Católicos. Esta aproximação culminou, em meados dos anos 90 de Quatrocentos, nos célebres casamentos dos filhos de Maximiliano, Filipe e Margarida, com Joana e Juan, respectivamente.[260]

257 A notícia da morte de D. João II chegou até Maximiliano o mais tardar em Dezembro do mesmo ano, via Antuérpia (TLA, *Maximiliana* XIII/ Pos. 256 (2. Teil), 1b/ 1492–1496, Fol. 101 [alt: 71]). O remetente da notícia foi o enviado de Maximiliano, Heinrich Haiden, que, três meses antes, teve a intenção de partir para Portugal (HHStA, *Maximiliana* 5 [alt: 3b], Fol. 40). Não se sabe se Haiden veio a concretizar esta viagem, nem detalhes sobre os motivos da sua missão.

258 P. KRENDL, «O Imperador Maximiliano», cit., p. 103.

259 A primeira fase das Guerras Italianas, entre 1494 e 1516 é caracterizada pelas múltiplas e rápidas mudanças na constelação das alianças. Este processo marcou o início do denominado *European State System*, ou seja, de um novo sistema político-diplomático nas relações internacionais. A partir daí, as potências europeias procuraram, através de uma política de alianças, combater tendências hegemónicas de uma grande potência para garantir ou restabelecer o equilíbrio de poder (*balance of power*).

260 O primeiro casamento, celebrado em Lier, em Outubro de 1496, juntou Filipe *o Belo*, arquiduque da Áustria, e Joana *a Louca*. Em Abril do ano seguinte efectuou-se, em

A morte do príncipe herdeiro Juan, único filho dos Reis Católicos, em 1497, abriu perspectivas promissoras à herança das coroas de Castela e Aragão, quer para a dinastia de Avis, quer para os Habsburgos. Foi particularmente o nascimento de D. Miguel da Paz, filho de D. Manuel I e da filha mais velha dos Reis Católicos, D. Isabel, em 1498, que aumentou as expectativas portuguesas, uma vez que o infante era, de repente, herdeiro das três principais coroas ibéricas. No mesmo ano, a armada de Vasco da Gama chegou à Índia e a política expansionista de Portugal alcançou o expoente máximo. Quando a frota regressou no ano seguinte, D. Manuel I não hesitou em espalhar notícias sobre este feito histórico através de cartas dirigidos aos Reis Católicos[261], ao cardeal Alpedrinha em Roma[262] e ao sacro imperador romano-germânico. A carta que o *Venturoso* enviou, no dia 26 de Agosto de 1499, a Maximiliano é o primeiro documento que comprova um contacto directo entre os dois monarcas.[263] A carta, redigida em latim, encontra-se no *Haus-, Hof- und Staatsarchiv* em Viena. Eis o teor do início do texto (*intitulatio*) em língua portuguesa[264]:

Ao mui vitorioso e mui poderoso príncipe Maximiliano, pela graça de Deus augusto imperador, por todo o sempre, dos Romanos, meu bem-amado consobrinho, Manuel, pela mesma graça rei de Portugal e dos Algarves, de aquém e de além-mar em África e senhor da Guiné e da conquista da navegação e do comércio da Etiópia, da Arabia, da Pérsia e da Índia, [transmite] muito saudar e os gloriosos triunfos sobre os infiéis.[265]

Burgos, o enlace entre Juan e Margarida. Cf. A. KOHLER, «Die dynastische Politik Maximilians I.», in *idem*/ Friedrich Edelmayer (eds.), *Hispania – Austria*, Wien/ München, 1993, pp. 29–37; Luis Suárez FERNÁNDEZ, «Las relaciones de los Reyes Católicos con la Casa de Habsburgo», in A. Kohler/ F. Edelmayer (eds.), op. cit., pp. 38–51.

261 No dia 10 de Julho de 1499, a nau de Nicolau Coelho foi a primeira embarcação da frota de Vasco da Gama que voltou ao porto de Lisboa. Dois dias depois, D. Manuel enviou a referida carta aos Reis Católicos. Encontra-se publicada em J. M. da S. MARQUES, op. cit., vol. 3, pp. 671–673.

262 Esta carta, datada de 28 de Julho, faz referência à existência de mais duas cartas, enviadas ao papa e ao colégio dos cardeias que, no entanto, se perderam.

263 HHStA, *Familien-Korrespondenz* A 1, Fol. 14. A carta foi publicada por P. KRENDL, «Ein neuer Brief zur ersten Indienfahrt Vasco da Gamas», *Mitteilungen des Österreichischen Staatsarchivs*, 33 (1980), pp. 20–21.

264 A carta foi traduzida por Carlos Ascenso André no artigo de J. M. GARCIA, «A Carta de D. Manuel a Maximiliano sobre o Descobrimento do Caminho Marítimo para a Índia», *Oceanos*, 16 (1993), pp. 28–32.

265 *Ibidem*.

É de notar que o orgulho de D. Manuel I pelos objectivos alcançados no ultramar se exprime numa nova titulatura. Com efeito, é a primeira vez que o monarca se intitula «*rex Portugallie et Algarbiorum citra et ultra mare in Aphrica dominusque Guinee et conquiste navigationis ac commertii Ethiopie, Arabie, Persie atque Indie*»[266]. Trata-se aqui, sem dúvida, de uma titulatura de grande ênfase que reflecte muito bem o espírito e a ambição de um verdadeiro «príncipe do Renascimento»[267]. João Paulo Oliveira e Costa sublinha que, desde cedo, «D. Manuel aspirava ao título de imperador do Oriente e trabalhou laboriosamente para o alcançar (…)»[268]. O conteúdo da carta que enviou ao sacro imperador revela claramente as suas pretensões. D. Manuel realça neste documento os feitos excepcionais de Portugal que superavam até as proezas dos grandes impérios da Antiguidade.

De facto, aquilo que outrora o império de Romanos, de Cartagineses e de outros povos, com as suas longínquas fronteiras e incomensurável vastidão, aquilo que a triunfante ventura de Alexandre Magno, ao percorrer o mundo inteiro, deixaram inexplorado e incógnito no orbe terrestre, por ser de caminhos vedados e exceder as forças humanas, ou seja, a circum-navegação de ocidente para oriente, através do mar Atlântico, do Etiópico e do Índico, isso mesmo os desígnios da divina clemência [com a autoridade de] sua santa fé e da República da Cristandade, o tornaram desimpedido, neste nosso tempo, para os reis de Portugal, e acessível e submisso, por forma a que o orbe terrestre, mesmo em terra alheia e em regiões de algum modo desterradas do seu poder, pudesse parecer restituído a si próprio e submetido de ora em diante ao seu único criador e redentor.[269]

O motivo ideológico ocupa um lugar central na carta de D. Manuel. O *Venturoso* sublinha a tarefa dos Portugueses na missionação dos povos, quer em África, quer na Índia. Tudo isto acontecia por vontade divina e a expressa autorização do papado, relembrando a «liberalíssima concessão, por parte da Sé Apostólica, de tudo quanto foi já descoberto por nós e possamos vir ainda a descobrir, com todos os privilégios e graças e não menores sanções e admoestações»[270]. Esta parte deixa bem claro, como salienta José Manuel Garcia, que «Portugal, tendo D. Manuel I à sua frente, surgia como representante e vanguarda da *Respublica*

266 HHStA, *Familien-Korrespondenz* A 1, Fol. 14.
267 Cf. J. P. O. e COSTA, *D. Manuel I, um Príncipe do Renascimento*, 10.ª ed., Lisboa, 2012; *idem, Mare Nostrum. Em Busca de Honra e Riqueza nos Séculos XV e XVI*, Lisboa, 2013, p. 160.
268 *Idem*, «A fundação do Estado da Índia e os desafios europeus de D. Manuel I», in *idem*/ Vítor Luís Gaspar Rodrigues (eds.), *O Estado da Índia e os Desafios Europeus. Actas do XII Seminário Internacional de História Indo-Portuguesa*, Lisboa, 2010, p. 46.
269 *Apud* J. M. GARCIA, «A Carta», cit., p. 30.
270 *Ibidem*.

Christiana no mundo, criando uma verdadeira universalidade no encontro dos homens e na expansão da fé cristã»[271]. Seguidamente, foram enviadas pelo monarca português algumas informações concretas acerca dos resultados da viagem de Vasco da Gama à Índia como, por exemplo, os aspectos económicos, que desempenham um papel importante neste documento. D. Manuel I menciona as «mercadorias orientais que pelo orbe inteiro se vão espalhando, a saber, a larga cópia de canela, cravo, pimenta, gengibre e noz-moscada (…) e toda a sorte das especiarias e também das pedras preciosas e todas as outras variedades de produtos de grande preço»[272] que os navios portugueses trouxeram em grande quantidade dos mercados da Índia. A terminar a carta, o rei português prometeu partilhar o seu triunfo com Maximiliano:

> Resta, enfim, ó todo poderoso príncipe e meu caro consobrinho, que Vossa Majestade se persuada de que este actual benefício de Deus e quantos mais temos e teremos nos dias que hão-de vir, tudo isso há-de sempre constituir, de alguma forma, seguro acrescentamento de vosso estado e vosso poder.
>
> Lisboa, aos vinte e seis dias do mês de Agosto do ano do Senhor de 1499. El-Rei D. Manuel. O conde de Portalegre.[273]

Não se sabe se Maximiliano respondeu à carta de seu primo. Em pleno contraste com os sucessos espectaculares do *Venturoso*, o imperador encontrava-se, por volta de 1500, após várias derrotas que sofreu dentro e fora do Sacro Império, na mais crítica situação política do seu reinado.[274] Mesmo assim, é de supor que as notícias vindas de Portugal lhe tivessem agradado, uma vez que o habsburgo era um adepto fervoroso da luta contra os infiéis. Além disso, ficou certamente esperançado de participar, na qualidade de imperador cristão, na Expansão Portuguesa.[275]

5.2 Expansão Portuguesa e a «herança portuguesa» no projecto imperial de Maximiliano I

As notícias sobre a chegada dos Portugueses à Índia pela Rota do Cabo foi uma das principais fontes de inspiração para Maximiliano em relação à expansão marítima dos povos ibéricos. O imperador, numa das suas obras autobiográficas,

271 *Idem*, *O Mundo*, cit., vol. 4, p. 118.
272 *Idem*, «A Carta», cit., p. 30.
273 *Ibidem*.
274 Cf. P. KRENDL, «Ein neuer Brief», cit., p. 19.
275 Cf. H. WIESFLECKER, *Kaiser Maximilian*, cit., vol. 5, p. 449; A. KOHLER, «Maximilian I. und das Reich der "1500 Inseln"», in Elisabeth Zeilinger (ed.), *Österreich und die Neue Welt*, Wien, 1993, pp. 5–6.

designou D. Manuel I «o rei da nova rota»[276]. Noutra obra é mencionado o denominado «reino das 1.500 ilhas» referente às possessões portuguesas e espanholas no ultramar, que o imperador incluiu na sua concepção de uma monarquia universal cristã.[277] De facto, são numerosos os sinais que reflectem o espanto e a admiração do habsburgo pelos Descobrimentos.

Em Dezembro de 1503, avisou o seu enviado Zyprian von Serntein que este, para o bem da Casa da Áustria, deveria estar preparado para «viajar para Calicut, é mais distante do que Jerusalém»[278]. Alguns meses antes, Maximiliano tinha enviado para Antuérpia duas pessoas da sua confiança, Johannes Collauer e Matthäus Lang. Ambos ficaram bastante impressionados pelas histórias fascinantes que os marinheiros portugueses aí contavam. Collauer, o secretário da chancelaria do imperador, ficou de tal forma entusiasmado que convidou Conrad Celtis a visitar a cidade do Escalda.[279] Na carta que dirigiu, em Maio de 1503, ao célebre humanista e cosmógrafo lamenta o facto de Celtis não se encontrar em Antuérpia, uma vez que neste local se podiam apreciar coisas maravilhosas sobre o mundo novo. De acordo com o conteúdo da carta, os marinheiros portugueses relatavam novidades

276 O *«Kunig von der newen fahrt»* é mencionado nomeadamente no *Weisskunig* (vd. *infra*).

277 É de anotar aqui que o termo *monarchia universalis* esteve sempre mais ligado ao imperador Carlos V e ao seu conselheiro Gattinara, que o elaborou e desenvolveu teoricamente. No entanto, surgiram nas últimas três décadas vários trabalhos que defendem a tese de que já na era de Maximiliano I tinha existido uma «ideia imperial» da Casa da Áustria que se estendia ao mundo inteiro. Dado esta concepção global não ter sido teoricamente fundamentada, morreu juntamente com Maximiliano. Cf. H. WIESFLECKER, *Kaiser Maximilian*, cit., vol. 5, pp. 446–447 e *passim*; A. KOHLER, «Maximilian I.», cit., p. 7; H. KLEINSCHMIDT, «Das Ostasienbild Maximilians I. Die Bedeutung Ostasiens in der Kaiserpropaganda um 1500», *Majestas*, 8/9 (2000/2001), pp. 81–170; Ekkehard WESTERMANN, «Auftakt zur Globalisierung: Die „Novos Mundos" Portugals und Valentim Fernandes als ihr Mittler nach Nürnberg und Augsburg. Korrekturen – Ergänzungen – Anfragen», *VSWG*, 96 (2009), pp. 46–47.

278 TLA, *Autogramme* A. 12.7. (27.12. 1503): «(…) *vnd sollest (…) gen Kalykut ziehn ist ver[n]er dan gen Jerusalem».* Cf. P. KRENDL, «Ein neuer Brief», cit., p. 19.

279 J. F. BÖHMER (ed.), op. cit., vol. 4, p. 827 (n.º 20451). Cf. E. STOLS, «A Repercussão das Viagens e das Conquistas Portuguesas nas Índias Orientais na Vida Cultural da Flandres no Século XVI», in Joaquim Romero Magalhães/ Jorge Manuel Flores (coord.), *Vasco da Gama. Homens, Viagens e Culturas. Actas do Congresso Internacional*, vol. 2, Lisboa, 2001, p. 15; Klaus A. VOGEL, «Amerigo Vespucci und die Humanisten in Wien», in Stephan Füssel (ed.), *Pirckheimer-Jahrbuch 1992*, vol. 7, Nürnberg, 1992, pp. 63–64.

verdadeiramente inimagináveis acerca dos assuntos no ultramar, desconhecidos por parte dos autores antigos. Collauer refere ter visto uma carta marítima que representava o caminho para o polo sul («*cartam navegandi ad polum antarcticum*»[280]) e que Matthäus Lang havia feito um esboço do referido mapa. Desta forma, Celtis poderia observar este documento quando visitasse a corte imperial. Collauer salienta que viu e ouviu tanta coisa em Antuérpia que não conseguiria escrever sobre tudo. Reporta, ainda, que foi descoberto um novo continente («*alius orbis repertus est*»[281]). Aconselha o humanista a viajar rapidamente para Antuérpia de modo a poder falar com aqueles que a tudo assistiram.

Notícias como estas, recolhidos pelos conselheiros de Maximiliano, levaram o imperador ocupar-se cada vez mais activamente com o país de sua mãe. Em 1505, chegou às suas mãos uma genealogia de todos os reis e príncipes da Península Ibérica, enviada por Valentim Fernandes.[282] Este documento corrobora a ideia de que Maximiliano nunca perdera de vista a sua ambição em relação ao trono de Portugal. De acordo com Hermann Wiesflecker, o habsburgo considerava Portugal seu património natural.[283] Desta forma, explicam-se também as inúmeras referências que Maximiliano teceu ao império português nas suas obras autobiográficas e de glorificação, nomeadamente no *Weißkunig*, no *Triumphzug* e na *Ehrenpforte*.[284] Todas estas obras espelham a origem portuguesa do imperador, bem como as suas ambições político-dinásticas. Só na primeira parte do *Weißkunig* é retratado em doze capítulos o casamento dos seus pais. No *Triumphzug* não faltam os brasões da sua mãe, de D. João II, de Portugal e do «reino das 1.500 ilhas». Além disso, pode também observar-se um elefante e indígenas de África, Índia e do mundo novo que acompanham o pomposo desfile do «Cortejo Triunfal». O brasão do «reino das 1.500 ilhas» encontra-se também na *Ehrenpforte* entre os brasões da Casa Imperial, tal como os do «Algarve» e das «ilhas indianas do mar oceano». Este último brasão inclui ainda os símbolos dos trópicos e um rinoceronte que faz lembrar a célebre xilogravura de Albrecht Dürer. No *Wappenpuech*, uma obra heráldica de 1507, Maximiliano entende-se como herdeiro dos designados «sete reinos cristãos», entre eles Portugal e Castela. Esta pretensão incluía, consequentemente, também os impérios coloniais daqueles reinos. As ambições universais de Maximiliano foram

280 J. F. BÖHMER (ed.), op. cit., vol. 4, p. 827 (n.º 20451).
281 *Ibidem*.
282 Vd. *supra*, cap. 4.2.
283 H. WIESFLECKER, *Kaiser Maximilian*, cit., vol. 1, p. 395.
284 Cf. P. KRENDL, «O Imperador Maximiliano», cit., pp. 97–98; H. WIESFLECKER, *Kaiser Maximilian*, cit., vol. 5, pp. 448–453; A. KOHLER, «Maximilian I.», cit., pp. 1–7; H. KLEINSCHMIDT, «Das Ostasienbild Maximilians I.», cit., pp. 154–166.

evidenciadas logo em 1505. Quando os agentes comerciais alemães partiram para a Ásia, a bordo da armada de D. Francisco de Almeida, levaram consigo cartas do imperador com a intenção de saudar oficialmente os «reis indianos».[285] O habsburgo decerto sabia que não dispunha de meios para dominar, de facto, as possessões ultramarinas dos reinos ibéricos, entendendo-se, contudo, como uma espécie de autoridade superior.[286] Esta ideia imperial de Maximiliano correspondia à sua visão sobre os direitos e funções de um sacro imperador romano-germânico, sucessor de Carlos Magno, a quem idolatrava.[287] Neste contexto, é de notar que a maioria das produções literárias acima mencionadas surgiu, como meio de propaganda, em redor da pretendida ida de Maximiliano a Roma que, no entanto, não se concretizou. Em vez disso, Maximiliano foi, em Fevereiro de 1508, proclamado «eleito imperador romano» na catedral de Trento. No mesmo ano, foi ainda cunhada uma moeda comemorativa que continha no verso o brasão de Portugal.[288]

Notícias sobre a Expansão Portuguesa e a nova imagem do mundo circulavam entre os eruditos e artistas ligados à corte imperial. Ilustres protagonistas do Renascimento, como Albrecht Dürer, projectaram, em diferentes ocasiões, as novidades vindas do além-mar nas suas manifestações artísticas.[289] De Dürer existe, por exemplo, um desenho de um ameríndio brasileiro no *Livro de Horas* de Maximiliano de 1515, onde se encontra também o bem conhecido motivo do rinoceronte.[290] Já em 1508, Hans Burgkmair[291], outro famoso artista da época, havia ilustrado o já referenciado relato de Balthasar Sprenger.[292] A denominada *Merfart* é acompanhada por várias estampas que transmitem ao leitor uma

285 E. KÖNIG (ed.), op. cit., p. 50. Cf. H. WIESFLECKER, *Kaiser Maximilian*, cit., vol. 3, p. 219; H. LUTZ, op. cit., pp. 58–59.

286 Cf. H. KLEINSCHMIDT, «Das Ostasienbild Maximilians I.», cit., pp. 166–170; G. M. METZIG, «Maximilian I. (1486–1519)», cit., p. 38.

287 Cf. H. WIESFLECKER, «Maximilian I. Gesamtbild und Forschungsstand», in A. Kohler/ F. Edelmayer (eds.), *Hispania – Austria*, Wien/München, 1993, p. 22; *idem*, «Neue Beiträge», cit., p. 660.

288 Cf. Manfred HOLLEGGER, *Maximilian I. (1459–1519). Herrscher und Mensch einer Zeitenwende*, Stuttgart, 2005, p. 190.

289 Cf. M. dos S. LOPES, *Coisas maravilhosas e até agora nunca vistas. Para uma iconografia dos Descobrimentos*, Lisboa, 1998, *passim*; *idem*, «Os Descobrimentos Portugueses», cit., pp. 29–60.

290 Vd. *supra*, cap. 4.2.

291 Hans Burgkmair (o velho, 1473–1531) foi um reconhecido artista de Augsburgo e amigo de Conrad Peutinger. Cf. *idem*, «Os Descobrimentos Portugueses», cit., pp. 39–41.

292 Vd. *supra*, cap. 4.1.

imagem da população nativa de África e da Índia. Outras representações do exótico de Burgkmair como, por exemplo, os designados «povos de Calicut»[293] entraram posteriormente no *Triumphzug*.[294]

Desde cedo, Maximiliano promoveu a divulgação de obras geográficas e cosmográficas relacionadas com a Expansão Europeia, como é exemplo a *Cosmographiae Introductio* de Martin Waldseemüller e Matthias Ringmann, cuja primeira edição surgiu em 1507.[295] Trata-se de uma obra didáctica que visava fornecer os conhecimentos geográficos mais recentes. Tornou-se famosa porque nela foi utilizada, pela primeira vez, o termo «América» como designação para o continente recentemente descoberto. Os dois autores eram discípulos de Gregor Reisch, reitor da Universidade de Friburgo e confidente do imperador. Deste modo, não é de estranhar que a *Cosmographiae Introductio* tenha sido dedicada precisamente a Maximiliano. Neste contexto, é de realçar que, no entender do habsburgo, Florença, de onde era oriundo Américo Vespúcio, pertencia *de iure* ao Sacro Império Romano-Germânico.[296]

Além dos assuntos profanos referentes aos Descobrimentos, houve também alguns aspectos religiosos que ocupavam a mente do imperador. Devido à sua profunda religiosidade, Maximiliano tornou-se um adepto fervoroso da política expansionista de Portugal, louvando a missionação das populações indígenas pelos Portugueses. Na corte imperial falava-se euforicamente sobre as conquistas no ultramar, confiando no futuro domínio cristão em África e na Ásia.[297] Numa conversação teológica com o douto abade Johannes Trithemius, que teve lugar em 1515, foi abordada a questão da salvação dos povos recém-descobertos.[298] Chegou-se à conclusão que todos os indivíduos crentes e baptizados poderiam esperar a redenção. É algo curioso que em 1518 se constate, em Innsbruck, a presença de cinco monges indianos. Infelizmente, não se consegue apurar pormenores sobre os motivos que os trouxeram à residência de Maximiliano.[299]

293 Em relação a este termo, M. dos S. LOPES («Os Descobrimentos Portugueses», cit., p. 41) esclarece que «tudo o que é novidade, exótico, diferente seria de Calecute, designação esta que, por assim dizer, representaria as diferentes regiões, povos e objectos desconhecidos.»
294 Cf. H. WIESFLECKER, «Neue Beiträge», cit., pp. 659–660.
295 Cf. H. PIETSCHMANN, «Bemerkungen», cit., pp. 377–383.
296 *Idem*, «Deutsche und imperiale Interessen», cit., pp. 27–28.
297 Cf. H. WIESFLECKER, *Kaiser Maximilian*, cit., vol. 3, p. 219.
298 Cf. D. WUTTKE, *German Humanist Perspectives*, cit., p. 43; G. M. METZIG, «Maximilian I. (1486–1519)», cit., p. 26.
299 TLA, *Oberösterreichisches Kammer Raitbuch 1518*, Bd. 66, Fol. 195v. Fala-se no respectivo documento apenas de *«funnf ynndianischen munichen»*, aos quais foram dados, no dia 15 de Maio, por mercê quatro *Gulden*. Cf. P. KRENDL, «O Imperador Maximiliano», cit., p. 98.

Existem, como vimos, vários exemplos que atestam o especial interesse do imperador pelos resultados mais recentes dos Descobrimentos e o seu fascínio pelo exótico.[300] Esta atitude contrasta, de certa forma, com o espírito medieval que, durante séculos, lhe foi atribuído pelos historiadores, que viram em Maximiliano sobretudo uma personagem histórica ainda muito associada à tradição medieval. «O último cavaleiro», como Maximiliano era designado habitualmente por uma historiografia germânica mais antiga, esteve, de facto, muito virado para a Modernidade. Uma nova avaliação das biografias de Frederico III e Maximiliano I, à qual se assistiu nas últimas décadas, trouxe resultados muito diferentes em relação aos méritos destes imperadores. Frederico, durante séculos, foi conhecido como «*die Erzschlafmütze des Deutschen Reiches*», ou seja, «o dorminhoco-mor do Império Alemão»[301] pela sua aparente passividade na governação, mesmo em situações críticas. Para uma nova geração de historiadores, Frederico passou a ser considerado um político astuto que, não por acaso, permaneceu durante 53 anos como sacro imperador, muito devido à sua persistência, misturada com a capacidade de saber esperar antes de tomar decisões importantes. É um facto que foi no reinado de Frederico que se criaram as bases para a ascensão da sua dinastia. As aspirações políticas do habsburgo ficaram bem patentes na sua divisa, resumida nas cinco vogais, AEIOU (*Austriae Est Imperare Orbi Universo*).[302] Maximiliano, por sua vez, preparou o caminho da Casa de Habsburgo para que esta se tornasse uma potência europeia que, no decorrer do século XVI, lutaria pela hegemonia no Ocidente, manifestando-se como uma verdadeira potência global. Segundo Horst Pietschmann existem muitas indicações que sugerem que Maximiliano era até um soberano mais visionário e moderno que Carlos V.[303] E Harald Kleinschmidt acrescenta:

> *Maximilian was among the few rulers of his time who responded immediately to the rejection of the medieval world picture as laid down in mappaemundi and made serious efforts to employ his kin relations with Portugal and the Spanish kingdoms to the end of reconceptualising the Roman Empire in terms of a dynastically constituted overlordship over land and water on the globe at large.[304]*

300 Cf. H. KLEINSCHMIDT, *Ruling the Waves*, cit., *passim*; G. M. METZIG, «Maximilian I. (1486–1519)», cit., pp. 29–37.

301 A. HANREICH, «D. Leonor», cit., p. 46.

302 Port.: É destinado à Áustria dominar o mundo. Existem, no entanto, outras interpretações sobre o significado de AEIOU. Vd. Alfons LHOTSKY, «A.E.I.O.U. Die „Devise" Kaiser Friedrichs III», *MIÖG* 60 (1952), pp. 155–193; E. A. STRASEN/ A. GÂNDARA, op. cit., p. 73.

303 H. PIETSCHMANN, «Deutsche und imperiale Interessen», cit., p. 29.

304 H. KLEINSCHMIDT, «Das Ostasienbild Maximilians I.», cit., p. 81.

5.3 As relações político-dinásticas[305]

Na primeira década do século XVI, intensificaram-se, pouco a pouco, as ligações diplomáticas entre o imperador e D. Manuel I. Em meados de 1503, um emissário de Maximiliano, Jan von Ried, encontrava-se em Portugal.[306] Esta missão pode ter estado relacionada com as negociações que o imperador teve, no mesmo ano, com o sultão Bayezid II. Para enfraquecer a economia de Veneza, Maximiliano ofereceu-se, curiosamente, para ser intermediário entre o Império Otomano, seu inimigo ideológico, e a Coroa de Portugal no que respeita à aquisição de pimenta que os Portugueses importaram da Índia.[307] Desconhecem-se, porém, mais detalhes acerca destas negociações. Durante uma missão diplomática que ocorreu em 1504/05, Maximiliano transmitiu à diplomacia otomana a sua intenção de, futuramente, importar especiarias orientais não via Egipto e Veneza, mas pela Rota do Cabo através do «seu primo, rei de Portugal», uma vez que este lhe proporcionava «uma melhor compra e um melhor preço».[308] Em 1505, D. Manuel I enviou, por sua vez, Duarte Galvão à corte imperial para convidar Maximiliano a participar numa campanha militar contra os inimigos da cristandade, tendo como objectivo a reconquista da Terra Santa.[309] Embora este projecto não se tenha concretizado, as ideias religioso-ideológicas constituíram sempre um elemento de ligação entre os dois monarcas. Historiadores portugueses e austríacos salientam que ambos se entendiam como protectores da cristandade, que viam na luta contra os «infiéis» e na missionação destes a sua mais nobre tarefa.[310] João Paulo Oliveira e Costa sublinha que «foi a Índia

305 Sobre as relações diplomáticas e dinásticas entre D. Manuel I e Maximiliano I, cf. P. KRENDL, «Kaiser Maximilian I. und Portugal. Die dynastisch-politischen Beziehungen und einige der entdeckungs- und naturgeschichtlichen Denkmale und Zeugnisse», *Portugiesische Forschungen der Görresgesellschaft, Erste Reihe: Aufsätze zur portugiesischen Kulturgeschichte,* 17 (1981/82), pp. 165–189; J. POHLE, *Deutschland,* cit., pp. 241–254; G. M. METZIG, «Maximilian I. (1486–1519)», cit., pp. 16–21.
306 G. Frhr. v. PÖLNITZ, *Jakob Fugger,* cit., vol. 2, p. 126.
307 Cf. G. M. METZIG, «Maximilian I. (1486–1519)», cit., p. 19.
308 *Apud* Ralf C. MÜLLER, «Der umworbene „Erbfeind": Habsburgische Diplomatie an der Hohen Pforte vom Regierungsantritt Maximilians I. bis zum „langen Türkenkrieg" – ein Entwurf, in Marlene Kurz *et al.* (eds.), *Das Osmanische Reich und die Habsburgermonarchie,* Wien/München, 2005, p. 258: *«in besser kauf und wert».*
309 HHStA, *Reichsregisterbücher* X/1, Fol. 8v.-9v.; J. AUBIN, «Duarte Galvão», cit., pp. 51–52.
310 Cf. J. P. O. e COSTA, *Mare Nostrum,* cit., p. 157; P. KRENDL, «O Imperador Maximiliano», cit., pp. 98–100.

que fez D. Manuel I famoso, mas como sabemos era a Cruzada à Terra Santa que alimentava o sonho oriental do *Venturoso*»[311].

O relacionamento entre D. Manuel e Maximiliano I foi, na primeira década de Quinhentos, sobretudo influenciado pela complicada constelação dinástica na Península Ibérica. A morte do infante D. Miguel da Paz e a de Isabel *a Católica* em 1500 e 1504, respectivamente, criaram à Casa de Habsburgo grandes expectativas relativamente à sucessão em Castela e Aragão. Mas quando, em 1506, faleceu inesperadamente Filipe *o Belo*, a «herança espanhola» da dinastia esteve novamente em risco. Por outro lado, aumentaram as ambições da Casa de Avis. No entanto, foi Fernando de Aragão quem se apoderou da regência em Castela contra as pretensões de D. Manuel I. Em 1507, o rei português enviou uma embaixada para a Alemanha que encontrou Maximiliano na Dieta Imperial de Constança.[312] D. Manuel tentou reforçar os laços dinásticos com a Casa da Áustria, preparando a longo prazo o casamento da sua filha, D. Isabel, com o príncipe-herdeiro da Coroa «espanhola», Carlos, o futuro imperador Carlos V. O *Venturoso* solicitou também a mão da arquiduquesa D. Leonor de Áustria, com quem queria casar um dos seus filhos. Tomé Lopes[313] surgiu como intermediário na corte imperial entre 1509 e 1511.[314]

Simultaneamente aos desenvolvimentos dinásticos, Maximiliano seguiu, como já foi referenciado, com muita atenção a política expansionista de Portugal. Já em 1507 tinham chegado ao imperador as mesmas notícias que D. Manuel havia enviado ao papa Júlio II referentes aos novos sucessos conseguidos pelas

311 J. P. O. e COSTA, «A fundação», cit., p. 47.
312 Cf. P. KRENDL, «Kaiser Maximilian», cit., p. 181.
313 Tomé Lopes foi o primeiro feitor português a residir definitivamente em Antuérpia. Durante o período da sua liderança, entre 1498 e 1505, estabeleceram-se os primeiros contactos entre a Coroa portuguesa e os mercadores-banqueiros alemães em Brabante. Após a sua substituição como feitor, foi várias vezes encarregado de missões diplomáticas no Sacro Império (vd. *infra*). De 1512 a 1514, ocupou um alto cargo na Casa da Índia. Existem diversas cartas escritas pelo próprio Tomé Lopes que documentam as intensas ligações da Coroa com as casas comerciais da Alta Alemanha (cf. ANTT, *CC*, I-4-63, I-12-77 e I-12-108). Sobre Tomé Lopes e as suas relações com o Sacro Império, vd. A. B. FREIRE, «Maria Brandoa, a do Crisfal. Cap. II», cit., pp. 377–380; *idem*, *Notícias*, cit., pp. 88–91; A. A. M. de ALMEIDA, «Lopes, Tomé», in *DHDP*, vol. 2 (1994), pp. 624–625.
314 Cf. A. B. FREIRE, *Notícias*, cit., p. 89; A. A. M. de ALMEIDA, *Capitais e Capitalistas*, cit., p. 30.

armadas portuguesas no Oceano Índico.[315] Em 1510 Maximiliano recebeu, através dos seus agentes em Roma, notícias sobre a situação política na Ásia. Falava-se da tomada de Meca e da destruição de Calicut pelos Portugueses.[316] O habsburgo apressou-se a transmitir as novas à sua filha Margarida que, três anos antes, tinha assumido a regência nos Países Baixos. Seguidamente, Maximiliano dirigiu uma carta pessoal a D. Manuel.[317] Felicitou o primo pelos triunfos «contra os inimigos da fé, cuja frota foi afundada, a devastação de Calicut e o posterior ingresso no Mar Vermelho»[318]. Pediu ainda informações detalhadas sobre navegação, descobrimentos e comércio no além-mar.

No início do século XVI, a política externa de Portugal estava virada, em primeiro lugar, para os assuntos no ultramar, no sentido da consolidação e do reforço das posições portuguesas em África e na Ásia. Por outro lado, a monarquia portuguesa manteve-se fora das Guerras de Itália, conflito que ocupava, nesta altura, praticamente todas as potências ocidentais. Quando se formou, em Outubro de 1511, a (Segunda) Liga Santa[319] contra a França, também D. Manuel foi solicitado para se juntar a esta aliança.[320] O *Venturoso* recusou-se, porém, a participar directamente nesta guerra europeia. Defendeu a neutralidade de Portugal com o argumento que o «aborrecia do coração o ver guerrear christãos contra christãos; que seu propósito era acabar com os Sarracenos»[321]. No entanto, o rei português entrou neste conflito por via diplomática, surgindo em diversos

315 ÖNB, Cod. 3222, Fol. 1–5v. («*Emanuel, rex Portugalliae, Epistola ad papam Juliam II, quam idem papa divo Maximiliano Caesari transmisit*», Abrantes, 25.9.1507). Vd. também: ÖNB, Cod. 3275, Fol. 38v.-41.
316 Cf. A. B. FREIRE, *Notícias*, cit., doc. XXII, pp. 165–166.
317 Cf. Rolf NAGEL, «Ein Brief König Manuels I. an Kaiser Maximilian I.», *Portugiesische Forschungen der Görresgesellschaft, Erste Reihe: Aufsätze zur portugiesischen Kulturgeschichte*, 11 (1971), pp. 204–205. Já antes, em Março de 1510, Maximiliano tinha dirigido uma outra carta a D. Manuel. Vd. BA, 51-VI-25, fls. 159–159v. (Augsburgo, 24.3.1510).
318 R. NAGEL, art. cit., p. 204: «*contra hostes fidei, quod classis sua funditus deleverit Colochut et postea ingressa mare Rubrum*».
319 A Primeira Liga Santa foi formada em Março de 1495 por várias potências europeias para combater a política expansionista de França na Península Itálica. Como a aliança não conseguiu repelir os invasores da Itália, formou-se, em Outubro de 1511, a Segunda Liga Santa com o intuito de expulsar os Franceses de Milão.
320 Cf. Damião de GÓIS, *Crónica do Felicíssimo Rei D. Manuel*, dir. por J. M. Teixeira de Carvalho e David Lopes, vol. 3, Coimbra, 1926 [¹1566], pp. 87–89; V. de SANTARÉM, op. cit., vol. 3, p. 177.
321 V. de SANTARÉM, op. cit., vol. 3, p. 183.

acordos e tratados estabelecidos[322], o que aconteceu, por exemplo, em Janeiro de 1512, quando garantiu o contrato de tréguas entre Maximiliano I e Veneza.[323] O rei português esteve também, em Novembro do mesmo ano, entre os signatários que certificaram a aliança entre o imperador e o papa Júlio II.[324] Na segunda década de Quinhentos, intensificaram-se as relações diplomáticas entre Portugal e a Casa de Habsburgo. A partir de 1513, deslocavam-se regularmente enviados do imperador à corte portuguesa e, vice-versa, embaixadas de D. Manuel à corte imperial. Em 1513 e 1515 apareceu em Portugal o tesoureiro-mor de Maximiliano, Georg Hackenay, munido de consideráveis quantias de dinheiro.[325] A primeira vez que esteve em Portugal, Hackenay trouxe 1529 florins[326] e na segunda ocasião, dois anos depois, emprestou 1520 florins[327] do feitor dos Fugger em Lisboa. Entretanto, Maximiliano tinha enviado de Colónia para Lisboa uma outra embaixada que deveria entrar em contacto com D. Manuel I.[328] A comitiva imperial acompanhou uma frota comercial que, em Março de 1514, tinha partido dos Países Baixos.[329] Perto da costa da Galiza, o barco, no qual se encontravam os enviados de Maximiliano, sofreu um naufrágio, mas a tripulação conseguiu sobreviver, chegando, no mês seguinte, a Lisboa numa outra embarcação da frota. Também neste caso nada se sabe de concreto sobre o conteúdo da missão. É, no entanto, de supor que as embaixadas estivessem ligadas às negociações matrimoniais que, já há anos, faziam parte da política dinástica, quer de Maximiliano, quer de D. Manuel I. Em 1515, foi novamente Tomé Lopes que se deslocou à Alemanha para se encontrar com o imperador e alguns dos poderosos mercadores da Alta Alemanha.[330] No dia 23 de Maio desse ano, escreveu de Augsburgo para D. Manuel:

> Quando passei por esta cidade pera ir ao Emperador, os governadores della e asy os Foquares (*Fugger*), Hostetres (*Hochstetter*), Belzares (*Welser*) e todalas outras companhias

322 Cf. *ibidem*, pp. 179–185.
323 Cf. H. WIESFLECKER, *Kaiser Maximilian*, cit., vol. 4, p. 98.
324 Cf. *ibidem*, p. 111.
325 Cf. P. KRENDL, «Kaiser Maximilian», cit., p. 181.
326 *Ibidem*.
327 HHStA, *Reichsregisterbücher Z*, Fol. 46.
328 Cf. Jorge FONSECA (coord.), *Lisboa em 1514. O relato de Jan Taccoen van Zillebeke*, Vila Nova de Famalicão, 2014, pp. 116 e 124.
329 Cf. J. FONSECA, «Lisboa de D. Manuel I no relato de Jan Taccoen», in *idem* (coord.), op. cit., p. 91.
330 Cf. A. B. FREIRE, *Notícias*, cit., pp. 104–105.

e mercadores me fezeram muyta homra e me enviaram muytos presemtes; e assy o feze-
ram quamdo torney com ho Emperador.[331]

O conteúdo da carta de Tomé Lopes revela a dicotomia da sua missão: agiu como
agente comercial e, ao mesmo tempo, como delegado diplomático do *Venturoso*.
No centro das suas tarefas económicas estiveram negócios que incluíram, em
primeiro lugar, a venda de pimenta e a aquisição de cobre.[332] O enviado do rei
tencionava comprar entre 5.000 e 6.000 quintais de cobre, que seria o que a Coroa
de Portugal necessitava para equipar a armada da Índia do ano seguinte. No en-
tanto, Jacob Fugger informou-lhe que tinha de falar primeiro com Maximiliano
I, dado que algumas minas de prata e de cobre, que os Fugger exploravam, per-
tenciam ao imperador. Nestas negociações participava também Jacob Villinger, o
tesoureiro-mor de Maximiliano, que Tomé Lopes conhecia já de outras ocasiões.
Jacob Villinger encontrou-se, mais tarde, de novo com o diplomata português,
oferecendo-lhe o seu apoio como mediador. Com a ajuda do tesoureiro imperial,
Tomé Lopes queria persuadir Jacob Fugger no sentido de este vir a comprar pelo
menos 20.000 quintais de pimenta por ano. Na conclusão da carta, o emissário
de D. Manuel faz referência ao encontro com o imperador, salientando que este
dedicava muito do seu tempo às notícias ligadas aos Descobrimentos Portugue-
ses, que tanta atenção despertavam na Alemanha:

Ho Emperador toma gram pasatempo em saber das cousas da India, e dos rex que sam
sujeitos a vosa alteza; e a por muy gram feito a guerra dAffriqua, assy no reyno de Fez,
como no de Marroquos, sobre que muyto me tem perguntado tudo. Hos senhores e
pouos nam ffalam em nē hūa cousa tanto, como em estas comquystas de vosa alteza.[333]

Em Agosto de 1515, Tomé Lopes escreveu mais uma vez a D. Manuel, fornecen-
do informações detalhadas sobre a política dinástica de Maximiliano, sobretudo
em relação às ligações da Casa da Áustria com a Hungria e a Boémia.[334] Realçou

331 ANTT, *CC*, I-17-126 *apud* A. B. FREIRE, *Notícias*, cit., p. 104.
332 Cf. H. KELLENBENZ, «Briefe über Pfeffer und Kupfer», in *Geschichte-Wirtschaft-
 Gesellschaft*, Berlin, 1974, pp. 207–210; Maria do Rosário Themudo BARATA, *Rui
 Fernandes de Almada: Diplomata português do século XVI*, Lisboa, 1971, p. 67 e
 passim.
333 ANTT, *CC*, I-17-126 *apud* A. B. FREIRE, *Notícias*, cit., p. 105.
334 ANTT, *gaveta* 20, 6, n.º 24 (Augsburgo, 10.8.1515). Cf. A. B. FREIRE, *Notícias*, cit.,
 p. 221. No dia 22 de Julho de 1515 celebraram-se em Viena dois casamentos, mais
 precisamente dos netos de Maximiliano, Fernando e Maria, com Ana e Luís, filhos
 de Vladislau II, rei da Boémia e da Hungria. Este enlace duplo revelou-se para os
 Habsburgos como mais uma aposta ganha no âmbito da sua política dinástica. Em
 consequência da morte do jovem rei Luís II na batalha de Mohács, em 1526, o seu

ainda que pretendia encontrar-se novamente com o imperador antes de regressar a Antuérpia.[335]

A correspondência trocada entre Maximiliano I e D. Manuel I, durante a segunda década de Quinhentos, mostra que as relações pessoais entre Maximiliano e os seus familiares portugueses se desenvolveram de forma amigável, tal como já tinha acontecido no reinado de D. João II. Sabemos, por exemplo, que o imperador oferecia relíquias à irmã de D. Manuel, D. Leonor.[336] Mesmo o facto de o papa Leão X, em 1514, ter oferecido a D. Manuel a Rosa de Ouro, também ambicionada por Maximiliano, não causou atrito entre os monarcas.[337] Pelo contrário, em 1516, o *Venturoso* foi introduzido na ilustre Ordem do Tosão de Ouro, entrando, deste modo, no círculo mais restrito da alta nobreza ligada à comunidade borgonhesa-habsburguesa. Além disso, D. Manuel desempenhou um papel central nos amplos planos cruzadísticos do imperador[338] que, precisamente nesta altura, ressuscitaram. O habsburgo planeou uma ampla ofensiva contra os inimigos ideológicos, com várias frentes no Norte de África e no Próximo Oriente. A sua concepção estratégica previa que dois exércitos avançassem pelo Sudeste da Europa em direcção a Constantinopla, além de uma grande frota,

cunhado, o futuro imperador Fernando I, tornou-se rei da Boémia e da Hungria, alargando o império habsburguês a um vasto território no Este da Europa.
335 A embaixada de Tomé Lopes foi, poucos meses depois, destacada pelo próprio Maximiliano numa carta pessoal dirigida a D. Manuel (Innsbruck, 16.10.1515). Cf. ANTT, *gaveta* 3, 1, n.º 2; A. B. FREIRE, *Notícias*, cit., pp. 221–222.
336 BA, 51-VI-25, fl. 160v. (carta de Maximiliano I a D. Leonor, Breda, 8.4.1517). Cf. Nuno Vassalo e SILVA, «O Relicário que fez Mestre João», *Oceanos*, 8 (1991), pp. 110–113; P. KRENDL, «O Imperador Maximiliano», cit., p. 87; Gertrud RICHERT, «Königliche Frauen aus dem Hause Avis», *Portugiesische Forschungen der Görresgesellschaft, Erste Reihe: Aufsätze zur portugiesischen Kulturgeschichte*, 1 (1960), p. 147; G. M. METZIG, «Maximilian I. (1486–1519)», cit., pp. 18–19; *idem*, «Maximilian I. und das Königreich Portugal», in Johannes Helmrath/ Ursula Kocher/ Andrea Sieber (eds.), *Maximilians Welt. Kaiser Maximilian I. im Spannungsfeld zwischen Innovation und Tradition*, Göttingen, 2018, pp. 273–294.
337 Cf. P. LOPES, op. cit., p. 206. A Rosa de Ouro era atribuída pela Santa Sé para premiar um príncipe cristão que se havia destacado em relação à expansão da fé ou por outros actos devotos. D. Manuel I já havia recebido este prémio em 1506 pelo papa Júlio II.
338 BA, 51-VI-25, fl. 160 (carta de Maximiliano I a D. Manuel I, Linz, 18.1.1518). Cf. Georg WAGNER, «Der letzte Türkenkreuzzugsplan Kaiser Maximilians I. aus dem Jahre 1517», *MIÖG*, 77 (1969), pp. 314–353; M. HOLLEGGER, «„Damit das Kriegsgeschrei den Türken und anderen bösen Christen in den Ohren widerhalle.“ Maximilians I. Rom- und Kreuzzugspläne zwischen propagierter Bedrohung und unterschätzter Gefahr», in J. Helmrath/ U. Kocher/ A. Sieber (eds.), op. cit., pp. 191–208.

liderada pelo imperador, pelo rei de Espanha e por D. Manuel. Esta armada deveria atacar e conquistar a costa da África do Norte, libertar o Egipto e a Síria do sultão e juntar-se depois aos exércitos cristãos para reconquistar Constantinopla aos Otomanos. Os planos de Maximiliano cruzaram-se com as intenções de D. Manuel que, em 1517, também tinha em mente iniciar uma cruzada.[339] Numa carta, datada de 18 de Janeiro de 1518, Maximiliano transmitiu ao primo as suas ideias referentes a uma «expedição em conjunto e geral contra os Turcos»[340]. A concepção militar de Maximiliano era certamente algo exagerada. Contudo, dois meses depois, o rei português respondeu à carta do primo, encorajando-o a levar a cabo a operação prevista.[341] D. Manuel era, porém, o único monarca da comunidade cristã que correspondia aos apelos de cruzada de Maximiliano. Consequentemente, o amplo projecto foi gorado por falta de apoio.[342] Assim, o grande desejo do imperador, que morreu no ano seguinte, não se concretizou.

O que se realizou foram os projectos dinásticos, fruto das boas relações entre Maximiliano e D. Manuel e das actuais necessidades políticas. O projecto no qual D. Manuel trabalhou com mais zelo foi o casamento da sua filha, D. Isabel, com Carlos, príncipe herdeiro de Espanha e futuro imperador. As negociações matrimoniais intensificaram-se quando, em 1516, o neto de Maximiliano se tornou rei de Espanha, juntando as coroas de Castela, Aragão e Navarra. Deste modo, Portugueses e Habsburgos tornaram-se vizinhos directos na Península Ibérica. Ainda no mesmo ano, apareceu na corte de Maximiliano, na Flandres, Pero Correia.[343] O embaixador de D. Manuel deslocou-se depois, no inverno de 1516/17, à corte castelhana de Carlos I[344], enquanto Lourenço Lopes, alto funcionário real ligado à Feitoria de Antuérpia, se encontrou com Maximiliano em Mecheln (Malines).[345] Os resultados destas e posteriores negociações foram três casamentos reais entre as Casas de Avis e de Habsburgo, celebrados num espaço de apenas oito anos. O primeiro enlace realizou-se no ano de 1518 entre D. Manuel I e D. Leonor de

339 Cf. *I Diarii di Marino Sanuto*, tomo XXIV, Venezia, 1889, col. 371–372.

340 BA, 51-VI-25, fl. 160: «*comunis et generalis expeditionis suscipiendae contra thurcos*».

341 Cf. R. NAGEL, art. cit., pp. 203–204.

342 Cf. H. WIESFLECKER, *Kaiser Maximilian*, cit., vol. 5, p. 451; P. KRENDL, «Kaiser Maximilian», cit., p. 183.

343 Cf. D. de GÓIS, op. cit., vol. 4, pp. 1–2.

344 Cf. V. de SANTARÉM, op. cit., vol. 3, pp. 185–187.

345 Cf. A. B. FREIRE, *Notícias*, cit., pp. 114 e 227–228; M. do R. T. BARATA, «Portugal e a Europa dividida no século XVI», *Mare Liberum*, 10 (1995), p. 28.

Áustria.[346] A neta de Maximiliano havia sido, originalmente, destinada ao infante D. João.[347] No entanto, numa decisão completamente inesperada que surpreendeu toda a corte, D. Manuel resolveu casar ele próprio com a princesa habsburguesa. Após a morte da sua segunda mulher, D. Maria, em Março de 1517, o rei português enviara Álvaro da Costa à corte espanhola para preparar secretamente o enlace matrimonial com D. Leonor. Carlos I aceitou a nova proposta de D. Manuel, iniciando as negociações sobre o dote da arquiduquesa. Finalmente, no dia 24 de Novembro de 1518, celebraram se em Crato as núpsias entre D. Manuel e D. Leonor.

O terceiro casamento do *Venturoso* foi uma afronta que terá pesado imensamente no relacionamento entre o rei e o príncipe-herdeiro. De acordo com alguns cronistas, D. João nunca mais perdoou ao pai a humilhação sofrida, embora D. Manuel tenha afirmado, por múltiplas vezes, que apenas razões políticas tinham influenciado esta decisão.[348] Parece que D. João já antes se tinha aproximado do bloco oposicionista à política de D. Manuel, por exemplo na questão da cruzada planeada. Agora, em consequência do casamento de 1518, D. João colocou se cada vez mais ao lado dos adversários políticos do pai. Circularam até rumores de uma rebelião em Portugal.[349] D. Manuel ganhou, por sua vez, com a sua polémica decisão, um certo espaço de manobra para diminuir a crescente influência da oposição interna.[350]

Entretanto, Maximiliano havia adoecido, acabando por falecer em Wels no dia 12 de Janeiro de 1519. Em relação à sua sucessão no Sacro Império, tinha favorecido, nos últimos anos da sua vida, a candidatura habsburguesa do seu neto.[351] Também D. Manuel apoiava abertamente, como mostra uma carta dirigida ao colégio dos eleitores alemães[352], Carlos, rei de Espanha. Este foi eleito, em Junho de 1519, em Frankfurt e coroado, no ano seguinte, em Aachen. Desta forma, o novo imperador conseguiu impor-se contra as pretensões do rei francês Francisco I. Carlos V ganhou as eleições imperiais graças ao suporte financeiro

346 Cf. E. A. STRASEN/ A. GÂNDARA, op. cit., pp. 165–166; J. V. SERRÃO, *História de Portugal*, cit., vol. 3, pp. 26–27; P. D. BRAGA, «Leonor de Habsburgo, a terceira mulher de D. Manuel I», in *idem*, op. cit., pp. 97–114.

347 Vd. *supra*.

348 Cf. BA, 50-V-33, fls. 6–7 [(Manuscrito de) Frei Luís de Sousa, *Crónica de D. João III*, cap. 4]; D. de GÓIS, op. cit., vol. 4, pp. 72–74.

349 Cf. J. P. O. e COSTA *et al.* (coord.), *História da Expansão*, cit., p. 129.

350 Cf. Alexandra PELÚCIA, *Martim Afonso de Sousa e sua Linhagem. Trajectórias de uma Elite no Império de D. João III e de D. Sebastião*, Lisboa, 2009, p. 93.

351 Cf. H. WIESFLECKER, «Maximilian I. Gesamtbild», cit., p. 24.

352 Cf. BA, 51-VI-25, fls. 161v.-162 (Almeirim, 3.4. 1519).

da alta finança alemã, na qual se destacava, mais uma vez, Jacob Fugger que disponibilizou uma soma superior a meio milhão de florins.[353] No dia 13 de Dezembro de 1521, morreu também D. Manuel I. Apesar de todas as divergências e da tensão latente que nos últimos anos do seu reinado se fazia sentir na corte portuguesa, D. João, quando ascendeu ao trono de Portugal, deu continuação à política dinástica traçada pelo pai, sobretudo em relação às ligações com a Casa de Habsburgo. Desta forma realizou-se, após a morte de D. Manuel, mas preparado decisivamente por ele e Maximiliano, o casamento de D. João III[354] com D. Catarina da Áustria[355] e o de D. Isabel[356] com o sacro imperador Carlos V[357]. Particularmente este último enlace terá desempenhado um papel fundamental nos planos dinásticos de D. Manuel no fim do seu reinado. O *Venturoso* esperava fortalecer o poder de Portugal na Península Ibérica quando esse casamento se consumasse, uma vez que se podia prever que a sua filha assumisse a regência de Castela na ausência de Carlos V.[358] Era óbvio que estas ausências iam ser frequentes, face à dimensão do território habsburguês na Europa, à constante ameaça dos Otomanos nas fronteiras orientais do império e no Mediterrâneo e à recente problemática da Reforma. Numa adenda ao seu testamento, D. Manuel suplicou a D. João para levar este projecto matrimonial até ao fim: «Item muito rogo e encomendo ao dito Príncipe meu filho, que se tome grande e especial lembrança e cuidado de se acabar o cazamento da Infanta,

353 Os Welser contribuíram com cerca de 150.000 florins. Cf. M. HÄBERLEIN, «Fugger und Welser», cit., p. 228.
354 Sobre D. João III, cf. Ana Isabel BUESCU, *D. João III: 1502-1557*, 2.ª ed., Rio de Mouro, 2008; Roberto CARNEIRO/ Artur Teodoro de MATOS (eds.), *D. João III e o Império. Actas do Congresso Internacional comemorativo do seu nascimento*, Lisboa, 2004.
355 Cf. A. I. BUESCU, *Catarina de Áustria (1507-1578). Infanta de Tordesilhas, Rainha de Portugal*, Lisboa, 2007; J. V. SERRÃO, «Catarina de Áustria, D.», in *DHP*, vol. 2 (1985), pp. 24-25.
356 Cf. María del Carmen Mazarío COLETO, *Isabel de Portugal, emperatriz y reina de España*, Madrid, 1951; J. V. SERRÃO, «Isabel, Imperatriz D.», in *DHP*, vol. 3 (1985), p. 341.
357 Cf. A. Kohler, *Karl V. 1500-1558. Eine Biographie*, 3.ª ed., München, 2014; A. I. BUESCU, «Carlos V e o Portugal de Quinhentos. Apontamentos de história política», in *O Reino, as Ilhas e o Mar Oceano. Estudos em Homenagem a Artur Teodoro de Matos*, vol. 1, Lisboa/Ponta Delgada, 2007, pp. 115-133.
358 Cf. J. P. O. e COSTA, «Portugal e França no século XVI», in *O Reino, as Ilhas e o Mar Oceano. Estudos em Homenagem a Artur Teodoro de Matos*, vol. 2, Lisboa/Ponta Delgada, 2007, p. 430.

D. Izabel sua irmaa com o Emperador no qual elle sabe quanto tenho athe aqui trabalhado, e quanto o desejo»[359].

Em 1525/26 realizaram-se as tão desejadas uniões matrimoniais.[360] Desta forma, Carlos V e D. João III seguiram o rumo diplomático traçado por Maximiliano e D. Manuel, insistindo na política dinástica praticada pelos seus antecessores e continuando a denominada «política de boa vizinhança» entre as Casas de Habsburgo e de Avis.

359 *Apud* Vasco Graça MOURA, «Retratos de Isabel», *Oceanos*, 3 (1990), p. 35.
360 Sobre os casamentos de 1525/26, cf. BA, 46-IX-10, pp. 479–483; BA, 46-XI-12, fls. 1-3v.; BA, 50-V-22, fls. 300-301; BA, 50-V-33, fls. 62v.-63v.; A. B. FREIRE, «Ida da Imperatriz D. Isabel para Castela», *Boletim da Classe de Letras*, 13 (1918/19), pp. 561–657; J. V. SERRÃO, *História de Portugal*, cit., vol. 3, pp. 34–37; J. POHLE, *Deutschland*, cit., pp. 249–254.

6. A alta finança alemã e a Expansão Portuguesa

6.1 As trocas comerciais

As relações económicas luso-alemãs centraram-se, durante a Idade Média, quase exclusivamente nas ligações estabelecidas pelos mercadores da Liga Hanseática.[361] A partir dos anos 70 do século XIV existiram ligações marítimas directas e regulares entre a Hansa e Portugal.[362] A iniciativa veio das cidades da Ordem Teutónica, situadas na Prússia e na Livónia. De Riga, Reval[363] e Danzig[364] partiram, por volta de 1400, anualmente, navios em direcção a Lisboa para aí carregar sal, cortiça, vinho, fruta e azeite.[365] Os barcos da Hansa que aportaram na capital

361 A Liga Hanseática (ou Hansa) tem as suas raízes no século XII e foi, originalmente, uma espécie de corporação de mercadores, predominantemente da Baixa Alemanha, que se especializou no comércio externo e no *long-distance trade*. Em meados do século XIV, a Hansa transformou-se numa organização de mercadores e cidades com fins económicos e políticos. Na primeira metade do século XV pertenceram à Liga Hanseática aproximadamente 200 cidades, localizadas sobretudo nas costas do Mar do Norte e do Mar Báltico, mas também no interior do Sacro Império Romano--Germânico. Através de uma rede de entrepostos comerciais (*Kontore*) – destacam-se as feitorias estabelecidas em Londres, Bruges, Bergen e Novgorod – a Hansa tornou-se o maior intermediário de comércio na Europa Setentrional durante a Idade Média Tardia. Dominando o mundo económico no Norte da Europa, estendeu, ainda no século XIV, o seu comércio em direcção à costa ocidental de França e à Península Ibérica.

362 O estudo mais exaustivo sobre as relações luso-hanseáticas na Idade Média é a publicação da dissertação de doutoramento de A. H. de Oliveira MARQUES intitulada *Hansa e Portugal na Idade Média* que surgiu em 1959 (2.ª ed., Lisboa, 1993). Sobre as relações luso-hanseáticas na viragem da Idade Média para a Idade Moderna, vd. também: *idem*, «Navegação Prussiana para Portugal nos Princípios do Século XV», in *idem*, *Ensaios da História Medieval Portuguesa*, 2.ª ed., Lisboa, 1980, pp. 135–157; *idem*, «Die Beziehungen zwischen Portugal und Deutschland im Mittelalter und 16. Jahrhundert», *Portugiesische Forschungen der Görresgesellschaft, Erste Reihe: Aufsätze zur portugiesischen Kulturgeschichte*, 20 (1988–1992), pp. 115–131; *idem*, «Hansa, Relações com a», in *DHP*, vol. 3 (1985), pp. 187–188; Ingrid DURRER, *As relações económicas entre Portugal e a Liga Hanseática desde os últimos anos do século XIV até 1640*, Diss. de Licenciatura, Coimbra, 1953.

363 Hoje Tallinn, capital da Estónia.

364 Em polaco: Gdansk.

365 O sal português era de longe o produto comercial mais cobiçado pelos mercadores da Hansa. Por isso os barcos da Hansa, do tipo *Hulk* (urca), orientaram-se em primeiro lugar quase exclusivamente para os portos de Lisboa e de Setúbal para carregar esta

portuguesa, estavam carregados de produtos alimentares (cereais, farinha, peixe seco e salgado, cerveja), manufacturados (têxteis, couros, peles) e florestais (madeira, pez, alcatrão). Os cereais e a madeira para a construção naval foram, entre as mercadorias fornecidas pela Hansa, as mais desejadas.

Na viragem do século XV para o século XVI verifica-se uma profunda mudança nas relações comerciais entre Portugal e a Alemanha em consequência do desenvolvimento da Expansão Portuguesa. Trata-se de um período que marca um ponto de viragem no que se refere aos negócios luso-alemães, seja em termos de quantidade, seja em termos de qualidade. Enquanto até finais de Quatrocentos, o comércio luso-alemão se baseava na troca de mercadorias provenientes das respectivas produções nacionais, inicia-se, a partir daqui, uma nova fase com base na importação alemã de produtos exóticos, primeiro do açúcar atlântico e, a partir do início de Quinhentos, das riquezas do Espaço Índico em troca de metais preciosos. É de constatar também que esta nova fase das inter-relações é sustentada por outros protagonistas, nomeadamente pelos mercadores de Colónia e, ainda mais, pelas grandes casas comerciais de Nuremberga e de Augsburgo.[366] Colónia era a primeira cidade alemã que se destacava no tocante aos negócios com o açúcar português. Compras anuais desta mercadoria, efectuadas por comerciantes renanos, deixam-se documentar a partir de 1488.[367] Entre 1502 e 1513 foram transferidos, de Antuérpia para Colónia, pelo menos 113 carregamentos de açúcar.[368] Grande parte da mercadoria foi distribuída no Sacro Império através do eixo comercial Colónia-Frankfurt-Nuremberga. São de notar, nesta altura, as actividades de mercadores de Colónia no comércio de açúcar em Lisboa e na Madeira na primeira década de Quinhentos como, por exemplo de Johann Byse e de Jacob Groenenberg.[369]

mercadoria. Só raras vezes se deslocaram também aos portos do Algarve para aí ir buscar figos e outras frutas frescas e secas.

366 Sobre as casas comerciais da Alta Alemanha e os seus negócios com a Coroa portuguesa no início do século XVI, cf. J. POHLE, *Os mercadores-banqueiros alemães*, cit.; *idem, Deutschland*, cit., pp. 97–188; H. KELLENBENZ, «A estadia de dois "Ulrich Ehinger"", mercadores alemães, em Lisboa nos princípios do séc. XVI», *Bracara Augusta*, 16/17 (1964), pp. 171–176; *idem*, «Die fremden Kaufleute», cit., pp. 317–322; W. GROSSHAUPT, art. cit., pp. 359–380; Y. HENDRICH, *Valentim Fernandes*, cit., 169–191. Vd. também *infra*, cap. 4.1.

367 Cf. Gertrud Susanna GRAMULLA, *Handelsbeziehungen Kölner Kaufleute zwischen 1500 und 1650*, Köln/Wien, 1972, pp. 317–321.

368 *Ibidem*, p. 319.

369 *Ibidem*, pp. 324–329.

Também na Alta Alemanha o açúcar madeirense cedo alcançou fama. A empresa alemã que mais se destacou no comércio de açúcar foi a companhia dos Welser-Vöhlin que ergueu uma feitoria no Funchal.[370] Desconhece-se a data exacta da chegada da firma à Madeira. Lucas Rem menciona, no seu diário, actividades comerciais nesta ilha.[371]

Die zeit, ich in Portugal was, vom 8 May 1503 bis 27 Septb. 1508, underfong ich mich on mas gros und fil hendel, mit verkaufen kupfer, pley, Zinober, Kecksilber und allerlai, insonder Flemisch gwandt. Und an 3 Jar kam mir uus Niderlender, England, Brettuniu, Ostland fil schiff mit korn zuo verkaufen.

Ich begab mich gen Madera, Ilhas Dazors, Cavo Verde, Barbarien, armieren. In Portugal kauffet ich fast fil Specerey und tat gros kaufhändel mit dem king..[372]

[O tempo que estive em Portugal, de 8 de Maio de 1503 a 27 de Setembro de 1508, fiz uma série de abundantes e importantes negócios, a vender cobre, chumbo, vermelhão, mercúrio e variadas coisas, principalmente panos flamengos. E durante três anos vieram dos Países Baixos, Inglaterra, Bretanha e das terras de Este muitos barcos carregados de cereais para eu vender.

Desloquei-me à Madeira, às ilhas dos Açores e de Cabo Verde e à Berbéria para comerciar. Em Portugal comprei muita especiaria e efectuei grandes negócios com o rei.]

No ano de 1506, a colheita de açúcar madeirense alcançou com 200.000 arrobas um máximo absoluto[373] o que pode ter influenciado a decisão dos Welser em estabelecer um entreposto permanente no arquipélago.[374] Nas fontes surgem alguns nomes de agentes comerciais que representaram a companhia na Madeira a partir de 1507.[375] A sua feitoria deve ter existido pelo menos até 1514.[376] Em

370 Cf. M. HÄBERLEIN, «Atlantic Sugar», cit., pp. 47–71; *idem, Aufbruch,* cit., pp. 107–111; E. WILCZEK, art. cit.; Alberto VIEIRA, *O Comércio inter-insular nos Séculos XV e XVI: Madeira, Açores, Canárias (Alguns Elementos para o seu Estudo),* Coimbra, 1987.

371 B. GREIFF (ed.), op. cit., p. 9.

372 B. GREIFF (ed.), op. cit., p. 9.

373 Leonor Freire COSTA *et al., História económica de Portugal, 1143–2010,* Lisboa, 2011, p. 107.

374 Cf. J. POHLE, *Deutschland,* cit., p. 104.

375 O historiador Fernando Jasmins PEREIRA («O Açúcar Madeirense de 1500 a 1537. Produção e Preços», *Estudos Políticos e Sociais,* vol. 7 (1969), n.º 1, p. 128, nota 240) apurou «que Lucas Rem passou em 1507 procuração a João Rem, seu irmão, por esse tempo em Funchal». Trata-se aqui de Hans Rem que também se pode esconder por detrás da designação «João (de) A(u)gusta», que encontramos nos anos seguintes na ilha. Cf. A. VIEIRA, op. cit., p. 174.

376 P. GEFFCKEN/ M. HÄBERLEIN (eds.), op. cit., pp. 74–76. Cf. M. HÄBERLEIN, «Atlantic Sugar», cit., pp. 65–66. Segundo E. WILCZEK (art. cit., p. 110), vendeu-se, ainda em 1515, partes do inventário da feitoria.

Fevereiro de 1515, Leo Ravensburger, o último representante dos Welser no Funchal, recebeu ordem para vender o inventário do entreposto e enviar os proventos para a feitoria da companhia em Lisboa.[377] É incerto que o afastamento dos Welser da Madeira estivesse relacionado com a sua retirada definitiva das ilhas Canárias onde a firma esteve envolvida no comércio de açúcar até 1513.[378] Facto é, no entanto, que os negócios com açúcar madeirense se tornaram muito menos rentáveis em consequência de uma drástica diminuição da produção deste produto na segunda década de Quinhentos.[379]

Os Welser desempenharam um papel relevante na aquisição e distribuição de açúcar na Europa quinhentista.[380] Nesta altura, o açúcar tornou-se cada vez mais um produto de massa e é no território do Sacro Império Romano-Germânico, que o consumo deste acusa um crescimento notável. Segundo Donald J. Harreld,

Germans were significant consumers of the products being transported into from all over the world. Of all the products most clearly of Atlantic origin available in Antwerp during the sixteenth century, sugar was the most important. Germans controlled to a large degree the distribution of sugar throughout Europe and to a lesser extent the refining of sugar in Antwerp.[381]

Neste processo dinâmico destaca-se primeiro o açúcar das ilhas atlânticas portuguesas. Já no reinado de D. Manuel I, chegaram das ilhas de São Tomé, de Cabo Verde e da Madeira mais do que 150.000 arrobas e 6.000 caixas de açúcar à feitoria de Antuérpia.[382]

O cenário mudou novamente, de uma forma profunda, devido à abertura da Rota do Cabo para a Índia, que conduziu à chegada a Lisboa das cobiçadas especiarias asiáticas. Até ao início do século XVI as especiarias do Espaço Índico haviam chegado à Alemanha por Itália, em primeiro lugar via Veneza. Através

377 P. GEFFCKEN/ M. HÄBERLEIN (eds.), op. cit., p. 76.
378 Em 1513, os Welser venderam as plantações de açúcar, que possuíam nas ilhas Canárias, a dois mercadores de Colónia, Johann Byse e Jacob Groenenberg. Este «Jacobus de Monteverda» manteve também relações comerciais com a Madeira. Cf. G. S. GRAMULLA, op. cit., pp. 324–329; Renée DOEHARD, *Études Anversoises. Documents sur le commerce internacional à Anvers*, vol. 1, Paris, 1962, pp. 88 e 95.
379 Cf. J. EVERAERT, «Os barões», cit., p. 110.
380 M. HÄBERLEIN, «Atlantic Sugar», cit., pp. 64–66. O mesmo autor sublinha, porém, que os mercadores flamengos e italianos tiveram um papel muito mais importante no comércio internacional de açúcar do que os seus colegas alemães.
381 Donald J. HARRELD, «Atlantic Sugar and Antwerp's Trade with Germany in the Sixteenth Century», *Journal of Early Modern History*, vol. 7 (2003), p. 162.
382 J. A. GORIS, op. cit., p. 239.

do *fondaco dei Tedeschi*, os mercadores alemães adquiriram as cobiçadas mercadorias orientais, que abrangeram também seda e pedras preciosas. Quando os Portugueses trouxeram para a Europa especiarias em grandes quantidades[383], algumas firmas alemãs estabeleceram-se em Lisboa. Foi precisamente no início de Quinhentos que as grandes casas comerciais de Augsburgo e de Nuremberga resolveram enviar os seus agentes à capital portuguesa com o intuito de entrar em negociações directas com a Coroa de Portugal relativamente ao comércio ultramarino. Atraídos sobretudo pela pimenta indiana, várias empresas fundaram, a partir de 1503, as primeiras feitorias alemãs em Lisboa. D. Manuel I percebeu rapidamente que os mercadores-banqueiros alemães poderiam desempenhar, no âmbito da sua política de expansão, um papel fundamental como investidores e fornecedores de metais preciosos, pois dominaram, nesta altura, o mercado europeu do cobre e da prata. Estes dois metais eram indispensáveis para efectuar trocas comerciais no Ultramar. Consequentemente, D. Manuel I concedeu-lhes, entre 1503 e 1511, os maiores privilégios alguma vez outorgados a mercadores estrangeiros em Portugal, ao longo de todo o século XVI.[384] O denominado Privilégio dos Alemães evidencia o estatuto excepcional que as companhias alemãs possuíam em terras portuguesas. Em Lisboa efectuaram, nas primeiras duas décadas de Quinhentos, aquisições consideráveis de pimenta e de outras especiarias orientais.

Em 1505 e 1506, os Welser-Vöhlin, Fugger, Höchstetter e Gossembrot de Augsburgo, bem como os Imhoff e os Hirschvogel de Nuremberga participaram directamente na armação das frotas portuguesas que partiram para a Índia.[385] Estão documentados vários contratos volumosos entre as casas comerciais da Alta Alemanha e a Coroa portuguesa que se realizaram em Portugal e que incluíram pimenta e outras especiarias.[386] Encontramos em Lisboa, nas primeiras duas décadas do século XVI, além das firmas já mencionadas, também os Rehlinger, os Herwart e os Rem de Augsburgo, envolvidos em negócios com especiarias.

383 Estima-se que a importação de especiarias aumentou de vinte e tal mil quintais (entre 1503-06) para uma média anual de 37.500 quintais (entre 1513 e 1519), quase 30.000 quintais eram pimenta. Cf. Peter FELDBAUER, *Die Portugiesen in Asien 1498–1620*, Essen, Magnus, 2005, p. 146; M. HÄBERLEIN, «Asiatische Gewürze», cit., p. 43. Vd. também: Markus A. DENZEL (ed.), *Gewürze: Produktion, Handel und Konsum in der Frühen Neuzeit*, St. Katharinen, 1999.
384 Vd. *supra*, cap. 4.1.
385 «Cronica newer geschichten», cit., pp. 277–279; ÚKSAV, *Rkp.* fasc. 515/8, Fol. 179v. Cf. *supra*, cap. 4.
386 Vd. *infra*.

95

Existem duas fontes em língua alemã que documentam a presença de dois agentes comerciais alemães, logo no início do século XVI, a observar os mercados no ultramar português. A primeira, o denominado «manuscrito de Leutkirch»[387], contém uma descrição dos produtos que se comercializavam no Índico, principalmente na costa do Malabar, muitas vezes com indicação da origem, da qualidade e do preço. Quanto ao segundo documento, trata-se do capítulo sobre «Calicut (*Callachutt*)» no denominado *Triffasband*[388] que foi elaborado em 1514/15 por um membro da família dos Imhoff.[389] Este capítulo ocupa-se com as condições comerciais na Índia, baseando-se nas observações *in loco* de um mercador alemão em 1503.[390] As duas fontes apontam, de uma forma inequívoca, para o forte interesse dos mercadores-banqueiros de Nuremberga e de Augsburgo em especiarias orientais, sobretudo em pimenta.[391]

O autor do «manuscrito de Leutkirch»[392] especifica no fim do seu relato o valor da pimenta e das restantes mercadorias, inclusive as de troca, em vários sítios da costa do Malabar. Em relação à compra da pimenta, o autor esclarece que se podia adquirir esta especiaria apenas «sob a condição de que o pagamento

387 Uma edição do manuscrito em K. O. MÜLLER, op. cit., pp. 201-213. Uma trad. port. em M. EHRHARDT, *A Alemanha,* cit., pp. 75-91.

388 O *Triffasband* ou, mais precisamente, *Driffas von kauffmanschaft,* de 1514/15, contém uma descrição abundante acerca das mercadorias e costumes mercantis nas mais importantes praças comerciais do mundo no início do século XVI. Publicado em K. O. MÜLLER, op. cit., pp. 236-304. O termo antigo «triffas» corresponde à palavra port. tarifas, pelo que se poderia traduzir *Driffas von kauffmanschaft* como «tarifas de comércio».

389 Em conformidade com os resultados das investigações de Theodor Gustav WERNER («Repräsentanten der Augsburger Fugger und Nürnberger Imhoff als Urheber der wichtigsten Handschriften des Paumgartner-Archivs über Welthandelsbräuche im Spätmittelalter und am Beginn der Neuzeit», VSWG, vol. 52 (1965), pp. 26-29 e 34-35), a autoria do *Triffasband* pertence muito provavelmente a Andreas (ou Endres) Imhoff (1491-1579), uma das figuras mais marcantes entre os patrícios de Nuremberga quinhentistas.

390 K. O. MÜLLER, op. cit., pp. 259-260.

391 Sobre o consumo de pimenta na Europa no início da Idade Moderna, vd. Eberhard SCHMITT, «Europäischer Pfefferhandel und Pfefferkonsum im Ersten Kolonialzeitalter», in Markus A. Denzel (ed.), *Gewürze: Produktion, Handel und Konsum in der Frühen Neuzeit,* St. Katharinen, 1999, pp. 15-26.

392 Trata-se, presumivelmente, de Peter Holzschuher de Nuremberga, que acompanhou a armada de Afonso e Francisco de Albuquerque em 1503. Cf. J. POHLE, *Deutschland,* cit., pp. 199-204.

se fazia por metade ou, no mínimo, por um terço em cobre».[393] Pelas informações do mercador alemão, o cobre valia em Cochim 11 a 12 cruzados o quintal. No *Triffasband*, os dados transmitidos referem-se sobretudo ao mercado de Calicut em 1503.[394] No capítulo, intitulado «*Callachutt*», o relator clarifica primeiro que o peso que se utiliza neste local é conhecido por «*ferras*» (faraçola) e correspondia a um quinto de um quintal português, enquanto o bahar valia quatro quintais em Lisboa. A seguir, ocupa-se com os preços das especiarias, começando com a pimenta. Esta custava, em 1503, 9 fanões a faraçola, mas na terra de origem, «a 30 milhas de Calicut», apenas 6 fanões.[395] Anota que o bahar de macis custava em Calicut 12½ cruzados[396], enquanto em Malaca se podia adquirir esta especiaria por 2 cruzados. Menciona ainda o preço para o gengibre (2 fanões a faraçola), a canela (1 cruzado a faraçola) e o cravo (30 cruzados o bahar).

Com todas estas informações, as companhias alemãs dispuseram de dados muito úteis referentes ao comércio de especiaria que praticaram nos anos seguintes. Já em 1504, os Fugger e os Höchstetter compravam a maior parte das especiarias que chegavam, via Lisboa, ao mercado de Antuérpia.[397] Em Agosto do mesmo ano, Lucas Rem estabeleceu com D. Manuel I um contrato que permitia aos mercadores-banqueiros alemães adquirir especiarias directamente na Índia. Os três navios que armaram, juntamente com alguns mercadores italianos, trouxeram cerca de 13.800 quintais de especiarias para Portugal.[398] Nesta empresa de 1505/06, a pimenta esteve claramente no centro das atenções dos alemães. Este interesse não abrandou durante a década seguinte, embora a monopolização da pimenta levada a cabo por D. Manuel I tivesse dificultado, por alguns anos, imensamente, os negócios das companhias alemãs em Lisboa. Apesar de todos os problemas e riscos que o comércio das especiarias implicou, tratava-se de um negócio bastante lucrativo para as casas comerciais da Alta Alemanha. O consórcio que investiu na armada de D. Francisco de Almeida tirou, não obstante as querelas com o *Venturoso*, no mínimo, um lucro de 150%.[399] Por volta de 1507, os

393 K. O. MÜLLER, op. cit., p. 204: «*mit condicion, das die bezalung sey das halb tail in kupfer, oder auf das minst das drittail*».
394 *Ibidem*, pp. 259–260.
395 *Ibidem*, p. 259: «*Item der piper wechst 30 meil von Callachut*».
396 *Ibidem*.
397 Cf. G. Frhr. v. PÖLNITZ, *Jakob Fugger*, cit., vol. 2, p. 149.
398 Cf. H. KELLENBENZ, *Die Fugger*, cit., vol. 1, p. 51.
399 Cf. B. GREIFF (ed.), op. cit., p. 8; R. WALTER, «Nürnberg, Augsburg», cit., pp. 47–51.

Imhoff dispunham, em Lisboa, de 400 quintais de pimenta.[400] Lucas Rem afirmou que havia comprado na primeira década de Quinhentos, enquanto representava os Welser-Vöhlin em terras portuguesas, grandes quantidades de especiarias, porém, sem indicar valores concretos. Os seus sucessores adquiriram no curto espaço entre Agosto de 1509 e Janeiro de 1511 especiarias num valor superior a dez milhões de reais.[401] O feitor dos Fugger, Marx Zimmermann, gastou na Casa da Índia, no mesmo período, 9.750.000 reais.[402] A mesma companhia adquiriu em 1513 cerca de 73 quintais e três arrobas de pimenta, para além dos fornecimentos anuais a que tiveram direito pelo contrato estabelecido com a Coroa em 1512.[403] Em consequência disso, os Fugger – tal como os Imhoff – pertenciam ao consórcio dos contratadores que se abasteceu entre 1512 e 1516, anualmente, com 20.000 quintais de pimenta por um preço fixo de 22 cruzados por quintal.[404] Em 1516, a companhia dos Welser-Vöhlin investiu 7.000 cruzados em contratos referentes a pimenta.[405] Os rendimentos anuais das firmas alemãs dependiam muito dos resultados dos seus negócios com a Coroa portuguesa. Lucas Rem referiu que «em 1516 e 1517 tivemos muita sorte em Portugal e França, onde ganhámos nestes dois anos 30%».[406] Os «anos felizes» dos Welser em terras lusas reflectiram-se claramente no balanço final das contas dos anos de 1516/17, nos quais a companhia obteve uma margem de lucro acima dos 13%, ou seja, mais do que o dobro do rendimento anual habitual.[407]

Os negócios luso-alemães não se realizaram apenas em Lisboa. Os Países Baixos desempenharam um papel fundamental nas relações comerciais entre Portugal e a Alemanha, destacando-se, em primeiro lugar, Antuérpia. Nesta cidade, que era o tradicional entreposto dos mercadores de Colónia e do Sul da Alemanha, as grandes casas comerciais alemãs ergueram as suas feitorias.

400 GNM, *FA Imhoff*, Fasz. 37, Nr. 1a (carta de Paulus Imhoff para Peter Imhoff, Lisboa, 25.6.1507).

401 Pelas contas feitas por V. M. GODINHO (*Os Descobrimentos*, cit., vol. 3, p. 195), os irmãos Rem e Ulrich Ehinger («Rodrigo Alemam, feitor da Companhia») despenderam 10.727.720 reais.

402 Ibidem.

403 ANTT, *CC*, I-12-77. Cf. H. KELLENBENZ, «Briefe», cit., p. 208; R. DOEHARD, op. cit., vol. 3, p. 233.

404 ANTT, *Cartas Missivas*, maço 2, n.° 73; M. N. DIAS, *O Capitalismo*, cit., vol. 2, pp. 302–303.

405 Cf. P. GEFFCKEN/ M. HÄBERLEIN (eds.), *Rechnungsfragmente*, cit., p. XLIII.

406 B. GREIFF (ed.), op. cit., p. 31: «*Jar 1516, 1517, hett wir gros gluck In Portugal und Frankreich, gewannen dise 2 Jar – 30 pro C°.*»

407 Cf. R. EHRENBERG, *Das Zeitalter der Fugger*, cit., pp. 195–196.

A instalação destas empresas em Antuérpia coincidiu temporalmente com o processo de transferência da Feitoria de Flandres e com a chegada das primeiras armadas portuguesas, carregadas com especiarias orientais, à cidade do Escalda. Deste modo, Antuérpia tornou-se rapidamente o principal centro de distribuição de produtos vindos do espaço ultramarino português. Entre as mercadorias exóticas, a pimenta da Índia era, de longe, a mais importante.

Em Antuérpia entraram em contacto com a Coroa portuguesa, além dos mercadores-banqueiros alemães que se tinham fixado em Lisboa, outras empresas da Alta Alemanha.[408] A grande companhia alemã de Ravensburgo, cliente tradicional dos Venezianos nos negócios referentes às especiarias, manteve também relações comerciais com Portugal, principalmente, através da sucursal de Antuérpia.[409]

No eixo marítimo Lisboa-Antuérpia, realizavam-se praticamente todas as importações e exportações que tinham relevância no comércio luso-alemão desta época. Circulavam anualmente duas frotas portuguesas entre as duas metrópoles. A primeira chegava a Antuérpia entre Maio e Julho e a segunda nos últimos meses de cada ano. Estima-se que foram transportados, na segunda década do século XVI, entre 30 a 40 mil quintais de especiarias por ano.[410]

Com o comércio da pimenta a florescer, o comércio de metais alcançou também o apogeu, uma vez que Portugal necessitava de grandes quantidades de cobre e prata para o comércio afro-asiático. No reinado de D. Manuel I foram importados, por intermédio da feitoria de Antuérpia, anualmente, cerca de 10.000 quintais de cobre.[411] A maior parte deste metal era proveniente das

408 Como, por exemplo, os Haller de Nuremberga ou, a partir dos anos 20 do século XVI, as companhias dos Haug de Augsburgo e dos Tucher de Nuremberga.

409 Cf. Henri BRUNSCHWIG, *L'expansion allemande outre-mer du XVe siècle a nos jours*, Paris, 1957, p. 23.

410 Cf. A. A. M. de ALMEIDA, *Capitais e Capitalistas*, cit., p. 35. No sentido inverso, vinham para Portugal as mercadorias compradas em Antuérpia, sobretudo cereais e metais. Uma dimensão notável ganharam também as armas, que a Coroa portuguesa importava através da feitoria de Antuérpia. Segundo J. A. GORIS (op. cit., p. 241), chegaram a Portugal, entre 1495 e 1521, 2.047 *fusis*. Neste caso são de destacar os mercadores de Colónia que forneceram a maior parte das armas de fogo. Cf. G. S. GRAMULLA, op. cit., pp. 317–321; R. DOEHARD, op. cit., vol. 2, pp. 235–244 e *passim*.

411 V. M. GODINHO, *Os Descobrimentos*, cit., vol. 2, p. 11. De acordo com Carlo M. CIPOLLA (*Segel und Kanonen. Die europäische Expansion zur See*, Berlin, 1999, p. 39), Portugal importou, no reinado de D. Manuel I, mais do que 5.200 toneladas de cobre via Antuérpia.

minas que os Fugger exploravam na Hungria.[412] A poderosa firma de Augsburgo comercializou em Antuérpia, no período compreendido entre 1507 e 1526, cerca de metade do cobre das suas minas húngaras.[413]

Em relação às quantidades da prata que a Coroa portuguesa adquiriu, o historiador Philipp Robinson Rössner parte do princípio que, nas primeiras duas décadas do século XVI, praticamente toda a prata da Europa Central encontrou o caminho para o Oceano Índico via Lisboa.[414]

Para além de Lisboa e de Antuérpia, o comércio luso-alemão, à base de especiarias orientais em troca de metais, realizou-se também na Alta Alemanha. Neste contexto, é de realçar que altos funcionários da feitoria portuguesa de Antuérpia, mais precisamente Tomé Lopes e Rui Fernandes de Almada, se tivessem deslocado em 1515 e 1519, respectivamente, a Nuremberga e Augsburgo para negociar, com as grandes casas comerciais, contratos que envolviam principalmente cobre e pimenta.

A correspondência de Rui Fernandes com D. Manuel I mostra que havia, em finais da segunda década de Quinhentos, sintomas de estagnação em relação à venda da pimenta na Alemanha.[415] Nesta altura, Jacob Fugger recusou-se tenazmente a adquirir pimenta em troca de cobre. Já em 1515, o poderoso mercador–banqueiro tinha declarado a Tomé Lopes que queria reduzir as compras de pimenta de 30.000 para 15.000 quintais anuais. Nota-se em relação aos Fugger, nos anos seguintes, uma clara tendência para se retirarem deste ramo comercial. Isso foi ainda mais grave para o governo português, porque se tratava, no caso desta firma, do maior fornecedor europeu de cobre. No entanto, Rui Fernandes de Almada observou, em 1519/20, que existiam na Alta Alemanha vários mercadores individuais e companhias mais pequenas que se mostravam muito interessadas em comprar pimenta. D. Manuel I insistiu, porém, na conclusão de contratos com as grandes casas comerciais de Augsburgo para receber

412 Já em 1503 chegaram à cidade do Escalda 41 navios, vindos de Danzig, carregados com o cobre dos Fugger.

413 Cf. M. HÄBERLEIN, *Die Fugger*, cit., p. 55; P. FELDBAUER, op. cit., p. 155.

414 Philipp Robinson RÖSSNER, *Deflation – Devaluation – Rebellion. Geld im Zeitalter der Reformation*, Stuttgart, 2012, p. 263; Cf. E. WESTERMANN, «Oberdeutsche Metallhändler in Lissabon und in Antwerpen zwischen 1490 und 1520», *Montánna história*, 4 (2011), pp. 8–21; *idem*, «Die versunkenen Schätze der „Bom Jesus" von 1533. Die Bedeutung der Fracht des portugiesischen Indienseglers für die internationale Handelsgeschichte – Würdigung und Kritik», *VSWG*, 100 (2013), p. 471.

415 Vd. M. do R. T. BARATA, *Rui Fernandes*, cit., *passim*; H. KELLENBENZ, «Briefe», cit., pp. 211–227.

delas, em troca, os metais de que tanto necessitava. Enquanto os Fugger perderam sucessivamente o interesse pela pimenta, outras companhias, como os Welser, os Höchstetter e os Rem continuaram interessados na compra desta e de outras especiarias.

Em finais do reinado de Maximiliano I, o preço da pimenta que se vendeu no Sacro Império aumentou substancialmente. De 1516 a 1517, variava nos Países Baixos entre 19 e 22 dinheiros o quintal, subindo para 30 dinheiros em Novembro de 1519.[416] Em Frankfurt e Nuremberga estava, em Setembro de 1519, a 28 dinheiros, subindo, nos dois meses seguintes, para 32 dinheiros. O encarecimento das especiarias constituiu um tema veementemente discutido na Alemanha.[417] As grandes companhias foram publicamente acusadas de usura, resultante da criação de monopólios no que se referia à distribuição e venda da mercadoria no Sacro Império. Chegaram notícias de que algumas grandes empresas adquiriam as especiarias ao rei de Portugal a qualquer preço para poderem vendê-las posteriormente a um preço excessivo.[418] Tal feito levava não apenas à ruína dos pequenos comerciantes, mas também ao «desvio e desperdício de bom dinheiro e moeda por parte das grandes companhias, o que muito prejudicava o bem comum».[419] Como os preços continuaram a subir, o assunto foi discutido em diversas Dietas Imperiais (*Reichstage*). Houve grémios que se ocuparam particularmente com a questão da penalização dos infractores. No contexto do debate sobre os monopólios criados pelos mercadores-banqueiros alemães, entende-se melhor a postura de Jacob Fugger que recusou temporariamente qualquer compra de especiarias orientais. No Inverno de 1519/20, negou várias ofertas portuguesas relativamente à aquisição de pimenta, defendendo que não queria perder

416 Sobre a evolução dos preços das especiarias nos Países Baixos e na Alta Alemanha (1516–1531), vd. M. do R. T. BARATA, *Rui Fernandes*, cit., pp. 162–163.

417 Sobre o denominado *Monopolstreit*, cf. [Prof. Dr.] HECKER, «Ein Gutachten Conrad Peutingers in Sachen der Handelsgesellschaften. Ende 1522», *Zeitschrift des Historischen Vereins für Schwaben und Neuburg*, 2 (1875), pp. 188–216; Christine R. JOHNSON, *The German Discovery of the World. Renaissance Encounters with the Strange and Marvelous*, Charlottesville, 2008, pp. 123–179.

418 Novos estudos afirmam, porém, que os preços da pimenta pouco ou nada subiram tendo em consideração a inflação geral dos preços. Cf. Kevin H. O'ROURKE/ Jeffrey G. WILLIAMSON, «Did Vasco da Gama matter for European Markets?», *Economic History Review*, 62/3 (2009), pp. 655–684; M. HÄBERLEIN, *Aufbruch*, cit., pp. 96–99.

419 Trecho da acusação do fiscal imperial (1522) *apud* HECKER, art. cit., p. 197: «*Wie die grossen geselschafft gut gelt und müntz zu gemeins nutz grossem nachteil verfüren und verschwenden*».

nem a sua reputação nem a «sua fazenda».[420] Ao contrário dos Fugger, outras casas de Augsburgo houve que, nesta fase algo precária, continuaram activas no comércio das especiarias. Os Welser destacaram-se ainda nas próximas décadas enquanto compradores e distribuidores das especiarias portuguesas ao nível europeu.[421] Através dos eixos comerciais Colónia-Frankfurt-Nuremberga e Colónia-Frankfurt-Leipzig as riquezas orientais foram expedidas até Viena, Praga e Brno.[422] Não se sabe ao certo, se os Welser encerraram temporariamente a feitoria que possuíram em Lisboa, mas encontra-se provada a presença de um feitor da empresa na capital portuguesa ainda em 1521, cujo nome desconhecemos.[423] Nos livros de contas da firma menciona-se, ainda em 1525, os «nossos (empregados) em Lisboa».[424]

A partir de finais da segunda década de Quinhentos, algumas casas comerciais da Alta Alemanha mudaram os seus planos económicos, especializando-se no comércio de pedras preciosas, destacando-se os Hirschvogel de Nuremberga. O crescente interesse desta empresa por este sector económico contribuiu decisivamente para uma ocupação mais intensa com os respectivos mercados indianos. Para este efeito, os Hirschvogel enviaram, a partir de 1517, os seus agentes comerciais, Lazarus Nürnberger e Jörg Pock, à Ásia.[425] No topo da feitoria dos Hirschvogel em Lisboa encontrava-se, em 1517, Joachim Prunner, oriundo de Berlim. Prunner comprou sobretudo pedras preciosas em Portugal. Estas aquisições alcançaram, de acordo com uma observação do seu sucessor, Jörg Pock, um volume considerável.[426] Pock partiu para a Índia em 1520. Representou, pelo menos até 1523, os Hirschvogel e os Herwart de Augsburgo e permaneceu no subcontinente indiano até à sua morte em 1529.[427] O seu interesse mercantil

420 ANTT, CC, I-25–76.
421 Segundo K. HÄBLER (Die überseeischen Unternehmungen, cit., p. 35), os Welser compraram, em 1523, quase toda se não toda a pimenta que os Portugueses trouxeram da Índia. Cf. M. HÄBERLEIN, «Asiatische Gewürze», cit., pp. 54–61.
422 P. GEFFCKEN/ M. HÄBERLEIN (eds.), op. cit., pp. 95–96 e passim.
423 Cf. K. HÄBLER «Deutsche Pilgerfahrten nach Santiago de Compostella und das Reisetagebuch des Sebald Örtel (1521–1522)», Mitteilungen aus dem Germanischen Nationalmuseum, 1896, p. 73.
424 «(…) die vnsern zuo Lixbonna». Cf. P. GEFFCKEN/ M. HÄBERLEIN (eds.), op. cit., pp. 108, 111, 242, 245.
425 Cf. A. KROELL, art. cit.; H. KÖMMERLING-FITZLER, art. cit. Vd. também supra, cap. 4.
426 StadtAN, E 11/II, FA Behaim Nr. 582,11c (carta de Jörg Pock para Michael Behaim, Lisboa, 30.3.1519).
427 STADTARCHIV AUGSBURG [StadtAA], Rst, Reihe "Kaufmannschaft und Handel", Akten, Fasz. 4, Nr. 24/11.

residia, em primeiro lugar, nas pedras preciosas. Viajou para «*Narsingen*» ou Bisnaga, «onde é apreciada a pedra chamada diamante».[428] Pock mostrou-se muito impressionado pela riqueza deste reino hindu, no qual havia permanecido de Abril a Novembro de 1521. A sua capital, Vijayanâgara, era um dos mais importantes mercados em toda a Ásia para negócios referentes a pedras preciosas. A gerência da casa dos Hirschvogel confirmou posteriormente que «Jörg Pock tinha enviado da Índia imensas pedras».[429] A compra e a venda de pedras preciosas tornou-se, nos anos 20 do século XVI, o ramo comercial mais rentável da companhia.

São várias as razões que conduziram, por volta de 1520, à diminuição do comércio das empresas alemãs em terras portuguesas. Um factor que afectou o volume dos negócios efectuados em Lisboa tem a ver com as consequências da decisão de D. Manuel I de vender a pimenta e outras especiarias orientais quase exclusivamente em Antuérpia. A partir daí, já não era absolutamente necessário que as companhias alemãs mantivessem os seus feitores na cidade do Tejo para negociar contratos de especiarias. Deste modo, as suas feitorias lisboetas tornaram-se dispensáveis e as compras das especiarias efectuaram-se quase exclusivamente em Antuérpia. Além disso, é de notar que a venda de metais, por um lado, e de açúcar, por outro, sempre se tinha realizado principalmente na cidade brabantina. Antuérpia passou, no entanto, nos anos 20 do século XVI, por uma fase crítica devido à guerra habsburgo-francesa, que dificultou o comércio na região.[430].

Um factor cardeal que explica a redução dos negócios das companhias alemãs em Lisboa prende-se com a deslocação do comércio mundial para Sevilha. A cidade da Andaluzia tornou-se o porto principal na Península Ibérica para o comércio ultramarino. Em Março de 1520, o feitor dos Hirschvogel em Lisboa, Jörg Pock, tinha constatado que o comércio na capital portuguesa estava a «diminuir, enquanto se encontrava a subir em Sevilha».[431] Para aproveitar a conjuntura altamente positiva em Sevilha, muitas empresas de Augsburgo e de Nuremberga

428 StadtAN, E 11/II, *FA Behaim* Nr. 582,14 (carta de Jörg Pock para Michael Behaim, Cochim, 1.1.1522): «*Narsingen* (…), *do der stein genandt demandt gefelt*».
429 StadtAA, *Rst, Reihe "Kaufmannschaft und Handel", Akten*, Fasz. 4, Nr. 24/11 *apud* C. Schaper, *Die Hirschvogel und ihr Handelshaus*, cit., p. 279: «*etlich stayn do Jörg Pock aus yndia geschyckt*».
430 Cf. M. HÄBERLEIN, «Der Kopf in der Schlinge: Praktiken deutscher Kaufleute im Handel zwischen Sevilla und Antwerpen um 1540», in idem/ Christoph Jeggle (eds.), *Praktiken des Handels. Geschäfte und soziale Beziehungen europäischer Kaufleute in Mittelalter und früher Neuzeit*, Konstanz, UVK, 2010, p. 341.
431 StadtAN, E 11/II, *FA Behaim* Nr. 582,13 (Lisboa, 27.3.1520): «*ab Nimpt vnnd zuo Sebiliya zuo*».

enviaram os seus representantes à cidade do Guadalquivir com a intenção de se estabelecerem permanentemente no novo empório do comércio mundial. Assim, não é de estranhar que encontremos na Andaluzia, a partir da terceira década do século XVI, vários agentes comerciais da Alta Alemanha que anteriormente tinham trabalhado na capital portuguesa.[432] Foi precisamente nesta altura, que se iniciou a retirada de várias firmas alemãs de Lisboa. Em 1519, sabemos, através da correspondência de Rui Fernandes de Almada, que os Höchstetter já tinham encerrado a sua feitoria lisboeta.[433] Nos anos seguintes, outras empresas seguiram este exemplo. Por volta de 1523, no âmbito do já referido processo contra as grandes companhias alemãs acusadas de negócios fraudulentos, Conrad Peutinger comentou que todas as empresas alemãs, à excepção de uma, tinham retirado os seus feitores de Lisboa.[434] Esta afirmação, mesmo que talvez algo exagerada[435], manifesta claramente uma tendência que conduziu, no decorrer da terceira década de Quinhentos, à retirada de várias firmas de Augsburgo e de Nuremberga da cidade do Tejo. Ao que parece também os Welser e os Fugger se tinham afastado de Lisboa, mas apenas temporariamente, instalando-se, anos mais tarde, novamente na capital portuguesa. Entretanto, as duas maiores companhias de Augsburgo mantiveram-se sempre em contacto com Portugal por intermédio das suas feitorias de Antuérpia e de Sevilha.[436]

Enquanto os interesses das casas comerciais da Alta Alemanha nas trocas comerciais com a Coroa portuguesa perderam, em muitos casos, a sua continuidade ao longo do século XVI, os contactos económicos da Liga Hanseática com Portugal revelaram-se mais persistentes. É de constatar que estas relações já tinham uma longa tradição, baseando-se sobretudo na troca de mercadorias provenientes das respectivas produções nacionais, e não dependiam tanto dos produtos ultramarinos. Dado que o comércio entre a Hansa e Portugal não sofreu os altos e baixos da conjuntura no sensível mercado das especiarias

432 Cf. J. POHLE, *Deutschland*, cit., p. 256 e *passim*.

433 ANTT, *CC*, I-44-4; M. do R. T. BARATA, *Rui Fernandes*, cit., doc. XIX.

434 Cf. G. Frhr. v. PÖLNITZ, *Jakob Fugger*, cit., vol. 1, p. 507; W. GROSSHAUPT, art. cit., p. 380 (nota 141). Sobre Conrad Peutinger e Portugal, vd. M. dos S. LOPES, «Os Descobrimentos Portugueses», cit., pp. 30–34.

435 Havia por volta de 1522/23 no mínimo três companhias alemãs ainda estabelecidas em Lisboa, mais precisamente a dos Hirschvogel de Nuremberga, bem como a dos Herwart e a dos Rem de Augsburgo.

436 Sobre os negócios dos Fugger e dos Welser em Portugal e no ultramar ao longo do século XVI, vd. H. KELLENBENZ, *Die Fugger*, cit., vol. 1, *passim*; M. HÄBERLEIN, *Aufbruch*, cit., *passim*.

asiáticas, os negócios luso-hanseáticos mantiveram sempre uma relativa estabilidade, mesmo que nunca tivessem atingido a intensidade do comércio praticado entre D. Manuel I e as companhias da Alta Alemanha. Desta forma, as relações económicas entre a Hansa e Portugal transitaram do século XVI para o século XVII, assumindo grande importância no período filipino.[437]

6.2 Os mercadores da Alta Alemanha e a colónia alemã em Lisboa

Com a fixação das grandes casas comerciais da Alta Alemanha em Lisboa e a vinda dos seus agentes, a colónia alemã existente na capital portuguesa cresceu consideravelmente. A colónia era formada, no início do século XVI, principalmente por bombardeiros[438], artífices e mercadores. Os representantes das companhias

437 Relativamente às relações comerciais entre a Hansa e Portugal no séc. XVI, Hermann A. SCHUMACHER, «Bremen und die Portugiesischen Handels-Freibriefe der Deutschen», *Bremisches Jahrbuch*, 16 (1892), pp. 13–28; Harri MEIER, «Zur Geschichte der hansischen Spanien- und Portugalfahrt bis zu den spanisch-amerikanischen Unabhängigkeitskriegen», in *idem* (ed.), *Ibero-amerikanische Studien*, vol. 5, Hamburg, 1937, pp. 93–152; Pierre JEANNIN, «Die Rolle Lübecks in der hansischen Spanien- und Portugalfahrt des 16. Jahrhunderts», *Zeitschrift des Vereins für Lübeckische Geschichte und Altertumskunde*, 55 (1975), pp. 5–40; V. RAU, *A Exploração*, cit., pp. 115–121; A. H. de O. MARQUES, «Relações entre Portugal e a Alemanha no século XVI», in *idem*, *Portugal Quinhentista*, Lisboa, 1987, pp. 17–22.
438 Sobre os bombardeiros alemães em Portugal e no além-mar, vd. M. do R. T. BARATA, «A 1.ª viagem de Lopo Soares à Índia (1504/05). Um termo e um começo», in *Congresso internacional 'Bartolomeu Dias e a sua época'. Actas*, vol. 3, Porto, 1989, pp. 253–279; P. MALEKANDATHIL, op. cit., *passim*; Fernando Gomes PEDROSA, *Os Homens dos Descobrimentos e da Expansão Marítima: Pescadores, Marinheiros e Corsários*, Cascais, 2000, p. 116; Franz HALBARTSCHLAGER, «"Bombardeiros e comerciantes". Dois exemplos pela colaboração dos alemães na expansão portuguesa no ultramar durante a época de D. João III», in Roberto Carneiro/ Artur Teodoro de Matos (eds.), *D. João III e o Império. Actas do Congresso Internacional comemorativo do seu nascimento*, Lisboa, 2004, pp. 661–682; G. M. METZIG, «Kanonen im Wunderland. Deutsche Büchsenschützen im portugiesischen Weltreich (1415–1640)», *Militär und Gesellschaft*, 14/2 (2010), pp. 267–298; *idem*, «Guns in Paradise. German and Dutch Artillerymen in the Portuguese Empire (1415–1640)», *Anais de História de Além-Mar*, 12 (2011), pp. 61–87; Carla Alferes PINTO, «S. Bartolomeu, Afonso de Albuquerque e os bombardeiros alemães. Um episódio artístico em Cochim», in Alexandra Curvelo/ Madalena Simões (eds.), *Portugal und das Heilige Römische Reich (16.-18. Jahrhundert) – Portugal e o Sacro Império (séculos XVI-XVIII)*, Münster, 2011, pp. 263–280; Tiago Machado de CASTRO, *Bombardeiros na Índia: os homens e as artes da artilharia portuguesa (1498-1557)*, Diss. de mestrado, Lisboa, 2011, *passim*; *idem*, «Obrigação e vontade na procissão do Corpo de Deus: relação

alemãs organizaram-se em feitorias e, tal como os restantes membros da colónia, em confrarias. A maioria dos alemães residentes na capital portuguesa juntou-se à Confraria de S. Bartolomeu. O ponto de encontro para a vida espiritual desta corporação religiosa era a capela de S. Bartolomeu que se encontrava na igreja de S. Julião.

O núcleo da Confraria de S. Bartolomeu foi, segundo a tradição, uma capela que já existia no século XIII. Foi construída na margem do rio Tejo por um mercador da Hansa, Miguel Overstädt, a quem os Portugueses chamaram Sobrevila. A capela de S. Bartolomeu foi posteriormente destruída, mas reedificada dentro da igreja de S. Julião e alargada em 1425. No mesmo ano, D. João I certificou aos alemães estabelecidos em Lisboa o direito de enterrar nesta capela os seus conterrâneos falecidos.[439] Em 1495, D. João II concedeu ainda aos irmãos de S. Bartolomeu um hospital dedicado ao seu patrono, sendo neste que faleceu, doze anos depois, Martin Behaim.[440]

A maioria dos alemães residentes na capital portuguesa juntou-se à Confraria de S. Bartolomeu, que, por volta de 1500, era administrada pelos artilheiros germânicos, pelo que era conhecida como a «Confraria dos alemães bombardeiros».[441] A Confraria de S. Bartolomeu possuía habitações em Lisboa que podiam ser alugadas e servir de domicílio aos seus membros. Uma outra fonte de rendimento provinha do espólio dos membros falecidos, desde que não se deixassem apurar os respectivos herdeiros. Além disso, os irmãos instituíram um estatuto interno, confirmado por D. Manuel I em 1507, que previa a punição de infracções dos irmãos.[442] O valor das coimas variou entre 100 réis por palavras desonestas ou embriaguês e 1.000 réis no caso de incumprimento de uma sentença proferida. Agressões, como bofetadas, foram punidas com uma coima no valor de 150 réis, que subia para 300

entre ofícios civis e militares à luz de uma resposta régia à Câmara de Lisboa», *Cadernos do Arquivo Municipal*, 2.ª série, n.º 2 (2014), p. 48 [Disponível em http://arquivomunici pal.cm-lisboa.pt/fotos/editor2/Cadernos/2serie/2/tiagoc.pdf].

439 Cf. E. A. STRASEN/ A. GÂNDARA, op. cit., pp. 31–34; A. H. de O. MARQUES, *Hansa e Portugal*, cit., pp. 100–101; Gerhard SCHICKERT/ Thomas DENK, *Die Bartholomäus- -Brüderschaft der Deutschen in Lissabon. Entstehung und Wirken, vom späten Mittelalter bis zur Gegenwart / A Irmandade de São Bartolomeu dos Alemães em Lisboa. Origem e actividade, do final da Idade Média até à Actualidade*, Estoril, 2010, pp. 16–21. Em 1490, Hans Stromer, mercador de Nuremberga, foi sepultado na capela de S. Bartolomeu.

440 StadtAN, E 11/II, *FA Behaim*, Nr. 582,11a (carta de Jörg Pock para Michael Behaim, Lisboa, 25.3.1519, publicada por: C. T. de MURR, *Histoire*, cit., doc. VII; F. W. GHILLANY, *Geschichte*, cit., doc. XVIII).

441 A. H. de O. MARQUES, «Relações entre Portugal», cit., p. 23.

442 G. SCHICKERT/ T. DENK, op. cit., pp. 31–32.

réis no caso de lutas com espadas, punhais ou facas. Todas as rendas entravam na *Bartolomäus-Kasse*, uma tesouraria que era administrada por um condestável, dois mordomos e um escrivão, todos eles eleitos. Um documento datado de 23 de Julho de 1513 mostra que o condestável Hans Baer mediou também negócios entre mercadores do Sacro Império e a Coroa portuguesa.[443] Segundo Thomas Denk, a estrutura da Confraria de S. Bartolomeu era:

(...) muito avançada para a época, pois tem como base o controlo e a votação. Era formada por dois mordomos, portanto por dois directores, que assumiam o respectivo cargo por períodos de dois anos e administravam os bens da Irmandade, sendo obrigados a apresentar um relatório de contas. Os livros de contas eram confiados a um escrituário que recebia instruções exactas. Adicionalmente eram escolhidos anualmente dois irmãos para controlar a entrega do livro de contas e da arca.[444]

Nem todos os alemães que residiam em Lisboa, no início da Idade Moderna, se agruparam na confraria de S. Bartolomeu. Houve quem se tivesse associado à Irmandade de Santa Cruz e Santo André, com sede numa capela do Convento de S. Domingos, composta maioritariamente por Flamengos.[445]

Os mercadores da Alta Alemanha associaram-se primeiro à Confraria de S. Bartolomeu, tencionando depois construir uma capela própria.[446] Como o projecto não se concretizou, os mercadores das companhias de Augsburgo e de Nuremberga resolveram reunir-se na capela da Confraria de S. Sebastião para exercer o culto religioso. Outros preferiam rezar na Igreja de Nossa Senhora da Conceição.[447] Os feitores dos Hirschvogel, Ulrich Imhoff e Wolf Behaim, foram sepultados nesta igreja em 1507[448], enquanto Martin Behaim, que faleceu precisamente no mesmo ano, foi enterrado na igreja do acima referido convento da Ordem dominicana. – No início do século XVII, a Confraria de S. Bartolomeu e a Confraria de S. Sebastião juntaram-se para formar a Irmandade de S. Bartolomeu dos Alemães, que ainda hoje existe.[449]

443 R. DOEHARD, op. cit., vol. 3, pp. 232–233.
444 G. SCHICKERT/ T. DENK, op. cit., pp. 32–33.
445 Cf. A. B. FREIRE, «Maria Brandoa, a do Crisfal. Cap. II», cit., pp. 332–333; V. RI-BEIRO, op. cit., p. 19; A. H. de O. MARQUES, *Portugal na crise*, cit., p. 43; idem, «Relações entre Portugal», cit., p. 24; J. PAVIOT, «As relações económicas», cit., p. 31; E. STOLS, «Lisboa», cit., p. 55.
446 Cf. J. POHLE, *Deutschland*, cit., pp. 146–150.
447 StadtAN, E 11/II, *FA Behaim*, Nr. 582,11a.
448 StadtAN, E 11/II, *FA Behaim* Nr. 584.
449 Sobre a história da Irmandade de S. Bartolomeu dos Alemães, vd. G. SCHICKERT/ T. DENK, op. cit; J. D. HINSCH, «Die Bartholomäus-Brüderschaft der Deutschen

A partir de 1503, várias casas comerciais da Alta Alemanha abriram filiais na capital portuguesa. Na primeira década de Quinhentos instalaram-se os Welser, Fugger e Höchstetter de Augsburgo, bem como os Imhoff e os Hirschvogel de Nuremberga. Os Holzschuher foram, neste período, representados em Portugal e no Ultramar por diversos membros da família. No entanto, não se deixa provar que esta dinastia mercantil de Nuremberga se fixou permanentemente em terras lusas. O mesmo acontece nos casos dos Gossembrot e dos Paumgartner de Augsburgo. Certo é que, na década seguinte, os Rehlinger, os Herwart e os Rem resolveram manter um entreposto comercial no Tejo.[450]

A documentação disponível não nos permite apurar os locais exactos das feitorias alemãs em Lisboa, mas é credível que tenham sido fundadas na zona comercial tradicional da cidade, entre o Rossio e o Terreiro do Paço. Aí se encontravam as três principais ruas onde se realizava o comércio: a Rua Nova dos Mercadores, a Rua Nova d'El-Rey e a Rua Nova dos Ferros. Neste bairro mercantil, estrategicamente bem situado, perto da margem do Tejo e da Casa da Índia, costumavam instalar-se as nações estrangeiras dedicadas ao comércio.[451] No caso concreto dos Welser sabe-se que possuíam, na primeira década de Quinhentos, ainda uma outra casa fora da cidade, mais precisamente em Alvalade.[452] Lucas Rem menciona no seu diário que esta casa foi utilizada sobretudo em fases em que a peste grassava em Lisboa. O feitor alemão ficou visivelmente perturbado com os vários surtos da peste, que surgiram na capital portuguesa durante da sua estadia.

in Lissabon», *Hansische Geschichtsblätter*, 17 (1890), pp. 1–27; *Die Bartholomäus--Bruderschaft der Deutschen in Lissabon. Geschichte, Zweck und Ziele*, Lisboa, 1970; M. EHRHARDT, «Bartholomäus-Brüderschaft der Deutschen in Lissabon», in *Deutscher Verein in Lissabon*, Lisboa, 1996, pp. 47–59; Paul Wilhelm GENNRICH, *Evangelium und Deutschtum in Portugal. Geschichte der Deutschen Evangelischen Gemeinde in Lissabon*, Berlin/Leipzig, 1936, pp. 12–14; «Der evangelisch-lutherische Gottesdienst zu Lisboa», *Zeitschrift des Vereins für hamburgische Geschichte*, 4 (1858), pp. 289–295; E. A. STRASEN/ A. GÂNDARA, op. cit., pp. 31–38; Klaus MÖRSDORF, *A Irmandade de São Bartolomeu dos Alemães em Lisboa*, München/Lisboa, 1957/58.

450 Vd. *supra*, cap. 6.1.
451 Cf. Helder CARITA, *Lisboa manuelina e a formação de modelos urbanísticos da época moderna (1495–1521)*, Lisboa, 1999, *passim*; José Joaquim Gomes de BRITO, *Ruas de Lisboa. Notas para a história das vias públicas lisbonenses,* vol. 2, Lisboa, 1935, p. 192; Annemarie JORDAN GSCHWEND/ K. J. P. LOWE (eds.), *The Global City: On the Streets of Renaissance Lisbon*, London, 2015.
452 B. GREIFF (ed.), op. cit., p. 13: «*Um dz es zuo Lixbona noch starb, wolt ich nit in die stat, und rit in unsser haus Alavalada.*»

Gleich um disse zeit fong der sterbent an zuo Lixbona. Floch ich gen Cazilios, Almada, Lumiar, Sta Maria Deluz, Calvalada, an mer Ort, ainige heysser, da Ich die Nacht was, aber schier al tag in die Stat rit. Got behiet uns! Die pestilenz XImal im haus hett, mir fil einkaufer, megdt & & sturben. (…) Ob 4 Jar starb es on mas, fast on auffhoren.[453]

[Logo nesta altura instalou-se a morte em Lisboa. Fugi para Cacilhas, Almada, Lumiar, Santa Maria da Luz, Alvalade e outros locais, alguns mais quentes, onde fiquei à noite, mas quase todos os dias montei a cavalo para a cidade. Deus nos livre! Onze vezes tivemos a pestilência em casa. Morreram muitos dos meus compradores, criadas etc. (…) Durante quatro anos houve imensos mortos, quase sem parar.]

As visões desfavoráveis de Rem e de outros agentes comerciais alemães sobre a qualidade e as condições de vida no Sudoeste do continente europeu estiveram certamente marcadas por um clima a que não estavam habituados e, sobretudo, pelos frequentes surtos da peste, que afligiram a capital portuguesa gravemente.[454]

Rem relata, no seu *Tagebuch*, pormenores interessantes sobre as condições de comércio e da vida em Lisboa no início do séc. XVI. O feitor dos Welser queixou--se, múltiplas vezes, das práticas mercantis de D. Manuel I e seus funcionários.[455] A partir de 1506 os negócios com a Coroa portuguesa haviam-se complicado bastante, porque o rei tinha monopolizado o comércio de determinadas especiarias o que culminou na confiscação da pimenta dos mercadores-banqueiros alemães na Casa da Índia. Lucas Rem indignou-se sobre esta medida que lhe trouxe «um excesso de preocupações, trabalho supérfluo, grande repulsa»[456], conduzindo a «imensos, grandes e complicados processos jurídicos, em que batalhei durante três anos.»[457]

Tal como Lucas Rem houve outros representantes dos mercadores-banqueiros alemães que não se adaptaram muito bem à vida em Portugal e no ultramar. Lazarus Nürnberger, que viajou em 1517 ao serviço dos Hirschvogel à Ásia, ficou revoltado com a corrupção e as crueldades dos Portugueses na Índia e colocou--se, moralmente, ao lado dos Indianos. Jörg Pock, feitor dessa firma nuremberguesa em Lisboa, debruçou-se sobre a alegada tendência para a ostentação manifestada pelos seus anfitriões, estranhando alguns hábitos com os quais foi confrontado:

453 *Ibidem*, pp. 8–9.
454 Nas primeiras duas décadas de Quinhentos, a peste grassou várias vezes na região de Lisboa com consequências catastróficas, mais precisamente em 1505, 1507, 1510, 1514 e 1518/19. Cf. José MATTOSO (ed.), *História de Portugal*, vol. 3: *No Alvorecer da Modernidade (1480–1620)*, Lisboa, 1993, p. 216.
455 B. GREIFF (ed.), op. cit., p. 8.
456 *Ibidem*: «*on mas enxtig mie, überflisig arbait, gros widerwertikait*».
457 *Ibidem*: «*on mas fil grosse und schwere Recht, den Ich aus wartet ob 3 Jar*».

Vnn wist liber her, eß sein di hoffertigsten lewdt hie, so Irs finden mügt in der welt. Si reytten denn gantzen tag auffm mark vnnd hab 4 knecht nach in lauffen. Vnd wann si zuo haws reytten, so essen si fuer huenn vnnd geprattens ein reyttig mit saltz, doch groltzen si den gantzen tag auff (…). Ir findt vil portugaleser hier, di nie kain wein truncken haben. Vermein, eß sey di grost schandt, so einer thun kann; aber wann si in der kirch stann, so lest einer ein groltzer, daß sich di sewl mocht schutten; daß soll ein eer sein in disem landt.[458]

[E sabeis, caro senhor, estão aqui as pessoas mais nobres que podeis encontrar no mundo. Cavalgam o dia inteiro na praça e têm quatro criados que andam atrás deles. E quando voltam para casa comem um rabanete com sal, em vez de galinha e carne assada, depois arrotam o dia inteiro. (…) Encontreis cá muitos portugueses que nunca beberam vinho. Creem que seja a maior vergonha que alguém pode ter; mas quando estão na igreja, há quem arrote que até os pilares parecem querer abanar. Isso é considerado uma honra neste país.]

Houve, no entanto, outros comerciantes alemães que muito apreciaram a vida no Tejo, de tal forma, que os rumores de escândalo foram transmitidos até às sedes das companhias na Alta Alemanha. O caso mais flagrante é o de Calixtus Schüler, feitor dos Imhoff de Nuremberga, cuja vida privada ganhou contornos indecorosos.[459] As notícias que chegaram a Nuremberga por volta de 1511 foram tão preocupantes para os seus superiores que estes enviaram, na pessoa de Sebald Kneussel, uma espécie de agente especial para Lisboa, oficialmente, para apoiar Calixtus Schüler nos seus trabalhos, mas, de facto, para o espiar. Sebald Kneussel apurou detalhes ainda mais vergonhosos do que era temido em Nuremberga.[460] Descobriu que Schüler manteve relações amorosas com várias mulheres casadas e solteiras, inclusive uma freira de Santarém, relações das quais resultaram pelo menos cinco crianças. Uma das mulheres, uma certa Elena, dormiu sempre na feitoria dos Imhoff, provocando, por vezes, constrangimentos entre Schüler e os seus colaboradores, os quais este tratou com grande violência. Assim, deu duas vezes uma valente tareia ao jovem aprendiz, Michael Imhoff. Este ficou tão intimidado com os maus tratos que não teve coragem de informar os seus familiares em Nuremberga, dado temer represálias do seu superior em Lisboa. Houve outros incidentes: por exemplo, Schüler bateu tantas vezes num dos escravos negros que

458 StadtAN, E 11/II, *FA Behaim* Nr. 582,11b (carta de Jörg Pock para Michael Behaim, Lisboa, 25./30.3.1519).

459 Sobre o escândalo na feitoria dos Imhoff em Lisboa, vd. R. JAKOB, «Der Skandal um einen Nürnberger Imhoff-Faktor im Lissabon der Renaissance. Der Fall Calixtus Schüler und der Bericht Sebald Kneussels (1512)», *Jahrbuch für Fränkische Landesforschung*, 60 (2000), pp. 83–112.

460 GNM, *FA Imhoff*, Fasz. 28, Nr. 22 (1–3).

trabalhou na feitoria, «por muitas coisas sem importância, que este já se encontrava meio paralisado».[461] Schüler dedicou-se também ao jogo, em que participaram outros mercadores alemães e burgaleses e nos quais foram investidas, por vezes, consideráveis somas de dinheiro. Gostava de convidar alguns colegas para beber e conviver na feitoria dos Imhoff. Esta tinha-se tornado, segundo as informações recolhidas através de Michael Imhoff, uma autêntica «taberna e sala de jogos».[462] Portanto, Schüler violou gravemente vários pontos do compromisso que os feitores costumavam assinar antes de assumir o seu cargo no estrangeiro. Quando os Imhoff receberam as notícias de Kneussel, reagiram de imediato e ordenaram a substituição de Schüler por Kneussel no cargo de feitor.

Este episódio mostra bem a dimensão que as irregularidades dos agentes comerciais alemães podiam ganhar longe da pátria, bem como as dificuldades que os dirigentes tinham para controlar pontual e eficientemente os seus empregados. No caso de Calixtus Schüler, passaram-se anos até o escândalo ter sido descoberto.

Quando Sebald Kneussel se estabeleceu em Lisboa, a colónia dos mercadores alemães passou por uma fase muito complicada, repleta de conflitos internos.[463] Por detrás das discordâncias, que inquietaram a vida dentro da nação mercantil, estiveram várias razões. As inimizades começaram em 1511 com a chegada à cidade do Tejo de Hans von Schüren. Este foi enviado pelos Fugger para substituir Marx Zimmermann com cujo trabalho já não estavam satisfeitos. Zimmermann recusou-se primeiro a entregar a feitoria a Hans von Schüren e foi apoiado na sua disputa privada por Calixtus Schüler e outros colegas estabelecidos há mais anos na capital portuguesa. Jacob Fugger reagiu e colocou no topo da feitoria lisboeta, na pessoa de Jörg Herwart, um segundo responsável até à solução dos problemas com Zimmermann. No entanto, a situação na colónia alemã agravou-se quando Hans von Schüren travou o projeto de uma nova capela, que a maioria dos mercadores da Alta Alemanha queria construir, argumentando que as despesas que uma tal construção implicava, eram demasiado altas e não justificavam um tal esforço. Como reacção à sua frustração, os representantes dos Welser

461 Ibidem, Nº 22 (2): «(…) umb vil clein sach geschlagen, daß der halb lam ist».
462 Ibidem: «trinck vnd spil stuben».
463 Cf. K. HÄBLER, Die Geschichte, cit., pp. 25–28; H. KELLENBENZ, «Die Beziehungen Nürnbergs», cit., pp. 471–472; idem, Die Fugger, cit., vol. 1, pp. 51–53; H. KÖMMERLING-FITZLER, «Der Nürnberger Kaufmann», cit., p. 142; R. JAKOB, «Der Skandal», cit., passim; J. POHLE, Deutschland, cit., pp. 142–146; idem, «Lucas Rem e Sebald Kneussel: due agenti commerciali tedeschi a Lisbona all'inizio del secolo XVI e le loro testimonianze», Storia Economica, XVIII/2 (2015), pp. 315–329.

e dos Höchstetter, Gabriel Steudlin e Ulrich Ehinger, negaram-lhe o acesso às cartas de privilégios que D. Manuel I tinha outorgado aos mercadores alemães. Os respectivos documentos encontravam-se guardados numa arca, fechada com duas chaves, na feitoria dos Fugger, enquanto as chaves estavam, nesta altura, sob custódia de Steudlin e Ehinger. Como estes teimosamente se recusaram a entregar as chaves a Schüren, este resolveu a situação de uma forma pouco ortodoxa, abrindo a arca à força. A partir daí, instalou-se um conflito aberto na colónia alemã. Os representantes dos Fugger afastaram-se durante meses das reuniões periódicas dos alemães em Lisboa. O próprio Jacob Fugger dirigiu-se aos Imhoff para se queixar de Calixtus Schüler, que era, no seu entender, o principal culpado. Hans von Schüren recebeu ordens do seu superior para se dar bem com o feitor dos Hirschvogel, ignorar os outros colegas alemães e manter-se fora de qualquer tipo de discussão. A querela na colónia ainda não tinha acabado quando Sebald Kneussel, em meados de 1512, aí chegou. Kneussel, que simpatizou com o novo feitor dos Fugger, porque lhe pareceu um homem honesto, pronunciou-se preocupado com as divergências que haviam colocado a colónia alemã à beira duma divisão em várias facções. Avisou: «Tal facção não é nada boa, porque necessitamos uns dos outros em terras estrangeiras. As outras nações vão troçar de nós.»[464] Esta afirmação do agente dos Imhoff é apenas um exemplo, que mostra que apesar de todas as rivalidades comerciais que, naturalmente, existiram dentro da colónia alemã, os seus membros tinham a tendência de, longe da sua pátria, desejar mútuo apoio, união e concórdia.

Em contrapartida, observamos, em algumas situações, uma mútua desconfiança entre as firmas alemãs estabelecidas em Portugal. Um exemplo data de 1507, quando Lucas Rem estava incumbido de tratar dos processos jurídicos dos participantes alemães do referido consórcio que tinha investido na armada da Índia de 1505. Como o processo demorou muito, os Fugger e os Höchstetter enviaram os seus agentes à corte de D. Manuel I. O feitor dos Imhoff, Paulus Imhoff, queixou-se sobre estes actos isolados e individualistas, embora também ele tenha revelado algum cepticismo relativamente ao trabalho do seu colega:

Item so wyst, das lucas Rem, der fehli diener, am hoff ist, der gleychen der höstetter diener, auch marx zimmerman, der focker diener, vnd ein yeglicher allein zogen. Sagt, lucas sey von vnser aller wegen zogen, Etlich Rechnung mit dem kung machen von der schyff vnd kauffmannschaft wegen, so vnss der k[ung] allen schuldig ist, wie wol ich glaub vnd des gut

464 GNM, *FA Imhoff*, Fasz. 28, Nr. 22 (1): «*solich partei ist nit fast gut, der wir uns brauchen in fremden landen, wern andren nazionen dardurch zuo spot*».

wyssen hab, er am meysten dar zogen ist, Etlich partida mit dem kung zuo machen seyner
spezerei halben, so im aus india komen ist.[465]

[Sabeis que Lucas Rem, o feitor dos [Welser-]Vöhlin, se encontra na corte, e também
o feitor dos Höchstetter e Marx Zimmermann, feitor dos Fugger. E cada um deles foi
sozinho. Diz-se que Lucas se tinha dirigido para aí em nome de todos nós, para fazer
muitas contas com o rei por causa da expedição marítima e das mercadorias que o rei
a nós todos deve. No entanto, penso e sei bem que se virou para aí, em primeiro lugar,
para fechar com o rei vários negócios referentes à especiaria que chegou da Índia.]

Neste contexto, Marx Zimmermann, o feitor dos Fugger, foi até acusado de ter
agido, nos processos jurídicos com a Coroa portuguesa, apenas a favor dos seus
patrões e contra os interesses das outras companhias envolvidas.[466]

Em suma, não se pode negar que existiram rivalidades permanentes e mútua
desconfiança entre os comerciantes alemães fixados em terras portuguesas. Mas,
por outro lado, reparamos simultaneamente numa necessidade de harmonia desta
nação de mercadores, que menosprezou a falta de unidade dentro da sua colónia
em Lisboa, condenando facções e comportamentos não solidários. Desta forma,
rivalidade e cooperação apresentam-se como dois elementos típicos que, no início
do século XVI, caracterizam a imagem dos mercadores alemães em Portugal.[467]

Entre os artesãos e artífices alemães, estabelecidos em Lisboa por volta de
1500, destacam-se os tipógrafos, não em termos numéricos, mas pela qualidade
dos seus trabalhos. Para além do já referido Valentim Fernandes entraram em
Portugal nas pessoas de João Gherlinc, Nicolau da Saxónia, Hermão de Campos
e Jakob Cromberger diversos impressores oriundos do Sacro Império Romano-
-Germânico que se destacaram na História da tipografia portuguesa.[468] Apenas

465 GNM, *FA Imhoff*, Fasz. 37, Nr. 1a.
466 *Ibidem.*
467 J. POHLE, «Rivalidades e cooperação», cit., pp. 31–34.
468 Sobre os impressores alemães que trabalharam em Portugal por volta de 1500, vd.
 V. DESLANDES, op. cit., pp. 1–13; K. HÄBLER, *Deutsche Buchdrucker in Spanien
 und Portugal*, Mainz, 1900; António Joaquim ANSELMO, *Bibliografia das obras
 impressas em Portugal no século XVI*, Lisboa, 1926; E. A. STRASEN/ A. GÂNDARA,
 op. cit., pp. 111–123; Jorge PEIXOTO, «Alemães que trabalharam no livro em Por-
 tugal nos sécs. XV e XVI», *Gutenberg-Jahrbuch 1964*, pp. 120–127; A. ANSELMO,
 op. cit., pp. 100–205; J. J. A. DIAS, «Os primeiros impressores alemães em Portugal»,
 in *idem* (coord.), *No quinto centenário*, cit., pp. 15–27; *idem* (coord.), *No quinto
 centenário*, cit., passim; A. H. de O. MARQUES, «Alemães e impressores alemães no
 Portugal de finais do século XV», in J. J. Alves Dias (coord.), *No quinto centenário da
 "Vita Christi": os primeiros impressores alemães em Portugal*, Lisboa, 1995, pp. 11–14;
 M. EHRHARDT, «Frühe deutsche Drucker in Portugal», in A. H. de O. Marques/

no caso de João Gherlinc não se sabe se alguma vez trabalhou na capital portuguesa.[469] Nicolau da Saxónia imprimiu, em 1495, juntamente com Valentim Fernandes a famosa *Vita Christi*. Hermão de Campos residiu entre 1509 e 1518 em Portugal. Era «bombardeiro d'El-Rey» e imprimiu livros em Lisboa, Setúbal e Almeirim.[470] Da sua oficina lisboeta, surgiu, em 1509, o *Regimento do Estrolábio e do Quadrante*, também designado por *Regimento de Munique*[471], que representa, segundo Luís de Albuquerque, «o mais antigo opúsculo conhecido e impresso com regras náuticas».[472] Jakob Cromberger apareceu por volta de 1500 na Península Ibérica.[473] Em 1508, deslocou-se a convite de D. Manuel I à corte portuguesa, onde foi armado «Cavaleiro da Casa Real».[474] Provavelmente, o rei terá tentado convencer o impressor alemão para que este viesse a exercer futuramente a sua profissão em Portugal, o que, porém, não deve ter conseguido de imediato. Apenas no ano de 1521 se encontra documentada a estadia de Cromberger em Évora e Lisboa, participando na nova edição das *Ordenações Manuelinas*. Durante a sua última passagem por Portugal, morreu, em 1528, em Lisboa.

Um grupo de vulto dentro da colónia alemã de Lisboa, na viragem do século XV para o século XVI, era constituído pelos mercenários oriundos do Sacro

A. Opitz/ F. Clara (cds.), *Portugal – Alemanha – África: do imperialismo colonial ao imperialismo político. Actas do IV Encontro Luso-alemão*, Lisboa, 1996, pp. 25–30; Y. HENDRICH, op. cit., *passim*.

469 Sabemos que Gherlinc residiu em Braga a partir de 1492, onde terminou, em Dezembro de 1494, um dos primeiros incunábulos elaborados em Portugal, o denominado *Breviarium Bracharense*.

470 Tito de NORONHA, *A imprensa portuguesa durante o século XVI*, Porto, 1874, p. 12.

471 BSB, *Rar.* 204: *Regimento do estrolabio e do quadrante pera saber ha declinaçam e ho logar do soll em cada huũm dia e asy pera saber ha estrella do norte*.

472 L. de ALBUQUERQUE, «Regimento de Munique», in *DHDP*, vol. 2 (1994), p. 935. Cf. *idem, Os Guias Naúticos de Munique e Évora*, Lisboa, 1965; J. BENSAÚDE (ed.), *Regimento*, cit., *passim*.

473 Jacob Cromberger fundou em Sevilha uma oficina tipográfica que ganhou fama internacional. Cf. Enrique OTTE, «Jakob und Hans Cromberger und Lazarus Nürnberger, die Begründer des deutschen Amerikahandels», in *idem, Von Bankiers und Kaufleuten, Räten, Reedern und Piraten, Hintermännern und Strohmännern. Aufsätze zur atlantischen Expansion Spaniens*, Stuttgart, 2004, pp. 164–165; H. KELLENBENZ, «Die Beziehungen Nürnbergs», cit., p. 466; *idem/* R. WALTER (eds.), *Oberdeutsche Kaufleute in Sevilla und Cadiz (1525–1560). Eine Edition von Notariatsakten aus den dortigen Archiven*, Stuttgart, 2001, p. 19.

474 ANTT, *Chanc. de D. Manuel*, liv. 5, fl. 6v. (Carta régia, Santarém, 20.2.1508); V. DESLANDES, op. cit., pp. 12–13.

Império Romano-Germânico.[475] Tratava-se, em primeiro lugar, de espingardeiros e bombardeiros, que prestaram serviço à Coroa de Portugal. Para compensar a crónica falta de soldados, marinheiros e outros profissionais qualificados no ramo da navegação, o governo português estimulou o recrutamento de estrangeiros que se podiam integrar no projecto ambicioso da Expansão Portuguesa. 1489, foi constituída, a mando de D. João II, uma nómina de 35 artilheiros do mar, chefiada por um certo mestre Hans.[476] É de supor que alguns destes artilheiros eram alemães. O médico e humanista nuremberguês, Hieronymus Münzer, que em finais de Novembro de 1494 visitou a capital portuguesa confirmou que tinha contado, numa nau que se encontrava no rio Tejo, 30 bombardeiros alemães, cujo comandante, um tal Gregorius Piet, era muito estimado pelo rei.[477] Nas primeiras duas décadas de Quinhentos surgiram mais artilheiros alemães em Portugal.[478] Verifica-se um aumento considerável dos bombardeiros alemães registados na Chancelaria de D. Manuel I, sobretudo, nos anos de 1508 a 1512. Paulo Drumond Braga conseguiu apurar aproximadamente 30 nomes para este período. O número real deve ter sido bastante maior, mas apenas em alguns casos se consegue apurar seguramente a nacionalidade destes especialistas bélicos. O mesmo historiador afirma que um grande número destes artilheiros germânicos se deixa localizar nas fortalezas portuguesas de Goa, Cananor e Cochim.[479] Já nas armadas da Índia comandadas por Vasco da Gama[480], Pedro Álvares Cabral, Lopo Soares de Albergaria e Francisco de Almeida, encontraram-se vários artilheiros germânicos.[481] A bordo da frota de Lopo Soares, que partiu para a Índia em 1504 estiveram entre 15 a 20 bombardeiros alemães.[482] Para o ano de 1509, é documentado um corpo de 50 bombardeiros alemães e neerlandeses em Cochim.[483] Em 1514, D. Afonso de Albuquerque solicitou

475 Vd. *supra*.
476 ANTT, *Leitura Nova*, Livro 1 de Extras, fl. 187; J. M. da S. MARQUES, op. cit., vol. 3, pp. 357–358.
477 B. de VASCONCELOS, art. cit., p. 558.
478 P. D. BRAGA, «Bombardeiros alemães no Portugal de D. Manuel I», in *idem*, op. cit., pp. 237–246.
479 *Ibidem*, p. 240. Sobre os bombardeiros germânicos na Índia nas primeiras décadas do século XVI, vd. também G. SCHICKERT/ T. DENK, op. cit., pp. 42–67.
480 Em 1497–99 e em 1502/03.
481 P. MALEKANDATHIL, *The Germans*, cit., pp. 31–33; P. D. BRAGA, «Bombardeiros alemães», cit., p. 240; G. M. METZIG, «Kanonen», cit., pp. 280 e 285.
482 M. do R. T. BARATA,«A 1.ª viagem de Lopo Soares», cit., pp. 269 e *passim*.
483 ANTT, *CC*, II-19-184. Cf. C. A. PINTO, art. cit., p. 273; G. M. METZIG, «Kanonen», cit., p. 286.

o recrutamento de mais bombardeiros alemães[484], mencionando também, na sua correspondência, a vontade dos alemães de erguerem uma capela em Cochim.[485] Pelo menos até aos anos 30 do século XVI, verifica-se uma procura constante, por parte da Coroa portuguesa, de bombardeiros oriundos do Sacro Império.[486] A qualidade destes homens da guerra era muito estimada em Portugal, o que se reflecte também no que respeita à sua remuneração. Um bombardeiro alemão ganhava, no reinado de D. Manuel I, 1.000 reais por mês[487], enquanto um soldado português quinhentista não costumava receber mais do que 800 reais mensais.[488] Muitos bombardeiros alemães pertenciam ao corpo de elite dos «bombardeiros da nómina» e receberam, em 1507, privilégios, que, posteriormente, em 1515 e 1520, foram alargados e confirmados pelo *Venturoso*. Pelo conteúdo do «Priuilegio dos bombardeiros alemaes»[489], outorgado por D. Manuel I, em Abrantes, no dia 15 de Julho de 1507, os privilegiados ficaram isentos de pagar «peitas, fintas, talhas, nem outros nenhûs encargos»[490], nem podiam ser obrigados a participar na construção ou reparação de muros, fontes, pontes e calçadas. Existia uma legislação especial para os bombardeiros alemães que incluía também uma licença de porte de armas, dia e noite. No que se refere à qualidade destes homens da guerra, Fernando Gomes Pedrosa salienta:

Os alemães eram então os principais fabricantes de artilharia e também os mais conceituados espingardeiros e bombardeiros, e a sua presença no nosso país desde os fins do séc. XIV ou inícios do seguinte muito contribuiu para a excelência da artilharia naval portuguesa, que nos fins do séc. XV e grande parte do seguinte era considerada a melhor ou uma das melhores do mundo.[491]

484 K. S. MATHEW, *Indo-Portuguese Trade*, cit., p. 153; *idem*, «The Germans», cit., p. 282. Sobre o segundo vice-rei e governador da Índia, vd. G. BOUCHON, *Afonso de Albuquerque: Leão dos Mares da Ásia*, Lisboa, 2000.

485 ANTT, *CC*, I-16-67. Cf. *Documentação para a História das Missões do Padroado Português do Oriente*, coligida e anotada por António da Silva Rêgo, vol. 1 (1499–1522), Lisboa, 1947, p. 217; G. SCHICKERT/ T. DENK, op. cit., pp. 52–56.

486 P. MALEKANDATHIL, *The Germans*, cit., p. 38–42; G. M. METZIG, «Kanonen», cit., pp. 282–290.

487 ANTT, *CC*, II-92-125; P. D. BRAGA, «Bombardeiros alemães», cit., p. 241.

488 G. M. METZIG, «Kanonen», cit., p. 275.

489 BA, 51-VI-28, fls. 123–124. Cf. J. POHLE, *Deutschland*, cit., p. 135.

490 BA, 51-VI-28, fl. 123.

491 F. G. PEDROSA, op. cit., p. 116.

7. Conclusão

A ascensão fulgurante da Casa de Habsburgo no plano internacional teve como fundamento vários matrimónios, iniciados no século XV, com desfechos significativos. A bem conhecida expressão «*felix Austria nube*» revela com toda a clareza as consequências positivas da política dinástica dos Habsburgos no alvorecer da Modernidade. O primeiro enlace importante foi o do sacro imperador Frederico III com a princesa portuguesa D. Leonor. Um dos frutos deste casamento, Maximiliano, veio a casar em 1477 com Maria de Borgonha, preparando, deste modo, a sucessão da Casa da Áustria nos territórios borgonheses que incluíam os Países Baixos, ou seja, uma das regiões economicamente mais ricas em todo o Ocidente. Ainda no século XV, realizaram-se os célebres casamentos entre os filhos de Maximiliano e dos Reis Católicos que conduziram, no século seguinte, ao domínio da Casa de Habsburgo a nível mundial, com a criação de um «império, onde o sol nunca se põe»[492].

Maximiliano I é indubitavelmente um dos grandes «construtores» do sucesso político da sua dinastia. Durante quase toda a vida o imperador manteve fortes relações com os seus familiares da Casa de Avis. O historiador Alfred Kohler constata que as ligações entre Maximiliano e Portugal tinham sido substancialmente mais intensas do que as que o ligaram a Espanha.[493] Com D. João II, Maximiliano criou laços amigáveis, particularmente devido ao apoio do rei português na pacificação de Bruges e de outras cidades flamengas. A constelação diplomática entre as grandes potências europeias no início dos anos 90 de Quatrocentos conduziu a uma intensificação das ligações entre Maximiliano e D. João II. A aproximação dos dois monarcas foi favorecida devido às rivalidades luso-castelhanas na questão dos direitos das possessões no ultramar. Esta disputa havia entrado, precisamente nestes anos, na sua fase mais acesa, em consequência da primeira viagem de Colombo às Índias Ocidentais e à polémica divisão do Atlântico pelo papa Alexandre VI, contestada vigorosamente pelo *Príncipe Perfeito*. Maximiliano concordou com a posição portuguesa e ofereceu a D. João II a sua ajuda, propondo uma viagem de descoberta por via ocidental. O imperador tencionava, ainda, subsidiar este projecto. Graças à recomendação do habsburgo, Diogo Fernandes Correia negociou neste contexto, ainda em 1493, com as casas comerciais dos Fugger e dos Gossembrot de Augsburgo.

492 Expressão que se atribui ao imperador Carlos V.
493 A. KOHLER, «Maximilian I.», cit., p. 5.

O reforço das relações diplomáticas entre Portugal e o Sacro Império ganhou os seus contornos mais evidentes em 1494. Em Junho desse ano, ou seja, quase em simultâneo com a celebração do afamado Tratado de Tordesilhas, Maximiliano e D. João II prometeram mutuamente eterna amizade e aliança em caso de guerra nos denominados Capitolos de Pazes. A aliança serviu a Maximiliano para manifestar os seus interesses político-dinásticos em Portugal, particularmente na iminente questão da sucessão. Já em 1491, após a morte do príncipe herdeiro D. Afonso, Maximiliano terá solicitado a D. João II que salvaguardasse os seus direitos à sucessão. O pacto luso-habsburguês de 1494 cessou, porém, no ano seguinte devido à morte de D. João II, não sendo renovado após a subida de D. Manuel I ao trono de Portugal. As rivalidades entre Maximiliano e D. Manuel I, que resultaram das reivindicações da herança por parte do imperador e da delicada situação dinástica na Península Ibérica, complicaram inicialmente um entendimento entre os dois monarcas que, ao que parece, evitaram qualquer contacto nos primeiros anos do reinado de D. Manuel I. Apenas no ano de 1499 se constata um primeiro indício de um entendimento e de uma retomada das relações diplomáticas entre as Casas de Avis e de Habsburgo. A iniciativa partiu do rei português, que em Agosto desse ano dirigiu uma carta ao «imperador romano e Augustus», como Maximiliano aí é designado, para o informar acerca dos resultados da primeira viagem de Vasco da Gama à Índia. Destacam-se neste escrito sobretudo aspectos religioso-ideológicos e económicos. D. Manuel menciona *expressis verbis* as especiarias e pedras preciosas que os Portugueses encontraram e promete a Maximiliano acesso a estas riquezas.

Maximiliano seguia, desde os anos 90 do século XV, atentamente o desenvolvimento da Expansão Portuguesa através dos mercadores e humanistas de Nuremberga e de Augsburgo. Numa primeira fase, as respectivas informações foram-lhe transmitidas, em primeiro lugar, pelo círculo erudito de Nuremberga em torno de Hartmann Schedel e Hieronymus Münzer que, por sua vez, foram amplamente inspirados pelas experiências pessoais de Martin Behaim em Portugal e no ultramar. O globo de Behaim, a Crónica de Nuremberga e o *Itinerarium* de Münzer documentam o crescente interesse na Expansão Portuguesa por parte do círculo nuremburguês em finais de Quatrocentos. Uma outra fonte, nomeadamente a carta que Hieronymus Münzer enviou a D. João II em Julho de 1493, evidencia o envolvimento directo de Maximiliano I na recepção dos Descobrimentos em Nuremberga.

A partir do início de Quinhentos, várias casas comerciais da Alta Alemanha fixaram-se em Lisboa com o intuito de participar directamente nas viagens dos Portugueses à Índia. Maximiliano manteve-se sempre a par dos desenvolvimentos

actuais relacionados com os negócios alemães em Portugal. O imperador apoiou a intensificação das relações comerciais luso-alemãs, sobretudo no tocante ao comércio das especiarias. Com esta política tencionava enfraquecer também a economia de Veneza, grande rival política de Maximiliano. No papel de informador, no que se referia aos assuntos portugueses, destacou-se nesta fase o seu conselheiro, Conrad Peutinger que, por sua vez, se encontrava familiar e profissionalmente ligado à célebre casa comercial dos Welser. Esta companhia tinha fundado, em 1503, uma feitoria em Lisboa, tendo participado, desde 1505, directamente em duas viagens portuguesas à Índia. Os projectos ultramarinos dos Welser e de outras casas comerciais alemãs foram apadrinhados por Maximiliano, a quem foram solicitadas cartas de recomendação destinadas à Coroa portuguesa. Paralelamente, as firmas alemãs conseguiram obter, por intermédio do imperador, uma licença especial que permitia a exportação de prata para Lisboa via Países Baixos.

A correspondência que circulava em torno de Maximiliano I, a partir de 1504, ilumina nitidamente os grandes interesses políticos e económicos do imperador em relação a Portugal e aos Descobrimentos Portugueses. Em 1505 chegou às mãos do imperador uma genealogia de todos os reis e príncipes da Península Ibérica, enviada por Valentim Fernandes, famoso tipógrafo e principal mediador dos mercadores alemães em Portugal. Este documento corrobora a ideia de que Maximiliano nunca perdeu de vista a sua ambição em relação ao trono português. Desta forma se explicam também as inúmeras referências que faz nas suas obras históricas e autobiográficas ao império português. Na *Ehrenpforte* e no *Triumphzug* ficam patentes as pretensões do habsburgo em relação ao denominado «reino das 1.500 ilhas», ou seja, às conquistas portuguesas e espanholas no ultramar. Maximiliano incluiu, portanto, os Descobrimentos na sua concepção imperial, não apenas como meio de propaganda, em redor da sua proclamação como sacro imperador, mas também motivado por uma forte convicção. De acordo com as palavras de Hermann Wiesflecker, Maximiliano «viveu e actuou com uma dedicação quase maníaca à ideia imperial, à qual subordinou todos os seus actos singulares e que, em 25 anos de reinado, seguiu determinada e consequentemente»[494]. O objectivo principal dos seus sonhos políticos era uma monarquia universal cristã.[495]

494 H. WIESFLECKER, «Maximilian I. Gesamtbild», cit., p. 24: «*Er lebte und wirkte in einer fast manischen Hingabe an die Kaiseridee, der er alle seine Einzelhandlungen unterordnete und die er durch 25 Regierungsjahre zielstrebig und konsequent verfolgte.*»
495 Cf. *idem*, «Neue Beiträge», cit., p. 660.

Maximiliano, desde cedo, tentou preparar a sucessão da sua dinastia em todos os reinos ibéricos, um plano que se viria a realizar, de facto, décadas depois, mais precisamente entre 1580 e 1640. O primeiro passo para alcançar este fim foram os casamentos dos seus filhos com os filhos dos Reis Católicos nos anos de 1496 e 1497. Deu-se, seguidamente, uma aproximação de Maximiliano à Casa de Avis, que se intensificou após o falecimento inesperado de Filipe *o Belo* no ano de 1506. A morte do único filho de Maximiliano pôs em risco a «herança espanhola» dos Habsburgos, enquanto Fernando de Aragão assumia a regência em Castela contra as ambições de D. Manuel I. O rei de Portugal, por sua vez, reforçou, durante a primeira década de Quinhentos, os laços diplomáticos com a Casa da Áustria e enviou Duarte Galvão à corte imperial com o intuito de convidar Maximiliano a participar numa acção militar contra os «inimigos da fé». Embora esta empresa não se tenha concretizado, é de constatar que o espírito de cruzada sempre constituiu um importante elemento de ligação entre os dois monarcas. Em 1510 Maximiliano, após ter recebido notícias sobre algumas das vitórias alcançadas pelos Portugueses no Oceano Índico, dirigiu uma carta pessoal a D. Manuel felicitando-o pelos triunfos contra os inimigos da cristandade e solicitando-lhe informações detalhadas sobre as expedições portuguesas no ultramar.

Paralelamente ao crescente interesse de Maximiliano nos Descobrimentos Portugueses intensificaram-se as relações político-dinásticas entre o imperador e a Coroa portuguesa. A partir de finais da primeira década de Quinhentos, D. Manuel e Maximiliano procuraram fortalecer os laços familiares entre as suas dinastias, preparando o matrimónio da arquiduquesa Eleonore (D. Leonor) com o príncipe D. João ou com outro infante português. Na função de intermediário encontramos, na corte imperial, Tomé Lopes, primeiro entre 1509 e 1511 e posteriormente em 1515. Provavelmente pelo mesmo motivo, deslocaram-se, a partir de 1513, diversos emissários de Maximiliano à corte de D. Manuel. Além deste projecto matrimonial, o rei português tentou encaminhar, a longo prazo, o casamento da sua filha, D. Isabel, com o neto de Maximiliano, Carlos, príncipe herdeiro de Espanha e futuro imperador. As negociações matrimoniais intensificaram-se quando, em 1516, o mencionado príncipe Carlos, ascendeu ao trono espanhol. Ainda no mesmo ano e no seguinte chegaram representantes de D. Manuel I à corte de Maximiliano nos Países Baixos e à corte de Carlos I em Castela para continuar os acordos matrimoniais. Resultaram destas e de posteriores negociações, a partir de 1518, vários casamentos reais entre as Casas de Avis e de Habsburgo.

Nos últimos anos da sua vida, Maximiliano tencionava empreender uma cruzada para reconquistar Constantinopla e a Terra Santa, contando com o apoio de D. Manuel para a preparação da operação militar. No entanto, o amplo projecto não se concretizou devido à morte de Maximiliano em Janeiro de 1519. Por outro lado cumpriram-se os projectos dinásticos, que o habsburgo havia, juntamente com D. Manuel, encaminhado. Ainda em vida de Maximiliano realizou-se o casamento da sua neta, D. Leonor, com D. Manuel I. Originalmente, o rei português projectara um enlace do príncipe herdeiro, D. João, com D. Leonor. No entanto, após a morte da sua segunda mulher, D. Maria, o *Venturoso* alterou os seus planos dinásticos e decidiu casar pessoalmente com a jovem arquiduquesa. O caso causou sérios constrangimentos entre pai e filho. De acordo com os cronistas da corte, D. João nunca terá perdoado esta ofensa ao pai. O casamento de 1518 marcou o início de uma série de matrimónios dinásticos entre as Casas de Habsburgo e de Avis que se concretizaram nas décadas seguintes e que influenciaram fortemente a história política da Europa no século XVI. Assim, poucos anos após a morte de Maximiliano e D. Manuel, preparados por estes, concretizaram-se os casamentos de D. João III com D. Catarina da Áustria e de D. Isabel com Carlos V que, em 1519, havia assegurado a coroa imperial do seu avô.

A eleição imperial de Carlos V correspondeu, temporalmente, à ascensão de Sevilha que, por volta de 1520, se tornava o porto principal do comércio ultramarino na Península Ibérica. Estes dois factores trouxeram consequências negativas no que se refere ao desenvolvimento das actividades económicas dos mercadores-banqueiros alemães em Portugal. Dado que o novo imperador protegeu a política colonial de Espanha, atraindo as grandes firmas alemãs a participar nas empresas marítimas espanholas, a alta finança alemã virou-se mais para Sevilha.[496] Com o intuito de aproveitar a conjuntura altamente positiva na cidade do Guadalquivir, muitas companhias de Augsburgo e de Nuremberga enviavam para aí os seus agentes comerciais com a intenção de se fixarem permanentemente no novo empório do comércio mundial. É um facto que encontramos na Andaluzia, a partir da terceira década do século XVI, vários representantes das companhias alemãs que anteriormente haviam trabalhado em Lisboa.[497] Um terceiro factor que trouxe consequências negativas ao comércio alemão em Portugal foi a morte de D. Manuel I. O *Venturoso* havia privilegiado o comércio alemão em Portugal como nenhum outro monarca português. No reinado de

496 Cf. H. KELLENBENZ, *Die Fugger*, cit., vol. 1, p. 153.
497 Cf. J. POHLE, *Os mercadores-banqueiros alemães*, cit., cap. 8.

D. João III já não se pode falar de um favorecimento especial das empresas alemãs fixadas em terras portuguesas. A. H. de Oliveira Marques salienta:

A grande época do comércio entre a Alta-Alemanha e Portugal, no século XVI, terminou com a morte do «Venturoso». Durante o seu reinado, indiscutível protecção haviam recebido os mercadores germânicos que se dedicavam ao tráfico mercantil em terras portuguesas; muito embora a ânsia do lucro e do oportunismo dos negócios tivessem levado os dirigentes, na pessoa do soberano, a cometer actos menos concordes com a boa ética comercial.[498]

É indiscutível que os negócios alemães em Portugal haviam ganho, no início do século XVI, uma outra dimensão e a colónia alemã em Lisboa um novo rosto. Com a fixação dos mercadores-banqueiros de Augsburgo e de Nuremberga na capital portuguesa e a participação dos seus representantes nas expedições ultramarinas portuguesas, as relações económicas luso-germânicas alcançaram o apogeu. Tal sucedeu precisamente nos reinados de D. Manuel I e do imperador Maximiliano I que influenciaram por motivos diferentes, mas decisivamente, o estabelecimento da alta finança alemã em terras portuguesas. Assim, quando os dois monarcas morreram em 1519 e 1521, respectivamente, as companhias alemãs perderam dois dos seus mais importantes impulsionadores.

Os contactos diplomáticos e dinásticos entre a Coroa portuguesa e a Casa de Habsburgo aumentaram durante o século XVI, culminando na União Ibérica de 1580. É, no entanto, de realçar que este fortalecimento das ligações políticas se refere apenas ao ramo espanhol da dinastia habsburguesa. No tocante ao ramo austríaco, não se verifica nenhuma intensificação das relações com Portugal após o reinado de Maximiliano I. Parece que o fascínio de Maximiliano pela Expansão Portuguesa não se transmitiu às gerações seguintes de imperadores alemães. Estes vêem-se, até meados de Seiscentos, obrigados a enfrentar um desafio que ganha uma enorme intensidade e uma amplitude que atinge todo o Ocidente cristão: a Reforma. Esta dividia não apenas os múltiplos territórios do Sacro Império, mas toda a Europa, tanto a nível confessional como politicamente.

498 A. H. de O. MARQUES, «Relações entre Portugal», cit., p. 17.

8. Bibliografia

8.1 Fontes

Fontes manuscritas

ANTT = Arquivo Nacional da Torre do Tombo / Lisboa

Cartas Missivas, maço 2, n.º 73 (Núcleo antigo, 879).
- *Chancelaria de D. Manuel [I],*
 livro 3;
 livro 5;
 livro 22;
 livro 35;
 livro 36.
- *Corpo Cronológico* (CC),
 I-4-63 (= Parte I, maço 4, doc. 63);
 I-9-79;
 I-12-77;
 I-12-108;
 I-17-126;
 I-25-75;
 I-25-76;
 I-44-4.
- *Gavetas*:
 gaveta 3, (maço) 1, n.º 2;
 gaveta 20, 6, n.º 24.
- *Leitura Nova*, Livro 1 de Extras, fl. 187.

BA = Biblioteca da Ajuda / Lisboa

Cód: 44-XIII-54, n.º 20.
 44-XIII-58, doc. 9.
 46-IX-10.
 46-XI-12.
 50-V-22.
 50-V-33.
 51-VI-25.
 51-VI-28.

51-VI-38.
52-XIII-33.

Biblioteca Nacional de Portugal/ Lisboa

- *Manuscritos Iluminados* [*IL*], 154.

BSB = Bayerische Staatsbibliothek / München (Munique)

- *Clm* 431.
- *Clm* 4026.
- *Cod. hisp.* 27.
- *Rar.* 204.
- *Rar.* 204, Beiband 1.
- *Rar.* 613.
- 4º *Inc.c.a.* 424.

GNM = Germanisches Nationalmuseum – Historisches Archiv / Nürnberg (Nuremberga)

- *FA Imhoff*, Fasz. 28, Nr. 22.
- *FA Imhoff*, Fasz. 37.
- *Inv.* Nr. H 558?, Kapsel 15 a.
- *Rst Nürnberg*, XI, 1d.

HHStA = Haus-, Hof- und Staatsarchiv / Wien (Viena)

- *Familien-Korrespondenz* A 1.
- *Lusitania* 1.
- *Maximiliana* 2 [vd. também: *Maximiliana, alter Zettelkatalog* "Portugal" (18.12.1493)].
- *Maximiliana* 5 [alt: 3b].
- *Reichsregisterbücher* X/1.
- *Reichsregisterbücher* Z.

ÖNB = Österreichische Nationalbibliothek / Wien (Viena)

- Cod. 3222.
- Cod. 3275.
- Cod. 6948.

Staats- und Stadtbibliothek Augsburg (Augsburgo)

- 2° Cod. Aug. 382ª. *Zu Konrad Peutingers Literar. Nachlass*, 1.
- 2° Cod. Aug. 390.

StadtAA = Stadtarchiv Augsburg

- *Rst, Reihe "Kaufmannschaft und Handel"*, *Akten*, Fasz. 4, Nr. 24/11.

StadtAN — Stadtarchiv Nürnberg

- E 3 Nr. 48.
- E 11/II, *FA Behaim* Nr. 569,4.
- E 11/II, *FA Behaim* Nr. 570.
- E 11/II, *FA Behaim* Nr. 582/11, 13–14.
- E 11/II, *FA Behaim* Nr. 584.
- E 49/I Nr. 605.
- E 49/II Nr. 745.
- E 49/III Nr. 1.

TLA = Tiroler Landesarchiv / Innsbruck

- *Älteres Kopialbuch* 1493.
- *Autogramme* A. 12.7.
- *Maximiliana* I/38 (2. Teil).
- *Maximiliana* XIII/ Pos. 241 (1. Teil), 1493, Gossenbrot.
- *Maximiliana* XIII/ Pos. 256 (2. Teil), 1b/ 1492–1496.
- *Oberösterreichisches Kammer Raitbuch 1518*, Bd. 66.

ÚKSAV = Ústredná knižnica Slovenskej akadémie vied
[Biblioteca Central da Academia Eslovaca de Ciências] / Bratislava

- *Rkp.* fasc. 515/8 [*Codex Bratislavensis* (Lyc. 515/8)].

Fontes impressas

ALMEIDA, Justino Mendes de, «Portugal nas "Crónicas de Nuremberga"», *Arquivo de Bibliografia Portuguesa*, ano 5, n.º 19–20 (1959), pp. 213–216.

ALMEIDA, Lopo de, *Cartas de Itália*, ed. por Rodrigues Lapa, Lisboa, 1935.

Archivo dos Açores, vol. 1, Ponta Delgada, 1878.

BAIÃO, António (ed.), *O Manuscrito Valentim Fernandes*, Lisboa, 1940.

BARROS, João de, *Ásia. Dos feitos que os Portugueses fizeram no descobrimento e conquista dos mares e terras do Oriente*. *Primeira Década*, Lisboa, 1988 [1155?].

BIEDERMANN, Johann Gottfried (ed.), *Geschlechtsregister des Hochadelichen Patriciats zu Nürnberg*, s.l., 1748.

BITTERLI, Urs (ed.), *Die Entdeckung und Eroberung der Welt. Dokumente und Berichte*, 2 vols., München, 1980/81.

BOCKWITZ, H. H., «Die „Copia der Newen Zeytung auss Presillg Landt"», *Zeitschrift des Deutschen Vereins für Buchwesen und Schrifttum*, 3/ Nr. 1–2 (1920), pp. 27–35.

BÖHMER, J. F. (ed.), *Regesta Imperii XIV: Ausgewählte Regesten des Kaiserreiches unter Maximilian I. 1493–1519*, vol. 1–4, Wien/Köln/Weimar, 1990–2004.

BRÁSIO, Padre António, *Uma carta inédita de Valentim Fernandes* (= Sep. do Boletim da Biblioteca da Universidade de Coimbra, 24), Coimbra, 1959.

«Briefe und Berichte über die frühesten Reisen nach Amerika und Ostindien aus den Jahren 1497 bis 1506 aus Dr. Conrad Peutingers Nachlass», in B. Greiff (ed.), *Tagebuch des Lucas Rem aus den Jahren 1494–1541. Ein Beitrag zur Handelsgeschichte der Stadt Augsburg*, Augsburg, 1861, pp. 112–172.

CASSEL, Johann Philipp, *Privilegia und Handlungsfreiheiten, welche die Könige von Portugal ehedem den deutschen Kaufleuten zu Lissabon ertheilet haben*, Bremen, 1771.

Idem, Privilegien und Handlungsfreiheiten von den Königen in Portugal ehedem den deutschen Kaufleuten und Hansastädten ertheilet, Bremen, 1776.

CHAVES, Álvaro Lopes de, *Livro de apontamentos (1438–1489). Códice 443 da Colecção Pombalina da BNL*, introd. e transcrição de Anastásia Mestrinho Salgado e Abílio José Salgado, Lisboa, 1983.

Códice Valentim Fernandes, leitura paleográfica, notas e índice de José Pereira da Costa, Lisboa, 1997.

«„Cronica newer geschichten" von Wilhelm Rem. 1512–1527», in *Die Chroniken der schwäbischen Städte: Augsburg* (= Die Chroniken der deutschen Städte; 25), Leipzig, 1896, pp. 1–281.

Crónicas de Rui de Pina, introd. e revisão de Manuel Lopes de Almeida, Porto, 1977.

DENUCÉ, Jean, «Privilèges commerciaux accordés par les rois de Portugal aux Flamands et aux Allemands (XVe et XVIe siècles). Document», *Archivo Historico Portuguez*, 7 (1909), pp. 310–319 e 377–392.

DESLANDES, Venâncio, *Documentos para a história da tipografia portuguesa nos séculos XVI e XVII*, Lisboa, 1988 [11888].

Documentos sobre os Portugueses em Moçambique e na África Central, 1497–1840, vol. 1 (1497–1506), Lisboa, 1962.

DOEHARD, Renée, *Études Anversoises. Documents sur le commerce internacional à Anvers*, 3 vols., Paris, 1962.

FERREIRA, J. A. Pinto, «Privilégios concedidos pelos reis de Portugal aos alemães, nos séculos XV e XVI», *Boletim Cultural da Câmara Municipal do Porto*, 32 (1969), pp. 339–396.

FREIRE, Anselmo Braamcamp, «Maria Brandoa, a do Crisfal. Documentos», *Archivo Historico Portuguez*, 7 (1909), pp. 53–79, 123–133, 196–208, 320–326; vol. 8 (1910), pp. 21–33.

GALVÃO, António, *Tratado dos descobrimentos*, 3.ª ed., Porto, 1944 [¹1563].

GATTERER, M. Johannes Christoph, *Historia Genealogica Dominorum Holzschuherorum*, 2 Tle., Nürnberg, 1755.

GEFFCKEN, Peter/ HÄBERLEIN, Mark (eds.), *Rechnungsfragmente der Augsburger Welser-Gesellschaft (1496–1551). Oberdeutscher Fernhandel am Beginn der neuzeitlichen Weltwirtschaft* (= Deutsche Handelsakten des Mittelalters und der Neuzeit; 22), Stuttgart, 2014.

GODINHO, Vitorino Magalhães (ed.), *Documentos sobre a Expansão Portuguesa*, 3 vols., Lisboa, 1943–1956.

GÓIS, Damião de, *Crónica do Felicíssimo Rei D. Manuel*, dir. por J. M. Teixeira de Carvalho e David Lopes, 4 vols., Coimbra, 1926 [¹1566].

GREIFF, B. (ed.), *Tagebuch des Lucas Rem aus den Jahren 1494–1541. Ein Beitrag zur Handelsgeschichte der Stadt Augsburg*, Augsburg, 1861.

GUICCIARDINI, Ludovico, *Descrittione di tutti i Paesi Bassi, altrimenti detti Germania Inferiore*, Anversa, 1588.

HÜMMERICH, Franz, *Quellen und Untersuchungen zur Fahrt der ersten Deutschen nach dem portugiesischen Indien 1505/6*, München, 1918.

I Diarii di Marino Sanuto, tomo IV, a cura di Nicolò Barozzi, Venezia, 1880; tomo VI, a cura di Guglielmo Berchet, Venezia, 1881; tomo XXIV, a cura di Federico Stefani *et al.*, Venezia, 1889.

KELLENBENZ, Hermann/ WALTER, Rolf (eds.), *Oberdeutsche Kaufleute in Sevilla und Cadiz (1525–1560). Eine Edition von Notariatsakten aus den dortigen Archiven* (= Deutsche Handelsakten des Mittelalters und der Neuzeit; 21), Stuttgart, 2001.

KÖNIG, Erich (ed.), *Konrad Peutingers Briefwechsel* (= Veröffentlichungen der Kommission für Erforschung der Geschichte der Reformation und Gegenreformation. Humanistenbriefe; 1), München, 1923.

KRÁSA, Miloslav/ POLIŠENSKÝ, Josef/ RATKOŠ, Peter (eds.), *European Expansion 1494–1519. The Voyages of Discovery in the Bratislava Manuscript Lyc. 515/8 (Codex Bratislavensis)*, Prague, 1986.

KROELL, Anne, «Le voyage de Lazarus Nürnberger en Inde (1517–1518)», *Bulletin des Études Portugaises et Brésiliennes*, 41 (1980), pp. 59–87.

MARQUES, João Martins da Silva, *Descobrimentos Portugueses. Documentos para a sua História*, 3 vols., Lisboa, 1988 [¹1944–71].

MÜLLER, Karl Otto, *Welthandelsbräuche (1480–1540)* (= Deutsche Handelsakten des Mittelalters und der Neuzeit; 5), Wiesbaden, 1962 [¹1934].

MÜNZER, Jerónimo, *Viaje por España y Portugal: 1494–1495*, introd. de Ramón Alba, Madrid, 1991.

NASCIMENTO, Aires A. (ed.), *Diogo Gomes de Sintra: Descobrimento Primeiro da Guiné*, Lisboa, 2002.

Idem (ed.), *Leonor de Portugal: Imperatriz da Alemanha. Diário de Viagem do Embaixador Nicolau Lanckman de Valckenstein*, Lisboa, 1992.

Idem (ed.), *Princesas de Portugal. Contratos matrimoniais dos séculos XV e XVI*, Lisboa, 1992.

PINA, Rui de, *Crónica de D. João II*, dir. de Luís de Albuquerque (= Biblioteca da Expansão Portuguesa; 36), Lisboa, 1989.

«Privilégios concedidos a alemães em Portugal (An Deutsche in Portugal erteilte Privilegien). Certidão de Duarte Fernandez (Urkunde des Duarte Fernandez)», in *Anais das Bibliotecas e Arquivos de Portugal*, 3.ª série, vol. 1, Lisboa, 1959, pp. 119–159.

POLIŠENSKÝ, Josef/ RATKOŠ, Peter, «Eine neue Quelle zur zweiten Indienfahrt Vasco da Gamas», *Historica*, 9 (1964), pp. 53–67.

REICHERT, Folker (ed.), *Quellen zur Geschichte des Reisens im Spätmittelalter*, Darmstadt, 2009.

RESENDE, Garcia de, *Crónica de D. João II e miscelânea*, Lisboa, 1973 [reed. da versão de 1798].

RIBEIRO, Vítor, *Privilégios de estrangeiros em Portugal (ingleses, franceses, alemães, flamengos e italianos)* (= História e Memorias da Academia das Sciências de Lisboa, Nova série, 2.ª classe, tomo 14, n.º 5), Coimbra, 1917.

ROHR, Christiane von, *Neue Quellen zur zweiten Indienfahrt Vasco da Gamas* (= Quellen und Forschungen zur Geschichte der Geographie und Völkerkunde; 3), Leipzig, 1939.

SCHEDEL, Hartmann, *Weltchronik 1493*, ed. por Stephan Füssel, Augsburg, 2004 [Rep. ¹1493].

SCHMELLER, J. A. (ed.), «Des böhmischen Herrn Leo's von Rožmital Ritter-, Hof- und Pilgerreise durch die Abendlande 1465–1467. Beschrieben durch Gabriel Tetzel von Nürnberg», *Bibliothek des Literarischen Vereins in Stuttgart*, 7 (1844), pp. 144–196.

SCHMITT, Eberhard (ed.), *Dokumente zur Geschichte der europäischen Expansion*, vols. 1–7, München [Wiesbaden], 1984–2008.

VASCONCELOS, Basílio de, «"Itinerário" do Dr. Jerónimo Münzer», *O Instituto*, 80 (1930), pp. 541–569.

VITERBO, Francisco Marques de Sousa, «D. Leonor de Portugal, Imperatriz da Allemanha. Notas documentaes para o estudo biographico d'esta princesa e para a historia das relações da corte de Portugal com a Casa d'Austria», *Archivo Historico Portuguez*, 7 (1909), pp. 432–440; 8 (1910), pp. 34–46.

WIESER, Frhr. R. von (ed.), *Die "Cosmographiae Introductio" des Martin Waldseemüller (Ilacomilus) in Faksimiledruck*, Straßburg, 1907.

ZEIBIG, H. G., «Die kleine Klosterneuburger Chronik (1322 bis 1428)», *Archiv für Kunde österreichischer Geschichtsquellen*, 7 (1965), pp. 227–268.

ZURARA, Gomes Eanes de, *Crónica dos Feitos Notáveis que se passaram na Conquista de Guiné por Mandado do Infante D. Henrique*, introd. e notas de Torquato de Sousa Soares, 2 vols., Lisboa, 1978/81 [¹1453?].

8.2 Estudos

ALBUQUERQUE, Luís de, «Behaim, Martin», in *DHP*, vol. 1 (1985), pp. 321–322.

Idem, *Dúvidas e certezas na História dos Descobrimentos Portugueses*, 2 vols., Lisboa, 1990/91.

Idem, *Estudos de História*, 6 vols., Coimbra, 1974–1978.

Idem, *Introdução à História dos Descobrimentos Portugueses*, 4.ª ed., Mem Martins, 1989.

Idem, *Os Descobrimentos Portugueses*, Lisboa, 1985.

Idem, *Os Guias Náuticos de Munique e Évora*, Lisboa, 1965.

Idem, «Regimento de Munique», in *DHDP*, vol. 2 (1994), pp. 935–936.

ALESSANDRINI, Nunziatella, «A comunidade florentina em Lisboa (1481–1557)», *Clio*, 9 (2003), pp. 63–86.

Idem, «La presenza italiana a Lisbona nella prima metà del Cinquecento», *Archivio Storico Italiano*, 164, n.º 607 (2006), pp. 37–54.

ALMEIDA, A. A. Marques de, «Antuérpia, Feitoria de», in *DHDP*, vol. 1 (1994), pp. 75–77.

Idem, *Capitais e Capitalistas no Comércio da Especiaria. O Eixo Lisboa-Antuérpia (1501–1549). Aproximação a um Estudo de Geofinança*, Lisboa, 1993.

Idem, «Fugger», in *DHDP*, vol. 1 (1994), pp. 438–439.

Idem, «Lopes, Tomé», in *DHDP*, vol. 2 (1994), pp. 624–625.

Idem, «Welser», in *DHDP*, vol. 2 (1994), p. 1085.

AMADO, Maria Teresa, «Behaim, Martin», in *DHDP*, vol. 1 (1994), pp. 127–128.

AMARAL, Maria Valentina Cotta do, *Privilégios de mercadores estrangeiros no reinado de D. João III*, Lisboa, 1965.

AMMANN, Hektor, *Die wirtschaftliche Stellung der Reichsstadt Nürnberg im Spätmittelalter* (= Nürnberger Forschungen; 13), Nürnberg, 1970.

ANDRADE, António Alberto Banha de, *História de um Fidalgo Quinhentista Português. Tristão da Cunha*, Lisboa, 1974.

Idem, *Mundos Novos do Mundo. Panorama da difusão, pela Europa, de notícias dos Descobrimentos Geográficos Portugueses*, 2 vols., Lisboa, 1972.

Idem, «O Auto Notarial de Valentim Fernandes (1503) e o seu Significado como Fonte Histórica», *Arquivos do Centro Cultural Português*, 5 (1972), pp. 521–545.

ANSELMO, António Joaquim, *Bibliografia das obras impressas em Portugal no século XVI*, Lisboa, 1926.

ANSELMO, Artur, *Origens da imprensa em Portugal*, Lisboa, 1981.

AUBIN, Jean, «D. João II devant sa succession», *Arquivos do Centro Cultural Português*, 27 (1990), pp. 101–140.

Idem, «Duarte Galvão», *Arquivos do Centro Cultural Português*, 9 (1975), pp. 43–85.

Idem, *Le Latin et l'Astrolabe*, 3 vols., Paris, 1996–2006.

Idem (ed.), *La découverte, le Portugal, et l'Europe: actes du colloque*, Paris, 1990.

AZEVEDO, João Lúcio de, *Épocas de Portugal Económico. Esboços de História*, 4.ª ed., Lisboa, 1978 [¹1929].

BABEL, Rainer/ PARAVICINI, Werner (eds.), *Grand Tour. Adeliges Reisen und europäische Kultur vom 14. bis zum 18. Jahrhundert*, Ostfildern, 2005.

BARATA, Maria do Rosário Themudo [Maria do Rosário de Sampaio Themudo Barata de Azevedo Cruz], «A 1.ª viagem de Lopo Soares à Índia (1504/05). Um termo e um começo», in *Congresso internacional 'Bartolomeu Dias e a sua época'. Actas*, vol. 3, Porto, 1989, pp. 253–279.

Idem, «Portugal e a Europa dividida no século XVI», *Mare Liberum*, 10 (1995), pp. 23–31.

Idem, *Rui Fernandes de Almada: Diplomata português do século XVI*, Lisboa, 1971.

BAUM, Wilhelm, *Kaiser Sigismund: Hus, Konstanz und Türkenkriege*, Graz/ Wien/Köln, 1993.

BEDINI, Silvio A., *The Pope's Elephant*, Manchester, 1997.

BENSAÚDE, Joaquim, *L'astronomie nautique au Portugal à l'epoque des grandes découvertes*, Amsterdam, 1967 [¹1912].

Idem, Les légendes allemandes sur l'histoire des découvertes maritimes portugaises, Genève, 1917–1920.

Idem (ed.), *Regimento do Astrolábio e do Quadrante (Tractado da Spera do Mundo. Nach dem einzigen bekannten Exemplar in der Münchener K. Hof-, und Staatsbibliothek)*, München, 1914.

BERNECKER, Walther L., «Nürnberg und die überseeische Expansion im 16. Jahrhundert», in Helmut Neuhaus (ed.), *Nürnberg. Eine europäische Stadt in Mittelalter und Neuzeit*, Nürnberg, 2000, pp. 185–218.

BERNINGER, Otto, «Martin Behaim (zur 500. Wiederkehr seines Geburtstages am 6. Oktober 1459)», *Mitteilungen der Fränkischen Geographischen Gesellschaft*, 6 (1959), pp. 141–151.

BEYERSTEDT, Horst, «Woher stammt unser Wissen? Archivalien zu Martin Behaim im Stadtarchiv Nürnberg», *Norica*, 3 (2007), pp. 48–58.

BIEDERMANN, Zoltán, «A última Carta de Francisco de Albuquerque (Cochim, 31 de Dezembro de 1503)», *Anais de História de Além-Mar*, 3 (2002), pp. 123–153.

BITTERLI, Urs/ SCHMITT, Eberhard (eds.), *Die Kenntnis beider 'Indien' im frühneuzeitlichen Europa* (= Akten der zweiten Sektion des 37. deutschen Historikertages in Bamberg 1988), München, 1991.

BÖHM, Christoph, *Die Reichsstadt Augsburg und Kaiser Maximilian I.* (= Abhandlungen zur Geschichte der Stadt Augsburg; 36), Sigmaringen, 1998.

BOUCHON, Geneviève, *Afonso de Albuquerque: Leão dos Mares da Ásia*, Lisboa, 2000.

Idem, Vasco da Gama, Lisboa, 1997.

BOXER, Charles Ralph, *O Império Marítimo Português (1415–1825)*, Lisboa, 2012 [¹1977: *O Império Colonial Português (1415–1825)*].

BRAGA, Paulo Drumond, «Bombardeiros alemães no Portugal de D. Manuel I», in *idem, Portugueses no Estrangeiro, Estrangeiros em Portugal*, Lisboa, 2005, pp. 237–246.

Idem, «Estrangeiros em Portugal no reinado de D. João II. As cartas de naturalização», in *idem, Portugueses no Estrangeiro, Estrangeiros em Portugal*, Lisboa, 2005, pp. 211–220.

Idem, «Leonor de Habsburgo, a terceira mulher de D. Manuel I», in *idem, Portugueses no Estrangeiro, Estrangeiros em Portugal*, Lisboa, 2005, pp. 97–114.

131

Idem, Portugueses no Estrangeiro, Estrangeiros em Portugal, Lisboa, 2005.

Idem, «Um polaco em Portugal no tempo de D. João II: Nicolaus von Popplau», in *idem, Portugueses no Estrangeiro, Estrangeiros em Portugal*, Lisboa, 2005, pp. 221–235.

BRANCO, Maria dos Remédios Castelo, «Portugal nos finais do século XV visto por Münzer», in *Congresso internacional 'Bartolomeu Dias e a sua época'. Actas*, vol. 4, Porto, 1989, pp. 285–299.

BRASÃO, Eduardo, *Portugal na Bélgica*, Lisboa, 1969.

BRÄUNLEIN, Peter J., *Martin Behaim: Legende und Wirklichkeit eines berühmten Nürnbergers*, Bamberg, 1992.

Idem, «Ritter, Seefahrer, Erfinder, Kosmograph, Globusmacher, Instrumentenbauer ... – Zum populären Behaim-Bild des 19. und 20. Jahrhunderts», in *Focus Behaim-Globus*, Tl. 1, Nürnberg, 1992, pp. 189–208.

BRITO, José Joaquim Gomes de, *Ruas de Lisboa. Notas para a história das vias públicas lisbonenses*, 3 vols., Lisboa, 1935.

BRUNSCHWIG, Henri, *L'expansion allemande outre-mer du XVe siècle a nos jours* (= Pays d'outre-mer; 1/9), Paris, 1957.

BRUSCOLI, Francesco Guidi, «Bartolomeo Marchionni: um mercador-banqueiro florentino em Lisboa (séculos XV–XVI)», in Nunziatella Alessandrini *et al.* (coord.), *Le nove son tanto e tante buone, che dir non se pò. Lisboa dos Italianos: História e Arte (sécs. XIV–XVIII)*, Lisboa, 2013, pp. 39–60.

BUESCU, Ana Isabel, «Carlos V e o Portugal de Quinhentos. Apontamentos de história política», in *O Reino, as Ilhas e o Mar Oceano. Estudos em Homenagem a Artur Teodoro de Matos*, vol. 1, Lisboa/Ponta Delgada, 2007, pp. 115–133.

Idem, Catarina de Áustria (1507–1578). Infanta de Tordesilhas, Rainha de Portugal, Lisboa, 2007.

Idem, D. João III: 1502–1557, 2.ª ed., Rio de Mouro, 2008.

BUSSCHE, Émile vanden, *Flandre et Portugal*, Bruges, 1874.

CANTO, Ernesto do, «Martim Béhaim e o seu globo de Nuremberg», *Archivo dos Açores*, 1 (1878), pp. 435–444.

CARDOSO, Manuel Pedro, «Protestantismo em Portugal», *ICALP*, 18 (1989), pp. 141–149.

CARITA, Helder, *Lisboa manuelina e a formação de modelos urbanísticos da época moderna (1495–1521)*, Lisboa, 1999.

CARNEIRO, Roberto/ MATOS, Artur Teodoro de (eds.), *D. João III e o Império. Actas do Congresso Internacional comemorativo do seu nascimento*, Lisboa, 2004.

CARVALHO, Filipe Nunes de, «Solis, João Dias de», in *DHDP*, vol. 2 (1994), pp. 999-1000.

CARVALHO, Joaquim Barradas de, «A Mentalidade, o Tempo e os Grupos Sociais (Um exemplo português da época dos descobrimentos: Gomes Eanes de Zurara e Valentim Fernandes)», *Revista de História (da Universidade de São Paulo)*, 7/15 (1953), pp. 37-68.

Idem, «Fernandes, Valentim», in *DHP*, vol. 2 (1985), pp. 548-549.

Idem, «Mayr, Hans», in *DHP*, vol. 4 (1985), p. 231.

CARVALHO, Octávio Pais de, «Aveiro, João Afonso de», in *DHDP*, vol. 1 (1994), p. 104.

CASTRO, Tiago Machado de, *Bombardeiros na Índia: os homens e as artes da artilharia portuguesa (1498-1557)*, Diss. de mestrado, Lisboa, 2011.

Idem, «Obrigação e vontade na procissão do Corpo de Deus: relação entre ofícios civis e militares à luz de uma resposta régia à Câmara de Lisboa», *Cadernos do Arquivo Municipal*, 2.ª série, n.º 2 (2014), pp. 39-53 [Disponível em http://arquivomunicipal.cm-lisboa.pt/fotos/editor2/Cadernos/2serie/2/tiagoc.pdf].

CIPOLLA, Carlo M., *Segel und Kanonen. Die europäische Expansion zur See*, Berlin, 1999.

CLASSEN, Albrecht, «Die Iberische Halbinsel aus der Sicht eines humanistischen Nürnberger Gelehrten Hieronymus Münzer: *Itinerarium Hispanicum* (1494-1495)», *MIÖG*, 111 (2003), pp. 317-340.

COLETO, María del Carmen Mazarío, *Isabel de Portugal, emperatriz y reina de España*, Madrid, 1951.

Congresso internacional 'Bartolomeu Dias e a sua época'. Actas, 5 vols., Porto, 1989.

Congresso Internacional de História dos Descobrimentos. Actas, 7 vols., Lisboa, 1961.

CORDEIRO, Luciano, *Questões Histórico-Coloniais*, vol. 2 (= Biblioteca Colonial Portuguesa; 8), Lisboa, 1936.

Idem, *Uma sobrinha do Infante: Imperatriz da Alemanha e Rainha da Hungria*, Lisboa, 1894.

CORTESÃO, Armando, *Cartografia Portuguesa Antiga*, Lisboa, 1960.

Idem, *História da Cartografia Portuguesa*, 2 vols., Lisboa, 1969/70.

Idem/ MOTA, A. Teixeira da, *Portugaliae Monumenta Cartographica*, 6 vols., Lisboa, 1960.

CORTESÃO, Jaime, *Os Descobrimentos Portugueses*, 3 vols., 5.ª ed., Lisboa, 1990.

COSTA, Abel Fontoura da, *Às portas da Índia em 1484*, Lisboa, 1990 [¹1935].

Idem, *Cartas das Ilhas de Cabo Verde de Valentim Fernandes (1506-1508)*, Lisboa, 1939.

Idem, Deambulações da Ganda de Modofar, rei de Cambaia, de 1514 a 1516, Lisboa, 1937.

COSTA, Francisco Carreiro da, «Huertere, Josse van», in *DHP*, vol. 3 (1985), p. 229.

COSTA, João Paulo Oliveira e, «A fundação do Estado da Índia e os desafios europeus de D. Manuel I», in *idem/* Vítor Luís Gaspar Rodrigues (eds.), *O Estado da Índia e os Desafios Europeus. Actas do XII Seminário Internacional de História Indo-Portuguesa*, Lisboa, 2010, pp. 39–49.

Idem, D. Manuel I, um Príncipe do Renascimento, 10.ª ed., Lisboa, 2012.

Idem, Henrique, o Infante, Lisboa, 2009.

Idem, Mare Nostrum. Em Busca de Honra e Riqueza nos Séculos XV e XVI, Lisboa, 2013.

Idem, «Pedro, Infante D. (1392–1449)», in *Enciclopédia Virtual da Expansão Portuguesa*, Lisboa, s.d. [Disponível em http://www.fcsh.unl.pt/cham/eve].

Idem, «Portugal e França no século XVI», in *O Reino, as Ilhas e o Mar Oceano. Estudos em Homenagem a Artur Teodoro de Matos*, vol. 2, Lisboa/Ponta Delgada, 2007, pp. 425–436.

Idem et al. (coord.), *História da Expansão e do Império Português*, Lisboa, 2014.

COSTA, Leonor Freire *et al.*, *História económica de Portugal, 1143–2010*, Lisboa, 2011.

CRONE, Gerald Roe, «Martin Behaim, navigator and cosmographer; figment of imagination or historical personage?», in *Congresso Internacional de História dos Descobrimentos. Actas*, vol. 2, Lisboa, 1961, pp. 117–133.

CURVELO, Alexandra/ SIMÕES, Madalena (eds.), *Portugal und das Heilige Römische Reich (16.-18. Jahrhundert) – Portugal e o Sacro Império (séculos XVI–XVIII)* (= Studien zur Geschichte und Kultur der iberischen und iberoamerikanischen Länder; 15), Münster, 2011.

DAUSER, Regina/ FERBER, Magnus U., *Die Fugger und Welser: Vom Mittelalter bis zur Gegenwart*, Augsburg, 2010.

DELILLE, Maria Manuela Gouveia (coord. e pref.), *Portugal–Alemanha: Memórias e Imaginários*, vol. 1, Coimbra, 2007.

DENZEL, Markus A. (ed.), *Gewürze: Produktion, Handel und Konsum in der Frühen Neuzeit*, St. Katharinen, 1999.

DENZER, Jörg, *Die Konquista der Augsburger Welser-Gesellschaft in Südamerika (1528–1556)* (= Schriftenreihe zur Zeitschrift für Unternehmensgeschichte; 15), München, 2005.

«Der Behaim-Globus zu Nürnberg. Eine Faksimile-Wiedergabe in 92 Einzelbildern», *Ibero-Amerikanisches Archiv*, 17 (1943/44), pp. 1–48.

«Der evangelisch-lutherische Gottesdienst zu Lisboa», *Zeitschrift des Vereins für hamburgische Geschichte*, 4 (1858), pp. 289–295.

DHARAMPAL-FRICK, Gita, «Die Faszination des Exotischen: Deutsche Indien-Berichte der frühen Neuzeit (1500–1750)», in U. Bitterli/ E. Schmitt (eds.), *Die Kenntnis beider 'Indien' im frühneuzeitlichen Europa*, München, 1991, pp. 93–128.

Idem, *Indien im Spiegel deutscher Quellen der Frühen Neuzeit (1500–1750). Studien zu einer interkulturellen Konstellation* (– Frühe Neuzeit; 18), Tübingen, 1994.

DIAS, João José Alves, «A primeira impressão das *Ordenações Manuelinas*, por Valentim Fernandes», in A. H. de Oliveira Marques/ A. Opitz/ F. Clara (eds.), *Portugal – Alemanha – África: do imperialismo colonial ao imperialismo político. Actas do IV Encontro Luso-alemão*, Lisboa, 1996, pp. 31–42.

Idem, «Os primeiros impressores alemães em Portugal», in *idem* (coord.), *No quinto centenário da "Vita Christi": os primeiros impressores alemães em Portugal*, Lisboa, 1995, pp. 15–27.

Idem (coord.), *No quinto centenário da "Vita Christi": os primeiros impressores alemães em Portugal*, Lisboa, 1995.

DIAS, Manuel Nunes, «Dinâmica dos metais alemães na Rota do Cabo», in *Congresso internacional 'Bartolomeu Dias e a sua época'. Actas*, vol. 3, Porto, 1989, pp. 563–584.

Idem, *O Capitalismo Monárquico Português (1415–1549). Contribuição para o estudo das origens do capitalismo moderno*, 2 vols., Coimbra, 1963/64.

DIAS, Maria Margarida Lacerda Pinto, «Peutinger, Konrad», in *DHDP*, vol. 2 (1994), p. 898.

Dicionário de História de Portugal, dir. de Joel Serrão, 6 vols., Porto, 1985 [¹1963].

Dicionário de História dos Descobrimentos Portugueses, dir. de Luís de Albuquerque, 2 vols., Lisboa, 1994.

Die Bartholomäus-Bruderschaft der Deutschen in Lissabon. Geschichte, Zweck und Ziele, Lisboa, 1970.

DIFFIE, Bailey W./ WINIUS, George D., *A Fundação do Império Português 1415–1580*, 2 vols., Lisboa, 1989/91.

DISNEY, Anthony/ BOOTH, Emily (eds.), *Vasco da Gama and the Linking of Europe and Asia*, Oxford, 2000.

DOLLINGER, Philippe, *Die Hanse*, 4.ª ed., Stuttgart, 1989.

DUCHÂTEAU, Armand, «Balthasar Springer et l'influence des découvertes portugaises en Europe Central», in *Congresso internacional 'Bartolomeu Dias e a sua época'. Actas*, vol. 2, Porto, 1989, pp. 369–390.

DURRER, Ingrid, *As relacões económicas entre Portugal e a Liga Hanseática desde os últimos anos do século XIV até 1640*, Diss. de Licenciatura, Coimbra, 1953.

EDELMAYER, Friedrich *et al.* (eds.), *Die Geschichte des europäischen Welthandels und der wirtschaftliche Globalisierungsprozeß* (= Querschnitte; 5), Wien/ München, 2001.

EHRENBERG, Richard, *Das Zeitalter der Fugger. Geldkapital und Creditverkehr im 16. Jahrhundert*, 2 vols., 3.ª ed., Jena, 1922.

EHRHARDT, Marion, *A Alemanha e os Descobrimentos Portugueses*, Lisboa, 1989.

Idem, «Bartholomäus-Brüderschaft der Deutschen in Lissabon», in *Deutscher Verein in Lissabon* (Festschrift zur Hundertfünfundzwanzigjahresfeier des Deutschen Vereins in Lissabon, 1870–1995), Lisboa, 1996, pp. 47–59.

Idem, «As Primeiras Notícias Alemãs acerca da Cultura Portuguesa/ Erste deutsche Nachrichten über die portugiesische Kultur», in *idem*/ R. Hess/ J. Schmitt-Radefeldt, *Portugal – Alemanha: Estudos sobre a Recepção da Cultura e da Língua Portuguesa na Alemanha*, Coimbra, 1980, pp. 7–65.

Idem, «Frühe deutsche Drucker in Portugal», in A. H. de Oliveira Marques/ A. Opitz/ F. Clara (eds.), *Portugal – Alemanha – África: do imperialismo colonial ao imperialismo político. Actas do IV Encontro Luso-alemão*, Lisboa, 1996, pp. 25–30.

Idem, «Geschichte der deutsch-portugiesischen Kulturbeziehungen», in *Zeitschrift für Kulturaustausch*, 44/1 (1994), pp. 13–19.

Idem, «Notícias alemães do século XVI sobre Portugal», *Humboldt*, 14 (1966), pp. 114–116.

EIRICH, Raimund, «Die Vöhlin in Memmingen und ihre Handelsgesellschaft», *Memminger Geschichtsblätter*, 2009, pp. 7–172.

ERHARD, Andreas/ RAMMINGER, Eva, *Die Meerfahrt: Balthasar Springers Reise zur Pfefferküste. Mit einem Faksimile des Buches von 1508*, Innsbruck, 1998.

EVERAERT, John, «L´économie de la première expansion portugaise. Les Barons flamands du sucre à Madère (ca 1480–1530)», in *Os Descobrimentos e a Expansão Portuguesa no Mundo. Curso de Verão 1994. Actas*, Lisboa, 1996, pp. 133–148.

Idem, «Marchands flamands à Lisbonne et l'exportation du sucre de Madère (1480–1530)», in *Actas do I Colóquio Internacional de História da Madeira*, vol. 1, Funchal, 1989, pp. 442–480.

Idem, «Os barões flamengos do açúcar na Madeira (ca. 1480 – ca. 1620)», in *idem*/ E. STOLS (dir.), *Flandres e Portugal. Na confluência de duas culturas*, Lisboa, 1991, pp. 99–117.

Idem/ STOLS, Eddy (dir.), *Flandres e Portugal. Na confluência de duas culturas*, Lisboa, 1991.

FARIA, Francisco Leite de, «Ecos literários e impacto cultural dos descobrimentos portugueses no Atlântico», *Mare Liberum*, 1 (1990), pp. 93–103.

FARINELLI, Arturo, *Viajes por España y Portugal desde la edad media hasta el siglo XX* (= Reale Accademia d'Italia. Studi e Documenti; 11), 2 vols., Roma, 1942.

FELDBAUER, Peter, *Die Portugiesen in Asien 1498–1620*, Essen, 2005.

FERNÁNDEZ, Luis Suárez, «Las relaciones de los Reyes Católicos con la Casa de Habsburgo», in A. Kohler/ F. Edelmayer (eds.), *Hispania – Austria*, Wien/ München, 1993, pp. 38–51.

FERREIRA, Maria Emília Cordeiro, «Monetário (Münzer), Dr. Jerónimo», in *DHP*, vol. 4 (1985), pp. 333–334.

FLEISCHMANN, Peter, *Rat und Patriziat in Nürnberg. Die Herrschaft der Ratsgeschlechter in der Reichsstadt Nürnberg vom 13. bis zum 18. Jahrhundert* (= Nürnberger Forschungen; 31/1–3), Neustadt an der Aisch, 2008.

Focus Behaim-Globus, Tl. 1: *Aufsätze*; Tl. 2: *Katalog* (Ausstellungskataloge des GNM, ed. por Gerhard Bott), Nürnberg, 1992.

FONSECA, Jorge, «Lisboa de D. Manuel I no relato de Jan Taccoen», in *idem* (coord.), *Lisboa em 1514. O relato de Jan Taccoen van Zillebeke*, Vila Nova de Famalicão, 2014, pp. 91–113.

Idem (coord.), *Lisboa em 1514. O relato de Jan Taccoen van Zillebeke* (= cadernos de cultura; 8/ 2.ª série), Vila Nova de Famalicão, 2014.

FONSECA, Luís Adão da, *D. João II*, 2.ª ed., Lisboa, 2011.

Idem, *Vasco da Gama. O homem, a viagem, a época*, Lisboa, 1997.

FONSECA Quirino da, *Os Portugueses no Mar. Memórias Históricas e Arqueológicas das Naus de Portugal*, 2.ª ed. (reed.), Lisboa, 1989 [¹1926].

FRANZBACH, Martin, «Brasiliana», *Jahrbuch für Geschichte von Staat, Wirtschaft und Gesellschaft Lateinamerikas*, 7 (1970), pp. 146–200.

FREIRE, Anselmo Braamcamp, «Ida da Imperatriz D. Isabel para Castela», *Boletim da Classe de Letras*, 13 (1918/19), pp. 561–657.

Idem, «Maria Brandoa, a do Crisfal. Cap. II: A feitoria de Flandres», *Archivo Historico Portuguez*, 6 (1908), pp. 322–442.

Idem, *Notícias da Feitoria de Flandres*, Lisboa, 1920.

FÜSSEL, Stephan (ed.), *Pirckheimer-Jahrbuch 1986*, vol. 2: *Reiseberichte der Frühen Neuzeit. Wirtschafts- und kulturhistorische Quellen*, München, 1987.

Idem (ed.), *Pirckheimer-Jahrbuch 1992*, vol. 7: *Die Folgen der Entdeckungsreisen für Europa*, Nürnberg, 1992.

GARCIA, José Manuel, «A Carta de D. Manuel a Maximiliano sobre o Descobrimento do Caminho Marítimo para a Índia», *Oceanos*, 16 (1993), pp. 28–32.

Idem, D. João II vs. Colombo – Duas estratégias divergentes na busca das Índias, Vila do Conde, 2012.

Idem, D. Manuel I, Matosinhos/Lisboa, 2009.

Idem, História de Portugal. Uma Visão Global, 4.ª ed., Lisboa, 1989.

Idem, «O encontro de D. João II com Cristóvão Colombo em 1483», *Oceanos*, 17 (1994), pp. 104–108.

Idem, O Mundo dos Descobrimentos Portugueses, 8 vols., Vila do Conde, 2012.

Idem (ed.), *(As) Viagens dos Descobrimentos*, Lisboa, 1983.

GEFFCKEN, Peter, «Die Welser und ihr Handel 1246–1496», in Mark Häberlein/ Johannes Burkhardt (eds.), *Die Welser. Neue Forschungen zur Geschichte und Kultur des oberdeutschen Handelshauses*, Berlin, 2002, pp. 27–167.

GENNRICH, Paul Wilhelm, *Evangelium und Deutschtum in Portugal. Geschichte der Deutschen Evangelischen Gemeinde in Lissabon*, Berlin/Leipzig, 1936.

GHILLANY, F. W., *Geschichte des Seefahrers Ritter Martin Behaim nach den ältesten vorhandenen Urkunden bearbeitet*, Nürnberg, 1853.

GODINHO, Vitorino Magalhães, *Os Descobrimentos e a Economia Mundial*, 4 vols., 2.ª ed., Lisboa, s.d.

GOLDSCHMIDT, E. P., *Hieronymus Münzer und seine Bibliothek*, London, 1938.

GORIS, J. A., *Étude sur les colonies marchandes méridionales (portugais, espagnols, italiens) à Anvers de 1488 à 1567*, Louvain, 1925.

GÖRZ, Günther, «Altes Wissen und neue Technik. Zum Behaim-Globus und seiner digitalen Erschließung», *Norica*, 3 (2007), pp. 78–87.

GRAMULLA, Gertrud Susanna, *Handelsbeziehungen Kölner Kaufleute zwischen 1500 und 1650* (= Forschungen zur internationalen Sozial- und Wirtschaftsgeschichte; 4), Köln/Wien, 1972.

GRAUERT, Hermann, «Die Entdeckung eines Verstorbenen zur Geschichte der großen Länderentdeckungen. Ein Nachtrag zu Dr. Richard Staubers Monographie über die Schedelsche Bibliothek», *Historisches Jahrbuch der Görres-Gesellschaft*, 29 (1908), pp. 304–333.

GROSSEGESSE, Orlando *et al.* (eds.), *Portugal – Alemanha – Brasil. Actas do VI Encontro Luso-Alemão (6. Deutsch-Portugiesisches Arbeitsgespräch)*, 2 vols. (= Colecção Hespérides/ Literatura; 14), Braga, 2003.

GROSSHAUPT, Walter, «Commercial Relations between Portugal and the Merchants of Augsburg and Nuremberg», in Jean Aubin (ed.), *La découverte, le Portugal, et l'Europe: actes du colloque*, Paris, 1990, pp. 359–397.

GROTE, Ludwig, «Kaiser Maximilian in der Schedelschen Weltchronik», *MVGN*, 62 (1975), pp. 60–83.

HÄBERLEIN, Mark, «Asiatische Gewürze auf europäischen Märkten: Das Beispiel der Augsburger Welser-Gesellschaft von 1498 bis 1580», *Jahrbuch für Europäische Überseegeschichte*, 14 (2014), pp. 41–62.

Idem, «Atlantic Sugar and Southern German Merchant Capital in the Sixteenth Century», in Susanne Lachenicht (ed.), *Europeans Engaging the Atlantic: Knowledge and Trade, 1500–1800*, Frankfurt/New York, 2014, pp. 47–71.

Idem, Aufbruch ins globale Zeitalter. Die Handelswelt der Fugger und Welser, Darmstadt, 2016.

Idem, «Der Kopf in der Schlinge: Praktiken deutscher Kaufleute im Handel zwischen Sevilla und Antwerpen um 1540», in *idem*/ Christoph Jeggle (eds.), *Praktiken des Handels. Geschäfte und soziale Beziehungen europäischer Kaufleute in Mittelalter und früher Neuzeit*, Konstanz, 2010, pp. 335–353.

Idem, Die Fugger. Geschichte einer Augsburger Familie (1367–1650), Stuttgart, 2006.

Idem, «Fugger und Welser: Kooperation und Konkurrenz 1496–1614», in *idem*/ Johannes Burkhardt (eds.), *Die Welser. Neue Forschungen zur Geschichte und Kultur des oberdeutschen Handelshauses*, Berlin, 2002, pp. 223–239.

Idem, «Nürnberger (Norimberger), Lazarus», in *NDB*, vol. 19 (1999), pp. 372–373.

Idem/ BURKHARDT, Johannes (eds.), *Die Welser. Neue Forschungen zur Geschichte und Kultur des oberdeutschen Handelshauses* (= Colloquia Augustana; 16), Berlin, 2002.

HÄBLER, Konrad, *Deutsche Buchdrucker in Spanien und Portugal.* (Aus der Festschrift der Stadt Mainz zum 500jährigen Geburtstage von Johann Gutenberg; 11), Mainz, 1900.

Idem, «Deutsche Pilgerfahrten nach Santiago de Compostella und das Reisetagebuch des Sebald Örtel (1521–1522)», *Mitteilungen aus dem Germanischen Nationalmuseum*, 1896, pp. 61–73.

Idem, Die Geschichte der Fugger'schen Handlung in Spanien, Weimar, 1897.

Idem, «Die „Neuwe Zeitung aus Presilg-Land" im Fürstlich Fugger'schen Archiv», *Zeitschrift der Gesellschaft für Erdkunde zu Berlin*, 30 (1895), pp. 352–368.

Idem, Die überseeischen Unternehmungen der Welser und ihrer Gesellschafter, Leipzig, 1903.

HACK, Achim Thomas, «Das Geburtsdatum der Kaiserin Eleonore», *MIÖG*, 120 (2012), pp. 146–153.

Idem, «Eleonore von Portugal», in Amalie Fößel (ed.), *Die Kaiserinnen des Mittelalters*, Regensburg, 2011, pp. 306–326.

Idem, «Friedrich III. und Alfons V., Enea Silvio Piccolomini und João Fernandes da Silveira. Briefliche Kommunikation zwischen Portugal und dem Reich in den 1450er-Jahren», in Thomas Horst/ Marília dos Santos Lopes/ Henrique Leitão (eds.), *Renaissance Craftsmen and Humanistic Scholars: Circulation of Knowledge between Portugal and Germany*, Frankfurt am Main, 2017, pp. 37–56.

HALBARTSCHLAGER, Franz, «"Bombardeiros e comerciantes". Dois exemplos pela colaboração dos alemães na expansão portuguesa no ultramar durante a época de D. João III», in Roberto Carneiro/ Artur Teodoro de Matos (eds.), *D. João III e o Império. Actas do Congresso Internacional comemorativo do seu nascimento*, Lisboa, 2004, pp. 661–682.

HAMANN, Günther, *Der Eintritt der südlichen Hemisphäre in die europäische Geschichte. Die Erschließung des Afrikaweges nach Asien vom Zeitalter Heinrichs des Seefahrers bis zu Vasco da Gama*, Wien, 1968.

HANREICH, Antonia, «D. Leonor de Portugal, esposa do Imperador Frederico III (1436–1467)», in Ludwig Scheidl/ José A. Palma Caetano, *Relações entre Portugal e a Áustria. Testemunhos históricos e culturais*, Coimbra, 2002, pp. 45–64.

Idem, «Eleonore von Portugal, Gemahlin Kaiser Friedrichs III. (1436–1467)», in Ludwig Scheidl/ José A. Palma Caetano, *Relações entre Portugal e a Áustria. Testemunhos históricos e culturais*, Coimbra, 2002, pp. 65–85.

HARRELD, Donald J., «Atlantic Sugar and Antwerp's Trade with Germany in the Sixteenth Century», *Journal of Early Modern History*, vol. 7 (2003), pp. 148–163.

Idem, *High Germans in the Low Countries: German Merchants and Commerce in Golden Age Antwerp*, Leiden, 2004.

HECKER, [Prof. Dr.], «Ein Gutachten Conrad Peutingers in Sachen der Handelsgesellschaften. Ende 1522», *Zeitschrift des Historischen Vereins für Schwaben und Neuburg*, 2 (1875), pp. 188–216.

HELLWIG, Friedemann, «Zur Herstellungstechnik des Behaim-Globus», in R. Schmitz/ F. Krafft (eds.), *Humanismus und Naturwissenschaften*, Boppard, 1980, pp. 207–210.

HELMRATH, Johannes/ KOCHER, Ursula/ SIEBER, Andrea (eds.), *Maximilians Welt. Kaiser Maximilian I. im Spannungsfeld zwischen Innovation und Tradition* (= Berliner Mittelalter- und Frühneuzeitforschung; 22), Göttingen, 2018.

HENDRICH, Yvonne, «"De insulis et peregrinatione lusitanorum" – Valentim Fernandes als Vermittler von Informationen zwischen Portugal und Oberdeutschland», in Thomas Horst/ Marília dos Santos Lopes/ Henrique Leitão

(eds.), *Renaissance Craftsmen and Humanistic Scholars: Circulation of Knowledge between Portugal and Germany*, Frankfurt am Main, 2017, pp. 103–120.

Idem, Valentim Fernandes – Ein deutscher Buchdrucker in Portugal um die Wende vom 15. zum 16. Jahrhundert und sein Umkreis (= Mainzer Studien zur Neueren Geschichte; 21), Frankfurt am Main, 2007.

HENNIG, Richard, *Terrae Incognitae*, vol. 4, 2.ª ed., Leiden, 1956.

HERBERS, Klaus, «Die »ganze« Hispania: der Nürnberger Hieronymus Münzer unterwegs – seine Ziele und Wahrnehmungen auf der Iberischen Halbinsel (1494–1495)», in Rainer Babel/ Werner Paravicini (eds.), *Grand Tour. Adeliges Reisen und europäische Kultur vom 14. bis zum 18. Jahrhundert*, Ostfildern, 2005, pp. 293–308.

Idem, «„Murcia ist so groß wie Nürnberg" – Nürnberg und Nürnberger auf der Iberischen Halbinsel: Eindrücke und Wechselbeziehungen», in Helmut Neuhaus (ed.), *Nürnberg. Eine europäische Stadt in Mittelalter und Neuzeit*, Nürnberg, 2000, pp. 151–183.

HERING, Bernd, «Zur Herstellungstechnik des Behaim-Globus. Neue Ergebnisse», in *Focus Behaim-Globus*, Tl. 1, Nürnberg, 1992, pp. 289–300.

HINSCH, J. D., «Die Bartholomäus-Brüderschaft der Deutschen in Lissabon», *Hansische Geschichtsblätter*, 17 (1890), pp. 1–27.

HOENSCH, Jörg K., *Kaiser Sigismund. Herrscher an der Schwelle zur Neuzeit 1368–1437*, München, 1996.

HOLLEGGER, Manfred, «„Damit das Kriegsgeschrei den Türken und anderen bösen Christen in den Ohren widerhalle." Maximilians I. Rom- und Kreuzzugspläne zwischen propagierter Bedrohung und unterschätzter Gefahr», in Johannes Helmrath/ Ursula Kocher/ Andrea Sieber (eds.), *Maximilians Welt. Kaiser Maximilian I. im Spannungsfeld zwischen Innovation und Tradition*, Göttingen, 2018, pp. 191–208.

Idem, Maximilian I. (1459–1519). Herrscher und Mensch einer Zeitenwende, Stuttgart, 2005.

HORN, Christine Maria, *Doctor Conrad Peutingers Beziehungen zu Kaiser Maximilian I*, Diss., Graz, 1977.

HORST, Thomas, «The Relationship between Portugal and the Holy Roman Empire at the Beginning of the Early Modern Period: a Brief Introduction», in *idem*/ Marília dos Santos Lopes/ Henrique Leitão (eds.), *Renaissance Craftsmen and Humanistic Scholars: Circulation of Knowledge between Portugal and Germany*, Frankfurt am Main, 2017, pp. 9–35.

Idem, «The Voyage of the Bavarian Explorer Balthasar Sprenger to India (1505/1506) at the Turning Point between the Middle Ages and the Early Modern Times: His Travelogue and the Contemporary Cartography as

Historical Sources», in Philipp Billion *et al.* (eds.), *Weltbilder im Mittelalter – Perceptions of the World in the Middle Ages*, Bonn, 2009, pp. 167–198.

Idem/ LOPES, Marília dos Santos/ LEITÃO, Henrique (eds.), *Renaissance Craftsmen and Humanistic Scholars: Circulation of Knowledge between Portugal and Germany* (= passagem. Estudos em Ciências Culturais / Studies in Cultural Sciences / Kulturwissenschaftliche Studien; 10), Frankfurt am Main, 2017.

HOUTTE, Jan A. van, «As relações políticas e dinásticas entre Portugal e a Bélgica», in J. Everaert/ E. Stols (dir.), *Flandres e Portugal. Na confluência de duas culturas*, Lisboa, 1991, pp. 11–31.

Idem, «O comércio meridional e a "nação" portuguesa em Bruges», in J. Everaert/ E. Stols (dir.), *Flandres e Portugal. Na confluência de duas culturas*, Lisboa, 1991, pp. 33–51.

HÜMMERICH, Franz, *Die erste deutsche Handelsfahrt nach Indien 1505/06. Ein Unternehmen der Welser, Fugger und anderer Augsburger sowie Nürnberger Häuser* (= Historische Bibliothek; 49), München/Berlin, 1922.

HURTIENNE, René, «Arzt auf Reisen. Medizinische Nachrichten im Reisebericht des *doctoris utriusque medicinae* Hieronymus Münzer († 1508) aus Nürnberg», in Franz Fuchs (ed.), *Medizin, Jurisprudenz und Humanismus in Nürnberg um 1500* (= Pirckheimer Jahrbuch für Renaissance- und Humanismusforschung; 24), Wiesbaden, 2010, pp. 47–69.

Idem, «Ein Gelehrter und sein Text. Zur Gesamtedition des Reiseberichts von Dr. Hieronymus Münzer, 1494/95 (Clm 431)», in Helmut Neuhaus (ed.), *Erlanger Editionen. Grundlagenforschung durch Quelleneditionen: Berichte und Studien* (= Erlanger Studien zur Geschichte; 8), Erlangen/Jena, 2009, pp. 255–272.

IMHOFF, Christoph Frhr. v., *Berühmte Nürnberger aus neun Jahrhunderten*, 2.ª ed., Nürnberg, 1989.

Idem, «Die Imhoff – Handelsherren und Kunstliebhaber», *MVGN*, 62 (1975), 1–75.

Idem, «Nürnbergs Indienpioniere. Reiseberichte von der ersten oberdeutschen Handelsfahrt nach Indien (1505/6)», in Stephan Füssel (ed.), *Pirckheimer-Jahrbuch 1986*, vol. 2, München, 1987, pp. 11–44.

JAHNEL, Helga, *Die Imhoff: eine Nürnberger Patrizier- und Großkaufmannsfamilie. Eine Studie zur reichsstädtischen Wirtschaftspolitik und Kulturgeschichte an der Wende vom Mittelalter zur Neuzeit (1351–1579)*, Diss., Würzburg, 1950.

JAKOB, Reinhard, «Der Skandal um einen Nürnberger Imhoff-Faktor im Lissabon der Renaissance. Der Fall Calixtus Schüler und der Bericht Sebald Kneussels (1512)», *Jahrbuch für Fränkische Landesforschung*, 60 (2000), pp. 83–112.

Idem, «Martin Behaim (1459–1507) – ein Nürnberger in Portugal im Kontext der Entdeckungsgeschichte», *Regiomontanusbote*, 20/3 (2007), pp. 25–34.

Idem, «Re(h)m, Augsburger Kaufmannsfamilie», in *NDB*, vol. 21 (2003), pp. 408–410.

Idem, «Springer (Sprenger), Balthasar», in *NDB*, vol. 24 (2010), pp. 761–762.

Idem, «Wer war Martin Behaim? Auf den Spuren seines Lebens», *Norica*, 3 (2007), pp. 32–47.

Idem, «Zucker, Edelsteine und ein Rhinozeros. Briefe aus Portugal (1494–1522)», *Anzeiger des Germanischen Nationalmuseums, 2002*, pp. 74–85.

JEANNIN, Pierre, «Die Rolle Lübecks in der hansischen Spanien- und Portugalfahrt des 16. Jahrhunderts», *Zeitschrift des Vereins für Lübeckische Geschichte und Altertumskunde*, 55 (1975), pp. 5–40.

Idem, *Os Mercadores do Século XVI*, Porto, 1986.

JOHNSON, Christine R., «Renaissance German Cosmographers and the Naming of America», *Past & Present*, 191 (2006), pp. 3–43.

Idem, *The German Discovery of the World. Renaissance Encounters with the Strange and Marvelous*, Charlottesville, 2008.

JORDAN GSCHWEND, Annemarie, «Catarina de Áustria: Colecção e „Kunstkammer" de uma Princesa Renascentista», *Oceanos*, 16 (1993), pp. 62–70.

Idem/ LOWE, K. J. P. (eds.), *The Global City: On the Streets of Renaissance Lisbon*, London, 2015.

JÜSTEN, Helga, *Valentim Fernandes e a literatura de viagens*, Lagos, 2007.

KELLENBENZ, Hermann, «A estadia de dois "Ulrich Ehinger", mercadores alemães, em Lisboa nos princípios do séc. XVI», *Bracara Augusta*, 16/17 (1964), pp. 171–176.

Idem, «Alemães em Portugal», in *DHP*, vol. 1 (1985), pp. 89–91.

Idem, «Alemanha, Relações de Portugal com a», in *DHP*, vol. 1 (1985), pp. 91–92.

Idem, «Briefe über Pfeffer und Kupfer», in *Geschichte-Wirtschaft-Gesellschaft* (Festschrift für Clemens Bauer zum 75. Geburtstag), Berlin, 1974, pp. 205–227.

Idem, «Die Beziehungen Nürnbergs zur Iberischen Halbinsel, besonders im 15. und in der ersten Hälfte des 16. Jahrhunderts», *Beiträge zur Wirtschaftsgeschichte Nürnbergs*, 1 (1967), pp. 456–493.

Idem, «Die Brüder Diego und Cristóbal de Haro», *Portugiesische Forschungen der Görresgesellschaft, Erste Reihe: Aufsätze zur portugiesischen Kulturgeschichte*, 14 (1976/77), pp. 303–315.

Idem, «Die fremden Kaufleute auf der Iberischen Halbinsel vom 15. Jahrhundert bis zum Ende des 16. Jahrhunderts», in *idem* (ed.), *Fremde Kaufleute auf der Iberischen Halbinsel*, Köln/Wien, 1970, pp. 265–376.

Idem, *Die Fugger in Spanien und Portugal bis 1560: ein Großunternehmen des 16. Jahrhunderts*, 3 vols., München, 1990.

Idem, «Fuggers em Portugal», in *DHP*, vol. 3 (1985), pp. 84–86.

Idem, «Imhoff», in *DHP*, vol. 3 (1985), pp. 245–246.

Idem, «La participation des capiteaux de l'Allemagne méridionale aux entreprises portugaises d'outremer au tournant du XVe siècle», in *Les aspects internationeaux de la découverte océanique aux XVe et XVIe siècles. Actes du Cinquième Colloque international d'histoire maritime*, Paris, 1966, pp. 309–317.

Idem, «Martin Behaim», *Fränkische Lebensbilder,* 3 (1969), pp. 69–84.

Idem, «Martin Behaim und die portugiesischen Forschungen», *Anzeiger des Germanischen Nationalmuseums*, 1991, pp. 57–60.

Idem, «Neues zum oberdeutschen Ostindienhandel, insbesondere der Herwart in der ersten Hälfte des 16. Jahrhunderts», in Pankraz Fried (ed.), *Forschungen zur schwäbischen Geschichte* (= Veröffentlichungen der Schwäbischen Forschungsgemeinschaft bei der Kommission für Bayerische Landesgeschichte; 7/4), Sigmaringen, 1991, pp. 81–96.

Idem, «Portugiesische Forschungen und Quellen zur Behaimfrage», *MVGN*, 48 (1958), pp. 79–95.

Idem, «Relações comerciais da Madeira e dos Açores com Alemanha e Escandinávia», in *Actas do II Colóquio Internacional de História da Madeira*, Coimbra, 1990, pp. 99–113.

Idem, «The Herwarts of Augsburg and their Indian Trade during the first half of the Sixteenth Century», in K. S. Mathew (ed.), *Studies of Maritime History*, Pondicherry, pp. 69–83.

Idem, «The Portuguese Discoveries and the Italian and German Initiatives in the Indian Trade in the first two Decades on the 16th Century», in *Congresso internacional 'Bartolomeu Dias e a sua época'. Actas*, vol. 3, Porto, 1989, pp. 609–623.

Idem, «The Role of the Great Upper German Families in Financing the Discoveries», *Terrae Incognitae*, 10 (1978), pp. 45–59.

Idem, «Welser, Os», in *DHP*, vol. 6 (1985), pp. 348–350.

Idem, «Wirtschaftsgeschichtliche Aspekte der überseeischen Expansion Portugals», *Scripta Mercaturae*, 2 (1970), pp. 1–39.

Idem (ed.), *Fremde Kaufleute auf der Iberischen Halbinsel* (= Kölner Kolloquium zur internationalen Sozial und Wirtschaftsgeschichte; 1), Köln/Wien, 1970.

Idem (ed.), *Handbuch der europäischen Wirtschafts- und Sozialgeschichte*, vol. 3, Stuttgart, 1986.

KERN, Ernst, «Studien zur Geschichte des Augsburger Kaufmannshauses der Höchstetter», *Archiv für Kulturgeschichte*, 26 (1936), pp. 162–198.

KLEINSCHMIDT, Harald, «Das Ostasienbild Maximilians I. Die Bedeutung Ostasiens in der Kaiserpropaganda um 1500», *Majestas*, 8/9 (2000/2001), pp. 81–170.

Idem, Ruling the Waves. Emperor Maximilian I., the Search for Islands and the Transformation of the European World Picture c. 1500, Utrecht, 2008.

KLEINSCHMIDT, Renate, *Balthasar Springer. Eine quellenkritische Untersuchung*, Diss., Wien, 1966.

KNABE, Wolfgang, *Auf den Spuren der ersten deutschen Kaufleute in Indien: Forschungsexpedition mit der Mercator entlang der Westküste und zu den Aminen*, Anhausen, 1993.

KNEFELKAMP, Ulrich, «Der Behaim-Globus und die Kartographie seiner Zeit», in *Focus Behaim-Globus*, Tl. 1, Nürnberg, 1992, pp. 217–222.

Idem, «Die Neuen Welten bei Martin Behaim und Martin Waldseemüller», in Michael Kraus/ Hans Ottomeyer (eds.), *Novos Mundos – Neue Welten. Portugal und das Zeitalter der Entdeckungen*, Dresden, 2007, pp. 73–88.

Idem, Die Suche nach dem Reich des Priesterkönigs Johannes: dargestellt anhand von Reiseberichten und anderen ethnographischen Quellen des 12.-17. Jahrhunderts, Gelsenkirchen, 1986.

Idem, «Martin Behaims Wissen über die portugiesischen Entdeckungen», *Mare Liberum*, 4 (1992), pp. 87–95.

Idem, «Münzer, Hieronymus», in *NDB*, vol. 18 (1997), pp. 557–558.

KOHLER, Alfred, *Columbus und seine Zeit*, München, 2006.

Idem, «Die dynastische Politik Maximilians I.», in *idem*/ Friedrich Edelmayer (eds.), *Hispania – Austria* (= Studien zur Geschichte und Kultur der iberischen und iberoamerikanischen Länder; 1), Wien/München, 1993, pp. 29–37.

Idem, Karl V. 1500–1558. Eine Biographie, 3.ª ed., München, 2014.

Idem, «Maximilian I. und das Reich der "1500 Inseln"», in Elisabeth Zeilinger (ed.), *Österreich und die Neue Welt* (= Biblos-Schriften; 160), Wien, 1993, pp. 1–7.

Idem/ EDELMAYER, Friedrich (eds.), *Hispania – Austria* (= Studien zur Geschichte und Kultur der iberischen und iberoamerikanischen Länder; 1), Wien/München, 1993.

KOLLER, Erwin, «Die Verheiratung Eleonores von Portugal mit Kaiser Friedrich III. in zeitgenössischen Berichten», in A. H. de Oliveira Marques/ A. Opitz/ F. Clara (eds.), *Portugal – Alemanha – África: do imperialismo colonial ao imperialismo político. Actas do IV Encontro Luso-alemão*, Lisboa, 1996, pp. 43–56.

KÖMMERLING-FITZLER, Hedwig, «Der Nürnberger Kaufmann Georg Pock († 1528/29) in Portugiesisch-Indien und im Edelsteinland Vijayanagara», *MVGN*, 55 (1967/68), pp. 137–184.

KRAUS, Michael/ OTTOMEYER, Hans (eds.), *Novos Mundos – Neue Welten. Portugal und das Zeitalter der Entdeckungen*, Dresden, 2007.

KRENDL, Peter, «Ein neuer Brief zur ersten Indienfahrt Vasco da Gamas», *Mitteilungen des Österreichischen Staatsarchivs*, 33 (1980), pp. 1–21.

Idem, «Kaiser Maximilian I. und Portugal. Die dynastisch-politischen Beziehungen und einige der entdeckungs- und naturgeschichtlichen Denkmale und Zeugnisse», *Portugiesische Forschungen der Görresgesellschaft, Erste Reihe: Aufsätze zur portugiesischen Kulturgeschichte,* 17 (1981/82), pp. 165–189.

Idem, «O Imperador Maximiliano I e Portugal», in Ludwig Scheidl/ José A. Palma Caetano, *Relações entre Portugal e a Áustria. Testemunhos históricos e culturais*, Coimbra, 2002, pp. 87–110.

KUDER, Manfred/ PTAK, Heinz Peter, *Deutsch-Portugiesische Kontakte in über 800 Jahren und ihre wechselnde Motivation*, Bammental/Heidelberg, 1984.

KUNSTMANN, Friedrich, *Die Fahrt der ersten Deutschen nach dem portugiesischen Indien*, München, 1861.

Idem, Hieronymus Münzer's Bericht über die Entdeckung der Guinea, München, 1854.

Idem, «Valentin Ferdinand's Beschreibung der Serra Leoa mit einer Einleitung über die Seefahrten nach der Westküste Afrika's im vierzehnten Jahrhunderte», in *Abhandlungen der Historischen Classe der Königlich Bayerischen Akademie der Wissenschaften,* vol. 9/1, München, 1862, pp. 111–142.

Idem, «Valentin Ferdinand's Beschreibung der Westküste Afrika's bis zum Senegal», in *Abhandlungen der Historischen Classe der Königlich Bayerischen Akademie der Wissenschaften,* vol. 8/1, München, 1856, pp. 221–285.

LACH, Donald F., *Asia in the Making of Europe*, vols. I-II, Chicago/London, 1994 [11965–1977].

LANDSTEINER, Erich, «Kein Zeitalter der Fugger. Zentraleuropa», in Peter Feldbauer/ J. P. Lehners (eds.), *Die Welt im 16. Jahrhundert*, Wien, 2008, pp. 52–82.

LE GOFF, Jacques, *Mercadores e Banqueiros da Idade Média*, Lisboa, s.d. [1990].

LEITE, Duarte, *História dos Descobrimentos*, 2 vols., Lisboa 1958–1962.

LHOTSKY, Alfons, «A.E.I.O.U. Die „Devise" Kaiser Friedrichs III», *MIÖG* 60 (1952), pp. 155–193.

LIEB, Norbert, «Augsburgs Anteil an der Kunst der Maximilianszeit», in *Jakob Fugger, Kaiser Maximilian und Augsburg 1459–1959*, Augsburg, 1959, pp. 59–76.

LISBOA, João Luís, «Bruges, Feitoria de», in *DHDP*, vol. 1 (1994), pp. 145–146.

Idem, «Dulmo, Fernão», in *DHDP*, vol. 1 (1994), p. 361.

LISKE, Javier, *Viajes de Extranjeros por España y Portugal en los siglos XV, XVI y XVII*, Madrid, 1878.

LOPES, Marília dos Santos, «Alemanha, Relações de Portugal com a», in *DHDP*, vol. 1 (1994), pp. 44-48.

Idem, «Ao serviço do Império: a nobilitação de estrangeiros na corte joanina e manuelina», in *Pequena Nobreza nos Impérios Ibéricos de Antigo Regime*, Lisboa, 2012, pp. 1-9.

Idem, Coisas maravilhosas e até agora nunca vistas. Para uma iconografia dos Descobrimentos, Lisboa, 1998.

Idem, Da Descoberta ao Saber. Os conhecimentos sobre África na Europa dos séculos XVI e XVII, Viseu, 2002.

Idem, «Importing Knowledge: Portugal and the Scientific Culture in Fifteenth and Sixteenth Century's Germany», in Thomas Horst/ Marília dos Santos Lopes/ Henrique Leitão (eds.), *Renaissance Craftsmen and Humanistic Scholars: Circulation of Knowledge between Portugal and Germany*, Frankfurt am Main, 2017, pp. 73-89.

Idem, «Os Descobrimentos Portugueses e a Alemanha», in Maria Manuela Gouveia Delille (coord. e pref.), *Portugal – Alemanha: Memórias e Imaginários*, vol. 1, Coimbra, 2007, pp. 29-60.

Idem, «Portugal: uma fonte de novos dados. A recepção dos conhecimentos portugueses sobre África nos discursos alemães dos séculos XVI e XVII», *Mare Liberum*, 1 (1990), pp. 205-308.

Idem, «Tradition und Imagination: 'Kalkutische Leut' im Kontext alt-neuer Weltbeschreibungen des 16. Jahrhunderts», in Denys Lombard/ Roderich Ptak (eds.), *Asia Maritima: Bilder und Wirklichkeit (1300-1800)* (= South China and Maritime Asia; 1), Wiesbaden, 1994, pp. 13-26.

Idem, «*Vimos oje cousas marauilhosas*. Valentim Fernandes e os Descobrimentos Portugueses», in A. H. de Oliveira Marques/ A. Opitz/ F. Clara (eds.), *Portugal – Alemanha – África: do imperialismo colonial ao imperialismo político. Actas do IV Encontro Luso-alemão*, Lisboa, 1996, pp. 13-24.

Idem/ KNEFELKAMP, Ulrich/ HANENBERG, Peter (eds.), *Portugal und Deutschland auf dem Weg nach Europa* (= Weltbild und Kulturbegegnung; 5), Pfaffenweiler, 1995.

LOPES, Paulo, *Um Agente Português na Roma do Renascimento. Sociedade, Quotidiano e Poder num Manuscrito Inédito do Século XVI*, Lisboa, 2013.

LUTZ, Heinrich, *Conrad Peutinger. Beiträge zu einer politischen Biographie* (= Abhandlungen zur Geschichte der Stadt Augsburg; 9), Augsburg, 1958.

MACEDO, Jorge Borges de, *História diplomática portuguesa. Constantes e linhas de força* (= Instituto da Defesa Nacional; 1), Lisboa, 1987.

MAGALHÃES, José Calvet de, *Breve História Diplomática de Portugal*, Mem Martins, 1990.

MALEKANDATHIL, Pius, *The Germans, the Portuguese and India* (= Periplus Parerga; 6), Münster, 1999.

MARQUES, Alfredo Pinheiro, *Origem e desenvolvimento da cartografia portuguesa na época dos descobrimentos*, Lisboa, 1987.

Idem, «Martellus, Henricus», in *DHDP*, vol. 2 (1994), pp. 702–704.

Idem, «Monetário, Jerónimo», in *DHDP*, vol. 2 (1994), p. 759.

Idem, «Regiomontano», in *DHDP*, vol. 2 (1994), pp. 936–937.

MARQUES, António Henrique de Oliveira, «Alemães e impressores alemães no Portugal de finais do século XV», in J. J. Alves Dias (coord.), *No quinto centenário da "Vita Christi": os primeiros impressores alemães em Portugal*, Lisboa, 1995, pp. 11–14.

Idem, «Deutsche Reisende im Portugal des 15. Jahrhunderts», in Marília dos Santos Lopes/ Ulrich Knefelkamp/ Peter Hanenberg (eds.), *Portugal und Deutschland auf dem Weg nach Europa*, Pfaffenweiler, 1995, pp. 11–26.

Idem, «Dezasseis séculos de relações luso-germânicas», *Lusorama*, 43–44 (2000), pp. 13–39.

Idem, «Die Beziehungen zwischen Portugal und Deutschland im Mittelalter und 16. Jahrhundert», *Portugiesische Forschungen der Görresgesellschaft, Erste Reihe: Aufsätze zur portugiesischen Kulturgeschichte, 20* (1988–1992), pp. 115–131.

Idem, *Hansa e Portugal na Idade Média*, 2.ª ed., Lisboa, 1993.

Idem, «Hansa, Relações com a», in *DHP*, vol. 3 (1985), 1985, pp. 187–188.

Idem, «Navegação Prussiana para Portugal nos Princípios do Século XV», in idem, *Ensaios da História Medieval Portuguesa*, 2.ª ed., Lisboa, 1980, pp. 135–157.

Idem, «Notas para a História da Feitoria Portuguesa na Flandres», in idem, *Ensaios da História Medieval Portuguesa*, 2.ª ed., Lisboa, 1980, pp. 159–193.

Idem, *Portugal na crise dos séculos XIV e XV* (= Nova História de Portugal; 4), Lisboa, 1987.

Idem, «Relações entre Portugal e a Alemanha no século XVI», in idem, *Portugal Quinhentista*, Lisboa, 1987, pp. 9–32.

Idem, «Relações Luso-Germânicas em Períodos de Crise», in O. Grossegesse *et al.* (eds.), *Portugal – Alemanha – Brasil. Actas do VI Encontro Luso-Alemão*, vol. 1, Braga, 2003, pp. 19–30.

Idem/ OPITZ, Alfred/ CLARA, Fernando (eds.), *Portugal – Alemanha – África: do imperialismo colonial ao imperialismo político. Actas do IV Encontro Luso-alemão*, Lisboa, 1996.

MATHEW, K. S., *Indo-Portuguese Trade and the Fuggers of Germany (Sixteenth Century)*, New Delhi, 1999.

Idem, «The Germans and Portuguese India», in *Vasco da Gama e a Índia*, vol. 1, Lisboa, 1999, pp. 281-293.

MATTOSO, José (ed.), *História de Portugal*, vol. 3: *No Alvorecer da Modernidade (1480-1620)*, Lisboa, 1993.

MAURÍCIO, Domingos, «O Infante D. Pedro na Áustria-Hungria», *Brotéria*, 68 (1959), pp. 17-37.

MEIER, Harri, «Zur Geschichte der hansischen Spanien- und Portugalfahrt bis zu den spanisch-amerikanischen Unabhängigkeitskriegen», in *idem* (ed.), *Ibero-amerikanische Studien*, vol. 5, Hamburg, 1937, pp. 93-152.

MENDONÇA, Manuela, «D. João II e Maximiliano, Rei dos Romanos. Contribuição para a História das Relações luso-germânicas (1494)», in *idem*, *Relações externas de Portugal nos finais da Idade Média*, Lisboa, 1994, pp. 91-124.

Idem, D. João II. Um Percurso Humano e Político nas Origens da Modernidade em Portugal, Lisboa, 1991.

Idem [Manuela Mendonça M. Fernandes], «Alguns aspectos das relações externas de D. João II», in *Congresso internacional 'Bartolomeu Dias e a sua época'. Actas*, vol. 1, Porto, 1989, pp. 333-358.

MERCADAL, J. Garcia, *Viajes de extranjeros por España y Portugal*, Madrid, 1952.

METZIG, Gregor M., «Guns in Paradise. German and Dutch Artillerymen in the Portuguese Empire (1415-1640)», *Anais de História de Além-Mar*, 12 (2011), pp. 61-87.

Idem, «Kanonen im Wunderland. Deutsche Büchsenschützen im portugiesischen Weltreich (1415-1640)», *Militär und Gesellschaft*, 14/2 (2010), pp. 267-298.

Idem, «Maximilian I. (1486-1519), Portugal und die Expansion nach Übersee», *Jahrbuch für Europäische Überseegeschichte*, 11 (2011), pp. 9-43.

Idem, «Maximilian I. und das Königreich Portugal», in Johannes Helmrath/ Ursula Kocher/ Andrea Sieber (eds.), *Maximilians Welt. Kaiser Maximilian I. im Spannungsfeld zwischen Innovation und Tradition*, Göttingen, 2018, pp. 273-294.

Monumenta Ethnographica. Frühe völkerkundliche Bilddokumente, vol. 1, bearbeitet v. Walter Hirschberg, Graz, 1962.

MÖRSDORF, Klaus, *A Irmandade de São Bartolomeu dos Alemães em Lisboa*, München/Lisboa, 1957/58.

MOURA, Vasco Graça, «Retratos de Isabel», *Oceanos*, 3 (1990), pp. 35-46.

MÜLLER, Ralf C., «Der umworbene „Erbfeind": Habsburgische Diplomatie an der Hohen Pforte vom Regierungsantritt Maximilians I. bis zum „langen

Türkenkrieg" – ein Entwurf, in Marlene Kurz *et al.* (eds.), *Das Osmanische Reich und die Habsburgermonarchie* (= MIÖG, Ergänzungsband; 48), Wien/München, 2005, pp. 251–279.

MURIS, Oswald, «Der „Erdapfel" des Martin Behaim», *Ibero-Amerikanisches Archiv*, 17 (1943/44), pp. 49–64.

Idem, «Der Globus des Martin Behaim», *Mitteilungen der Geographischen Gesellschaft Wien*, 97 (1955), pp. 169–182.

MURR, Christoph Gottlieb von, *Diplomatische Geschichte des portugiesischen berühmten Ritters Martin Behaims. Aus Originalurkunden*, 2.ª ed., Gotha, 1801 [¹1778].

Idem [Murr, Christophe Theophile de] (1802), *Histoire Diplomatique du Chevalier Portugais Martin Behaim de Nuremberg. Avec la description de sou globe terrestre*, Strasbourg/Paris, 1802.

NACHRODT, Hans Werner, «Martin Behaim und sein „Erdapfel". Bemerkungen zur Lebens- und Wirkungsgeschichte», *Jahrbuch für Fränkische Landesforschung*, 55 (1995), pp. 45–64.

NAGEL, Rolf, «Ein Brief König Manuels I. an Kaiser Maximilian I.», *Portugiesische Forschungen der Görresgesellschaft, Erste Reihe: Aufsätze zur portugiesischen Kulturgeschichte,* 11 (1971), pp. 201–205.

NEUHAUS, Helmut, «Zwischen Realität und Romantik: Nürnberg im Europa der Frühen Neuzeit», in *idem* (ed.), *Nürnberg. Eine europäische Stadt in Mittelalter und Neuzeit*, Nürnberg, 2000, pp. 43–68.

Idem (ed.), *Nürnberg. Eine europäische Stadt in Mittelalter und Neuzeit*, Nürnberg, 2000.

NEWITT, Malyn, *A History of Portuguese Overseas Expansion, 1400–1668*, London/New York, 2005.

NORONHA, Tito de, *A imprensa portuguesa durante o século XVI*, Porto, 1874.

Nürnberger entdecken die Welt. Reisebücher aus vier Jahrhunderten (= Ausstellungskatalog der Stadtbibliothek Nürnberg; 82), Nürnberg, 1972.

NUSSER, Horst G. W. (ed.), *Frühe deutsche Entdecker: Asien in Berichten unbekannter deutscher Augenzeugen 1502–1506*, München, 1980.

OLIVEIRA, Aurélio de, «As missões de Diogo Gomes de 1456 e 1460», in Francisco Ribeiro da Silva *et al.* (eds.), *Estudos em homenagem a Luís António de Oliveira Ramos*, Porto, 2004, pp. 805–814.

OLIVEIRA, Luís Filipe, «Galvão, Duarte», in *DHDP*, vol. 1 (1994), pp. 446–447.

Idem, «Gomes, Diogo», in *DHDP*, vol. 1 (1994), pp. 467–468.

O Reino, as Ilhas e o Mar Oceano. Estudos em Homenagem a Artur Teodoro de Matos, coord.: Avelino de Freitas de Meneses/ João Paulo Oliveira e Costa, 2 vols., Lisboa/Ponta Delgada, 2007.

O'ROURKE, Kevin H./ WILLIAMSON, Jeffrey G., «Did Vasco da Gama matter for European markets?», *Economic History Review*, 62/3 (2009), pp. 655–684.

OTTE, Enrique, «Jakob und Hans Cromberger und Lazarus Nürnberger, die Begründer des deutschen Amerikahandels», in *idem, Von Bankiers und Kaufleuten, Räten, Reedern und Piraten, Hintermännern und Strohmannern Aufsätze zur atlantischen Expansion Spaniens*, Stuttgart, 2004, pp. 161–197.

PANGERL, Daniel Carlo, «Sterndeutung als naturwissenschaftliche Methode der Politikberatung. Astronomie und Astrologie am Hof Kaiser Friedrichs III. (1440–1493)», *Archiv für Kulturgeschichte*, 92/2 (2010), pp. 309–327.

PARAVICINI, Werner, «Bericht und Dokument Leo von Rožmitál unterwegs zu den Höfen Europas (1465–1466)», *Archiv für Kulturgeschichte*, 92/2 (2010), pp. 253–307.

PAVIOT, Jacques, «As relações económicas entre Portugal e a Flandres no séc. XV», *Oceanos*, 4 (1990), pp. 28–35.

Idem, «Les Flamands au Portugal au XVᵉ Siècle (Lisbonne, Madère, Açores)», *Anais de História de Além-Mar*, 7 (2006), pp. 7–40.

Idem, «L'intégration des découvertes portugaises dans les mentalités européennes au XVe siècle», *Arquivos do Centro Cultural Português*, 32 (1993), pp. 3–14.

Idem, Portugal et Bourgogne au XVe siècle (1384–1482), Lisboa/Paris, 1995.

PEDROSA, Fernando Gomes, *Os Homens dos Descobrimentos e da Expansão Marítima: Pescadores, Marinheiros e Corsários*, Cascais, 2000.

PEIXOTO, Jorge, «Alemães que trabalharam no livro em Portugal nos sécs. XV e XVI», *Gutenberg-Jahrbuch 1964*, pp. 120–127.

PELÚCIA, Alexandra, *Martim Afonso de Sousa e sua Linhagem. Trajectórias de uma Elite no Império de D. João III e de D. Sebastião* (= Colecção Teses; 6), Lisboa, 2009.

PEREIRA, Fernando Jasmins, «O Açúcar Madeirense de 1500 a 1537. Produção e Preços», *Estudos Políticos e Sociais*, 7 (1969), n.º 1, pp. 81–141; n.º 2, pp. 441–528.

PERES, Damião, *História dos Descobrimentos Portugueses*, 3.ª ed., Porto, 1983 [¹1943]..PETERS, Lambert F., *Strategische Allianzen, Wirtschaftsstandort und Standortwettbewerb: Nürnberg 1500–1625*, Frankfurt am Main, 2005.

PIEPER, Renate, *Die Vermittlung einer neuen Welt: Amerika im Nachrichtennetz des Habsburgischen Imperiums 1493–1598* (= Veröffentlichungen des Instituts für Europäische Geschichte Mainz; 163), Mainz, 2000.

PIETSCHMANN, Horst, «Bemerkungen zur „Jubiläumshistoriographie" am Beispiel „500 Jahre Martin Waldseemüller und der Name Amerika"», *Jahrbuch für Geschichte von Staat, Wirtschaft und Gesellschaft Lateinamerikas*, 44 (2007), pp. 367–389.

Idem, «Deutsche und imperiale Interessen zwischen portugiesischer und spanischer Expansion im 15. Jahrhundert», in Alexandra Curvelo/ Madalena Simões (eds.), *Portugal und das Heilige Römische Reich (16.-18. Jahrhundert) – Portugal e o Sacro Império (séculos XVI–XVIII)*, Münster, 2011, pp. 15–30.

Idem, «Die iberische Expansion im Atlantik und das Reich, ca. 1470 – ca. 1530», in Claudia Schnurmann/ Hartmut Lehmann (eds.), *Atlantic Understandings: Essays on European and American History in Honor of Hermann Wellenreuther* (= Atlantic Cultural Studies; 1), Hamburg, 2006, pp. 43–59.

PINTASSILGO, Joaquim, «Fernandes, Valentim», in *DHDP*, vol. 1 (1994), pp. 411–412.

PINTO, Carla Alferes, «S. Bartolomeu, Afonso de Albuquerque e os bombardeiros alemães. Um episódio artístico em Cochim», in Alexandra Curvelo/ Madalena Simões (eds.), *Portugal und das Heilige Römische Reich (16.-18. Jahrhundert) – Portugal e o Sacro Império (séculos XVI–XVIII)*, Münster, 2011, pp. 263–280.

PINTO, João Rocha, *A Viagem: Memória e Espaço. A Literatura Portuguesa de Viagens: Os primitivos relatos de viagem ao Índico 1497–1550* (= Cadernos da Revista de História Económica e Social; 11/12), Lisboa, 1989.

Idem/ COSTA, Leonor Freire, «Relação anónima da segunda viagem de Vasco da Gama à Índia», in *Cadernos da Revista de História Económica e Social*, vol. 6–7, Lisboa, 1985, pp. 141–199.

POHL, Hans, *Die Portugiesen in Antwerpen (1567–1648). Zur Geschichte einer Minderheit* (= VSWG: Beihefte; 63), Wiesbaden, 1977.

Idem, «Os portugueses em Antuérpia (1550–1650)», in J. Everaert/ E. Stols (dir.), *Flandres e Portugal. Na confluência de duas culturas*, Lisboa, 1991, pp. 53–79.

POHLE, Jürgen, «As Relações luso-alemãs no Reinado de D. Manuel I (1495–1521)», in Maria Manuela Gouveia Delille (coord. e pref.), *Portugal – Alemanha: Memórias e Imaginários*, vol. 1, Coimbra, 2007, pp. 61–74.

Idem, Deutschland und die überseeische Expansion Portugals im 15. und 16. Jahrhundert (= Historia profana et ecclesiastica; 2), Münster/Hamburg/London, 2000.

Idem, «Kaiser Maximilian I. und die Rezeption der portugiesischen Entdeckungen im Nürnberger Kaufmanns- und Gelehrtenkreis am Ende des 15. Jahrhunderts», in Thomas Horst/ Marília dos Santos Lopes/ Henrique Leitão (eds.), *Renaissance Craftsmen and Humanistic Scholars: Circulation of Knowledge between Portugal and Germany*, Frankfurt am Main, 2017, pp. 57–71.

Idem, «Lazarus Nürnberger e os Descobrimentos Portugueses», in *Repositório Científico da Universidade Atlântica. CE/GEST – Comunicações a Conferências*, 2012. [Disponível em http://repositorio-cientifico.uatlantica.pt/handle/10884/615].

Idem, «Lucas Rem e Sebald Kneussel: due agenti commerciali tedeschi a Lisbona all'inizio del secolo XVI e le loro testimonianze», *Storia Economica*, XVIII/2 (2015), pp. 315–329.

Idem, «Martin Behaim (Martinho da Boémia) e os Açores, *Boletim do Núcleo Cultural da Horta*, 21 (2012), pp. 189–201.

Idem, Martin Behaim (Martinho da Boémia): Factos, Lendas e Controvérsias (= cadernos do cieg; 26), Coimbra, 2007.

Idem, «Maximiliano I e Portugal», in *Enciclopédia Virtual da Expansão Portuguesa*, Lisboa, 2015 [Disponível em http://www.fcsh.unl.pt/cham/eve].

Idem, «Notícias Alemãs sobre o Brasil em Tempos Remotos e o Eco da *Copia der newen Zeytung auß Presillg Landt*», in O. Grossegesse *et al.* (eds.), *Portugal – Alemanha – Brasil. Actas do VI Encontro Luso-Alemão*, vol. 2, Braga, 2003, pp. 33–44 (com um anexo).

Idem, Os mercadores-banqueiros alemães e a Expansão Portuguesa no reinado de D. Manuel I (= CHAM eBooks – Estudos; 2), Lisboa, 2017 [Disponível em https://run.unl.pt/bitstream/10362/38843/2/MercadoresAlemaes.pdf].

Idem, «*Os primeiros alemães a procurar a Índia*: Maximiliano I, Conrad Peutinger e a alta finança alemã estabelecida em Lisboa», *AMMENTU. Bollettino Storico e Archivistico del Mediterraneo e delle Americhe*, 7 (2015), pp. 19–28. [Disponível em http://www.centrostudisea.it/attachments/article/205/Ammentu%20007%202015.pdf].

Idem, «Peutinger, Conrad (e a sua colecção de documentos referentes à Expansão Portuguesa)», in *Enciclopédia Virtual da Expansão Portuguesa*, Lisboa, 2014 [Disponível em http://www.fcsh.unl.pt/cham/eve].

Idem, «Rivalidades e cooperação: algumas notas sobre as casas comerciais alemãs em Lisboa no início de Quinhentos», *Cadernos do Arquivo Municipal*, 2.ª série, n.º 3 (2015), pp. 19–38. [Disponível em http://arquivomunicipal.cm-lisboa.pt/fotos/editor2/Cadernos/2serie/3/03_alema.pdf].

POLIŠENSKÝ, Josef, «Centro da Europa, Portugal e a América que leva o Nome do Brasil», *Ibero-Americana Pragensia*, 12 (1978), Praga, 1980, pp. 9–18.

Idem/ RATKOŠ, Peter, «Codex Bratislavensis e as suas Notícias sobre as Viagens Portuguesas para a Índia nos Anos de 1502 a 1517», *Ibero-Americana Pragensia*, 12 (1978), Praga, 1980, pp. 173–196.

PÖLNITZ, Götz Frhr. v., *Die Fugger*, Frankfurt am Main, 1960.

Idem, Jakob Fugger, 2 vols., Tübingen, 1949/51.

Idem, «Martin Behaim», in Karl Rüdinger (ed.), *Gemeinsames Erbe. Perspektiven europäischer Geschichte*, München, 1959, pp. 129–141.

QUILES, Daniel López-Cañete, «El Globo de Martin Behaim y las Memorias de Diogo Gomes», *Mare Liberum*, 10 (1995), pp. 553–564.

RADULET, Carmen M., «A Política Atlântica de D. João II e as Viagens de Descobrimento», in *Congresso internacional 'Bartolomeu Dias e a sua época'. Actas*, vol. 2, Porto, 1989, pp. 189–200.

Idem, *As viagens de Diogo Cão. Um problema ainda em aberto*, Lisboa, 1988.

Idem, «As Viagens de Descobrimento de Diogo Cão. Nova Proposta de Interpretação», *Mare Liberum*, 1 (1990), pp. 175–204.

Idem, «Cão, Diogo», in *DHDP*, vol. 1 (1994), pp. 192–194.

Idem, «Diogo Cão no Reino do Congo», *Oceanos*, 8 (1991), pp. 38–42.

RÁKÓCZI, István, «Hungria, Relações de Portugal com a», in *DHDP*, vol. 1 (1994), pp. 502–504.

Idem/ RISO, Clara (eds.), *Os Descobrimentos Portugueses e a Mitteleuropa*, Budapeste, 2012.

RAU, Virgínia, *A Exploração e o Comércio do Sal de Setúbal*, Lisboa, 1951.

Idem, «Os mercadores-banqueiros estrangeiros em Portugal no tempo de D. João III (1521–1557)», in *idem, Estudos sobre História Económica e Social do Antigo Regime*, Lisboa, 1984, pp. 67–82.

Idem, «Privilégios e legislação portuguesa referentes a mercadores estrangeiros (séculos XV e XVI)», in H. Kellenbenz (ed.), *Fremde Kaufleute auf der Iberischen Halbinsel*, Köln/Wien, 1970, pp. 15–30.

Idem, «Relações Diplomáticas de Portugal durante o Reinado de D. Afonso V», *Portugiesische Forschungen der Görresgesellschaft, Erste Reihe: Aufsätze zur portugiesischen Kulturgeschichte*, 4 (1964), pp. 247–260.

RAVENSTEIN, Ernest George, *Martim de Bohemia (Martin Behaim)*, Lisboa, s.d.

Idem, *Martin Behaim, his life and his globe*, London, 1908.

REINHARD, Wolfgang, *Geschichte der europäischen Expansion*, vol. 1, Stuttgart, 1983.

Idem (ed.), *Augsburger Eliten des 16. Jahrhunderts: Prosopographie wirtschaftlicher und politischer Führungsgruppen 1500–1620*, Berlin, 1996.

RENOUARD, Yves, «Borgonha, Relações de Portugal com o ducado de», in *DHP*, vol. 1 (1985), pp. 358–359.

Idem, «Isabel, Duquesa da Borgonha», in *DHP*, vol. 3 (1985), p. 341.

RICHERT, Gertrud, «Königliche Frauen aus dem Hause Avis», *Portugiesische Forschungen der Görresgesellschaft, Erste Reihe: Aufsätze zur portugiesischen Kulturgeschichte,* 1 (1960), pp. 140–152.

RODRIGUES, Jorge Nascimento/ DEVEZAS, Tessaleno, *Portugal – O Pioneiro da Globalização. A Herança das Descobertas,* V. N. Famalicão, 2009.

ROGERS, Francis Millet, *The travels of the Infant D. Pedro of Portugal,* Cambridge/ Mass., 1961.

RÖSSNER, Philipp Robinson, *Deflation – Devaluation – Rebellion. Geld im Zeitalter der Reformation,* Stuttgart, 2012.

RÖTZER, Hans Gerd, «Kolumbus kam ihm zuvor. Hieronymus Münzer und der Seeweg westwärts», *Montfort. Vierteljahresschrift für Geschichte und Gegenwart Vorarlbergs,* 57/3 (2005), pp. 223–227.

RÜCKER, Elisabeth, «Nürnberger Frühhumanisten und ihre Beschäftigung mit Geographie. Zur Frage einer Mitarbeit von Hieronymus Münzer und Conrad Celtis am Text der Schedelschen Weltchronik», in R. Schmitz/ F. Krafft (eds.), *Humanismus und Naturwissenschaften,* Boppard, 1980, pp. 181–192.

SANTARÉM, Visconde de, *Quadro elementar das relações politicas e diplomaticas de Portugal com as diversas potencias do mundo, desde o principio da monarchia portugueza até aos nossos dias,* 18 vols., Paris, 1842–1860.

SCHAPER, Christa, «Die Hirschvogel von Nürnberg und ihre Faktoren in Lissabon und Sevilla», in H. Kellenbenz (ed.), *Fremde Kaufleute auf der Iberischen Halbinsel,* Köln/Wien, 1970, pp. 176–196.

Idem, *Die Hirschvogel von Nürnberg und ihr Handelshaus* (= Nürnberger Forschungen; 18), Nürnberg, 1973.

SCHEIDL, Ludwig/ CAETANO, José A. Palma, *Relações entre Portugal e a Áustria. Testemunhos históricos e culturais / Beziehungen zwischen Portugal und Österreich. Historische und kulturelle Zeugnisse,* Lisboa, 2002.

SCHICKERT, Gerhard/ DENK, Thomas, *Die Bartholomäus-Brüderschaft der Deutschen in Lissabon. Entstehung und Wirken, vom späten Mittelalter bis zur Gegenwart / A Irmandade de São Bartolomeu dos Alemães em Lisboa. Origem e actividade, do final da Idade Média até à Actualidade,* Estoril, 2010.

SCHMELLER, J. A., *Über Valentim Fernandez Alemão und seine Sammlung von Nachrichten über die Entdeckungen und Besitzungen der Portugiesen in Afrika und Asien bis zum Jahre 1508,* München, 1847.

SCHMITT, Eberhard, «Europäischer Pfefferhandel und Pfefferkonsum im Ersten Kolonialzeitalter», in Markus A. Denzel (ed.), *Gewürze: Produktion, Handel und Konsum in der Frühen Neuzeit,* St. Katharinen, 1999, pp. 15–26.

SCHMITZ, Rudolf/ KRAFFT, Fritz (eds.), *Humanismus und Naturwissenschaften* (= Beiträge zur Humanismusforschung; 6), Boppard, 1980.

SCHNEIDER, Jürgen, «Nürnberg und die Rückwirkungen der europäischen Expansion (16.-18. Jahrhundert)», in Helmut Neuhaus (ed.), *Nürnberg. Eine europäische Stadt in Mittelalter und Neuzeit*, Nürnberg, 2000, pp. 293–359.

SCHORER, Maria Thereza, «Notas para o estudo das relações dos banqueiros alemães com o empreendimento colonial dos países ibéricos na América no século XVI», *Revista de História (da Universidade de São Paulo)*, 8.º ano, 15/32 (1957), pp. 275–355.

SCHULTHEIß, Werner, «Des Seefahrers Martin Behaim Geburts- und Todestag», *MVGN*, 42 (1951), pp. 353–357.

Idem, «Martin Behaim und die Nürnberger Kosmographen», in *Martin Behaim und die Nürnberger Kosmographen* (Katalog zur Ausstellung des GNMN anläßlich des 450. Todestages von Martin Behaim), Nürnberg, 1957, pp. 4–9.

Idem, «Holzschuher, v.», in *NDB*, vol. 9 (1972), p. 579.

SCHULZE, Franz, *Balthasar Springers Indienfahrt 1505/1506. Wissenschaftliche Würdigung der Reiseberichte Springers zur Einführung in den Neudruck seiner „Meerfahrt" vom Jahre 1509*, Straßburg, 1902.

SCHUMACHER, Hermann A., «Bremen und die Portugiesischen Handels-Freibriefe der Deutschen», *Bremisches Jahrbuch*, 16 (1892), pp. 1–28.

SERPA, António Ferreira, *Os flamengos na Ilha do Faial. A família Utra (Hurtere)*, Lisboa, 1929.

SERRÃO, Joaquim Veríssimo, «Áustria e Portugal, Casa de», in *DHP*, vol. 1 (1985), pp. 254–255.

Idem, «Catarina de Áustria, D.», in *DHP*, vol. 2 (1985), pp. 24–25.

Idem, História de Portugal, vol. 2: *Formação do Estado Moderno (1415–1495)*, 3.ª ed., Lisboa, 1980; vol. 3: *O Século de Ouro (1495–1580)*, 2.ª ed., Lisboa, 1980.

Idem, «Isabel, Imperatriz D.», in *DHP*, vol. 3 (1985), p. 341.

Idem, «Leonor, Imperatriz D.», in *DHP*, vol. 3 (1985), pp. 481–482.

Idem, Portugal e o Mundo (nos séculos XII a XVI): Um Percurso de Dimensão Universal, Lisboa/São Paulo, 1994.

SILVA, Luciano Pereira da, *Obras completas*, 3 vols., Lisboa, 1943–46.

SILVA, Nuno Vassallo e, «O Relicário que fez Mestre João», *Oceanos*, 8 (1991), pp. 110–113.

SILVEIRA, Martim Cunha de, «Os Flamengos nos Açores», *Oceanos*, 1 (1989), pp. 69–71.

SILVER, Larry, *Marketing Maximilian. The Visual Ideology of a Holy Roman Emperor*, Princeton-Oxford, 2008.

STAUBER, Richard, *Die Schedelsche Bibliothek* (= Studien und Darstellungen aus dem Gebiete der Geschichte; 6), Freiburg, 1908.

STOLS, Eddy, «A Repercussão das Viagens e das Conquistas Portuguesas nas Índias Orientais na Vida Cultural da Flandres no Século XVI», in Joaquim Romero Magalhães/ Jorge Manuel Flores (coord.), *Vasco da Gama. Homens, Viagens e Culturas. Actas do Congresso Internacional*, vol. 2, Lisboa, 2001, pp. 11–38.

Idem, «Lisboa: um portal do mundo para a nação flamenga», in Jorge Fonseca (coord.), *Lisboa em 1514. O relato de Jan Taccoen van Zillebeke*, Vila Nova de Famalicão, 2014, pp. 7–76.

Idem, «Os Mercadores Flamengos em Portugal e no Brasil antes das Conquistas Holandesas», *Anais de História*, 5 (1973), pp. 9–54.

STRASEN, E. A./ GÂNDARA, Alfredo, *Oito Séculos de História Luso-Alemã*, Lisboa, 1944.

STROMER VON REICHENBACH, Wolfgang Frhr., *Die Nürnberger Handelsgesellschaft Gruber-Podmer-Stromer im 15. Jahrhundert* (= Nürnberger Forschungen; 7), Nürnberg, 1963.

SUBRAHMANYAM, Sanjay, *A Carreira e a Lenda de Vasco da Gama*, Lisboa, 1998.

Idem, O Império Asiático Português 1500–1700: uma história política e económica, Lisboa, 1995.

SYLVA, J. A. Telles da, *Manuscritos & Livros Valiosos*, vol. 2, Lisboa, 1971.

THOMAZ, Luís Filipe F. R., «L'idée impériale manueline», in Jean Aubin (ed.), *La découverte, le Portugal, et l'Europe: actes du colloque*, Paris, 1990, pp. 35–103.

Idem, De Ceuta a Timor, Linda-a-Velha, 1994.

Idem, «O projecto imperial joanino (tentativa de interpretação global da política ultramarina de D. João II)», in *Congresso internacional 'Bartolomeu Dias e a sua época'. Actas*, vol. 1, Porto, 1989, pp. 81–98.

TIMANN, Ursula, «Der Illuminist Georg Glockendon, Bemaler des Behaim-Globus», in *Focus Behaim-Globus*, Tl. 1, Nürnberg, 1992, pp. 273–278.

Idem, «Die Handwerker des Behaim-Globus», *Norica*, 3 (2007), pp. 59–64.

TRÍAS, Rolando A. Laguarda, *El predescubrimiento del Río de la Plata por la expedición portuguesa de 1511–12*, Lisboa, 1983.

Vasco da Gama e a Índia, 3 vols., Lisboa, 1999.

VASCONCELLOS, Joaquim de, *Albrecht Dürer e a sua influência na Península*, 2.ª ed., Coimbra, 1929.

VERLINDEN, Charles, «A colonização flamenga nos Açores», in J. Everaert/ E. Stols (dir.), *Flandres e Portugal. Na confluência de duas culturas*, Lisboa, 1991, pp. 81–97.

157

Idem, «Antuérpia, Relações comerciais de Portugal com», in *DHP*, vol. 1 (1985), pp. 160–161.

Idem, «Bruges, Relações comerciais de Portugal com», in *DHP*, vol. 1 (1985), pp. 388–389.

Idem, «Le peuplement flamand aux Açores au XVe siécle», in *Os Açores e o Atlântico (Séculos XIV–XVII)*. *Actas do Colóquio Internacional*, Angra do Heroísmo, 1984, pp. 298–307.

Idem, «Petite proprieté et grande entreprise à Madère à la fin du XVème siècle», in *Actas do II Colóquio Internacional de História da Madeira*, Coimbra, 1990, pp. 7–21.

Idem, «Quelques types de marchands italiens et flamands dans la Péninsule et dans les premières colonies ibériques au XVe siècle», in H. Kellenbenz (ed.), *Fremde Kaufleute auf der Iberischen Halbinsel*, Köln/Wien, 1970, pp. 31–47.

VIEIRA, Alberto, *O Comércio inter-insular nos Séculos XV e XVI: Madeira, Açores, Canárias (Alguns Elementos para o seu Estudo)*, Coimbra, 1987.

VOGEL, Klaus A., «Amerigo Vespucci und die Humanisten in Wien», in Stephan Füssel (ed.), *Pirckheimer-Jahrbuch 1992*, vol. 7, Nürnberg, 1992, pp. 53–104.

WAGNER, Georg, «Der letzte Türkenkreuzzugsplan Kaiser Maximilians I. aus dem Jahre 1517», *MIÖG*, 77 (1969), pp. 314–353.

WALTER, Rolf, «Die Welser und ihre Partner im „World Wide Web" der Frühen Neuzeit», in Angelika Westermann/ Stefanie von Welser (eds.), *Neunhofer Dialog I: Einblicke in die Geschichte des Handelshauses Welser*, St. Katharinen, 2009, pp. 11–27.

Idem, *Geschichte der Weltwirtschaft. Eine Einführung*, Köln/Weimar/Wien, 2006.

Idem, «High-finance interrelated. International Consortiums in the commercial world of the 16th century» (Paper presented at Session 37 of the XIV International Economic History Congress, Helsinki, 21–25 August 2006). [Disponível em http:// www.helsinki.fi/iehc2006/papers1/Walter.pdf].

Idem, «Nürnberg, Augsburg und Lateinamerika im 16. Jahrhundert – Die Begegnung zweier Welten», in Stephan Füssel (ed.), *Pirckheimer-Jahrbuch 1986*, vol. 2, München, 1987, pp. 45–82.

Idem, «Nürnberg in der Weltwirtschaft des 16. Jahrhunderts. Einige Anmerkungen, Feststellungen und Hypothesen», in Stephan Füssel (ed.), *Pirckheimer- -Jahrbuch 1992*, vol. 7, Nürnberg, 1992, pp. 145–169.

WEE, Herman van der, «Der Antwerpener Weltmarkt als nordeuropäischer Stützpunkt der internationalen Geschäftsaktivitäten der Welser im 16. Jahrhundert», in Angelika Westermann/ Stefanie von Welser (eds.), *Neunhofer Dialog I: Einblicke in die Geschichte des Handelshauses Welser*, St. Katharinen, 2009, pp. 29–40.

Idem, *The growth of the Antwerp market and the European economy, fourteenth-sixteenth centuries*, The Hague, 1963.

WEIß, Dieter J., «Des Reiches Krone – Nürnberg im Spätmittelalter», in Helmut Neuhaus (ed.), *Nürnberg. Eine europäische Stadt in Mittelalter und Neuzeit*, Nürnberg, 2000, pp. 23–41.

WERNER, Theodor Gustav, «Das kaufmännische Nachrichtenwesen im späten Mittelalter und in der frühen Neuzeit und sein Einfluß auf die Entstehung der handschriftlichen Zeitung», *Scripta Mercaturae*, 2 (1975), pp. 3–52.

Idem, «Nürnbergs Erzeugung und Ausfuhr wissenschaftlicher Geräte im Zeitalter der Entdeckungen. Das Martin-Behaim-Problem in wirtschaftsgeschichtlicher Betrachtung», *MVGN*, 53 (1965), pp. 69–149.

Idem, «Repräsentanten der Augsburger Fugger und Nürnberger Imhoff als Urheber der wichtigsten Handschriften des Paumgartner-Archivs über Welthandelsbräuche im Spätmittelalter und am Beginn der Neuzeit», *VSWG*, 52 (1965), pp. 1–41.

WESTERMANN, Angelika/ WELSER, Stefanie von (eds.), *Neunhofer Dialog I: Einblicke in die Geschichte des Handelshauses Welser*, St. Katharinen, 2009.

WESTERMANN, Ekkehard, «Auftakt zur Globalisierung: Die „Novos Mundos" Portugals und Valentim Fernandes als ihr Mittler nach Nürnberg und Augsburg. Korrekturen – Ergänzungen – Anfragen», *VSWG*, 96 (2009), pp. 44–58.

Idem, «Die versunkenen Schätze der „Bom Jesus" von 1533. Die Bedeutung der Fracht des portugiesischen Indienseglers für die internationale Handelsgeschichte – Würdigung und Kritik», *VSWG*, 100 (2013), pp. 459–478.

Idem, «Oberdeutsche Metallhändler in Lissabon und in Antwerpen zwischen 1490 und 1520», *Montánna história*, 4 (2011), pp. 8–21.

Idem, *Silberrausch und Kanonendonner. Deutsches Silber und Kupfer an der Wiege der europäischen Weltherrschaft* (= Handel, Geld und Politik vom frühen Mittelalter bis heute; 4), Lübeck, 2001.

WIEDMANN, Gerhard, «Der Nürnberger Nikolaus Muffel in Rom (1452)», in Rainer Babel/ Werner Paravicini (eds.), *Grand Tour. Adeliges Reisen und europäische Kultur vom 14. bis zum 18. Jahrhundert*, Ostfildern, 2005, pp. 105–114.

WIESFLECKER, Hermann, *Kaiser Maximilian I. Das Reich, Österreich und Europa an der Wende zur Neuzeit*, 5 vols., München, 1971–86.

Idem, «Maximilian I.», in *NDB*, vol. 16 (1990), pp. 458–471.

Idem, «Maximilian I. Gesamtbild und Forschungsstand», in A. Kohler/ F. Edelmayer (eds.), *Hispania – Austria*, Wien/München, 1993, pp. 15–28.

Idem, «Neue Beiträge zu Balthasar Sprengers Meerfahrt nach „Groß-India"», in Klaus Brandstätter/ Julia Hörmann (eds.), *Tirol – Österreich – Italien* (Festschrift für Josef Riedmann zum 65. Geburtstag), Innsbruck, 2005, pp. 647–660.

WILCZEK, Elmar, «Die Welser in Lissabon und auf Madeira. Neue Aspekte deutsch-portugiesischer Kontakte vor 500 Jahren», in Angelika Westermann/ Stefanie von Welser (eds.), *Neunhofer Dialog I: Einblicke in die Geschichte des Handelshauses Welser*, St. Katharinen, 2009, pp. 91–118.

WILLERS, Johannes, «Der Erdglobus des Martin Behaim im Germanischen Nationalmuseum», in R. Schmitz/ F. Krafft (eds.), *Humanismus und Naturwissenschaften*, Boppard, 1980, pp. 193–206.

Idem, «Die Geschichte des Behaim-Globus», in *Focus Behaim-Globus*, Tl. 1, Nürnberg, 1992, pp. 209–216.

Idem, «Leben und Werk des Martin Behaim», in *Focus Behaim-Globus*, Tl. 1, Nürnberg, 1992, pp. 173–188.

WINTER, Heinrich, «New light on the Behaim problem», in *Congresso Internacional de História dos Descobrimentos. Actas*, vol. 2, Lisboa, 1961, pp. 399–410.

WUTTKE, Dieter, *German Humanist Perspectives on the History of Discovery, 1493–1534* (= cadernos do cieg; 27), Coimbra, 2007.

Idem, «Humanismus in den deutschsprachigen Ländern und Entdeckungsgeschichte 1493–1534», in U. Bitterli/ E. Schmitt (eds.), *Die Kenntnis beider 'Indien' im frühneuzeitlichen Europa*, München, 1991, pp. 1–35.

ZÄH, Hans-Jörg/ KÜNAST, Helmut, «Die Bibliothek von Konrad Peutinger. Geschichte – Rekonstruktion – Forschungsperspektiven», in *Bibliothek und Wissenschaft*, 39 (2006) pp. 43–71.

ZINNER, Ernst, «Nürnbergs wissenschaftliche Bedeutung am Ende des Mittelalters», *MVGN*, 50 (1960), pp. 113–119.

passagem
Estudos em Ciências Culturais
Studies in Cultural Sciences / Kulturwissenschaftliche Studien

Ed. Marília dos Santos Lopes & Peter Hanenberg

Band 1 Adriana Alves de Paula Martins: A construção da memória da nação em José Saramago e Gore Vidal. 2006.

Band 2 Fernando Clara: Mundos de Palavras. Viagem, História, Ciência, Literatura: Portugal no Espaço de Lingua Alemã (1770–1810). 2007.

Band 3 Ana Margarida Abrantes: Meaning and Mind. A Cognitive Approach to Peter Weiss' Prose Work. 2010.

Band 4 Peter Hanenberg / Isabel Capeloa Gil / Filomena Viana Guarda / Fernando Clara (Hrsg.): Kulturbau. Aufräumen, Ausräumen, Einräumen. 2010.

Band 5 Ana Margarida Abrantes / Peter Hanenberg (eds.): Cognition and Culture. An Interdisciplinary Dialogue. 2011.

Band 6 Gerald Bär / Howard Gaskill (eds.): Ossian and National Epic. 2012.

Band 7 Fernando Clara / Cláudia Ninhos (eds.): A Angústia da Influência. Política, Cultura e Ciência nas relações da Alemanha com a Europa do Sul, 1933–1945. 2014.

Band 8 Eduardo Cintra Torres / Samuel Mateus (eds.): From Multitude to Crowds: Collective Action and Media. 2015.

Band 9 Lydia Schmuck: Mio Cid e D. Sebastião. Construções de unidade e diferença nas literaturas ibéricas do século XX. 2016.

Band 10 Thomas Horst / Marília dos Santos Lopes / Henrique Leitão (eds.): Renaissance Craftsmen and Humanistic Scholars. Circulation of Knowledge between Portugal and Germany. 2017.

Band 11 Maria Lin Moniz / Alexandra Lopes (eds.): The Age of Translation. Early 20th-century Concepts and Debates. 2017.

Band 12 Angelo Cattaneo (ed.): Shores of Vespucci. A historical research of Amerigo Vespucci's life and contexts. In collaboration with Francisco Contente Domingues. 2017.

Band 13 Jürgen Pohle: O imperador Maximiliano I, a alta finança alemã e os Descobrimentos Portugueses. 2019.

www.peterlang.com

Printed in Great Britain
by Amazon

a1b9d529-9b1f-494b-baee-086fb2da9ba1R01